中國繪畫史

責任編輯 徐昕宇 裝幀設計 涂 慧 排 版 肖 霞 責任校對 趙會明 印 務 龍寶祺

中國繪畫史

1/-	-12	SIZ T SEC
作	者	潘天壽

出版 商務印書館(香港)有限公司 香港筲箕灣耀興道3號東滙廣場8樓 http://www.commercialpress.com.hk

發 行 香港聯合書刊物流有限公司 香港新界荃灣德士古道 220-248 號荃灣工業中心 16 樓

印 刷 中華商務彩色印刷有限公司 香港新界大埔汀麗路 36 號中華商務印刷大廈

版 次 2023 年 12 月第 1 版第 1 次印刷 © 2023 商務印書館 (香港) 有限公司 ISBN 978 962 07 4687 1 Printed in Hong Kong

版權所有,不得翻印

弁言

民國十二年春,與老友諸聞韻,任教於上海美術專 校,壁畫添設中國畫系,發揚吾國固有之畫學。至秋,即 開始招新生約二十餘人,十三年春,復添新生約三十人, 成績良嘉。夫既設立專系,課程中自然不能無中畫變遷史 一科。顧其時研究是學而有統系者,寥若晨星;無已,乃 **參**懵《古書品錄》、《續書品錄》、《唐朝名書錄》、《歷代名 書記》、《益州名書錄》、《圖書見聞志》、《書繼》、《圖繪寶 鑑》、《圖繪寶鑑續編》、《繪事備考》、《國朝書徵錄》、《國 朝書識》、《墨香居書識》、《墨林今書》、《佩文齋書書譜》、 《支那繪畫史》諸書,篡成是編,勉為擔任。然穿九曲之 珠,只刻七旬之燭,草創急就,魚豕良多。堪資研求,寧 敢問世。第「他山之石,可以攻玉」,倘或以此引起世人 於固有書學之注意及興趣,精研博討,發揮而光大之,實 為壽所深企者也。十五年夏,由商務印書館出版以來,承 一二舊友及讀者,不吝指示,尤為銘感。淞滬之役,全版 毀於彈火。去春,該館大學叢書委員會,以是編羼入「大 學叢書」,重行製版,屬為復檢。爰循舊旨,都損益之; 細心之處,無減從前,仍希賢明,有以教我,則幸甚矣!

民國二十四年十二月二十九日 壽 草於西子湖聽天閣

	弁 言		i
	緒 論		v
第一編	古代史		
	第一章	繪畫之起源與成立	002
	第二章	唐虞夏商周之繪畫	006
	第三章	春秋戰國及秦之繪畫	011
第二編	上世史		
	第一章	漢代之繪畫	018
	第二章	魏晉之繪畫及其畫論	
	第三章	南北朝之繪畫及其畫論	
	第四章	隋代之繪畫	059
第三編	中世史		
	第一章	唐代之繪畫	
		(甲)初唐之繪畫	
		(乙)盛唐之繪畫	074
		(丙)中唐之繪畫	
		(丁)晚唐之繪畫	089
		(戊) 唐代之畫論	093

	第二章	五代之繪畫及其畫論	102
	第三章	宋代之繪畫	127
		(甲) 宋代之畫院	132
		(乙)宋代之道釋人物畫	140
		(丙) 宋代之山水畫	151
		(丁) 宋代之花鳥畫	161
		(戊)宋代墨戲畫之發展	165
		(己) 宋代之畫論	172
	第四章	元代之繪畫	183
		(甲)元代之道釋人物畫	186
		(乙)元代之山水畫	190
		(丙)元代之花鳥畫	199
		(丁)元代之墨戲畫	200
		(戊)元代之畫論	205
第四編	近世史		
	第一章	明代之繪畫	210
		(甲) 明代之畫院	212
		(乙) 明代之道釋人物畫	219
		(丙) 明代之山水畫	225
	0.00	(丁) 明代之花鳥畫	240

	(戊)明代之墨戲畫及專門作者	245			
	(己)明代之畫論	250			
第二章	清代之繪畫	256			
	(甲)清代之畫院	260			
	(乙)清代之道釋人物畫	265			
	(丙)清代之山水畫	275			
	(丁)清代之花卉畫	288			
	(戊)清代之墨戲畫指頭畫及專門作者-	298			
	(己)清代之畫論	303			
附錄: 域外繪畫流入中土考略315					
	(甲)第一時期	316			
	(乙)第二時期	317			
	(丙)第三時期	323			
	(丁)第四時期	330			
附圖目錄 339					

緒論

嘗考世界文化發源地,在西方為意大利半島,在東方為中國。意大利吸收埃及與中央亞細亞古代文明之養素,啟發希臘、羅馬兩時代,分枝佈葉,蔭蔽全歐,移植美洲;中國則採納美索八達米亞與印度文明之灌溉,匯成東方特殊統系之泉源,波翻浪湧,沿朝鮮及我國台灣一帶泛濫於琉球、日本諸域;繪畫上亦不外此線索。故言西方繪畫者,以意大利為產母,言東方繪畫者,以中國為祖地。而中國繪畫,被養育於不同環境與特殊文化之下,其所用之工具,發展之情況等,均與西方繪畫大異其旨趣。

吾國自有繪畫以來,經先民專心一志之研求,四五千年長期間之演進,作手名家,彬彬輩出,或甲先而乙後,或星羅而棋佈,各發揮一代之光彩。雖三代以前,純為出於人類現實生活之要求,其意義在於應用,僅簡載實用繪畫之史實,不著繪畫作者之姓名。虞、夏、商、周之世,畫旗畫壁,亦多係廊廟典章,是猶華飾之用。至前漢毛延壽等,其姓名即見著於傳記,聲華漸著。魏晉以降,如顧愷之、陸探微、張僧繇、展子虔,均以能畫號稱大家,已煩屈指。迄唐代李思訓、王維出,更樹為南北二大派。是後,遞相祖述,作家如風雲湧起,誠有不可勝數之概。故述上下數千年之中國繪畫史,於敍事上簡便起見,大略可分為古代史、上世史、中世史、近世史四篇,以尋求其變

遷推移之痕跡。古代史,始於有巢氏,終於秦;其為時古 遠,所傳事跡,每多荒誕,史傳記載,亦殊簡略,難以徵 信,即太史公所謂「薦紳先生難言之」者是也。上世史, 始於漢,終於隋;蓋吾國繪畫,漢以前,殊闕清楚之而目。 至漢,可徵之書史漸多,金石遺物之存留,亦遠比前代為 豐富。至魏、晉、南北諸朝,如顧愷之、王廙、宗炳、王 微、顏之推、謝赫、姚最諸人,均有論畫之作。而顧愷 之《女史箴圖》,亦尚留存於人間,足供吾人之參考。【此 畫曾著錄於《宣和畫譜》、米芾《畫史》、陳繼儒《妮古錄》、朱彝尊 《曝書亭書畫跋》、《石渠寶笈》諸書。清庚子之役,由內府散出,今 藏英國博物館。無論其為摹本、修繕本,均足窺見顧氏及當時畫風 之大略。】雖其間畫風及技巧諸面,累有所變遷,如兩漢之 雄肆樸厚,六朝之漸進精工,有隋之大見精麗。然大體均 以墨線勾輪廓,次第賦以彩色,前後循一貫之統系,成亞 洲大陸共通之式樣。【印度阿近他窟、吾國敦煌石室、日本法隆 寺金堂等之壁畫,均係類似手法,惟無印度新壁畫之陰影法而已。】 魏晉以降,吾國書學大發達,繪畫上亦開始受書法渾筆之 影響。至唐尤甚,大發揮畫線上抑揚頓挫之特趣,開吳道 玄蘭葉描等諸新法,一變隋陳細潤之習,成正大雄渾之風 格。兼以唐宋二代,禪風與詩理學之互相因緣,大促進水 墨畫之發展,與山水花鳥畫之流行,使玩賞繪畫之旨趣, 亦頓呈一新趨勢,而開吾國繪畫史上之新紀元。元代書 風,雖為中折二世過渡之橋樑,然大體尚承唐宋之餘波, 仍可劃入於中世。明清二代,除明初畫院中之水墨蒼勁派 外,其畫風概以纖穠輕軟呈其特色,而存近體之姿致。雖

其間史實風俗畫之興起,西洋畫風之輸入,足以開一時之 新生面而呈其變潮:然均係局部中之小波瀾。雖然,繪畫 為藝術之一種,其演雑之涂程,每依當時之思想政教,及 特殊之環境而異其趨向。吾國四五千年來,思潮之起落, 政局之更易,變化多端,其間直接間接影響於繪畫,而各 呈其不同狀況者,直如形影之相隨。故亦須劃分其段落為 實用化、禮教化、宗教化、文學化四時期。大概自有巢氏 至陶唐以前,為實用化時期;三代至漢為禮教化時期;魏 晉至五代,為宗教化時期:兩宋至清,為文學化時期:以 輔本中古、上、中、近,分篇法之不足。俾注意吾國繪畫 中實者,閱讀一過,即能十分明了吾國過去繪畫思潮之大 概。而歷朝畫論,均為累代有識之鑑賞家,及有心得之畫 家所著述。或論理法,或談流變,或評優劣,讀其文,即 足以明鑑一時一代繪畫之情況與思想。故本編於敍述各代 繪書變遷外,特選當時諸書論之重要者殿之,以便互收參 諮之效。

又吾國近七八年來,關於繪畫流變之著述,無慮近十種,可謂蓬勃;然多繁於古,略於近。蓋吾國自宋以還, 史事盛滋,元後尤甚,其流變亦愈綜錯;每有治絲易棼之 苦。與其棼也,不如簡,成一時之通弊。本編乘是次損益 之便,頗注意於近代材料之較詳;故明清二代,幾佔全書 之五二焉。

尚食以疑此其言善千里應之首達斯義

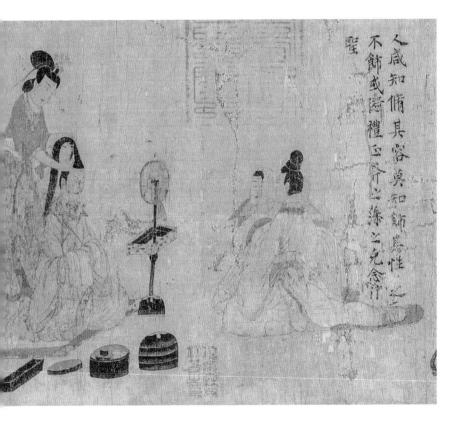

圖 1 晉 顧愷之《女史箴圖》卷(局部)

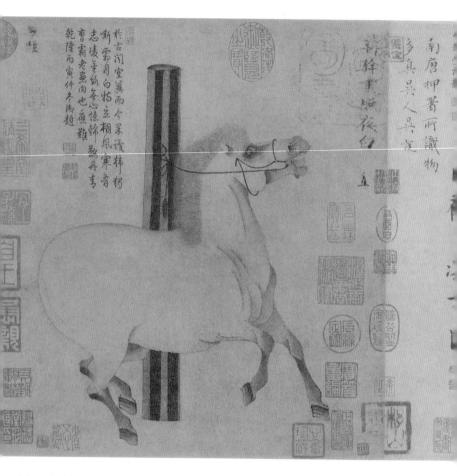

圖 2 唐 韓幹《照夜白圖》卷(局部)

否質台阁可爱因書於右嘉平我生吃又說 明公我縣仇英盡不向也順得鄉 彩 是国爱学力及上一頭地協方

經過

圖 3 五代 董源《溪岸圖》軸

圖 4 五代 周文矩 (傳)《琉璃堂人物圖》卷(局部)

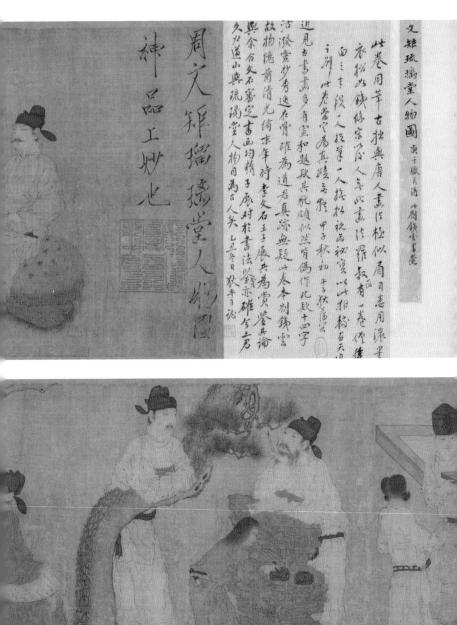

圖 5 宋(明) 佚名(傳南唐王齊翰)《挑耳圖》卷(局部)

圖 6 北宋 僧巨然 《溪山蘭若圖》

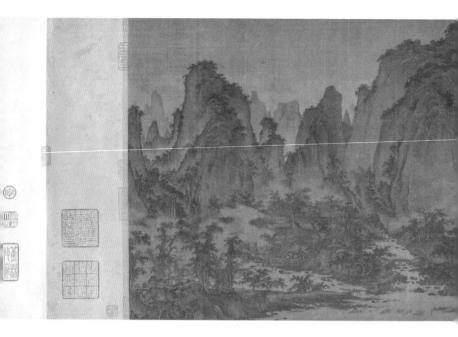

圖7 北宋 屈鼎(傳)《夏山圖》卷(局部)

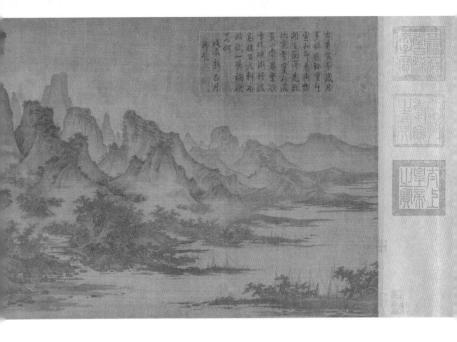

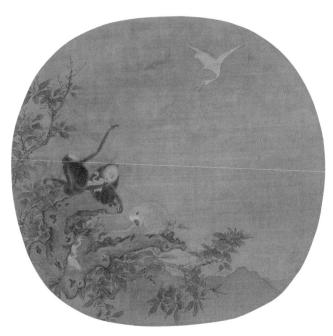

圖 8 北宋 佚名(舊傳易元吉)《三猿得鷺圖》

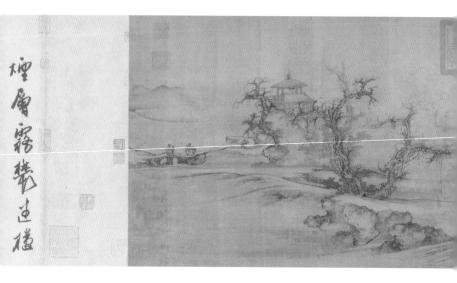

圖 9 北宋 郭熙《樹色平遠圖》卷(局部)

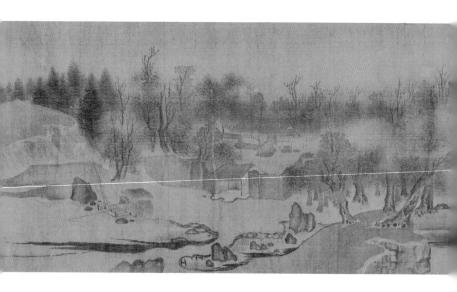

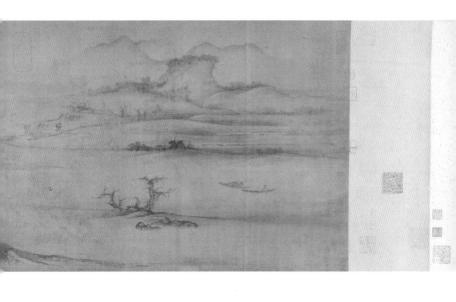

圖 10 北宋 佚名(舊傳趙令穰)《江村秋曉圖》卷(局部)

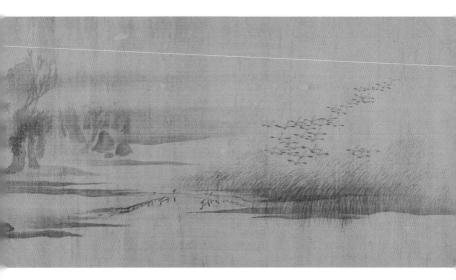

圖 11 北宋 李公麟《孝經圖》卷(局部)

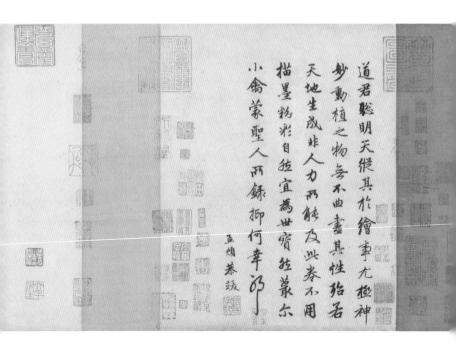

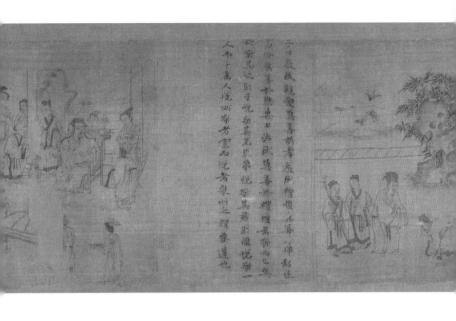

圖 12 北宋 宋徽宗趙佶《竹禽圖》卷(局部)

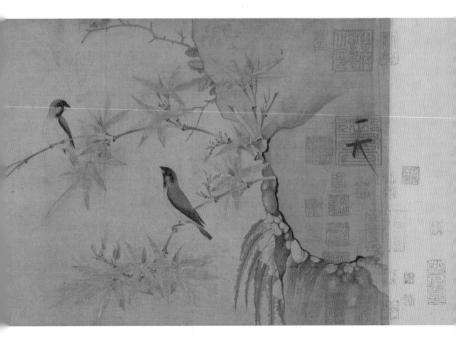

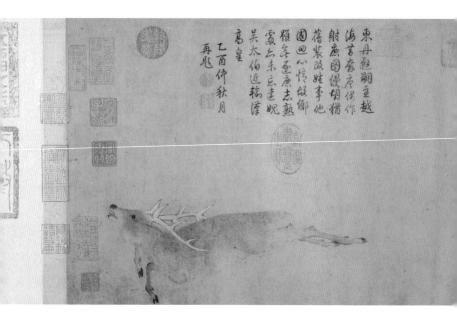

圖 13 北宋(金) 黃宗道(傳)(舊傳李贊華)《獵鹿圖》卷(局部)

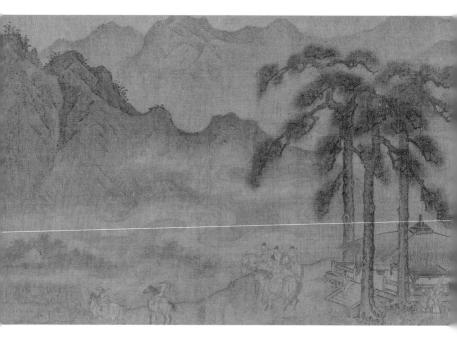

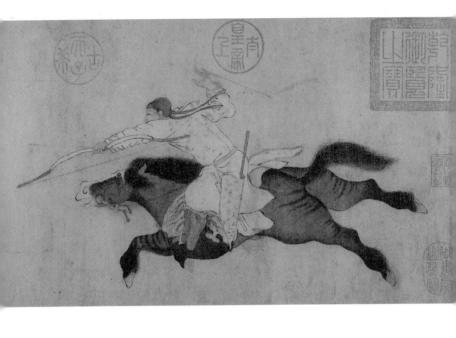

圖 14 金 楊邦基(傳)《聘金圖》卷(局部)

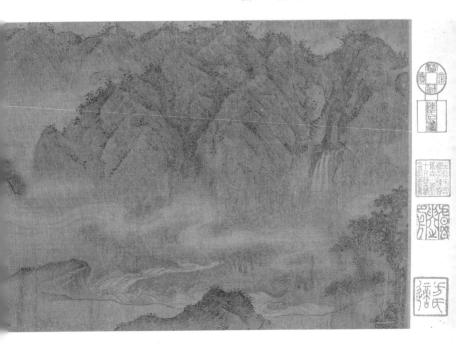

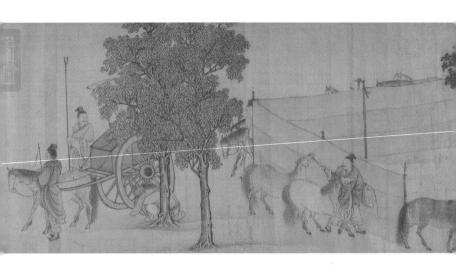

圖 15 南宋 李唐 (傳)《晉文公復國圖》卷 (局部)

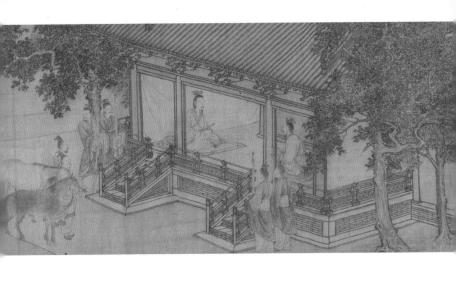

圖 16 南宋 米友仁《雲山圖》卷(局部)

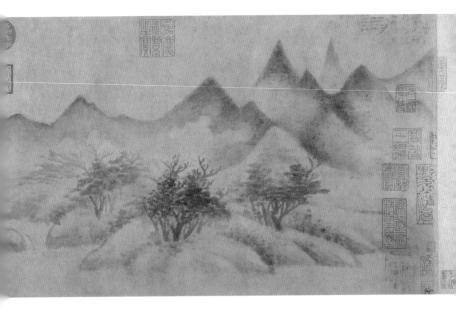

鴟 鵝 周 乃 "di 為 救 高 ッス 也 遺 戏 王 王 名 丰. 2 知 E 周

圖 17 南宋 馬和之《詩經豳風圖》卷(局部)

是 破 馬 四 破 牝 我國 既 哀 斧 是 破 我 皇 又 我 周 哀 斧 1 鉂 "Li 斯 我 我 2 也 錡 亦 鼓 周 孔 周 斯 我 大 2 亦 折 夫 嘉 東 孔 周 3.7 既 征 惡 破 将 山口 III 我 國 既 征 國

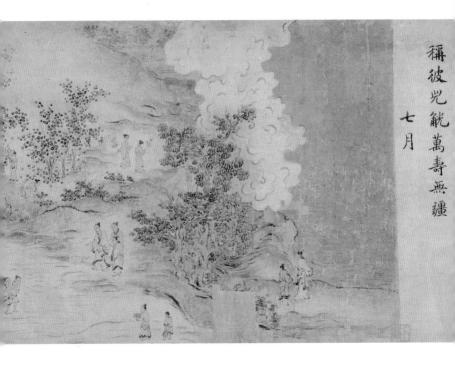

新皇濛 東在 倉山栗 版 孔 临新自 其 嘉 庚 其馬 チ 我 雅 不 舊 親 歸不 熠 結 女口 我见 其 耀

何

来自今 繞 其 九 利 東三 + 2 零 年 其 子 儀 于 雨我 其 歸 其 狙

圖 18 南宋 劉松年《聽琴圖》

圖 19 南宋 馬遠《高士觀瀑圖》

圖 20 南宋 梁楷《澤畔行吟圖》

圖 21 南宋 夏圭《山市晴嵐圖》冊頁

圖 22 南宋 陳居中(傳)《胡騎春獵圖》

圖 23 南宋 馬麟《蘭花圖》

圖 24 南宋 趙孟堅《水仙圖》卷(局部)

圖 25 元 趙孟頫《雙松平遠圖》卷(局部)

圖 26 元 錢選《王羲之觀鵝圖》卷(局部)

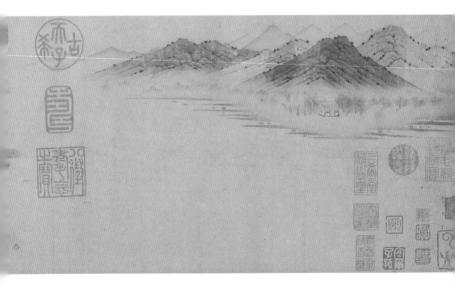

圖27 元 李衎《竹石圖》對軸

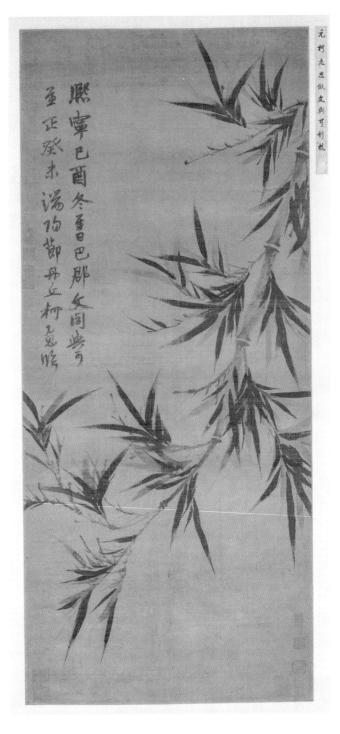

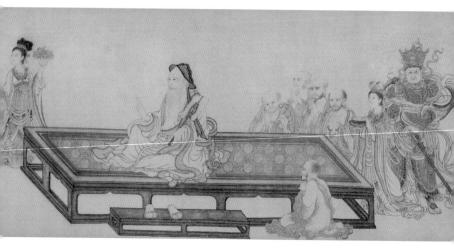

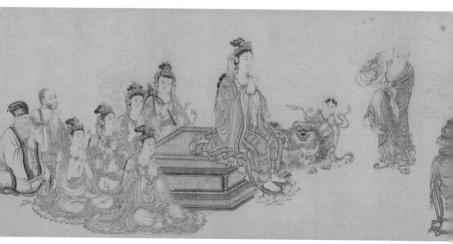

圖 29 元 王振鵬《維摩不二圖》卷(局部)

圖30 元 王冕《墨梅圖》軸

侃 兹 見其着喜 流 中國見一多意而已 的祖 磐也塔不各住 处日日 姬歌 隆襄二年五月為公田 傳動力全僅在機 12过一省 惠 iż 一樣又减 古色 柳屬古 想、 九五 楊

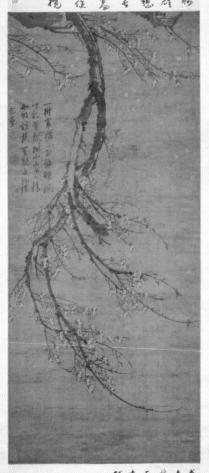

高年本·西班美寶 藏之 斯斯夫寶 藏 公 坊 親 時 漢 落 大 坊 親 ば 横 流 成 高 新 以 盡 称 说 说 高 別 具 覆 落 上 次 服 資 本 人 本 教 公 盡 称 说 说 看 系 公 盡 称 说 说

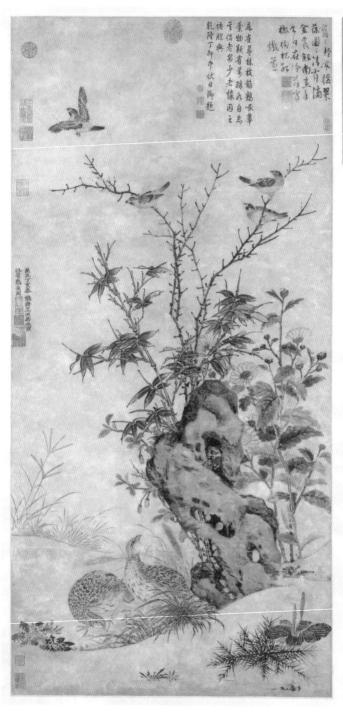

がある。

圖32 元 黃公望(傳)《夏山圖》軸

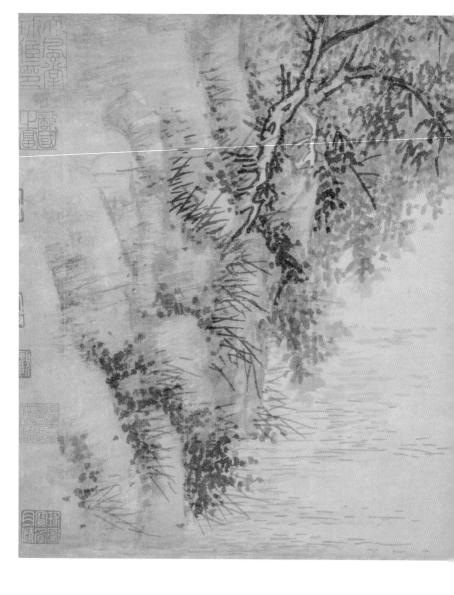

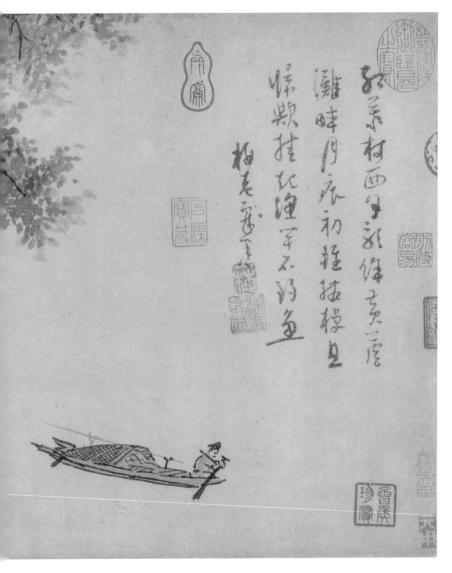

圖 33 元 吳鎮《蘆灘釣艇圖》卷(局部)

高二分素月 己分素月 家 徐孺過門 壓并 、鼓意係 精壮刑 題

圖34 元 倪瓚《虞山林壑圖》軸

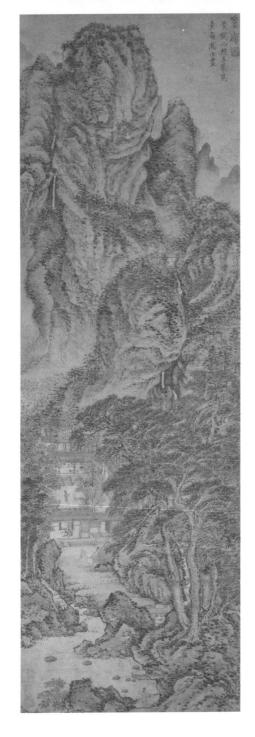

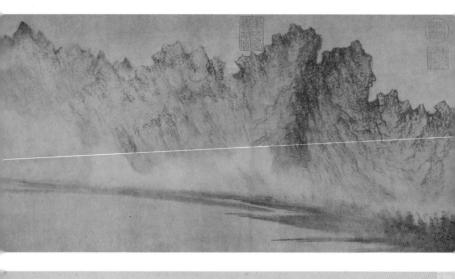

作也好事者藏之以為亦玩觀其作也好事者藏之以然而情感豐峰掩映打煙者之以然而情感豐峰掩映打煙者之以然而情感豐峰掩映打煙者之以然而情感豐峰掩映打煙水震線被之際山坡一帶長者之以然而情感豐峰掩映打煙水震緩緩發之際山坡一帶長着不沒多見失其流落人間即分於小了以優労論鳴呼水墨之筆以不敢差看不沒多見失其流落人間即分於小了以優労論鳴呼水墨之筆以不敢差看不沒多見表其流落人間即今餘十一載在事者是一以紀其事云不見贏洲客無聲意趣多斷雲迷人已保歌投备想高致清典欲如何可以不能不使人重其景仰之思因為五言律一以紀其事云不見贏洲客無聲意趣多斷雲迷人同即不能於十二年歲在丁卯夏後四月十有三日

圖 36 元 方從義《雲山圖》卷(局部)

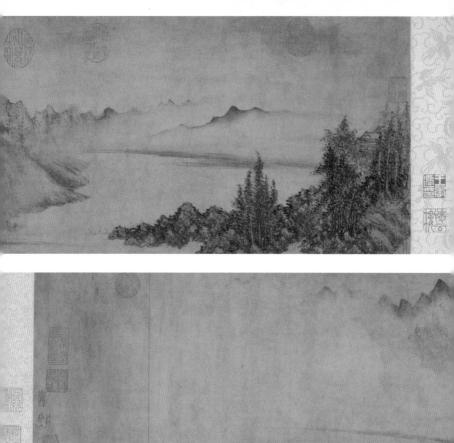

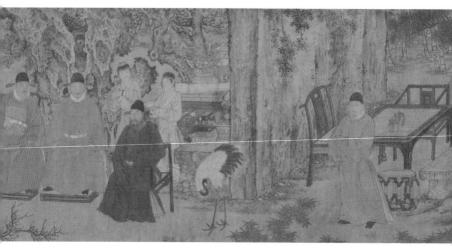

圖 37 明 謝環(傳)《杏園雅集圖》卷(局部)

圖 38 明 王紱《江山漁樂圖》卷(局部)

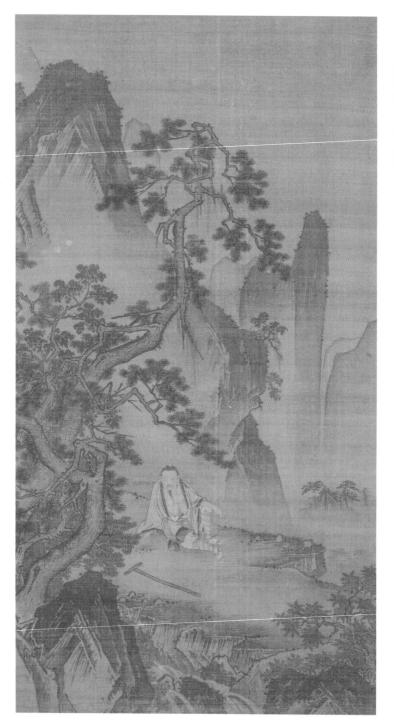

圖39 明 戴進《箕山高隱圖》軸

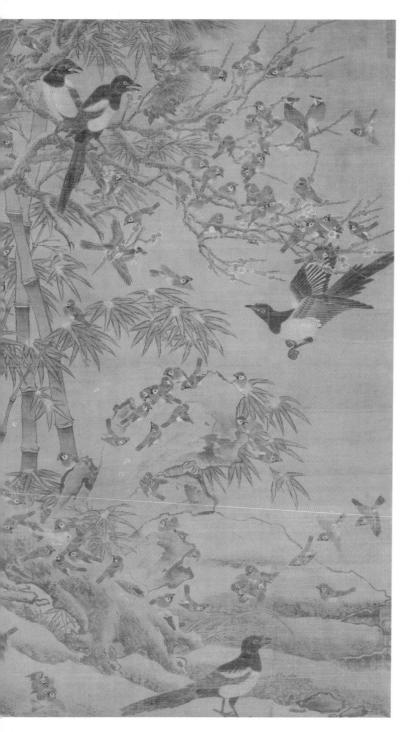

圖 41 明 沈周《溪山秋色圖》卷(局部)

圖 45

明

《秋景花鳥圖》

軸

圖 46 明 唐寅《墨竹圖》卷(局部)

圖 47 文徵明《東林避暑圖》卷(局部)

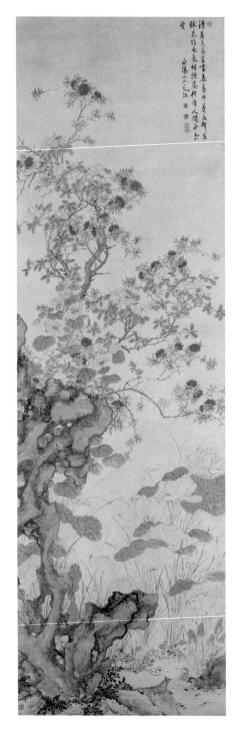

圖48 明 陳淳《暑園圖》軸

圖49 明 文伯仁《振衣濯足圖》軸

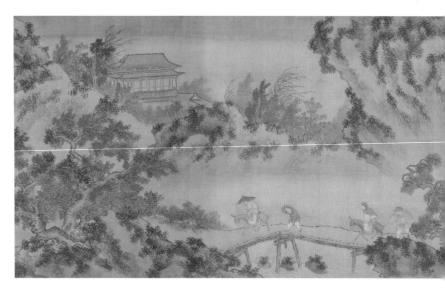

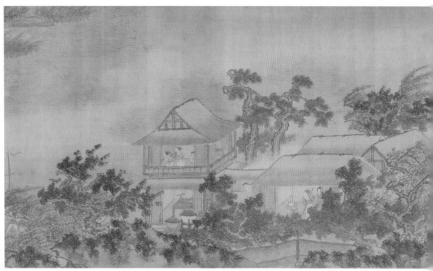

圖 50 明 謝時臣《風雨歸村圖》卷(局部)

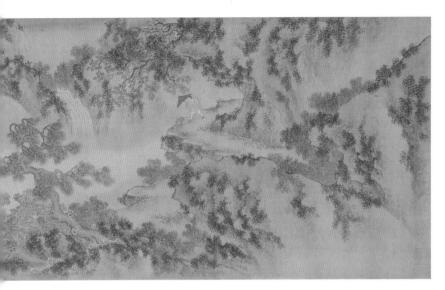

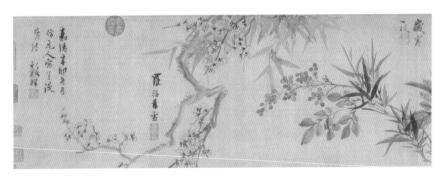

圖 52 明 王穀祥《四時花卉圖》卷(局部)

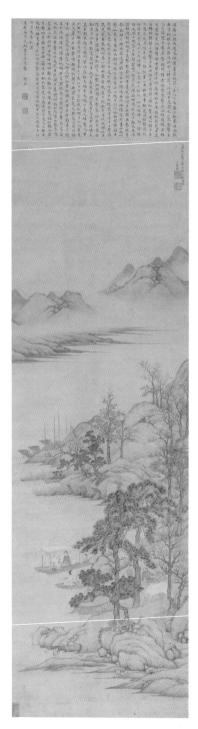

圖53 明 丁雲鵬《潯陽送客圖》軸

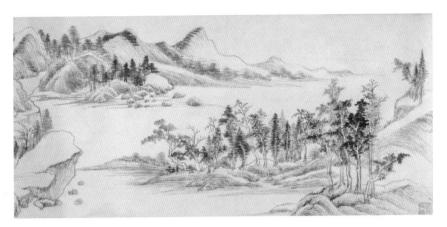

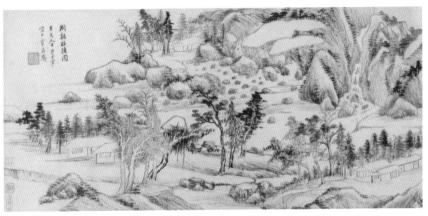

圖 54 明 董其昌《荊谿招隱圖》卷(局部)

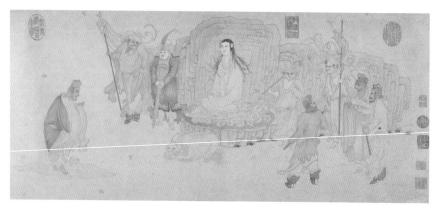

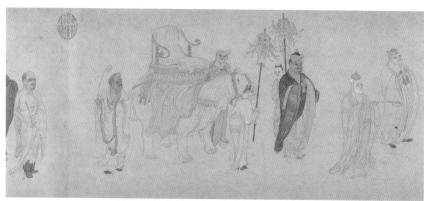

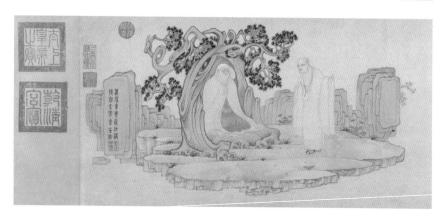

圖 55 明 吳彬《十六羅漢圖》卷(局部)

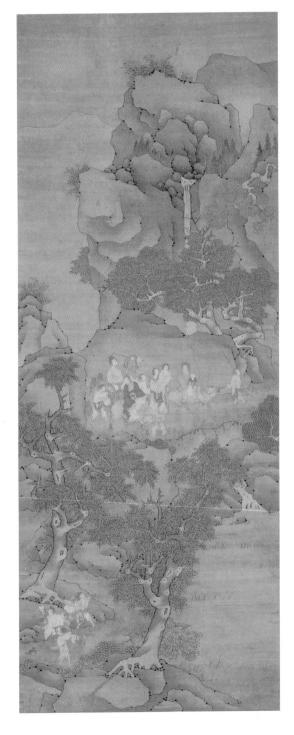

圖60 清 王鑑《仿古山水圖冊》(節選)

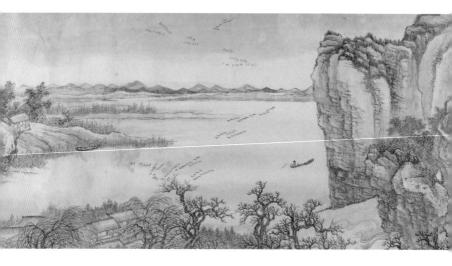

圖 61 清 王翬《仿巨然燕文貴山水圖》卷(局部)

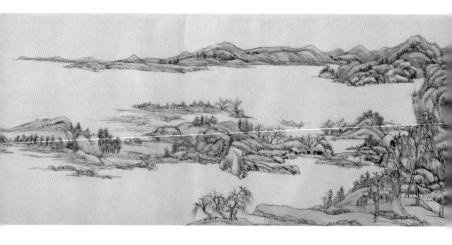

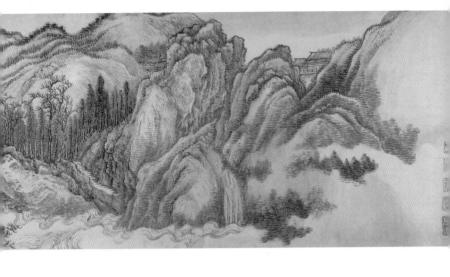

圖 62 清 王原祁《江國垂綸圖》卷(局部)

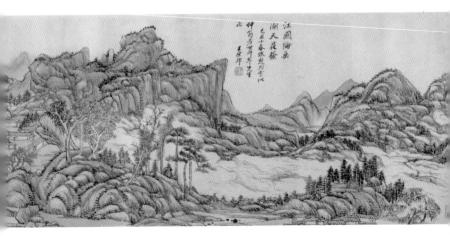

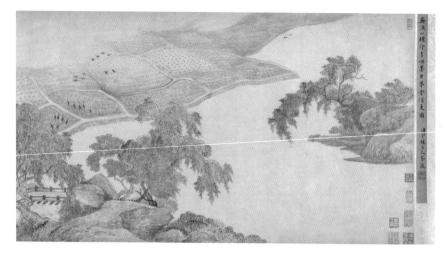

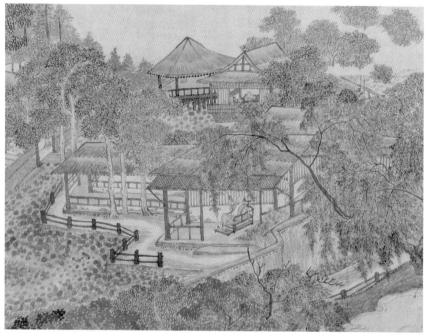

圖 63 清 吳歷《墨井草堂消夏圖》卷(局部)

圖 64 清 惲壽平《仿宋元山水圖冊》(節選)

圖 65 清 髡殘《春景圖》卷(局部)

圖 66 清 八大山人《蓮塘戲禽圖》卷(局部)

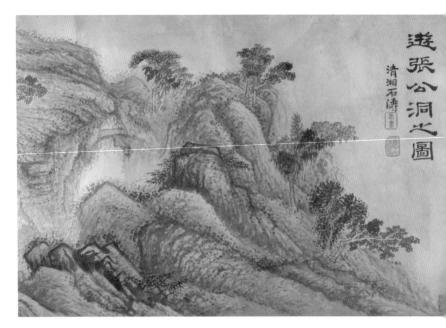

圖 67 清 石濤《遊張公洞圖》卷(局部)

圖 68 清 龔賢《自題山水圖冊》(節選)

圖 69 清 禹之鼎《春泉洗蘩圖》卷(局部)

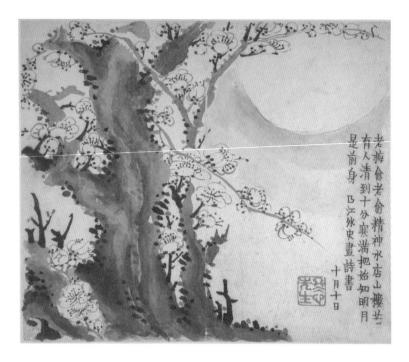

圖71 清金農《墨梅圖冊》(節選)

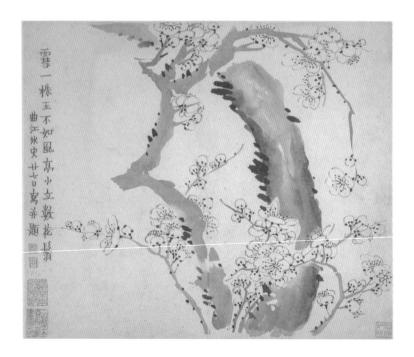

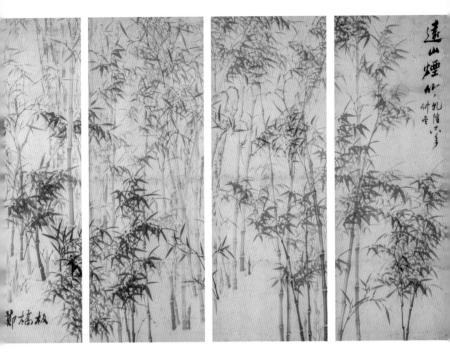

圖72 清鄭燮《遠山煙竹圖》軸

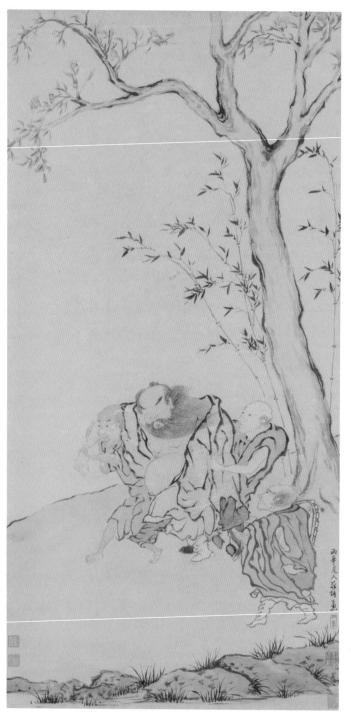

圖73 清 羅聘《鍾馗圖》軸

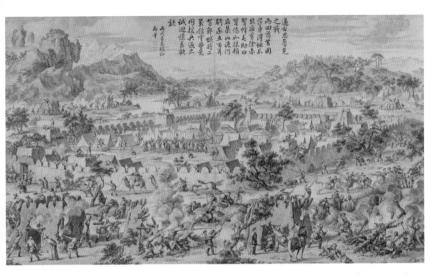

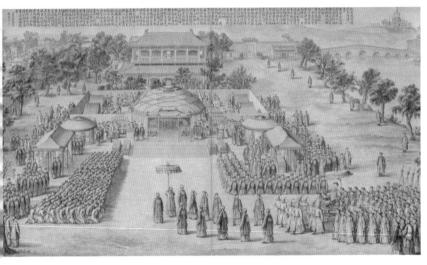

圖 74 清 郎世寧等《準噶爾平叛圖冊》(節選)

圖75 清 虛谷《枇杷圖》軸

第一編

古代史

第一章

繪畫之起源與成立

太古狀態,雖邈遠不可考;但中華民族,到三皇五帝 時,已在黃河流域上,發見文明之曙光。相傳有巢氏,繪 輪圜螺旋,或係一種繩墨?然推其形象,已略存繪畫之意 味。又先賢每謂捅天事者莫如河。河有圖,而龍馬出之, 因謂吾國繪畫以此為最先。《易‧繫辭上》傳云:「河出圖, 洛出書,聖人則之。」《論語》云:「子曰:『鳳鳥不至,河 不出圖,吾已矣夫!』」唐張彥猿《歷代名書記》云:「龜字 效靈,龍圖呈寶,自巢燧以來,已有此瑞。」關於發見河 圖一事,傳說殊多,有謂由河龍貢之於世者【《春秋說題辭》 云:河以通乾,出天苞。洛以流坤,吐地符。河龍圖發】:有謂由 日河精也。授禹河圖,費入淵】;有謂由河魚負之而出者【《挺佐 輔》云:(黃)帝遊翠媯之川,有大魚出,魚沒而圖見】;有謂河馬 負之而出者【《禮運》:山出器車,河出馬圖】,全近怪誕。但上 古人智幼稚,其發明一事一物,自不能無所憑藉。大約古 聖賢觀河龍蜿蜒之形,靈龜斑駁之文,因而製作圖書,極

合情理,且易有此事實。故河圖,實為吾國先賢發明繪畫之動機。又《易·繫辭下》傳云:「包犧氏之王天下也,仰則觀象於天,俯則觀法於地,觀鳥獸之文與地之宜,近取諸身,遠取諸物,始作八卦。」《周禮·春官·大卜》疏云:「卦之為言,掛也;掛萬象於上也。」其意義原在於圖形。不過當草創之始,對於表現之方法等,均未完備,僅以簡單之線條,以象徵之意味,為天、地、水、火、山、澤之標記而已。實為吾國繪畫之雛形。

伏羲以後,華族勢力,日見擴張,由黃河上游,東展至中下各部,與先據黃河流域之苗族,多相接觸,而興華苗種族之戰爭。使華族之武功文教,亦日益輝發,至黃帝時,已燦然可觀。黃帝並發明五彩,染衣裳,以為文章。《通鑑外紀》云:「黃帝作冕旒,正衣裳,視翬翟草木之華,染五彩為文章,以表貴賤。」吾國繪畫之成立,亦當在此時代。然考吾國古籍關於繪畫起源與成立兩問題之傳說殊多,茲約錄於下:

- (1) 神農之臣白阜即能圖畫。《畫史會要》云:「火帝神農氏……命其臣白阜,甄四海,紀地形而圖畫之,以通水道之脈。」
- (2) 繪畫起於黃帝。《魚龍河圖》云:「黃帝遂畫蚩尤形象,以威天下。」又《雲笈七籤》云:「黃帝以四嶽皆有佐命之山,(而南嶽孤特無輔……),乃命潛山為衡嶽之副……。帝乃造山,躬形寫象,以為五嶽真形之圖。」《風

俗通義》云:「黃帝時,有神荼、郁壘(兄弟)二人,能執 鬼於度朔山桃樹下,簡閱百鬼之無道者,縛以葦索,執以 飼虎,帝乃立桃板於門,畫二人像,以禦鬼,謂之仙木。」

- (3) 吾國先賢多主書畫同源,因謂書畫兩者,同開始 於倉頡。《孝經援神契》云:「奎主文章,倉頡效彖。」宋 均注:「奎星屈曲相鈎,似文字之畫。」朱德潤《存復齋集》 云:「書畫同體而異文,⊙如之為日,∭之為川,幽之為 山,亂之為鳥,私之為蟲,⊕之為冠,類皆象其物形而製 字;蓋字書者,吾儒六藝之一事,而書則字書之一變也。」
- (4)圖畫作於史皇。《雲笈七籤》云:「黃帝有臣史皇,始造畫。」《世本》云:「史皇作圖。」舊注:「史皇,黃帝臣,圖畫物象。」《畫史會要》云:「史皇與倉頡,俱黃帝之臣,史皇善圖畫。體象天地,功侔造化。寫魚龍龜鳥諸形,以授倉頡,頡因而作字。」
- (5) 書畫為史皇、倉頡所共同發明者。一說,史皇即 倉頡,書畫同發明於一人者。唐張彥遠《歷代名畫記》云: 「軒轅氏得於溫洛中,史皇倉頡狀焉。……是時也,書畫 同體而未分,象制肇創而猶略。」宋濂《學士集》云:「史 皇與倉頡皆古聖人也。倉頡造書,史皇製畫,書與畫,非 異道也,其初一致也。」又《呂氏春秋》云:「史皇作圖。」 高誘注:「史皇即倉頡。」《路史·史皇紀》云:「倉帝史皇, 名頡。」注云:「《倉頡廟碑》作『蒼』,非是。」
 - (6) 畫嫘為繪畫之祖。《畫史會要》云:「畫嫘,舜妹

也。畫始於嫘,故曰:『畫嫘。』」《畫麈》云:「敤首脫舜 於瞍象之害,則造化在手,堪作畫祖。」

(7) 繪畫作於封膜。《書塵》云:「世但知封膜作畫。」 據以上諸說,第一種,不知《畫史會要》根據於何書? 日為吾國古人討論書書起源各問題時,極少提及者,不足 為繪書起源或成立之據。第六種,以舜妹嫘為畫祖,似嫌 稍遲。蓋吾國文化,至唐盧時,已大有頭緒,書與畫之發 明與分科,證之於虞作繪,作繡,及十二服章等,應在唐 慮以前為較妥。且古籍對於數首繪畫之情況及貢獻等,一 無記載。雖《列女傳》 盛稱其能繪畫,亦以脫舜於瞍象之 害一事,證其造化在心,別具神技而已。第七種,全為唐 張彥遠氏見《穆天子傳》:「封膜書於河水之陽。」誤以封 為姓,以書為書,並造郭樸注以實之,遂使後人誤傳有封 **瞄一人,為吾國書家之祖,尤為錯誤。《四庫》於王毓賢** 《繪事備考》提要中,辨之甚詳。其餘諸種,或謂黃帝能 圖書:或謂中皇作圖:或謂繪書支分於文字;或謂史皇即 食語: 雖草吏一是, 然均為各古集中所常見, 其人並同為 黃帝時代,則一也。吾故謂吾國繪畫,成立於黃帝時代, 較為簡概。

第二章

唐虞夏商周之繪畫

白黃帝後,歷少昊、顓頊、帝嚳、帝摯四代,文化漸 次開展。循至唐虞之世,更發揮而光大之。社會之各制度 及秩序等,亦入有條理之狀態,稱郅治之世。繪畫亦由起 源成立而見漸漸之長成。《尚書·益稷篇》云:「予欲觀古 人之象,日、月、星辰、山、龍、華蟲,作會;宗彝、藻、 火、粉米、黼黻、絺繡,以五采彰施於五色,作服。」孔 安國注云:「會,五采也。以五采成此畫焉。」又《漢書. 刑法志》云:「蓋聞有虞氏之時,畫衣冠,異章服,以為 戮,而民弗犯。」蓋吾國繪畫,至虞代,所謂繪宗彝,書 衣冠,其應用漸廣;象形色彩諸端,固由簡單而臻複雜, 技巧亦由生疏而臻純熟矣。又《周禮·春官·司服》注云: 「古天子冕服十二章……,王者相變,至周而以日月星辰 畫於旌旗。」考《虞書十二服章圖譜》,其式樣一為日輪 中三脛之鴉,二為月輪中兔搗不死之藥,三為星辰,四為 山,五為龍,六為華蟲【即雉】,七為宗彝【即畫猴之杯】,八 為水藻,九為火,十為粉米,十一為黼【即斧形之圖案】,黻 【即亞字形之文字】。與日人中村不折氏所言者相同。恐中村不折氏,亦以虞書十二服章圖譜為根據,證之吾國古陶器之圖案等,亦相吻合,當無相差耳。當時以能畫名者,有舜女弟敷首,見《列女傳》等各書籍中,為吾國畫家之祖。

吾國唐虞以前之繪畫,純為出於人類現實生活之要求,其意義全在於實用,可謂實用化時期。虞舜以後,君權確立,因以禮教輔助政治法律之不足,以增君權特殊之穩固。致繪畫亦漸由實用而為禮教之傀儡。至其極,竟使凡百繪畫,無不寓警戒誘掖之意,誠如張彥遠所謂:「成教化,助人倫,窮神變,測幽微,與六籍同功,四時並運者也。」例如虞異章服,而民弗犯,即其明證。第自夏代以後,尤見顯著耳。

唐虞而後,夏商繼起,繪畫之思想,雖漸見範圍於禮教之下,然其技巧方法等,卻有與時俱進之進展。《左傳》云:「昔夏之方有德也,遠方圖物,貢金九牧,鑄鼎象物,百物而為之備,使民知神奸。」是畫用之於鑄金矣。《史記》稱伊尹從湯言素王及九主事,劉向《別錄》曰:「九主者,有法君、專君、授君、勞君、等君、寄君、破君、國君、三歲社君,凡九品,圖畫其形。」又《尚書·商書·說命篇》云:「高宗武丁……恭默思道,夢帝賚予良弼,其代予言,乃審厥象,俾以形,旁求於天下。說築傅岩之野,惟肖,爰立作相。」已開人物畫之歷史故實與寫真之先聲矣。原吾國繪畫,至夏商之世,作用既大,應用之範圍亦

廣,即諸工藝品上,亦施以便化之繪畫,以為美觀。如鐘 鼎彝器之雞彝、黃彝、斧木爵、大己卣等,或魚鳥其形體, 或螭龍其柄蓋;又以雲雷紋,卍字、回字紋等,點綴其間, 益見精工巧整,為後世諸工藝品上所因襲。又吾國之建 築,虞夏初期,尚屬簡陋。至夏桀,極慾窮奢,大興土木, 即有瓊室瑤台等宏麗之建築。商紂加厲,南距朝歌,北距 邯鄲,皆為離宮別館,開亙古所未有。原建築與繪畫,為 姊妹藝術,每相攜手而生長。有此等壯麗之建築,自必需 多量之繪畫,以為裝飾,以促其進步。惜吾國史例,慣以 奢侈華麗,為淫巧傷德,多缺而不記,致無從考查耳。

周代,承夏商二代政教之美,以成鬱鬱彬彬之文化。對於繪畫,尤為重視,並設官分掌其事。《周禮·考工記》云:「設色之工,畫繢鍾筐幟。」「畫繢之事,雜五色……,青與白相次也,赤與黑相次也,玄與黃相次也。」佈彩之次第,皆有一定之法度矣。《周禮·地官·大司徒》:「大司徒之職掌建邦土地之圖。」鄭氏注:「土地之圖,若今司空郡國輿地圖。」則輿圖與繪畫,已分科而專工其事矣。周代冕服之章凡九,馬融曰:「周制冕服之章九,則畫宗彝於衣。」《尚書·益稷》疏云:「冕服九章……,初一日龍,次二日山,次三日華蟲,次四日火,次五日宗彝,皆畫以為繢。次六日藻,次七日粉米,次八日黼,次九日黻,以絺為繡。則袞之衣五章,裳四章,凡九也。」蓋因襲虞十二服章,而缺其日、月、星辰三者。旌常之章亦九,《周

禮》春官掌九旗:日常,日旂,日旜,日物,日旗,日旟, 日旅,日旞,日旌,王者畫日月,象天明也。諸侯畫交龍, 一象其升朝,一象其下復也。畫熊虎,鄉遂出軍賦,象其 守猛莫敢犯也。鳥隼,象其勇健也。龜蛇,象其扞難避害 也。尊彝,亦春官司之。彝六種:日雞彝、鳥彝、斝彝、 **黃彝、虎彝、蜼彝。尊亦六種:日犧尊、象尊、壺尊、著** 尊、大尊、山尊,皆宗廟之彝器也。均刻而畫之,以為雞、 鳳、凰、牛、象之形、極精工富麗、各視其禮之所用而異。 山壘,亦刻而畫之,為山雲之形。又《圖畫見聞志》載:「舊 稱 周穆王八駿,日馳三萬里。晉武帝所得古本,乃穆王時 書, 黃素上為之, 腐敗昏聵, 而骨氣宛在, 逸狀奇形, 亦 龍之類也。」按周穆王約在西紀前一千年;晉武帝,約在 西紀後四百年;其間約相差一千四百年。原本雖係絲質, 恐不易保存如是其久?且周時繪畫,無以卷軸裝者,或為 漢人偽品,不足徵信。又以周制明堂,置畫斧之扆,天子 負扆,南鄉以朝諸侯。扆,即今之屛風,畫以斧,置戶牖 之間以為障者,以示威嚴也。《禮記‧喪大記》:「君,龍 帷。大夫,畫帷。」別等級也。《禮記·曲禮》:「飾羔雁 者以繢。」孔穎達注:「畫布為雲氣,以覆羔雁為飾以相見 也。」又云:「前有水,則載青旌。前有塵埃,則載鳴鳶。 前有車騎,則載飛鴻。前有士師,則載虎皮。前有摯獸, 則載貔貅。」鄭氏注:「禮,君行師從,卿行旅從,前驅舉 此,則十眾知所有也。」又王門則畫虎以示勇守【《周禮·

春官》師氏,居虎門之左,司王朝】。戰盾,則畫龍以明應變【毛詩,龍盾之合】。天子大廟之節棁,則文以山藻以為華飾【《禮記·明堂位》,山節藻棁,復廟重簷,刮楹,達鄉,反坫,出尊,崇坫,康圭,疏屏,天子之廟飾也】。蓋尚文之周,固無處不以繪畫為應用耳。

此外周代繪畫,最可為吾人注意者,即為壁畫之新興,大啟發秦漢繪畫之進展。《孔子家語》云:「孔子觀乎明堂,睹四門墉,有堯舜之容,桀紂之象,各有善惡之狀,興廢之誠焉。又有周公相成王,抱之,負斧扆,南面以朝諸侯之圖。孔子徘徊而望之,謂從者曰『此周之所以盛也!』」《孔子家語》又云:「有周盛時,褒賞功德,或藏在盟府,或紀於太常,或銘於昆吾之鼎。獨周公有大勛,勞於天下,乃繪像於明堂之墉。」周代為吾國禮教興盛時代,其注意繪畫之動機,原非為繪畫美感之鑑賞,實處處欲藉形象色彩之力,與吾人以具體之觀感,而達禮教之意旨耳。夫鐘鼎刻,則識魑魅而知神奸;旂章明,則昭軌度而備國制;清廟肅而尊彝陳,廣輪度而彊理辨,勛臣圖而德範留。誠如陸士衡所謂:「丹青之興,比雅頌之述作,美大業之馨香;宣物莫大於言,存形莫善於畫。」繪畫固為禮教所傀儡,然亦藉禮教之傀儡而得特殊之進展。

春秋戰國及秦之繪畫

周室既衰,中央集權,漸次陵夷。封建之制,因以瓦解。禮樂征伐,出自諸侯。壇坫之場,藉為干戈之地;尊君之義,飾為非分之求。歷春秋而戰國,殺伐無寧歲。國無常君,士無定臣,得士者富強,失士者敗亡。故諸侯之欲爭霸者,無不禮賢下士,招致才能以自輔。於是才智之士,蔚然競起,或為合縱連橫之說,或倡堅白異同之談。言論無拘忌,思想無束縛,三代理教之壁壘,固破壞無遺;而學術文藝之煥發,實為吾國之黃金時代。繪畫之事,亦與西周之但求功於典章文飾之應用者不同。即述於下:

春秋戰國,雖戰亂頻仍,然以學術思想之煥發,關於 續畫之韻聞軼史,在古籍可查考者,殊屬不少。且西周以 前之繪畫,雖各代均極重視;然從事繪畫者,例與工匠等 量齊觀,無有以畫名者。至是,始有齊之敬君,魯之公輸 班等,均以能畫稱於世。《說苑》云:「齊王起九重之台, 國中有能畫者,則賜錢。狂卒敬君,居常飢寒,其妻端正。

敬君工畫,貪賜畫錢,去家日久,思念其婦,遂書其像, 向其喜笑。傍人見之,以白王;王以錢百萬請妻,敬君惶 怖許聽。」《水經注》云:「舊有忖留神象,此神嘗與魯班 語,班令其人出,忖留曰:『我貌獰醜,君善圖物容,我 不能出。』班於是拱手而言曰:『出首見我。』忖留乃出: 班於是以腳畫地,忖留覺之,便還沒入水。故置其像於水 上,唯背以上立水上。」此說殊折神話。然公輸班為吾國 有名之建築家,並善繪畫,蓋為後人臆想附會而成之且。 又《韓非子》云:「客有為周君畫莢者,三年而成,君觀之, 與髹莢者同狀, 周君大怒。 書莢者曰: 『築十版之牆, 鑿 八尺之牖,而以日始出時,加萊其上而觀。』周君為之, 望見其狀,盡成龍、蛇、禽、獸、車、馬,萬物之狀備 具,周君大悅。」據此非特可推見當時畫人藝術程度之高 妙,並於鑑賞繪畫竟研及光線與方位矣。【或謂畫莢之說, 出於韓非之寓言,不足以置信。然韓非為戰國時一刑名法術之學者, 而非畫人,倘非實有其事,則其寓言之意想,已於偶然中,竟到畫人 所未到之境,殊疑其非是。】壁畫,則有《楚辭章句》云:「楚 有先王之廟及公卿祠堂,圖以天地山川,神靈琦瑋僪佹, 及古聖賢怪物行事。 | 又《莊子》云:「葉公子高之好龍, 雕文書之。天龍聞而示之,窺頭於牖,施尾於堂,葉公見 之,失其魂魄,五色無主。是葉公,非好龍也;好其似龍 非龍也。「劉向《新序》亦云:「葉公子高好龍,門亭軒牖, 皆畫龍形,一旦真龍垂頭於窗,掉尾於戶,葉公驚走失措

焉。」 蓋謂葉公所好之龍,乃神似之龍,而非真是之龍也。 此語實為東方繪畫之準則。按壁畫在周初僅見於明堂,至 是即王公之祖廟宮室,以及士大夫之宅第等,均甚盛行。 惟所書之題材,為山川神靈與怪物行事等,與明堂壁畫之 全屬禮教化者不同耳。原楚屬長江流域,為老莊哲學之產 地,對於繪畫之思想及趣味,自與周明堂之壁畫相徑庭。 觀後人所繢之《離騷圖》,即可想見楚公卿祠堂壁畫狀況 受揖而立,舐筆和墨,在外者半。有一史後至,僖僧然不 趨,受揖不立,因之舍,公使人視之,則解衣般礴裸,君 日:『可矣,是真畫者也!』| 實得圖畫之真解,非當時學 術思想自由煥發之影響,固不足以致此。又《韓非子》載: 「客有為齊干書者,齊干問日:『書孰最難者?』曰:『犬馬 最難。』『孰易者?』曰:『鬼魅易。』夫犬馬,人所知也, 旦暮罄於前,不可類之,故難。鬼魅無形者,不罄於前, 故易之也。」其論寫生畫與意象畫之難易,極為確切。為 吾國書論之嚆矢。

春秋戰國,為吾國禮教中衰時期,繪畫漸傾向自我獨立之滋長。時人對於繪畫之注意,亦不復如前此之岑寂。 畫人對於繪畫之態度,亦大注重於寫實技巧之熟練,及自由情趣與自我意想之表現。

秦起於戰國之季,負其虎狼之力,削平六國,統一天 下。其間凡十有五年,而亡於楚。誠所謂金戈未熄,狐火

旋鳴,匆匆短祚,不過為季周與漢過渡之引線,無特殊學 術文藝之足稱。然始皇為一雄毅之主,知封建之弊,而矯 之以郡縣,懲兵爭之禍,而銷毀其兵器;鑑游學之紛擾, 而謀思想之統一; 明秦法術之致強, 更進而深刻之。雖 私心自用, 冀成其萬世帝皇之策; 然其事業固有可驚者。 例如阿房宮之建築,驪山陵寢之經營,十二金人及鐘鐻之 鑄造,在吾國藝術史上,自有相當之價值。對於繪畫,當 時雖不見若何之提倡,亦不見若何之抑制。然自焚詩書 坑儒士以後,戰國自由怒茁之學術思想,據摧殘殆盡,繪 畫亦隨之挫其自由發展之勢力。故古籍關於秦代繪畫事 實之記載,亦甚寥寥。《史記‧始皇本紀》云:「秦每破諸 侯,寫放其宮室,作之咸陽北阪上。南臨渭,自雍門以東 至涇渭,殿屋復道,周閣相屬。」則其所寫者為當時各國 宮室之營造圖樣。蓋對於建築上之繪書,以實際之應用, 殊得相當之重視。又《三齊略記》載:「始皇入海三十里, 與海神相見,左右有巧者,潛以腳畫神形。」此說與魯班 之寫忖留像,全為一轍,荒誕不足徵信。然始皇之左右, 有能畫之巧者,如忖留像之與魯班一事相似,似尚折理而 可據。然始皇兼併六國後,以餘威大擴版圖,西南遠至羌 中、桂林、象郡、南海諸地。兼以當時商業之發展,吾國 西南商人,均與西南夷通商往來。【或謂秦西南商人,即與印 度開陸上之貿易。《漢書‧五行志》載:「二十六年,有大人長五丈 足履六尺,皆夷狄服,凡十二人,見於臨洮。故銷兵器鑄而象之。」

即為印度人來中國邊境之證。】而西域諸國,亦多有歸附中國者。則中國與西域兩地之文明,自必發生交互之事實。西域畫人烈裔,即於始皇元年,東來中土。《拾遺記》云:「始皇元年,騫霄國獻刻玉善畫工名裔,使含丹青以漱地,即成魑魅及詭怪群物之象,刻玉為百獸之形,毛髮宛若真矣。……方寸之內,畫以四瀆、五嶽、列國之圖。又畫為龍鳳,騫翥若飛。」吾國繪畫,向為獨自萌芽與獨自滋長,至此,始接觸外來之新式樣。惟烈裔之住中國,久暫不可考。其技術固精妙,對於吾國繪畫,亦似無若何影響耳。

秦代藝術,自以建築為最可觀。既寫放各國宮室之制,作之咸陽北阪上。復營阿房宮,開空前未有之壯麗。《三輔黃圖》云:「規恢三百餘里,離宮別館,彌山跨谷,輦道相屬,閣道通驪山八十餘里,表南山之巓以為闕,絡樊川以為池。作阿房前殿,東西五十步,南北五十丈,上可坐萬人,下建五丈旗。以木蘭為樑,以磁石為門,周馳為複道,渡渭屬之咸陽。」其間畫棟雕樑,山節藻棁,所需繪畫以為裝飾者,當不減吾人意想之繁多。則裝飾繪畫之技工式樣等,亦不減吾人意想之進步。惜被項羽一炬,盡成焦土,顧無痕跡可尋耳。

第二編

上世史

第一章

漢代之繪畫

漢繼秦統一天下。雖不如秦之尚嚴刑峻法;然政令 法度,一如嬴秦之舊。兼以當時君權之集一,與漢高祖之 刻薄寡恩,尤影響於漢初人民思想之束縛。又漢初承春秋 戰國兵爭之紛亂,嬴秦土木戰伐之勞役,社會凋敝,民生 痿憊,皆呈厭世之傾向。於是寧靜虛無之黃老學說,盛行 於文景之際。故言漢初繪畫,其寥落實與嬴秦堪伯仲。然 文景處身恭儉、勸農商、薄賦斂、寬刑罰、吏安其官、民 樂其業,及武帝之初七十年,國家無事,漸入昌平殷富之 境。文帝並效法古制,以繪畫點綴政教,唐盧碩《畫諫》 曰:「漢文帝三年,於未央宮承明殿,畫屈軼草,進善旌、 誹謗木、敢諫鼓、獬廌。」啟西漢繪畫勃興之先河。至武 帝雄材大略,在外經營四遠;征匈奴,通西域,遠如波斯、 印度之文明,亦漸播及中土。雖當時繪畫之技術上,似無 受外來繪畫之影響;然繪畫所取之題材,已大見新異,如 銅器天馬蒲桃鏡之鏤紋等,是取材大宛所獻之天馬蒲桃, 即其明證。在內設大學,置博士,表彰儒術,以為政治標

準。於是文藝大興,學者蔚起。雖其罷黜百家,用意與始皇之統一學術相似。然對於繪畫,則反與以尊重。並大興 土木,建築上林苑等,以增繪畫之需要。其餘諸帝,對於 繪畫亦多重視。於是畫家輩出,或供奉帝室,黼黻典章; 或隱身工匠,粉飾金石;或頌德業,或表學行,或揚貞烈; 大而宮殿門壁之類,小而經史文籍之屬,無不可以圖寫, 可謂盛矣!雖中間被王莽篡位,中絕,分為前漢、後漢兩 時期。然兩時期中,約有四百年之治世,使人民得長期之 休養生息,為季周以後所未有。

藝術養育於文化兩露之下,始能開花結實。漢代文運之隆盛,即為漢代繪畫啟發之朕兆。然漢代之武力,如遠通西域等,亦大增漢代繪畫之新進展。印度佛教繪畫,即於後漢佛教東傳而輸入;使吾國繪畫發生空前之波動。又張道陵修煉於龍虎山,成五斗米道,為道教之首倡者,已植道教之基礎。兼以漢人盛尚黃老,自佛教來中土後,每視佛與黃老為一流。【《後漢書‧西域傳》,楚王英,始信其術,中國因此頗有奉其道者。後桓帝,好神仙,數祀浮圖、老子,百姓稍有奉者,後遂稱盛。】漸為人民所信仰,與佛教並駕齊驅而下,獨立「道釋畫」之一科。原吾國漢以前之繪畫,殊缺清楚之面目,至漢可懲之書史漸多,金石遺物之留存,亦比前代為豐富,故吾國明了之繪畫史,可謂開始於炎漢時代。

漢初繪書,除文帝畫承明殿外,殊寥落無可記載,

已如上述。至武帝時,始欣然如春木之向榮,不可抑止。 《谨書‧郊祀志》云:「武帝作甘泉宮,中為台室,畫天地 太一諸鬼神,而置其祭具,以致天神。」又《漌書‧霍光 傳》載:「上乃使黃門畫者,畫《周公負成王朝諸侯》,以 賜光。」蓋當時黃門之署,附備畫者,以供應詔。實淵源 周代設色之工,為後代設立書院之濫觴。又武帝嘗創置秘 閣, 蒐集法書名書, 以為鑑賞, 開後代鑑藏書畫之先河。 《漢書‧蘇武傳》:「宣帝甘露三年,單于始入朝,上思股 肱之美,乃圖畫其人(霍光、張安世、韓增、趙充國、魏 相、丙吉、杜延年、劉德梁、丘賀、蕭望之、蘇武,凡 十一人)於麒麟閣,法其形貌,署其官爵姓名。」《論衡》 謂:「宣帝時,畫圖漢列士,或不在於畫上者,子孫恥之。」 所謂署其官爵者,實為後代繪書題款之濫觴。原炎漌自武 帝之好大喜功,合其張皇文物之心,每藉繪畫以達其用。 自是以後,凡紀功業,頌德行,留紀念等事,始於王家, 次及十夫,均慣以繪畫為工具。其促進繪畫技巧之進步固 多;影響於當時之倫理政教者尤巨。元帝時,擴漢初黃門 附置畫者之例,特置尚方畫工於宮廷。《西京雜記》云: 「元帝後宮既多,不得常見,乃使畫工圖形,案圖召幸之。 諸宮人皆賂畫工,多者十萬,少者亦不減五萬。獨王嬙不 肯,遂不得見。匈奴入朝,來求美人為閼氏。於是上案圖 以昭君行。及去,召見,貌為後宮第一;善應對,舉止閒 雅。帝悔之,而名籍已定;帝重信於外國,固不復更人。

乃窮案其事,畫工皆棄市,籍其家資皆巨萬。畫工有村陵 毛延壽,為人形,醜好老少,必得其真。安陵陳敞、新豐 劉白、洛陽聾寬,並工為牛馬飛鳥眾勢,人形好醜,不逮 延壽。下杜陽望,亦善畫,尤善佈色,樊育,亦善佈色, 同日棄市。」又《漢書‧成帝紀》:「漢元帝在太子宮,成 帝生甲觀畫堂。」顏師古注:「畫堂,謂畫飾。」又成帝遊 於後庭,欲以班婕妤同輦載。婕妤辭曰:「觀古圖畫,聖 賢之君皆有名臣在側。三代末主,乃有嬖幸,今欲同輦, 得折似之平?」成帝善其言而止。又成帝時,《漢書‧金 日磾傳》:「金日磾母,教誨兩子,甚有法度,上聞而嘉 之,(病死)詔圖畫於甘泉宮。」王延壽《魯靈光殿賦》云: 「圖畫天地,品類群生,雜物奇怪,山神海靈。」又《漢官 典職》載:「明光殿省中,皆以胡粉塗壁,紫青界之,畫古 烈十,重行書贊。」《漢書‧景十三王傳》:「廣川惠王越殿 門,有成慶畫,短衣、大褲、長劍。」在民間,則畫雞於 牖,【《拾遺記》:陶唐時,「有秖支之國,獻重明之鳥,一名雙睛, 言雙睛在目,狀如雞,鳴似鳳,時解落毛羽,肉翩而飛,能摶逐猛獸 虎狼,使妖災群惡,不能為害。飴以瓊膏,或一歲數來,或數歲不至, 國人莫不灑掃門戶,以望重明之集。其未至之時,國人或刻木,或 鑄金,為此鳥之狀,置於戶牖之間,則魑魅醜類,自然退伏。今人每 歲元日,或刻木鑄金,或圖畫為雞於牖上,此其遺像也。] 書 虎於 門,【漢應劭《風俗通義》云,畫虎於門……,冀以衛凶也。】畫人 於桃板,【《佩文齋書書譜》載漢應劭《風俗誦義》記畫桃板。謂黃

帝時,有神荼、郁壘二人,能執鬼於度朔山桃樹下,簡閱百鬼之無道者,縛以葦索,執以飼虎,帝乃立桃板於門,畫二人像以禦鬼,謂之仙木】,以為退伏凶邪之用。後代之畫門神,實淵源於此。又《漢書·景十三王廣川惠王劉越傳》云:「坐畫室,為男女裸交接,置酒與諸父姊妹飲,令仰視畫。」為吾國秘戲圖之濫觴,而出於禮教之外者。哀平以後,王莽篡立,則又兵戈相尋,為漢運中衰時期,繪畫亦無可記述矣。

王莽盜竊,海內雲擾,學者爭事阿附。光武中興, 乃大崇儒學,砥礪名節,推獎氣概,以明經修行為進退人 材之表的。明帝承之,步武遺規,成漢代儒術隆盛之極 點;為吾國禮教最盛時期,亦即為吾國禮教化繪畫之最盛 時期。

自前漢以來,常畫古代聖帝賢后諸圖像於宮室中,以 為鑑誡。此種風氣,已盛行王室及大夫之間。光武因之, 曾圖列娥皇、女英、陶唐諸像,以為觀瞻。魏曹植《畫贊》 云:「昔明德馬后,美於色,厚於德,帝用嘉之。常從觀 畫,過虞舜廟,見娥皇、女英,帝指之戲后曰:『恨不得 如此為妃。』又前見陶唐之像,后指堯曰:『嗟乎!群臣百 寮,恨不得為君如是。』帝顧而笑。」又中元間,東平憲 王蒼入朝,帝特留之,賜以列仙圖。明帝尚文藝,雅好丹 青,創立鴻都學,以集天下之奇藝。又別立畫官,韶博洽 之士班固、賈逵輩,取諸經史事,命尚方畫工圖之。又永 平中,帝追感前世功臣,圖畫鄧禹、馬成、吳漢、王梁、

賈復、陳俊、耿弇、杜茂、寇恂、傅俊、岑彭、堅鐔、馮 里、干霸、朱佑、仟光、祭遵、李忠、景丹、萬修、蓋延、 邳彤、姚期、劉植、耿純、臧宮、馬武、劉隆二十八將於 南宮之雲台。其外有王常、李通、竇融、卓茂合為三十二 人。於是繪畫為經傳之羽翼矣。明帝一面變光武之柔遠 政策,繼西漢武帝之用兵西域。當時班超,在西域屢立戰 功,西域諸國,競朝漌廷,因大增西域之交涌,以浩成佛 教東傳之機會。史載明帝嘗夢見金人,長大頂有白光,飛 行殿庭。以問群臣,傅毅以佛對。帝乃遣蔡愔等求佛經於 天竺:抵月氏,偕沙門攝摩騰、竺法蘭,以白馬馱經及白 **醉釋**迦立像,東還洛陽。明帝命畫工圖佛,分置於清涼台 及顯節 陵 上。【見《魏書·釋老志》。《後漢書·西域傳》亦云: 「漢明帝夢見金人,長大頂有光明,以問群臣。或曰,西方有神,名 日佛,其形丈六尺而黄金色。帝於是遣使天竺,問佛道法。遂於中國 圖畫形象焉。」「復建白馬寺於洛陽城西之雍門。寺之中壁, 畫以千乘萬騎群象繞塔圖,使二僧翻譯經典於寺中。當時 二僧人,亦曾書《二十五觀之圖》於保福院。至是,吾國 繪畫,始有所謂佛畫者矣;為吾國繪畫受宗教影響之始。 然漢代畫家,無有能作佛畫稱者;蓋佛畫初來,除尚方畫 工,應詔圖《釋迦像》外,尚不為中國畫士所習耳。又順 帝梁皇后,雅好藝術,常置《列女圖》於左右,以自觀省。 《後漢書‧皇后紀》:順烈梁皇后,常以列女圖書置左右, 以自監戒。《魏志·倉慈傳》注:漌桓帝立老子廟於苦縣

之賴鄉,畫孔子像於壁,用以奉祀。《後漢書‧蔡邕傳》: 光和元年,置鴻都門學,畫孔子及七十二弟子像。為尚方 書工劉旦、楊魯所作,其遺跡傳至唐代。又靈帝詔蔡邕書 赤泉侯五代將相於省,兼命為贊及書【見《東觀漢記》】,當 時稱為三美。邕書、畫與贊皆擅名,已露唐宋文人書之端 緒。其他郡尉之府舍,畫以出神海靈,以示莊嚴。【《後漢 書‧南蠻傳》云:「是時(肅宗),郡尉府舍,皆有雕飾,畫山神海靈, 奇禽異獸,以炫耀之,夷人益畏憚焉。] 郡府之聽事壁,書以 歷代諸尹之事跡,以昭炯戒。【《後漢書‧郡國志》注:「郡府聽 事壁諸尹畫贊,肇自建武,迄於陽嘉,注其清濁進退。〕此外陵墓 中亦有壁畫,《後漢書‧趙岐傳》云:「趙岐自為壽藏,畫 季札、子產、晏嬰、叔向四像,居賓位;自畫像居主位; 皆為讚頌。|【吾國壁畫,開始於周,盛於兩漢晉唐之間。現時各 地祠廟中,尚存此種習慣。其式樣題材等,雖依時代有所變遷,然概 以油漆及水彩為畫材,可以山東岱廟及敦煌等壁畫證之。案吾國漆, 發明極早。《筆史》載:「盧舜浩筆以漆書於方簡。」可與《周禮》髹 飾一語互相讚印。近年朝鮮樂浪出十之後漢明帝永平十二年所作之 漆畫船,繪男女神像、青龍白虎,甚工,足證吾漆畫,至後漢已大進 展。又《晉書‧輿服志》云:「畫輪車駕牛,以彩漆畫輪,故曰畫輪 車。」又云:「公主乘油畫安車。」 惜未進展光大,迄今僅殘留於漆工 之手中耳。」】其他關於建築者,有《明堂圖》、《甘泉宮圖》 等。關於疏浚者,有《山海經圖》、《禹貢圖》等。關於明 飾文籍者,有《三禮圖》、《列女圖》、《王孫圖》、《魏公子 圖》、《風后圖》等。以及民間之個人畫像與應用裝飾諸類, 尤不可勝記,足徵漢代之文獻矣。

漢代繪畫,除壁畫外,畫於縑帛者殊多。可與當時之文書,任意庋藏與舒捲。如元帝時之《後宮圖》,明帝時之《釋迦像》,以及天文、鹵簿、經傳等均是。惟不能如現今卷軸之裝裱耳。惜因董卓之亂,圖書縑帛,盡為武人所取,甚至以為帷囊。凡漢武秘閣之圖書,漢明鴻都學之奇藝,多遭毀損。雖當時王允曾收七十餘乘,車載西去,亦因天雨道難,半皆遺棄。於是兩漢寶貴之庋藏,殆散失無餘矣。欲考漢代繪畫之作風式樣題材等,惟有索諸金石,考之記載而已。

漢代金石之遺留於後世者,大而石壁碑刻之類,小而鐘鼎鏡鑑之屬,不勝屈指。其最有名與技工之最繁富工整者,當推山東肥城縣西之孝堂山祠,及山東嘉祥縣武宅山之武氏祠二石刻。按孝堂山祠為前漢孝子郭巨墓之享堂。其圖為周公成王之故事、大王車、胡王、獻俘、升鼎、貫胸國人、戰爭、狩獵,以及演劇、奏樂、庖廚、駝象等,係陰刻。武氏祠,為郡從事武梁,執金吾武榮,以及武斑、武開明數墓之享堂。武梁祠,約係桓帝建和年間作。其圖為三皇、五帝、聖賢、名士、孝子、刺客、列女諸像,戰爭、庖廚、升鼎、樂舞諸事,以及鬼神、魚龍、奇禽、異獸、樓閣、舟車、輿馬、弓矢、斧鉞、釜甑、權衡諸物皆備。武榮祠,約係桓帝永康年間作。其圖為文王、武王、

周公、秦王、齊桓公、孔子及諸弟子,以及孝子、刺客、 列女、神鬼、奇禽、異獸、玉兔、蟾蜍、戰爭、燕飲、舞 樂、庖廚、侍女、車騎、導從與武榮之閱歷諸項,均係陽 刻。足徵吾國古代之神話歷史,服用裝飾,以及生活狀態 等,變化極為多端。其高古樸茂、琦瑋僪佹之趣,誠非想 像所及。雖其形象之表現,每有不合理處,然能運其沉雄 古厚之筆線,以表達各事物之神情狀況,而成一代特殊之 風格,非晉唐人所能企及。

考漢代繪畫需要之廣,畫跡之多,則當時以畫名家 者,定大有人在。惜當時畫人全注意於實用,不如後人之 每畫必有圖章款識,易於流傳。前漢畫人尤少,士大夫者 流,其姓名每不著於記載,致多掩沒,無從考查。兹據古 籍上所見者,在前漢僅有尚方畫工毛延壽、陳敞、劉白、 龔寬、陽望、樊育凡六人。在後漢有張衡、蔡邕、趙岐、 劉裦,尚方畫工劉旦、楊魯,亦凡六人。陳敞,安陵人, 工牛馬飛鳥眾勢。劉白、龔寬繼之,為吾國最早之翎毛走 獸作家,即為吾國走獸畫與花鳥畫之先驅者。兹擇諸畫人 中之重要者,簡述於下:

毛延壽,漢元帝時尚方畫工,杜陵人,擅長人物畫, 人形醜、好、老、少必得其真。

張衡,字平子,南陽西鄂人,善屬文,通五經,貫六 藝,長繪畫。安帝時,徵拜郎中,遷侍中,出為河間相。 《異物志》謂其曾圖建州浦城縣山獸駭神之形象。 蔡邕,字伯喈,陳留圉人。初平元年拜中郎將,封高陽侯。善鼓琴,工書畫,有《講學圖》、《小列女圖》等傳於世。

趙岐,字邠卿,京兆長陵人,少明經,有才藝,擅長 人物,官至太常。

劉袞,桓帝時人,官至蜀郡太守,《博物志》載裦嘗畫《雲漢圖》,人見之覺熱。又畫《北風圖》,人見之覺涼云。

畫論,則有劉安之「畫者,謹毛而失貌」「。高誘注:「謹悉微毛,留意於小,則失其大貌。」張衡之「畫工惡圖犬馬而好作鬼魅,誠以實事難形,而虛偽無窮也。」²其內容質量,均甚尋常。然漢代繪畫,全牢籠於禮教之下,審美之力量,尚甚淺薄,所論者,除技工難易等經驗外,顧不易有特殊之進展。然已稍見論畫之曙光,殊有記述之必要。

¹ 見《淮南子·説林訓》。

² 見《後漢書·張衡傳》。

第二章

魏晉之繪畫及其畫論

漢運漸衰,魏曹丕篡漢稱帝,建元黃初,與吳、蜀鼎 足而立,是為三國。其間互相紛爭,號稱亂世者,凡五十 年,西紀二二〇年至二六四年。然承兩漢文教之餘,學術 文藝, 猶未衰息。魏則據東漢故都, 尤得兩京文獻之傳, 振鬣揚鰭,頗有建樹。王室士大夫之尚好繪畫,亦堪承漌 末之遺勢而順進之。兼以當時群雄割據,魏武知天下之 人材不可拘求於儒術也,於是崇尚跅弛之十,輕視節行之 人,振申韓之法術,以推轂老莊之玄虚。吳、蜀亦獎勵權 術機智之士,於是禮教之防破,繪畫思想亦隨之大解放, 其為狀殆與周代之與春秋戰國相似,大開寄興寫情之書 風。一面並因兵爭之紛亂,老莊思想之蔓衍,帝王士大夫 之信仰佛教者,亦漸見增多。當時中十人十之信仰佛教, 始為沙門者,有魏之朱十行。天竺僧人由海道猿來中十 者,有康僧會。康並得吳主孫權之信仰,為立建初寺於建 業,為江南佛教之祖。吳畫家曹不興,曾見康僧會攜來之 西國佛像而摹寫之, 盛傳後世, 實為吾國佛書家之祖。又 不興除佛畫外,每以龍為畫材,蓋亦老子猶龍之意,遂為 道教之特殊象徵,促成佛道教繪畫之盛起。至晉如顧愷之 等,作者尤多,足證吾國繪畫接近超現實生活之例。又漢 代卷軸繪畫,全以縑帛為畫材,雖自蔡倫造紙以後,顧無 人以紙作畫者。至吳之曹不興,始以雜紙畫《龍頭樣》、《龍 虎圖》等,開吾國以紙作畫之始。

五十年分爭之三國,有名於畫事者,自不甚多,然比 諸秦漌,實大有禍之無不及。在魏則有曹髦、楊修、栢節、 徐邈等。在蜀則有諸葛亮、諸葛瞻、關羽、張飛、李意期 等。在吳則有吳王趙夫人、曹不興等。楊修,字德祖,華 陰人。謙恭才博,建安中舉孝廉,署倉曹主簿,長人物, 有《西京圖》及《嚴君平》、《吳季札》等像傳於世。桓範, 字元則,有文學。正始中拜大司農。《歷代名書記》謂節 係沛國龍亢人,善丹青。徐邈,字景山,薊人,封都亭侯, 正始中拜司空。性嗜酒,善書。《續齊諧》云:「魏明帝游 洛水,見白獺數頭,美靜可憐,見人輒去,帝欲見之,終 草能遂。侍中徐景山曰:『臣聞獺嗜鯔魚,乃不避死。可 以此誑之。』乃畫板作兩鯔魚,懸置岸上,於是群獺競逐, 一時執得。帝甚嘉之,曰:『聞卿善畫,何其妙也?』答 曰:『臣未嘗執筆,然人之所作,可須幾耳。』」諸葛亮, 字孔明,陽都人,封武鄉侯,以其經天緯地之才華,於三 分割據之餘,降而為工藝,則有木牛流馬;溢而為圖畫, 則有《賜南夷》諸圖,寫有天地、日月、君臣、城府、神

龍、牛馬、駝羊,及夷人牽牛負酒賣金寶等事跡,曲盡情致【見《華陽國志》】。諸葛瞻,字思遠,亮之子也,工書畫。關羽,字雲長,河東解人。能畫竹,傳世石刻,凜凜剛正,直節干霄,稱為吾國畫竹之創祖【見《解州志》】。所謂傳世石刻,恐係後人偽託。李意期,《佩文齋書畫譜》作意其,蜀人。葛洪《神仙傳》云:「劉玄德欲伐吳,報關侯之死。使迎意期……,問其伐吳吉凶,意期不答,而求紙畫作兵馬器仗十數萬,乃一一裂壞之……,又畫作一大人,掘地埋之。」蓋亦善畫者。三國畫人中之最有名者,當推魏之曹髦,吳之吳王趙夫人,及曹不興三人,兹列述如下:

曹髦,字彥士,文帝孫,少好學,通經史。正始中, 封郯縣高貴鄉公。擅人物故實,唐張彥遠謂其畫跡獨高魏 代。有《盜跖圖》、《黃河流勢圖》、《卞莊刺虎圖》、《新豐 放雞犬圖》、《於陵子黔婁夫妻圖》等傳於世。

吳王趙夫人,丞相趙達之妹,多擅絕藝,善畫,巧妙 無雙。孫權常歎魏、蜀未夷,軍旅之隙,思得善畫者,使 圖山川地勢,軍陣之形,達乃進其妹。權使寫九州江湖方 嶽之勢。夫人曰:「丹青之色,甚易歇滅,不可久寶,妾 能刺繡。」作列國五嶽、河海、城邑、行陣之形於方帛上; 既成,乃進於吳王,時人謂之針絕【見《拾遺記》】。為巾幗 中繼數首後而著名於畫史者。

曹不興,一作弗興,吳興人。以善畫名冠一時,最長 人物佛像,喜作大幅。曾在五十尺之絹上畫人物,運其迅 速之手筆,轉瞬即成,手足、胸臆、肩背,不失尺度,其衣紋皺摺,別開新樣。《廣畫新集》謂:「不興曾見康僧會所攜來之西國佛畫而儀範之,故天下盛傳曹也。」吳大帝孫權,嘗使畫屏風,誤落筆點素,因就以作蠅。既進,權以為生蠅,舉手彈之,可知其寫生之神妙。不興除畫人物及佛像外,特擅畫龍,《唐朝名畫錄》云:「吳赤烏元年冬十月,帝遊青溪,見一赤龍,自天而下,凌波而行,遂命弗興圖之,帝為之贊傳。至劉宋為陸探微所見,歎其神妙不置。」又《尚書故實》載「謝赫善畫,嘗閱秘閣,服歎曹不興所畫龍首,以為若見真龍」云。又《歷代名畫記》云:「不興有雜紙畫《龍虎圖》,紙畫《青溪龍》、《赤盤龍》、《南海監牧》十種、《馬夷子》、《蠻獸樣》、《龍頭樣》四,並傳於前代。」

晉司馬炎,篡魏併吳而統一中國,凡三十七年,而晉室遂偏安江左。內而元氣未復,即遭八王之禍,外而異族侵入,繼擾五胡之亂,所謂兵戈縱橫,殺伐無已,人民既苦於死亡離亂之頻仍,當局者亦疲於驅夷禦敵之無策,致相率逃於清靜無為,形成厭世之風尚。聰明才智之士,因多攻藝事以為消遣,繪畫亦乘此風會而發展。一面承漢魏崇尚老莊之弊,而為玄虛之清談。何叔平等倡導於先,嵇康、阮籍等相繼於後,競相崇尚文采,張皇幽妙,以為曠達。其結果促成道釋繪畫之盛行,大有取經史故實而代之之勢。當時由西域而來中土之高僧則有佛馱跋陀羅

等,各挾西域印度之佛畫以俱來,為宏宣佛教之工具;皆為時人所信仰。於是建寺造像,漸成風習,由黃河流域遍及長江南北。《魏書·釋老志》云:「凡宮塔制度,猶依天竺舊狀而重構之,從一級至三五七九,世人相承,謂之浮屠;或云佛圖。晉世洛中,已有四十二矣。」可知當時佛院建築之盛。中土畫家之於佛畫,一因當時易於獲得西來之範本,而為技術上之試驗與摹仿。二因佛像需要於寺壁等之崇奉裝飾,進為精深之研求。證之晉武帝時所謂寺廟圖像。已崇京邑者,可以知之矣。至晉之衛協更以吾國固有之技法,與佛畫混合而陶熔之,大變漢魏古簡之作風,而趨於細密,其工力之精深華妙,允稱集佛畫之大成。至東晉顧愷之,尤加而進之,啟發南北朝繪畫之新機運。至是,凡以繪畫名者,無不能作佛畫矣。

吾國山水畫,雖由黃帝之《五嶽真形圖》,漢劉裦之《雲漢圖》、《北風圖》,魏曹髦《黃河流勢》等,已露其端倪。然略備格法,得見山水畫之幼芽者,實在晉室東遷之後。蓋晉室東遷,江北諸地,盡為諸胡所割據。北方漢族,為胡人所壓迫,不易安其故居,遂與晉室相率南下。當時中國文化之中心點,亦由黃河流域移至長江流域。長江流域,原為老莊思想浸淫之地,人民群趨於愛自然之風尚。兼以山川景物之優秀,擅自然之至美,南下諸漢人,頓得此新環境,所謂對景生情,自足激動江山風物之雅興,以促山水畫之萌起。徵之史冊,如晉明帝之《輕舟汛邁圖》,

顧愷之《雲台山圖》、《雪霽望五老峰圖》,史道碩之《金谷 園圖》, 戴逵之《吳中溪山邑居圖》, 戴勃《九州名山圖》、 《風雲水月圖》,皆係晉室東遷後山水題材之名作。然諸 名作中,尚多以人物為主題,未完全脫離人物之背景而獨 立。獨顧愷之《雲台山圖》,顧從人物之背景而稍進之, 有吾國山水畫祖之稱。讀愷之《畫雲台山記》中之「蓋山 高而人猿耳」一語,及全幅佈景之繁多,即可了然。花鳥 草蟲,亦滋長於斯時。杳當時衛協有《毛詩圖》【《名賢畫錄》 云:「唐太和中,文宗好古重道,以晉明帝朝衛協畫毛詩圖,草木鳥 獸古賢君臣之像,不得其真,召程修已圖之。皆據經定名,任意採 掇,由是冠冕之制,生植之姿,猿無不詳,幽無不顯。],郭璞有 《爾雅圖》【郭璞《爾雅序》曰:「別為音圖,用祛未寤。」邢景疏謂: 「注解之外別為音一卷,圖贊二卷。字形難識者,則審音以知之,物 狀難辨者,則披圖以別之。1,此種經集中之插圖,實為吾國 花鳥草蟲諸科漸見完備之證。蓋含思綿邈,遊心於天地草 木之華,而使人之神與浩化為合,惟兩晉人十性多灑落, 崇尚清虚者能之。愷之,原為深崇信老莊而有心得者也。 然孫暢之之《述書記》謂「戴勃之山水,則勝於顧」。蓋顧 前戴後,山水畫至戴,又加一層之進步耳。但當時作山水 者,究極寥寥,花鳥草蟲,除圖《爾雅》、《毛詩》外,亦 無人以此為正式畫材,遠不能與道釋人物等相提並論也。

魏晉以前之繪畫,大抵為人倫之補助,政教之方便, 以及帝王公卿玩賞裝飾之應用。作畫者,除極少數之十 大夫外,多屬被豢養之工匠,全為貴族階級所獨佔。至 魏晉,各君主均以戰爭之紛擾,多整軍經武之不暇,自無 閒心顧及藝事。或間有以此為雅好者,亦不與以有力之 提倡,一任其自然發展。兼以兩晉佛道教之日見盛行, 人民以佛教信仰之靈力,每以共同之力量,建立偉大之佛 宇佛院,而有畫大規模佛教壁畫與多量卷軸佛教儀像之機 會;致吾國繪畫由貴族之手中,開始移向於民間。又兩晉 書人,受南方地理風習與清談之特殊影響,對於繪書之觀 念,亦由審美蹈入自由製作之境地,使吾國繪畫史上漸見 自由藝術之萌芽。社會審美之程度,亦因以上諸原因之 關係,而見有特殊之進展。例如顧愷之創白描人物,為吾 國白描繪畫之始祖。【《四友齋叢說》云:「畫家各有傳派,不相 混淆。如人物,其白描有二種,趙松雪出於李龍眠,李龍眠出於顧 愷之,此所謂鐵線描。馬和之馬遠,則出於吳道子,此所謂蘭葉描 也。门 陶淵明、 干挽心、 石季龍 【《陶靖節集 · 扇上書贊》, 荷 蓧丈人,長沮,桀溺,於陵仲子,張長公,丙曼容,鄭次都,薛孟嘗, 周陽珪,凡九人。《鄴中記》載:「石季龍作雲母五明金薄莫難扇。薄 打純金如蟬翼二面,采漆畫列仙奇鳥異獸。〕〕等,皆置有書扇, 出入攜之,以為雅賞,開後代扇頭作書之風。因之當時書 畫之鑑藏,亦漸興盛,西晉內府所庋藏之漢魏名跡,雖被 劉曜陷洛陽時,毀散殆盡。至東晉明帝,又大為搜集。蓋 明帝明鑑識,善書書,喜以繪書為玩賞也。桓玄性貪,必 使天下之法書名畫,盡歸己有而後快。及篡晉位,內府真

跡,皆為玄有。劉牢之遣其子敬宣請降時,玄大喜,陳書 畫共觀之。足證其嗜好書畫之篤,與當時玩賞書畫之風行。

西晉之有名於繪畫者,有司馬昭、衛協、荀勗、張 墨、嵇康、張收、溫嶠等。東晉之有名於繪畫者,有明帝、 王廙、王羲之、王獻之、謝安、王濛、康昕、顧愷之、史 道碩、夏侯瞻、范宣、戴逵、戴勃、釋惠遠等。司馬昭, 字子上,懿次子,善書佛像,頗得神氣。荀勗,字公曾, 潁川人,多才藝,善書書,有《大列女》、《小列女》等圖。 張墨,與荀勗同時,善人物。謝赫《古書品錄》謂其「風節 氣韻,極妙參神,但取精靈,遺其骨法,可謂微妙」。嵇 康,字叔夜,譙國銍人,能文辭,善鼓琴,工書畫,有《獅 子擊象圖》、《巢由圖》等。張收,晉太康中,益州刺史, 《益州學館記》云:「周公禮殿梁上,畫仲尼七十二弟子, 三皇以來名臣耆舊,云西晉太康中益州刺史張收筆。」郭 熙《林泉高致》亦謂:「三代至漢以來,君臣賢聖人物,燦 然滿殿,令人識萬世禮樂。故王右軍恨不克見。」溫嶠, 字太真,有識量,博學能文,善書,見孫暢之《述書記》。 王羲之,字逸少,廙從子也,書既為古今之冠冕,丹青亦 妙,有《雜獸圖》、《臨鏡自寫真圖》,扇上畫小人物傳於 代。王獻之,字子敬,羲之第十子,工草隸丹青。鳥獸 牛馬,風神超越。謝安,字安石,陽夏人,封建昌郡公, 贈太傅。王濛,字仲祖,晉陽人。康昕,字君明,皆善 書。史道碩兄弟四人,並善書,工人物故實及馬,江陵龍

寬寺、郯中本紀寺,皆有其畫跡,見裴孝源《貞觀公私畫史》。戴勃,戴逵長子,有父風,長山水人物及馬,有《三馬圖》、《九州名山圖》、《秦皇東遊圖》、《朝陽谷神圖》、《風雲水月圖》傳於代。釋惠遠,雁門樓煩人,幼好博學,綜六經,尤善老莊,工詩,能山水,有《江淮名山圖》,為吾國方外習畫之第一人。然兩晉畫人中之最著名者,當推明帝、衛協、王廙、范宣、戴逵、顧愷之等數人,即述如下:

晉明帝,姓司馬,名紹,字道畿,元帝長子也。幼而 聰哲,為元帝所寵異,雅好文辭,善書畫,最長佛像。張 丑《清河書畫舫》謂:「明帝畫,本師王廙,而沉着過之。」 有《洛神賦圖》、《遊獵圖》、《雜禽圖》、《洛中貴戚圖》、《人 物風土圖》等傳於代。又《晉書·蔡謨傳》,「彭城王紘上 言,樂賢堂有先帝手畫佛像,經歷寇難,而此堂猶存」云。

衛協,吳曹不興弟子,道釋人物,冠絕當代,與張墨並有畫聖之稱。顧愷之《論畫》當亟稱之曰:「偉而有情勢。」曰:「巧密於情思,世所並貴。」曾作《七佛圖》,人物不敢點睛。孫暢之《述畫記》謂:「《上林苑圖》,協之跡最妙。」雖畫名不及顧愷之,然晉代畫學之隆盛,衛協實為之先鋒,當代畫家如張墨、顧愷之、史道碩等,皆師法之。有《史記·伍子胥圖》、《吳王舟師圖》、《穆天子宴瑤池圖》等傳於世。

王**廙**,字世將,琅琊臨沂人,元帝時,累官荊州刺 史。能文,工書,善音樂、射御、博弈、諸雜技,人物、 鳥獸、魚龍,靡不精妙。《歷代名畫記》謂:「晉室過江, 王廙書畫為第一。」明帝嘗從之學畫。有《異獸圖》、《吳 楚放牧圖》、《魚龍戲水圖》等。

范宣,字宣子,陳留人,少尚隱遁,博綜群書,譙國 戴逵等,皆聞風宗仰,自遠而至。《歷代名畫記》盛稱之, 謂:「荀、衛之後,范宣第一。」

戴達,字安道,譙郡銍人,少博學,好談論,多絕藝, 尚氣節,工書畫,善鼓琴,太宰武陵王晞召之,對使者破 琴曰:「安道不為黃門伶人。」其傲如此。《世說新語》謂: 「安道年十餘歲,在瓦官寺畫,王長史見之曰:『此童非徒 能畫,亦終當致名。』」最工人物故實,及佛像走獸,有《五 天羅漢圖》、《三馬伯樂圖》、《三牛圖》、《漁父圖》、《吳中 溪山邑居圖》等。

顧愷之,字長康,小名虎頭,無錫人,宏才淵博,義熙初為散騎常侍,精老莊之學,尤善丹青,圖寫特妙,人物、佛像、美女、龍虎、鳥獸、山水,無不精妙。謝安深重之,以為自蒼生以來,未之有也。每畫人成,或數年不點睛,人問其故,答曰:「四體妍媸,本無闕少,於妙處傳神,正在阿堵中。」其用心如是。寫人形絕妙於時,嘗圖裴楷像,頰上加三毛,觀者覺神明殊勝。又為謝鯤像於石岩裏,云:「此子宜置丘壑中。」興寧中,初置瓦官寺,僧眾設會,請朝賢鳴剎注疏,其時士大夫莫有過十萬錢者,既至長康,直打剎注百萬。長康素貧,眾以為大言,後寺

僧請勾疏,長康曰:「宜備一壁。」閉戶往來一月餘,所畫維摩詰一驅,工畢,將欲點眸子,乃謂寺僧曰:「第一日觀者,請施十萬,第二日,可五萬,第三日,可任例責施。」及開戶,光照一寺。施者填咽,俄而得百萬錢。可知其技術之神妙。《畫斷》云:「顧公運思精微,襟靈莫測,雖寄跡翰墨,神氣飄然,在煙霄之上,不可以圖畫間求之。象人之美,張得其肉,陸得其骨,顧得其神,神妙無方,以顧為最。」可謂確論。生平畫跡極多,有《中興帝相列像》、《列仙圖》、《三天女圖》、《虎豹雜鷙鳥圖》、《白麻紙十一獅子圖》、《女史箴圖》等。《女史箴圖》至今尚留存英倫敦之博物館中,為吾國最古之畫卷,其用筆緊勁聯綿,循環飄忽,極格調超逸之妙作也。此卷原為清內府藏物,庚子之役,為英人所挾取耳。【《女史箴圖》,為吾國最古之横卷,允為吾國手卷之祖。】

晉代論畫,因繪畫技術之進步,審美程度之增高,遠 比漢魏為盛。晉以前之論畫,如劉安、張衡等,均屬極短 之斷片。至晉之王廙、顧愷之始有長篇之著作;或專論繪 畫之學養與格趣,或兼論繪畫之學理與經驗,以慎重之態 度,下精審之評語。顧愷之尤有科學之頭腦,批評繪畫, 為吾國最早之名批評家。兹摘錄王、顧兩家之說於下,以 證當時書學思想之大略。

王廙與其從子羲之論書:

余兄子羲之……,書畫過目便能,就予請書畫法, 余畫《孔子十弟子圖》以勵之……。畫乃吾自畫,書乃 吾自書,吾餘事雖不足法,而書畫固可法。欲汝學書, 則知積學可以致遠,學畫,可以知師弟子行已之道。

顧愷之《畫雲台山記》:

山有面,則背向有影。可今慶雲西而吐於東方。清 天中,凡天及水色,盡用空青,竟素上下以映日。西去 山,別詳其遠近,發跡東基,轉上未半,作紫石如堅雲 者五六枚,夾岡乘其間而上,使勢蜿蟺如龍,因抱峰直 頓而上,下作積岡,使望之蓬蓬然凝而上。次復一峰, 是石, 東鄰向者峙峭峰, 西連西向之丹崖。下據絕磵, 畫丹崖臨澗上,當使赫巘隆崇,畫險絕之勢,天師坐其 上,合所坐石及蔭。官磵中桃,傍生石間,畫天師瘦形 而神氣遠,據磵指桃,回面謂弟子;弟子中有二人,臨 下,到身,大怖,流汗失色。作王良,穆然坐答問,而 超昇神爽精詣,俯盼桃樹。又別作王趙,趨一人,隱西 壁傾岩,餘見衣裾。一人全見室中,使輕妙冷然。凡書 人, 坐時可七分; 衣服彩色殊鮮微, 此正蓋山高而人遠 耳。中段東面,丹砂絕兽及蔭,當使嵃巉高驪,孤松植 其上,對天師所壁以成磵,磵可甚相近,相近者,欲令 雙壁之內,悽愴,潛清神明之居,必有與立焉。可於次

峰頭作一紫石亭立,以象左闕之夾,高驪絕岑,西通雲 台以表路。路左闕峰,似岩為根,根下空絕,並諸石重 勢岩相承,以合臨東磵。其西石泉又見,乃因絕際作通 以,代流潛降。小復東出,下磵為石瀨,淪沒於淵。所 以一西一東而下者,欲使自然為圖。雲台西北二面,所 以一西一東而下者,欲使自然為圖。石上作狐遊生 鳳,當婆娑體儀,羽秀而詳,軒尾翼以眺絕澗。後一段 赤圻,當使釋弁如裂電。對雲台西,鳳所臨壁以成磵,磵下有清流。其側壁外面,作一白虎,匍石飲水,後為 降勢而絕,凡三段;山畫之雖長,當使畫甚促,不爾,不稱。鳥獸中時有用之者,可定其儀而用之。下為磵,物景皆倒作,清氣帶山下,三分倨一以上,使耿然成二重。

【此篇文辭詰屈,不可句讀,唐張彥遠謂「自古相傳脫錯,未得妙本勘校」云云,然自有流傳之價值,仍錄之。】

顧愷之《畫評》:

凡論人最難,畫列女,刻削為容儀,不畫生氣,又 插置丈夫支體,不似自然。衣髻俯仰中,一點一畫, 皆相與成,其豔姿覺然易了。畫漢王龍顏一像,超越高 雄,覽之若面。畫孫武,尋其置陳佈勢,是達畫之變者。 畫穰苴,類孫武而不如。畫醉客,多有骨,俱生變趣。 畫壯士,有奔騰大勢,恨不盡激揚之態。畫藺生,有恨意不似英賢,以求古人未之見也。畫烈士,有骨。秦王之對荊卿,雖美而不盡善。畫三馬,雋骨天奇,其騰如躡虛空,於馬勢盡善也。畫東王公,居然有神靈器,不似世中生人。畫七佛,有情勢,皆衛協手傳。畫《北風詩》,亦衛協手。美麗之形,尺寸之制,陰陽之數,織妙之跡,世所並貴。神儀在心,末學詳此,思過半矣。畫清游池,不見京鎬形勢。見龍虎雜獸,雖不極體,變動多。畫七賢,唯嵇生一像,欲佳。其餘雖不妙合,前諸竹林之畫,莫能及者。並戴手也。畫嵇輕騎,作嘯入似人嘯,然容悴不似中散,處置意事既佳,又林木雜容調暢,亦有天趣。畫太邱二方,畫嵇興,各如其人。尾後作臨深履薄意,足為法戒。

【此篇錄自秦祖永《畫學心印》,文筆古雋,與《歷代名畫記》所載之畫評,繫條舉式者不同,蓋已經後人所刪綴耳。】

此外顧愷之尚有《魏晉勝流畫贊》,似論筆墨與傳神之關係,文辭亦詰屈不可句讀。其內容,亦不如畫《雲台山記》之重要,故從略。其餘如庾道季見安道所畫行像,謂「神明太俗,由卿世情未盡」云云。是憑老莊玄虛思想為基點,以評繪畫之格趣者,成為吾國幾千年來批評繪畫格趣之要件,殊有記載之必要。

第三章

南北朝之繪畫及其畫論

晉室既東,黃河流域盡為五胡所割據。至西紀 四百二十年頃,劉裕受東晉禪,統御南方,稱為宋;由宋 而齊而梁而陳凡四代,為南朝。黃河流域亦次第為拓跋珪 所佔有,稱為魏;由魏而齊而周凡三代,為北朝。其間約 一百五十餘年之久,復為隋所統一。

南北兩朝之對峙,雖為時不多;然以南北地理氣候等之差異,於吾國學術思想上,發生南北不同之影響。蓋北朝,在黃河流域,地勢荒寒,景物蕭索。南朝,在長江流域,氣候溫和,山水秀媚。北朝以鮮卑為主。南朝以漢族為主。兩方各支配於不同民族之下,使兩朝人民之生活精神,風俗習尚,各呈異樣之色彩。所謂南人肩輿,北人乘馬,固非偶然事也。繪畫亦因地理民族等之不同,隱然各循其途程,而異其風趣。後人遂以此種不同之風趣,而有南北畫派之分,此實其遠因也。雖云學術之事,每不可呆畫溝渠,然於筆墨色彩諸端,自有剛柔厚薄之不同;一則富於風流蘊藉,一則偏於樸健宏肆焉。

戰爭紛亂之南北兩朝,歷世全如走馬之燈。然當時繪畫,於吾國繪畫史上,卻為跑入變化發展之新程途,放其燦爛之光彩。其原因:一為承魏晉玄虛之清談,競尚浮華文采,以為風雅,致蹈浮靡之習。一時士大夫及才智者,均喜與繪畫為因緣。二因各帝王受當時風習之影響,均愛好繪畫,極搜藏賞鑑之盛事。三因戰爭之混亂,達於極點,人民既不易安其生活,節義之士,亦不易全其所終;因之無聊之心理,厭世之思潮,較魏晉時為尤甚。彼應運傳入中土之佛教,遂乘機大滋長,以蕩天之勢焰,蔓延於中土全境。道教亦以魏太武帝等之尊崇,大為興盛,造成吾國道釋繪畫之最盛時代。四因潔身自好之士,多遁跡山林,全其歲月,每於閒散之餘,以繪畫寫煙霞泉石,美人芳草之思,以為消遣;完成吾國山水畫之獨立及花鳥畫之萌長。與兩晉以前之繪畫,每緣天下治平而得以發展者,截然不同。

南北兩朝之繪畫,雖各方均有燦爛之成績;然以全繪畫之大勢而言,當以伴佛教而傳佈之宗教畫為主體。蓋吾國繪畫,自兩晉以來,已漸受佛教之影響。至南北兩朝,各君主貴族,均極保護佛教,崇信佛法。在南朝者:宋文帝則令沙門與顏延之參與機政;齊武帝則使法獻、法暢,翊贊樞機;梁武帝赴同泰寺三度捨身;陳武帝赴大莊嚴寺,久乃還宮。在北朝者:魏孝文帝七發佛法興隆之韶,宣武帝使善提流支譯《十地》之論。王侯貴臣,則棄象馬

如脫履,庶士豪家,則捨資財若遺跡。於是招提櫛比,寶 塔駢羅。金剎與雲台比高,宮殿與阿房等壯。故魏之寺院 達三萬餘,僧侶達二百萬。梁時金陵之寺,亦多至七百, 皆極莊麗,至陳尤甚。當時南北兩地諸僧人,並多碩博者 流,以其修悟所得,多辟宗門,如涅槃宗之興於宋,地論 宗、淨十宗之興於魏,禪宗之興於梁,攝論宗、天台宗之 興於陳, 均以宏宣教旨為務。繪畫因兩朝寺院伽藍等建 築之盛起,所謂佛地莊嚴,自需多量之佛畫,以為裝飾。 而西方僧侶,如天竺之鳩摩羅什、康僧鎧、佛圖澄,龜兹 之羅什三藏,以及往西求法而歸之中僧法顯、智猛、宋 雲等,皆賫入佛畫,以為宏宣佛教之第一方便。於是佛教 寺院,竟成為畫家士庶所共有之大繪畫研究所。至此, 吾國之繪畫,幾全為佛畫所陶熔,而能畫者,亦幾無有不 能作佛畫者。故有名寺院所飾之大壁畫等,多為當時名 家之手筆,如宋陸探微、謝靈運之畫甘露寺,梁張僧繇之 畫天皇寺, 北齊曹仲達之畫開業寺, 楊子華之畫永福寺, 北周田僧亮之畫光明寺等,皆其例也。而尤以梁代為最 盛。蓋當時梁武帝,崇佛法,印度僧侶乘機東來中十者殊 多。如吾國禪宗初祖之菩提達摩,即受武帝之歡迎而來建 業者。故建業遂為當時南方之佛教中心地,與北方佛教中 心地之洛陽相對峙。又中僧有名郝騫者,曾奉武帝之命, 西行求法之印度,摹寫印度舍衛國祇園精舍鄔陀衍那王之 佛像而歸中土,與吾國佛畫上以新模範。當時西僧中如迦

佛陀、摩羅菩提、吉底俱等,亦皆善佛畫來化中土,印度 中部陰影法之新壁畫,即於此時傳入,梁畫家張僧繇,固 先直接傳其手法,略加變化,而成中國之新佛畫。建康一 乘寺門畫,即為張氏新佛畫之手跡。《建康實錄》云:「一 乘寺……,邵陵王綸造……,寺門遍畫凹凸花,代稱張僧 繇手跡,其花乃天竺遺法,朱及青綠所成,遠望眼暈如凹 凸,就視即平。世咸異之,乃名凹凸寺。」蓋吾國繪畫, 向係平面之表現,而無陰影明暗之法。自張氏試仿中印度 新壁畫之凹凸法後,至唐即有「石分三面」之說,使吾國 繪畫上,隱約間或遙受希臘羅馬畫風之影響,亦未可知。 【西北印度之新壁畫,全以希臘之式樣,略加印度固有之趣味而成之 者,世稱犍陀羅式。】然東西民族之性格,究不相同。此種陰 影法之新繪書,中土書家,自張氏後,竟無人繼起耳。

北朝佛教,雖遭北魏太武帝之毀像,北周武帝之滅法,略受摧殘。佛教美術,亦隨之有所毀損。然魏毀佛像後僅六年,文成帝即位,復頒明韶,令諸州郡縣建寺,並修復其已破壞之佛像,聽民出家。北周滅法後,亦旋即復興之。其餘諸帝,亦極崇尚佛法,建殿宇,興伽藍,佛教藝術之盛,實足媲美南朝。造像尤為特盛,如道武帝之千驅金像,孝莊帝之萬驅石像,以及大同雲岡【在山西大同西北三十里之雲岡堡武州山之崖,創鑿者,釋曇曜,初成五窟,名靈岩。其後續有興造,總計大小窟凡二十,創鑿時間,凡百有餘年】、洛陽龍門【《釋老志》云:「景明初,世宗韶大長秋卿白整准代京靈

岩寺石窟,於洛南伊闕山,為高祖、文昭皇太后營石窟二所。初建之始,窟頂去地三百一十尺。……永平中,中尹劉騰奏為世宗復造石窟一,凡為三所。……用功八十萬二千三百六十六。」】諸石窟,其工程之浩大,藝術之恢閎精美,實為世界上有數之美術品,與唐代佛書上以好模節。

道教自漢張道陵首倡,東晉時,葛洪著書闡明其說, 日見興盛。至劉宋,道士陸修靜、宋文明等,乃仿效佛教 佈教之形式,造道像,置道觀,繪道畫,始有《老君像》 及《尊人圖》等創見於世。北魏太武帝時,有寇謙之者, 隱於嵩山,修道術,自言遇神人,授以圖籙真經,詣闕上 之。崔浩力贊其說,勸帝招致其弟子四十餘人,起天師道 場,禮遇極厚;以致毀佛寺,滅佛法,當時直以道教為國 教矣。自後北齊北周諸帝,咸極尊崇,由是其勢力,漸與 佛教有並駕齊驅之觀。道觀等之建築,固日見興盛。道像 等之製作,亦大見增多。惟其式樣配置等,全係抄襲佛教 繪畫,終不及佛教儀像等之變化及精妙。

綜南北兩朝之繪畫,雖以佛畫為主題;然南朝所作, 大率綺麗精巧,而多新意。其名跡多在寺壁,次在卷軸。 北朝所作,大率偉健富麗而出於摹擬。其名跡多在石窟, 次在寺壁。道畫興盛於北朝,遠非南朝所及。山水畫,興 盛於南朝,北朝竟無作者。而蠢然欲動之花卉畫,兩後春 筍之論畫,尤在南朝之境,不在北朝之地。此亦兩朝地理 氣候等之差異,各見其特尚焉。雖然,兩朝繪畫之技巧, 如顧、陸、張、展等,漸趨細密精微,已啟唐人之漸。

宋武帝雅好繪事喜收藏,嘗广桓玄而收集其晉內府所 遺之書書,以為鑑賞。一時作家名手,應運而生,載諸《佩 文齋書書譜》者,有陸探微、陸綏、陸弘肅、顧寶光、袁 倩、袁質、顧景秀、干微、宗炳、戴顯、謝靈運、謝惠連、 謝稚、謝莊、謝約、顧駿之、劉胤祖、江僧寶、吳暕、張 則、史敬文、范惟賢等,凡三十餘人。陸探微並創一筆書, 連綿不斷,宗炳繼之,曾作《一筆畫百事圖》,已開後代簡 筆墨戲之先聲。以上諸畫家,除道釋及人物作家外,山水 則繼晉人而大加揮發,使完全脫離人物之背景而獨立;王 微、宗炳即為當時山水畫之專門作者。唐張彥遠謂「宗炳 干微,皆擬跡巢由,放情林壑,與琴酒而具滴,縱煙霞而 獨往。各有《書序》,意猿跡高,不知書者,難可與言」云。 荳蟲花島,則有蟬雀、雜竹等之新發展。足證吾國繪書, 至魏晉後,漸見偏於山水花卉之新趨向。陸綏,探微子, 長佛書,體運猶舉,風采飄然,並以麻紙書《立釋迦像》, 為時所珍。蓋麻紙,緩膚飲墨,不受推筆,為丹青家所難。 顧寶光,吳郡人,師陸探微,長佛畫人物鳥獸。顧駿之, 師張墨,創畫蟬雀。戴顒,字仲若,戴逵子,範金賦采, 動有楷模。江僧寶,師晉明帝,用筆骨梗。張則,意思橫 逸, 動筆新奇。袁倩, 象人之妙, 亞美前修。吳陳, 體法 雅媚,有聲京洛,均以善人物名。謝靈運,長佛像。劉胤 祖,工蟬雀。謝稚,擅烈女故實,亦皆獨步一時。陸綏

之弟弘肅,袁倩之子質,謝靈運之弟惠連,均有聲譽於當時。其中以陸探微、顧景秀、王微、宗炳等,為最有名, 兹列述於下:

陸探微,吳人,常侍從宋明帝左右,妙絕丹青,長人物故實,兼善山水草木,參靈酌妙,動與神會。其作佛畫及古聖賢像,筆跡勁利如錐刀,蓋移書法之用筆於畫法,自然秀骨天成,體運遒舉。謝赫《古畫品錄》云:「窮理盡性,事絕言象,包前孕後,古今獨立,非復激揚所能稱讚。」又云:「畫有六法,罕能盡該……唯陸探微、衛協備該之矣。」生平畫跡極多,見於《歷代名畫記》者,有《孝明帝像》、《孝武功臣圖》、《蟬雀圖》、《孔子十弟子像》、《搗衣圖》、《蔡姬蕩舟圖》、《鬥鴨圖》、《維摩圖》、《白馬圖》等七十餘件之多。子綏及弘肅,皆善畫。綏尤有名,善人物,有畫聖之稱。

顧景秀,宋武帝時畫手也。在陸探微之先,侍從武帝 左右。善人物花鳥,尤工蟬雀。宋孝武賜何戢蟬雀扇,即 為景秀所作。吳郡陸探微、顧寶光見之,歎其巧絕。有《晉 中興帝相像》、《鸂鶒圖》、《蟬雀麻紙圖》、《鸚鵡畫扇》、《雜 竹樣》等傳於代。

宗炳,字少文,南陽人,幼有至性,好琴書,善畫, 精玄理。武帝領荊州,辟為主簿,不就;答曰:「吾棲隱 丘壑三十年,豈可於王門折腰為吏耶?」好山水,嘗西涉 荊巫,南登衡嶽,因結茅於衡山。以疾還江陵,歎曰:「老 病俱至,名山恐難遍遊,惟當澄懷觀道,臥以遊之。」凡 所遊歷,皆圖之於壁,坐臥向之。謂人曰:「撫琴動操, 欲令眾山皆響。」年六十有九,作《畫山水序》一篇。

王微,字景元,【《歷代名畫記》,作景賢】。琅琊臨沂人,少好學,無不通覽,善屬文,能書畫,尤長山水,兼解音律醫方陰陽術數之事。素無宦情,江湛舉為吏部郎,微不可。嘗與何偃書云:「吾性知畫繪,雖鳴鵠識夜之機,盤 紆糾紛,咸記心目。故山水之好,一往跡求,皆得彷彿。」 敝屋一間,尋書玩古,不出者十餘年。作《敍畫》一篇。

齊高祖,通文學,好書畫,前劉宋高祖亡桓玄所得之珍藏名跡,得盡有之。每於聽政之暇,旦夕披玩,並品第其高下,作《名畫集》。不以畫幅之年代遠近為次第,但以技工優劣為等差,自陸探微至范惟賢次為四十二等,二十七帙,三百四十八卷。書畫之鑑賞,既深入精微,繪畫之方法,亦遂有確當之定例。論畫,亦大見細密。當時有謝赫者,為吾國顧愷之後之名批評家,特擅寫生,以其生平繪畫之經驗,歸納而成六法:一曰氣韻生動。二曰骨法用筆。三曰應物象形。四曰隨類賦彩。五曰經營位置。六曰傳移模寫。此六法者,雖為古來畫家對於繪畫上所共有之心得,所謂心會神悟,各相默契。然卻未經人道過。至謝氏,始克輯成有次序之條目,使後世畫人,無不奉為金科玉律,甚為難能而可稱頌者。按謝氏,生當西曆五世紀中葉,對於繪畫,即能得此定則,實為吾國繪畫史上之

大發明;亦即為世界繪畫史上放一大光彩。

謝赫,不知何許人,長人物,尤善寫貌。說者謂其寫 貌人物,不俟對看,所須一覽,便歸操筆,點刷精研,意 在切似,憶想毫髮,皆亡遺失。麗服靚妝,隨時變改。直 眉曲髩,與世事新;別體細微,多從赫始。遂始委巷逐末, 皆類效顰。中興以來,象人為最。有《安期先生圖》、《晉 明帝步輦圖》等傳於代。著《古畫品錄》二卷,創論六法, 品第前賢,為世所宗。

原吾國兩漢之畫風,全係古簡厚健,至晉之衛協一變細密,齊之謝赫,再進精微,別開新體,使吾國繪畫上,象形既進完全之境,技巧更深入精微之地。又古畫之摹寫,晉時已開其風氣。唐張彥遠云:「顧愷之有摹拓之妙法,其法有二:一為放縑素於原本之上,依樣鈎描而成之者,曰模拓。一為對照原本臨寫而成之者,曰臨寫。」至齊,此風漸盛,延及隋唐,尤盛行於內府翰林院諸生之間,稱為官本,又稱官搨。足為南齊以後之繪畫,漸偏重於技巧之證。南齊畫人,在謝氏前後者,約有二十餘人:宗測,少文孫,長山水人佛。殷蒨,陳郡人,善寫貌,與真不別。沈標之,無所偏擅,觸類皆善。蘧道愍、章繼伯,並善寺壁,兼長畫扇,人物分數,毫釐不失。姚曇度,長魑魅鬼神,皆為妙絕。陶景真,擅孔雀虎豹。沈粲之,專工綺羅屛幛。丁光之,有名蟬雀。智積菩薩之善梵相。僧人珍【《貞觀公私畫史》作藥師珍】之人物風俗。均各有特長

者。其中以劉瑱、毛惠遠為較有名。

劉瑱,字士溫,彭城人。善文藻、篆隸、丹青,並稱當世。尤善婦女,時稱第一。有《搗衣圖》、《吳中行舟圖》,及成都玉堂禮殿畫《仲尼四科十哲像》,以及《車服禮器》等傳於代。

毛惠遠,滎陽武陽人。師顧愷之,善畫馬及人物故實。《歷代名畫記》謂:「惠遠之畫馬,與劉瑱之畫婦女,並為當代第一。」有《赭白馬圖》、《酒客圖》、《中朝名士圖》、《騎馬變勢圖》、《葉公好龍圖》等。弟惠秀,亦善畫,曾作《漢武北伐圖》為成帝所珍賞。

梁高祖,為人英邁而通文學,並好書畫,收藏齊內府所 遺傳之名畫法書外,復加蒐集,以資鑑賞。計在位四十八 年,當時北方屢見兵戈之擾攘,南方則頗享一時之太平。 因得大尊崇佛教,致有三度捨身之事,佛教之盛,為南朝第 一。一時名畫家,皆能作佛畫。尤以張僧繇為最有名。

張僧繇,吳人,天監中為武陵王國侍郎,直秘閣知畫事,歷右軍將軍,吳興太守。善繪畫,尤工道釋人物,骨氣奇偉,師模宏遠,精備六法,與顧、陸並馳,稱六朝三大家。武帝崇飾佛寺,多命畫之。所圖寺塔,超越群工,朝衣野服,古今不失,奇形異貌,殊方夷夏,實參其妙。如定光如來維摩詰像,尤為妙絕。明帝命畫天皇寺柏堂,僧繇為作盧舍那佛像,及仲尼十哲。帝怪,問釋門如何畫孔聖?僧繇曰:「後來賴此耳。」及後周滅法,焚天下

寺塔,獨此殿有《宣聖像》,乃不命毀拆,可見其卓識。 畫龍尤靈妙,每不點睛,恐其飛去。寫禽獸,亦神異,潤 州興國寺,苦鳩鴿棲樑上,穢污尊容,僧繇乃畫一鷹一鷂 於東西壁,皆側首向簷外看,自是鳩鴿不復集。又常繪山 水於縑素上,以青綠重色,先圖峰巒泉石。而後染出丘壑 巉岩,不以筆墨鈎勒,謂之沒骨皴。為後世青綠山水之先 範。又僧繇並善凹凸花,其畫跡以寺壁為最多。子善果、 儒童,亦善畫。構置點拂,殊多佳致,均不弱其家聲者也。

梁代畫家,除張氏一家外,有焦寶願、陸杲、陶弘景、袁昂、蕭賁、嵇寶鈞、解倩、陸整、釋威公、吉底俱、摩羅菩提、迦佛陀等。焦寶願,衣文樹色,時表新意。陶弘景,畫品超邁,筆法清真。蕭賁,工山水,咫尺之內,便覺萬里為遙。嵇寶鈞,意兼雅俗,着彩清新。解倩、陸整,均長寺壁。僧威公、吉底俱、摩羅菩提,均以能畫聲聞京洛。又武帝之子世誠【即梁元帝,名繹】,其孫方等,亦皆善畫。元帝有《蕃客入朝圖》、《遊春苑白麻紙圖》、《陂澤芙蓉圖》、《聖僧圖》等傳於代。所著之《山水松石格》,尤有功於後代畫學。然武帝晚年怠於政事,遂招侯景之亂。當建康被陷時,充溢內府之名跡,多歸灰燼。後元帝收其殘餘,移至江陵之新都,又被西魏將軍于謹所陷,帝因集名畫法書二十四萬卷,付之一炬。乃歎曰:「儒雅之道,今夜窮矣!」當時于謹僅於灰燼中,收其書畫四千餘軸,載歸長安,實為吾國文藝之浩劫。

陳代享國,僅三十二年,對於繪畫,較少成績,且無 新意。惟文帝仍好繪畫,喜收藏,銳意搜求古人名跡,得 七百餘卷;轉後即入於隋。畫家著名者,僅二三人,有吳 郡顧野王,字希馮,善文辭,能書畫,尤工草蟲,獨出當時。

北朝繪畫,雖亦全以道釋畫為主體,然比之南朝,則 稍為遜色,作家亦遠比南朝為少。其原因:一為北朝更見 兵戈之紛擾,未遑修文。二為北朝人民,以尚武為風,不 解藝術之興趣。三為北朝上下,純然以宗教之信仰,全注 意於石窟造像之建設,而傍及繪畫。故從事繪畫者,每兼 擅雕刻,以為石窟造像等之指導。從事造像者,則多為工 匠一流,不如畫人之易流名於後世。故以魏之畫家而言, 可查考者,僅有蔣少游、高遵、王由、楊乞德、祖班等幾 人。蔣少游,字樂安,博昌人。性機巧,善人物及雕刻。 王由,字茂道,工摹佛像,為時人所服。楊乞德,封新鄉 侯,歸心佛門,後施身入寺。佛像之精,有過姚曇度。

齊文帝,解文學,喜書畫。南平王蕭偉之子放,即待 韶文林館,督眾畫工畫古代聖賢及詩意畫於宮中。其子孝 珩,亦善畫,長人物及鷹,稱妙一時。當時名畫家如劉殺 鬼、楊子華等,均為文帝所重視。劉殺鬼,善鬥雀,神形 畢肖。常繪畫禁中,錫賚巨萬。其餘如高尚士、徐德祖、 曹仲璞等,均稱一代名手。然當時能梵像,技工可為北朝 第一者,則為曹仲達,善人物故實及龍馬等。興曹氏分席 北朝畫增者,則為楊子華。即簡傳於下:

曹仲達,曹國人也,官至朝散大夫,善繪畫,尤妙梵 像,其體稠疊而衣服緊窄,世稱為曹衣出水,【曹吳二體(曹 仲達、吳道子),學者所宗。乃有曹言曹不興,而非曹仲達。吳言吳 暕,而非吳道子。按郭若虚《論曹吳體法》云:「曹吳二體,學者所 宗,按唐張彥遠《歷代名畫記》稱,北齊曹仲達,本曹國人,最工梵 像,是為曹。謂唐吳道子曰吳。吳之筆,其體圓轉而衣服飄舉。曹之 筆,其體稠疊而衣服緊窄。故後輩稱之曰:『吳帶當風,曹衣出水。』 又按蜀僧仁顯《廣畫新集》言曹曰:『昔竺國有康僧會者,初入吳,設 像行道,時曹不興見西國佛書而儀範之,故天下盛傳曹也。』又言吳 曰:『起於宋之吳暕之作,故號吳也。』且南齊謝赫云:『不興之跡, 代不復見,惟秘閣一龍頭而已。』觀其風骨,擅名不虛。吳暕之說, 聲微跡暖,世不復傳。至如仲達,見北齊之朝,距唐不遠,道子顯開 元之後,繪像仍存。證近代之師承,合當時之體範。況唐室以上, 未立曹吳,豈顯釋寡要之談,亂愛賓不刊之論。推時驗跡,無愧斯言 也。〕無競於時。寫龍蛇,能致風雨。說者咸謂北齊曹仲 達,梁朝張僧繇,唐代吳道玄、周昉,各有損益。聖賢肸 蠁,有足動人:瓔珞天衣,創意各里。至今刻書之家,列 其模範,曰曹、曰張、曰吳、曰周,斯萬古不易矣。有《弋 緇圖》、《名馬圖》等傳於代。

楊子華,世祖時,任直閣將軍,員外散騎常侍,善人 物故實及龍馬。嘗畫馬於壁,夜聽啼嚙長鳴,如索水草。 畫龍於素,舒捲即雲氣縈集。為北朝寫生妙手。世祖重 之,使居禁中,天下號為畫聖。唐閻立本曾有「自像人以 來,曲盡其妙,簡易標美,多不可減,少不可逾,其唯子 華乎!」之讚語。有《鄴中百戲圖》、《北齊貴戚遊苑圖》、 《獅猛圖》等。

北周受西魏禪,滅齊,統一北方。然為時僅二十四年,繪畫成績,亦較北魏、北齊為差。畫家有田僧亮、馮提伽、袁子昂等。田僧亮,官至三公中郎將,入周為常侍,畫名高於董、展。作寺壁殊多,尤長田家野服柴車,名為絕筆。馮提伽,北平人,官至散騎常侍兼禮部侍郎。志尚清遠,後避周末之亂,傭畫於并汾之間。善山川、草木、車馬,宛有塞北荒寒之趣。袁子昂,陽夏人,以孝稱,官至中書監。善人物,長婦女,綺羅一施,超彼常倫云。

南北兩朝之論畫,極為蓬勃;一因當時繪畫之興盛, 二因審美眼光之進展,三因習畫者多為士大夫者流,故關 於繪畫之妙理奧趣,每多精微之闡發。關於名家之作品, 則分列等第,以為評賞。此種評賞之方法,實為當時所首 創。屬於前者之著作,則有宋陸探微之《四時設色》、宗炳 《畫山水序》、王微《敍畫》,齊毛惠遠之《裝馬譜》,梁元 帝之《山水松石格》、北齊嚴推之《畫論》³等。屬於後者之 著作,則有齊高帝之《名畫集》,謝赫之《古畫品錄》,後魏 孫暢之之《述書記》,陳姚最之《續畫品》等。謝氏《古書

³ 原文如此,疑應為「顏之推畫論」。

品錄》,品第自吳之曹不興以至宋之丁光,計六品,二十七人,並附評語。姚最之《續畫品》,是繼續謝氏《古畫品錄》而作者,其體例全與《古畫品錄》同,唯不分品,與《古畫品錄》稍異耳。以上二種,均以篇幅過長,略而不錄;陸氏之《四時設色》、毛氏之《裝馬譜》、齊高帝之《名畫集》、孫氏之《述畫記》,惜均已佚去。孫氏之《述畫記》,僅在《歷代名畫記》中,略見斷片外,無從查考。顏氏之論畫,僅言與諸工巧雜處,為畫家之羞,垂訓子孫,無甚深意。茲即錄宗氏之《山水序》、王氏之《敍畫》、梁元帝之《山水松石格》於下,以證當時繪畫思想情形之大略。

宗炳《山水序》:

聖人含道應物,賢者澄懷味象。至於山水,質有而 趨靈,是以軒轅、堯、孔、廣成、大隗、許由、孤竹之 流,必有崆峒、具茨、藐姑、箕首、大蒙之遊焉,以稱 仁智之樂焉。夫聖人以神法道,而賢者通;山水以形 媚道,而仁者樂,不亦幾乎?余眷戀廬衡,契闊荊巫, 不知老之將至,愧不能凝氣怡身,傷跕石門之流,於是 畫象佈色,構兹雲嶺。夫理絕於中古之上者,可意求於 千載之下。旨微於言象之外者,可心取於書策之內。且夫 世為山之大,瞳子之小,迫目以寸,則其形莫睹; 數里,則可圍於寸眸。誠由去之稍闊,則其見彌小。今 張綃素以遠映,則昆閬之形,可圉於方寸之內,豎劃三寸,當千初之高,橫墨數尺,體百里之迥,是以觀畫圖者,徒患類之不巧,不以制小而累其似,此自然之勢。如是,則嵩華之秀,玄牝之靈,皆可得之於一圖矣。夫以應目會心為理者,類之成巧,則目亦同應,心亦爲會,應會感神,神超理得,雖復虛求幽岩,何以加焉。又神本亡端,棲形感類,理入影跡,誠能妙寫,亦誠盡矣。於是閒居理氣,拂觴鳴琴,披圖幽對,坐究四荒,不違天勵之叢,獨應無人之野。峰岫蟯嶷,雲林森渺,聖賢映於絕代,萬趣融其神思,余復何為哉,暢神而已。神之所暢,孰有先焉。

王微《敍畫》:

夫言繪畫者,竟求容勢而已。且古人之作畫也, 非以案城域,辨方州,標鎮阜,劃浸流,本乎形者融, 靈而動變者心也。靈無所見,故所託不動;目有所極, 故所見不周。於是手以一管之筆,擬太虛之體,以判驅 之狀,畫寸眸之明。曲以為嵩高,趣以為方丈。以叐之 畫,齊乎太華,枉之點,表夫龍准,眉額頰輔,若晏笑 兮,孤岩鬱秀,若吐雲兮。橫變縱化,故動生焉。前矩 後方,而靈出焉。然後官觀舟車,器以類聚,犬馬禽魚, 物以狀分,此畫之致也。望秋雲,神飛揚,臨春風,思 浩蕩,雖有金石之樂,珪璋之琛,豈能彷彿之哉?披圖按牒,效異山海,綠林揚風,白水激澗,嗚呼!豈獨運諸指掌,亦以明神降之,此書之情也。

梁元帝《山水松石格》:

夫天地之名,造化為靈,設奇巧之體勢,寫山水之 縱橫,或格高而思逸,信筆妙而墨精。由是設粉壁,運神情,素屏連隅,山脈濺瀑,首尾相映,項腹相近。大 尺分寸,約有常程,樹石雲水,俱無正形。樹有大小, 叢貫孤平。扶疏曲直,聳拔凌亭。乍起伏於柔條,便同 文字;【中缺】或難合於破墨,體向異於丹青。隱隱半壁, 高潛入冥,插空類劍,陷地如坑。秋毛冬骨,夏蔭春英, 炎緋寒碧,暖日涼星,巨松沁水,噴之蔚门,褒茂林之 幽趣,割雜草之芳情。泉源至曲,霧破山明,精藍觀宇, 旅份關城,行人犬吠,獸走禽驚。高墨猶綠,下墨猶賴, 水因斷而流遠,雲欲墜而霞輕。桂不疏於胡越,松不難 於弟兄。路廣石隔,天遙鳥征。雲中樹石宜先點,石上 枝柯未後成。高嶺最嫌鄰刻石,遠山大忌學圖經。審問 既然傳筆法,秘之勿泄於户庭。

【此篇梁元帝撰,世多疑之。大率為宋人偽託,中經割裂篡改者。然名言精義,尚不容廢,因錄之。】

第四章 **隋代之繪書**

中原自晉懷帝以來,五胡雲擾,幾有三百年之久。 治隋文帝亡 北周及陳,始將對峙之南北兩朝,復歸統一, 其情形頗與嬴秦之統一六國相似。蓋秦承姬周學術之分 李唐文教之新運, 實為唐之過渡時期也。文帝傾心政治, 受養百姓, 勸農桑, 薄賦役, 務儉素, 久受離亂困頓之人 民,至此稍得休息。道釋教亦因當時之治平,得繼南朝 之盛勢而進展之;其造像之盛,實比南北朝有過之無不 及。文帝即位之開皇元年,即發詔修復天下佛寺,計造金 銀、檀香、夾藍、牙石等像,大小十萬六千五百八十軀; 修治舊像一百五十萬八千九百四十軀。煬帝亦鑄刻新像 三千八百五十軀,其中有百三十尺之彌陀坐像等。舊像 之修治,亦達十萬一千軀。天台之智者大師,一牛亦浩像 八十萬軀。其他私人之造像,尚不在此。佛像經此之修 治,凡北周武帝滅法之慘跡,至此全行恢復矣。石窟則如 山東歷城之千佛山,河南安陽之萬佛溝,以及龍門等處,

均有隋代雕诰之龕像,其工程之偉大,技工之精麗,不減 北朝。故隋之繪畫,仍以道釋畫為主題,其勢力足繼承南 北朝之盛勢,以達初唐之極則。又文帝雅喜收藏,當滅陳 時,帝命元帥記室參軍裴矩、高熲,收陳內府所藏之書 書,得八百餘卷;於洛陽文觀殿後建二台,東日妙楷,藏 自古法書,西日寶跡,藏自古名書,以為觀賞。當時江南 畫家董伯仁,河北畫家展子虔,均被召入禁中,從事繪畫 之事。當董、展之初相見也,各存輕視之心,後則互採所 長以相益。乃知南北兩朝相異之畫風,因政治之統一,君 主之撮合,遂漸見調和。煬帝亦喜書,不墮先緒。嘗撰《古 今藝術圖》五十卷,至東幸揚州時,亦扈從而行,可見其 愛好之篤。兼以煬帝大營宮殿,如大業元年,登顯仁宮於 洛陽,四年,又建汾陽宮於汶源;並自長安至江都,置離 宮四十餘所,十木之盛,殆駕秦始皇而上之。其雲繪書以 為施飾者,自窮極奢侈。加以當時京洛諸地,寺院道觀建 築之雜起,均需輝煌之繪畫以壯觀瞻。故工匠派之繪畫, 特見興盛,其技工至為精工巧整,呈一時之風尚。當時名 畫家,如閻毗、楊契丹、鄭法十兄弟等,均應時出世,事 隋參與土木之飾,各發揮其天縱之才華,垂修名於後世。 唯文帝初,以兩朝文物之浮靡,亟思有以改革之,因絕清 談,興經學,結果以北朝之風尚,抑止南朝之習俗。開皇 二十年,並敕令夏侯朗作《三禮圖》十卷,其題材全係禮 教化之歷史故實。此雖抄襲禮教時期專制君主傀儡繪畫之

陳法,然卻大束縛南北朝以來如萬花怒放之繪畫思想。蓋 吾國漢以前之繪畫,全掌於貴族階級之手,繪畫之發展, 每藉帝干貴族之傀儡。魏晉以後,以道釋教盛起,繪書漸 由貴族手中,移向於民間,繪畫之發展,每憑人民自然愛 好之努力。由帝王之傀儡者,其力量每較微弱;由人民自 **然爱好之努力者**, 其勢力當特盛強。故終隋之世, 凡應用 於政教上之繪畫,上趨下好,每不易越出禮教之範圍,故 一般平凡作家,因此宥於思想之見地,對於取材命意等, 大足妨礙藝術各方之淮展。因之文十大夫之習繪畫者,固 較南北朝為少;如雨後春筍之南北朝書論,亦頓然終止, 自非無因也。然少數特出之作家,則仍不然。如以人物 論,則有展子虔之細描色量,意度俱足,世稱唐書之祖。 鄭法士之流水行雲,率無定態,獨步江左。孫尚子之魑魅 魍魎,參靈酌妙,作為戰筆之體,甚有氣力。而當時之域 外僧人,如于闐之尉遲跋質那,印度之曇摩拙叉,及跋摩 等,除長梵像外,均善西域風俗畫,著名於時。又跋摩作 羅漢像,為後代畫羅漢之祖,皆與吾國繪畫題材上以新材 料。以山水而論,則有展子虔之江山猿近,咫尺千里。江 志之模山擬水,刻意求工,皆足以開繼前人。其為隋代繪 書之創格,而有特殊色彩者,則有界書之興起。界書者, 即為界於人物山水間之樓台亭閣畫,而以界尺成之者;又 稱台閣書,精細曲折,極遠近透視之能事。當時畫家如展 子虔、董伯仁、鄭法士等,無不擅長。或以山水而精意於 樓台亭閣,或以人物而精意於亭閣樓台,董鄭所作,尤為 精巧。董氏無所祖述,界畫之工,曠絕古今。鄭氏每於飛 觀層樓間,間以喬林嘉樹,碧潭素瀨,糅以雜英芳草,使 觀者曖然有春台之思。此種繪畫,原為受當時宮殿寺院土 木盛起之影響,有以致之。實則吾國之山水畫,自兩晉以 來,亟欲脫離人物畫之背景而獨立,然終未得簡易之方法 而脫離之,故有此界於人物、山水兩者間之界畫,以為過 渡。故其技工尚精巧,務寫實,即一樹一石之微,亦窮極 雕鏤,可謂刻意求山水繪畫之完成,促成唐代山水畫大有 代人物畫而興起之勢。然當時山水畫之勢力,終屬有限, 遠不若道釋繪畫之輝煌。

楊隋統一中國,為時頗短,畫家因亦不多,據史籍所載,僅有二十餘人。其中以展、董、鄭三家為最有名,孫 尚子、楊契丹、尉遲跋質那次之。

展子虔,渤海人,歷北齊、北周,入隋為朝散大夫,帳內都督。善畫,尤長人物台閣山水,人物描法甚細,神采如生,意度俱足。台閣山水,工遠近之勞,咫尺千里。又工畫馬,作立馬,有走勢,臥馬,有騰驤起躍勢,時與董伯仁齊名。生平畫壁殊多,如永安寺、崇聖寺、龍興寺、甘露寺等,皆有其畫跡。屬於卷軸者,則有《長安車馬人物畫》、《弋獵圖》、《北齊後主幸晉陽圖》、《朱買臣覆水圖》等傳於代。

董伯仁,《宣和書譜》作董展,字伯仁,蓋為展子虔、

董伯仁之誤。汝南人也,多才藝,鄉里號為智海,官至光 禄大夫、殿中將軍。善畫,與展同召入隋。樓台人物,曠 絕古今,雜畫巧瞻,高視一代。論者謂董與展,皆天生, 縱任亡所祖述,動筆形似,畫外有情,足使先輩名流,動 容變色。但地處平原,闕江山之助,跡參戎馬,小簪裾之 儀,此其所未習,非其所不至。若較其優劣,則董有展之 車馬,展亡董之台閣,汝南今多畫跡,是其絕思。有《周 明帝畋遊圖》、《雜畫台閣樣》、《彌勒變》、《弘農田家圖》、 《隋文帝上廄名馬圖》等傳於代。

鄭法士,在周為大都督左員外侍郎建中將軍,入隋授中散大夫。畫師張僧繇,當時已稱高弟,其後得名益著。尤長樓台人物,至冠纓佩帶,無不有法,而儀矩風度,取象其人。雖流水浮雲,率無定態,筆端之妙,無能形容。論者謂江左自僧繇以降,法士稱獨步云。其弟法輪,子德文,皆能畫,克承家學。有《阿育王像》、《貴戚屛風》、《洛中人物車馬圖》、《隋文帝入佛堂像》、《遊春苑圖》等。

孫尚子,官睦州建德縣尉,與鄭法士同師張氏。鄭以 人物樓台稱霸,孫則善魑魅魍魎,參靈酌妙,善為戰筆之 體,甚有氣力;衣服手足,木葉川流,莫不戰動。唯鬚髮, 獨爾調利,他人效之,終莫能得。鞍馬樹石,與顧陸異跡, 而勝法士云。定水寺、總持寺、西禪寺等,皆有其畫跡。

楊契丹,官至上儀同,長人物,六法備該,甚有骨氣,山東體制,允屬伊人,與董、展齊名。嘗與田僧亮、

鄭法士同畫長安光明寺塔,鄭圖東壁北壁,田圖西壁南壁,楊畫外邊四壁,時稱三絕。方其畫時,楊以簟蔽畫處,鄭竊窺之,曰:「卿畫終不可學,何勞障蔽。」4鄭又嘗求楊畫本,楊引鄭至廟堂,指宮闕、衣冠、車馬,曰:「此吾畫本也。」鄭深歎服。有《隋朝正會圖》、《幸洛陽圖》、《遊宴圖》、《雜佛變》等傳於代。

財遲跋質那,于闐國人,【《歷代名畫記》作西國人】。善畫梵像,及外國風俗畫,擅名當時,人稱之為大尉遲。其畫跡以寺壁為多,如慈恩寺之《千缽文殊》,光寶寺《降魔》諸變,大雲寺之《淨土經變》等,均甚精妙。屬於卷軸者,則有《六番圖》、《國外圖》、《寶樹圖》、《婆羅門圖》等傳於代。

其餘李雅、蔡生之長佛像鬼神,標冠天下。陳善見之 遒媚溫潤,觸途成擅。江志之筆力勁健,風韻頓挫。夏侯 朗之善人物故實。釋跋摩之善羅漢。閻毗之工書畫,稱妙 一時。釋迦佛陀、曇摩拙叉之長佛像,皆為名輩所推重。 劉烏、王仲舒、閻思光、解悰、程瓚、釋玄暢等,並為隋 代能手。

⁴ 見《太平御覽》。

第三編|

中世史

第一章

唐代之繪畫

唐高祖受隋禪統一天下,不久即繼以太宗貞觀之世, 四海昌平,文物燦然。乃復北征突厥、薛延陀,東伐高麗, 南討南越,西平吐谷渾、高昌,兼臣西域諸地,領土被於 四垂矣。而又遠覽成周,近觀叔世,度立國之宏規,成一 王之典制。不特大漢天聲,震古鑠今,即中原文物,亦臻 極軌。雖貞觀以後,習於奢侈逸樂,招武韋之亂,至玄宗 即位,勵精圖治,重現開元天寶之大治世,成空前之降盛。

考吾國文運,衰於西晉,極於梁陳,至隋雖稍有振作,然不久即遭滅亡。至唐,中原文物,亦隨氣運而振展,以言經學,則有孔、顏諸人之權衡一代。以言詩文,則有李、杜、韓、柳諸家之馳譽千秋。以言書法,則有虞、褚、顏、柳諸家之耀光百世。以言宗教,除景教、回教、拜火教之先後流入外,實為儒、釋、道三教匯流時代。蓋吾國自魏晉以來,崇尚黃老,道教漸盛。而宋齊以下,浮屠之教義,又泛濫於天下。齊梁間,三教調和,恆為張融等諸當世學者之理想。唐興,太宗、高宗,均崇尚儒學,砥礪

經術, 屢幸國子監, 獎進天下名儒。一面又皈依佛教, 尊 崇道教。如玄奘三藏, 膏譯印度經論一千三百三十餘卷, 太宗、高宗,皆信仰之。高宗咸亨二年,有義淨三藏者, 航南海入印度,住印度二十五年,始偕印僧日照及菩提流 志等,同歸中土,最為武后所信仰。浩寺度僧,歲無虚日。 至玄宗時,有印僧善無畏三藏、金剛智三藏、不空三藏, 相繼東來,稱開元三大士。又慧日三藏遊印度還,深為當 時諸名十所重:如顏真卿、王摩詰諸人,均信奉之。當時 中印僧人, 並以師承派別之差異, 各據門戶, 以為倡導。 如智者之天台,賢首之華嚴,善導之淨土,道宣之南山, 吉藏之三論,不空之真言,以及慧能、神秀之南北禪,波 翻浪湧,成空古之盛狀。佛寺畫壁,見《歷代名畫記》兩 京外州寺觀者,已近三百壁之多,可知唐代壁畫之盛行。 雖武宗以好神仙,毀佛寺伽藍至四萬餘,佛畫頓受一大 劫:然官宗即位,又銳意修復之,佛書遂復風行。但比諸 會昌以前,則稍差遠耳。故以唐代之佛畫言,實比六朝有 過之無不及。道教,以老子之姓李氏,而與唐為同姓,太 宗即位,極加尊崇,位於釋氏之上。高宗更尊為太上玄黃 帝。至中宗,竟禁畫道相於佛寺。非不許畫道相也,蓋欲 專畫道相於道觀,以打破自漢以來浮屠老子並祀一宮之 風,以示尊敬。至此,道教畫與佛書,乃為時人所並重。 唯於三教之應用,則以儒家為政治之基礎,道釋為宗教之 根本,兩不相同耳。故以唐代之全繪書言,則仍以道釋人

物畫為主題。雖當時山水繪畫之風雲湧起,花鳥繪畫之 由萌芽而蓬勃滋長,以及貴族士女遊宴戲樂之圖寫,均為 有唐繪畫上,不可一世之新趨向,開始蹈入文學化之新境 地。然其勢力,終不及道釋繪畫之盛強。

文學、繪畫,均為國民思想之反映。有唐二百八十餘 年間,因政治風尚之遞嬗,文學、繪畫二者,亦自受其推 移之影響。文學史家,每依其推移變化之痕跡,分唐代之 詩,為初、盛、中、晚四時期。【陸放翁分唐詩為初唐、盛唐、 中唐、晚唐四時期。自高祖武德元年,至玄宗開元初,為初唐。自玄 宗開元元年,至代宗大曆初,為盛唐。自代宗大曆元年,至文宗太和 九年,為中唐。自文宗開成元年,至昭宗天祐三年,為晚唐。】以言 繪畫,實與之有同樣情形,可沿用以敍述之,殊為簡便。 蓋唐初繪畫,原由陳隋平平發展而來,其作風尚未脫去陳 隋之舊式。故唐初之二閻, 實與隋之楊展, 可歸入同一領 域之內。至開元天寶之際,繪畫始大發揮其燦爛之光彩, 以成盛唐沉雄博厚之新風格,為唐代藝術史上最有意義之 時期,亦即為吾國繪畫史中樞之心核。中唐之繪畫,則僅 繼續盛唐之新發展而充實之。中唐以後,政綱漸替,繪書 之思潮,亦失其主題。雜作並起,各有專詣,則又另開一 風氣矣。因即順次敍述於下:

(甲)初唐之繪畫

自高祖武德至玄宗開元初,凡百年,是為初唐。其 間繪書,因陶養於初唐政教之力量尚淺,不能轉移六朝傳 統之風格,幾全承其餘緒。雖技術略見一段之進步,然其 作風,則仍盛行鈎斫之手法,以細緻潤豔為工。山水樹石 等,亦拘守前人之成法,不能如盛唐之各辟蹊徑,盡揮灑 自如之能事。純如初唐文學之干、楊、沈、宋,尚蹈襲 四六駢體綺麗豔冶之餘韻者相似。然貞觀之世,文學繪 書各面,均漸見涵蘊盛隆之跡象。日高祖、太宗,均以文 教為治國之本,兼重繪畫,喜收藏。當楊隋之末,維揚扈 從之珍,為竇建德所取,兩京秘藏之跡,為王世充所得, 武德五年,皆克平之,諸珍跡專歸唐有。命宋遵貴船載西 上,經砥柱,忽漕漂沒,所存者,僅十之一二,【張彥遠謂 國初內庫所藏,僅三百卷,均為隋朝以前相承御府所寶,概為砥柱漂 沒所存餘者。] 然太宗特所耽玩,因購求於人間,於是名書 張易之奏召天下畫工,修內府圖畫,因使工人各推所長, 銳意模寫,致摹拓之風,盛行於當時內府之間。張彥遠 云:「國朝內庫翰林,集賢秘閣,拓寫不綴,艱難之後,斯 事漸廢。」大開崇古之風。此雖沿陳隋之舊習,實為盛唐 繪畫新發展之基礎。且高祖、太宗均擅繪畫,王族親貴, 如蓮王元昌【高祖第七子,太宗之弟,博綜伎藝,善繪畫,長人物

故實,鷹鴉雉兔及馬,風韻超舉】,韓王元嘉【高祖第十三子,善畫龍馬虎豹】,泰王元嬰【高祖二十二子,善丹青,長蜂蜨】,江都王緒【霍王元軌之子,太宗猶子也。多才善藝,擅書畫,長鞍馬蟬雀,極造神妙】等,亦以能畫擅名於時。兼以國基初奠,每以繪畫點飾盛治,當戰勝奏凱,蠻夷職貢之事,輒命臣工圖寫,以示威德。當時熟典制,善人物故實道釋,為一代宗匠者,則有閻氏兄弟,相繼而起。

閻讓,字立德,以字行,雍州萬年人,隋殿內少監閻毗之子。有巧思,能傳父藝,武德中,累除尚衣奉御,為將作大匠。貞觀初,封大安縣男,以作翠微玉華宮稱旨,遷工部尚書,進封為公。凡宮殿、城池、陵寢,皆為營建。貞觀三年,蠻酋謝元深入朝,顏思古援成周舊例,請作《王會圖》,立德應命作之。又曾作《職貢圖》,異方人物, 詭怪之質,盡入毫芒,雖梁魏以來名手,不是過也。李嗣真有「大安博陵,難兄難弟,自江左陸謝云亡,北朝子華長逝,象人之妙,號為中興。至若萬國來庭,奉塗山之玉帛;百蠻朝貢,接應門之位序;折旋矩度,端簪奉笏之儀,魁詭譎怪,鼻飲頭飛之俗,盡該毫末,備得人情」之語。有《職貢圖》、《文成公主降番圖》、《採芝太上像》、《遊行天王圖》、《玉華宮圖》、《詩意圖》、《鬥雞圖》等傳於代。

閻立本,立德弟,顯慶中,以將作大匠,代立德為工 部尚書。總章元年,拜右相,封博陵縣男。長文學,有應 務才,尤擅繪畫,道釋、人物、故實、寫真以及鞍馬,無 一不能,當時號為丹青神手。太宗時,天下初定,異國來朝,嘗奉詔畫諸夷及職貢鹵簿諸圖。又奉詔畫《秦府十八學士》、《凌煙閣功臣》等圖。初,太宗泛舟春宛池,見異鳥容與波上,悅之。韶坐者賦詩,召立本侔狀,閣外傳呼閻畫師。是時立本已為主爵中郎,俯伏池左,研吮丹粉,望坐者羞悵流汗,歸戒其子曰:「吾少讀書,文辭不減儕輩,今獨以畫見知,與廝役等;若曹慎無習。然性所好,雖被訾屈,亦未能罷也。」又嘗至荊州,得見張僧繇畫,初猶未解,曰:「定虛得名耳。」明日又往,曰:「猶是近代佳手。」明日又往,曰:「名下定無虛士。」十日不能去。寢臥其下對之,其性所好如此。時姜恪以戰功擢左相,故時人有左相宣威沙漠,右相馳譽丹青之語。有《三清像》、《行化太上像》、《延壽天尊像》、《宣聖像》、《維摩像》、《凌煙閣功臣圖》、《醉道圖》等傳於代。

道釋繪畫,原為有唐一代繪畫之主題。初唐承六朝 道釋畫盛勢而下,尤為興盛。當時朝散大夫王玄策,於貞 觀十七年及顯慶二年,兩使天竺,於安撫西垂外,探討佛 跡。隨行者有巧匠宋法智,摹寫摩揭陀之諸佛跡,及菩提 樹伽藍之《彌勒像》等,賫之而返。《法苑珠林》載王氏著 書中,有《天竺行記》十卷,中附《天竺國圖》三卷。又玄 奘三藏之五遊印度,亦賫歸佛像殊多。又麟德間,百官奉 敕撰《西域記》六十卷,中有圖畫四十卷,即為當時風俗 畫家范長壽所作。尤為于闡國人尉遲乙僧之善印度量染 法,即梁時所謂凹凸花者,東來中土,大有推助盛唐繪畫新思想之勃起。道畫亦由唐初諸帝王之尊崇維護,大興盛於當時,足與顯赫之佛畫相抗衡。其畫題則為天尊、天師、天君、真人、星君、星官、太上、道君諸像。此等畫跡,出於二閻之手者實多。《圖畫見聞志》云:「(張)僧繇曾作《醉僧圖》……,道士每以此嘲僧;群僧於是聚鏹數十萬,求立本作《醉道圖》。」於此可見僧道勢力之不相上下,與道釋繪畫之互相分庭抗禮之大略。當時有名於道釋畫者,除二閻、尉遲乙僧外,有張孝師、范長壽、王韶應、何長壽、勒智翼、尹琳、劉行臣等。

尉遲乙僧,于闐國人,父跋質那,士於隋。于闐王 以乙僧丹青奇妙,貞觀初,薦之中都,授宿衛官,後封 郡公。承父藝,故時人稱為小尉遲。工佛畫、外國人 物、花鳥,尤長凹凸花。所作菩薩,小則用筆緊勁,如 曲鐵盤絲,大則灑落有氣概。曾在慈恩寺塔前畫功德, 於凹凸之花面中,現有千手眼大悲精妙之狀,不可名 焉。光澤寺七寶台後,畫《降魔像》,千怪萬狀,實奇蹤 也。其用色沉着,堆起絹素而不隱指。凡畫功德,人物 花鳥,皆是外國之物像,非中華之威儀。非特其技術, 足與閻氏兄弟抗衡,實與初唐繪畫上以新趨向之波動。 有《外國人物圖》、《降魔像》、《從佛圖》、《釋迦像》等傳 於代。

張孝師,長安人,為驃騎尉,善道釋鬼神,尤工地

獄,氣候幽默。嘗死而復蘇,自謂入冥得所見,為畫陰刑陽囚,眾苦具在,酸慘悲惻,使人畏栗。吳道玄見之,因效為《地獄變相》,廬山歸宗寺有其《地獄圖》。

范長壽,國初為武騎尉,善道釋,師張僧繇。尤工風俗故實,田家景候。所繪山水樹石,牛馬畜產,屈曲遠近,放牧閒野,皆得其妙,各盡其微。當時有所謂今屏風者, 是其製也。有《風俗圖》、《醉道圖》、《西方變》等傳於代。

次為王韶應之深有氣韻,尹琳之筆跡快利,劉行臣之 精采灑落,勒智翼之祖述曹仲達,而改張琴瑟,何長壽之 師張僧繇與范長壽齊名,均為初唐道釋畫之能手。

當時花鳥作家,則有劉孝師之點畫不多,皆為樞要, 鳥雀奇變,甚為酷似。康薩陀之初花晚葉,變態多端,異 獸奇禽,千形萬狀。殷仲容之妙得其真,墨兼五采,稱邊 鸞之次。尤以薛稷為最負盛名。

薛稷,字嗣通,蒲州汾陰人,歷官太子少保,禮部尚書,封晉國公。以外祖魏徵,家藏極富,既飪其觀,遂銳意書畫。書得褚虞體,名於天下。畫入神品,道釋人物如閻立本。嘗遊新安郡,遇李白;因相留請書西安寺額,兼畫西方佛一壁,筆力瀟灑,風姿逸秀,曹張之匹也。尤以畫鶴知名,唐秘書省及通泉縣署屋壁,均有其畫鶴。其他雜畫樹石,均稱精絕,郭圖《胡氏亭畫記》云:「唐故宰相薛公稷,畫入神品,成都靜德精舍有壁二堵,雜繪鳥獸人物,態狀生動,乃一時之尤者也。」

其餘如曹元廓、王弘之善騎獵人馬,陳廷、郎餘令之 善山水,檀智敏、鄭儔之善木屋樓台,閻玄靜之善蠅蝶蜂 蟬,周古言之善宮禁婦女,均為一時作者。

(乙)盛唐之繪畫

玄宗即位,唐室中興。勵精圖治,內修政教,外宣威德,成開元天寶之治世。延至肅宗末,代宗初,凡五十年,是為盛唐。繪畫亦一變陳、隋、初唐細潤之習尚,以成渾雄正大之盛唐風格,而見空前之偉觀。蘇子瞻云:「智者創物,能者述焉,非一人之所能也。君子之於學,百工之於藝,自三代歷漢至唐而備矣。故詩至於杜子美,文至於韓退之,書至於顏魯公,畫至於吳道子,古今之變,天下之能事畢矣。」「張彥遠亦云:「聖唐至今,二百三十年,奇藝駢羅,耳目相接,開元天寶,其人最多。」其總因,固為唐代氣運之隆盛有以使然;其副因:一緣初唐國土廣辟,四遠之交通頻繁,域外繪畫之流入中土,為吾國繪畫作新奇之引導,而得別開生面之動機。二為吾國繪畫,自陳隋以來,習於精工細潤,達於極點,不得不另辟新程涂

¹ 見蘇軾《書吳道子書後》。

以為發展,於是始得大放嶄新之光彩。兼以開元天寶,繼貞觀治世之後,天下承平日久,文士大夫,皆得有閒情逸致,從事繪畫之研習。而玄宗皇帝,又備能書畫,並以墨色畫竹,為吾國墨竹畫之創祖。當時名家如吳道玄、李思訓、王維等,同時並起,均為吾國畫壇上之特殊人材。然盛唐繪畫,最可為吾人所讚頌者,一為佛教繪畫,脫去外來影響,而自成中國風格。二為山水畫格法之大完成,而得特殊之地位,為吾國繪畫史上中世史前後之一大分野。

佛畫自後漢輸入中土,經魏、晉、南北朝,迄於初唐,其作風大抵被外來風格所支配。蓋佛畫初來時,其作 用全為信仰之崇奉與傳教之方便,並以經典教義等之束 縛,於形式色彩諸端,每承西域、印度諸佛畫之舊。雖西 晉衛協、東晉顧愷之,略加中土技法,一變細密,尚未摒 除外來風格之拘束,而見華夏藝術之精神。至盛唐,始以 中土風趣,與佛畫陶熔而調和之,特出新意,窮極變態, 非復如六朝人之專依原樣摹寫,所可比擬。故唐代佛畫, 以製作之數量而言,固不如六朝之多。以製作之精神與意 義而言,則遠比六朝為有價值;吳道玄實為當時佛畫之代 表作家。山水畫,自晉代一見端倪後,經南北朝宗、王、 楊、展諸作家之努力,漸見脫離人物畫之背景而獨立。然 技術格法,尚極幼稚。張彥遠云:「魏晉以降,名跡之在 人間者,皆見之矣。其畫山水,則群峰之勢,若鈿飾犀櫛; 或水不容泛;或人大於山,率皆附以樹石映帶其地,列植 之狀,則伸臂佈指。詳古人之意,專在顯其所長,而不守於俗變也。國初二閻,擅美匠學,楊、展精意宮觀,漸變所附;尚猶狀石則務於雕透,如冰澌斧刃。繪樹則刷脈鏤葉,多棲梧苑柳。功倍愈拙,不勝其色。吳道玄者,天付勁毫,幼抱神奧,往往於佛寺畫壁,縱以怪石崩灘,若可捫酌。又於蜀道寫貌山水。由是,山水之變始於吳,成於二李。」可知山水畫,亦至盛唐,始一變六朝以來鈿飾犀櫛、冰澌斧刃之舊習,而完成於二李。自此以後,山水畫,不但與人物畫分庭抗禮。且分南北二大宗派,互相輝映。其原因固為受黃老與禪宗學說之影響;其應用,亦往往與道釋畫同施於寺壁以為裝飾。然道玄實為盛唐繪畫上不可分離之作家,百代之畫聖也。

吳道玄,東京陽翟人,初名道子,玄宗為之更今名, 遂以道子為字,時人尊稱之曰吳生。少孤貧,畫有天賦之 才,年未弱冠,即窮丹青之妙。曾事逍遙公韋嗣立為小 吏,居於蜀,因寫蜀道山水,始創山水之體,自為一家。 人物、鳥獸、草木、台閣,尤冠絕於世。早年行筆差細, 中年行筆磊落,似蒓菜條;其衣紋圓轉而飄舉,世稱吳帶 當風。山水樹石,古險不可一世。人物則八面生動,畫圓 光,不用尺度規矩,一筆而成。其傅彩,於焦墨痕中,略 施微染,自然超出縑素,世謂之吳裝。開元中,浪跡東洛, 玄宗聞其名,召入供奉,為內教博士,非有韶不能作畫。 天寶中,玄宗忽思蜀道嘉陵江山水,遂假吳生驛駟,今往 寫貌。及返,問其狀,奏曰:「臣無粉本,並記在心。」2乃 圖嘉陵江三百里山水於大同殿;一日而畢。性好酒使氣, 每欲揮毫,必須酣飲。開元中,隨駕幸東洛,與裴旻將軍 張旭長史相遇,各陳其能。裴將軍厚以金帛召致道玄於東 都天宮寺。為其所親,將施繪事。道玄封還金帛,一無所 受,謂將軍日:「聞裴將軍舊矣,為舞劍一曲,足以當惠, 觀其壯氣,可助揮毫。」旻因墨縗為道玄舞劍;舞畢,道 玄奮筆,俄頃而成,若有神助。其寫佛像,皆稽於經典, 不肯妄下無據之筆。最長地獄變相,全與後世寺剎所圖者 不同;了無刀林油釜與牛頭馬面諸像,而陰慘襲人,使觀 者不寒而栗。《兩京耆舊傳》云:「寺觀之中,吳生圖畫殿 壁,凡三百餘堵,變相人物,奇縱異狀,無有同者。」景 雲寺《老僧傳》云:「吳生畫此寺《地獄變相》,時京都屠沽 漁罟之輩,見之而懼罪改業者,往往有之。」其藝術之動 人如此。蘇東坡謂:「道玄畫人物,如燈取影,逆來順往, 傍見側出,横斜平直,各相乘除,得自然之數,不差毫末; 出新意於法度之中;寄妙理於豪放之外,所謂游刃有餘, 揮斤成風,古今一人而已。」3生平畫跡極夥,除壁畫外, 載於《宣和書譜》者已折百軸之多。

道玄於佛書,確為集大成特出新意而成格式者。 尤於

² 見《唐朝名畫錄》。

³ 見蘇軾《書吳道子畫後》。

筆線上,發揮莊重變化之特趣,縱橫健拔,不可一世,稱 「蘭葉描」,永為後代所式法。當時佛畫家,除道玄外,尚 有道玄之弟子盧楞伽、楊庭光、張藏、翟琰、王耐兒,以 及車道政、楊惠之、解倩等。盧楞伽【一作棱伽】,長安人【一 作京兆人】。長經變佛事而能工細。車道政,明皇時人,善 佛事,跡簡而筆健。楊惠之,與吳道玄同師僧繇,巧藝並 著。其中以楊庭光為最有名。

楊庭光,開元中人,【《唐朝名畫錄》作光庭】。與道玄齊名,善釋氏像與諸經變相,旁工雜畫水山,皆極其妙。說者謂其善師吳生,頗得其體,其筆力不減於吳也。天寶中,庭光潛寫吳生真於講席,眾人之中,引吳生觀之,一見便驚,謂庭光曰:「老夫衰醜,何用圖之。」4因斯歎服。所作佛像,多在山林中。

吳道玄之山水畫,行筆縱放,如雷電交作,風雨驟至,一變前人細巧之積習。然其畫跡,除佛寺畫壁之怪石崩灘,與大同殿蜀道山水外,餘無所聞。故吳之於山水,僅開盛唐之風氣而已。至完成山水畫之格法,代道釋人物而為繪畫之中心題材者,則賴有李思訓父子與王維等,同時並起。於是山水畫遂分南北二大宗,以李思訓為北宗之始祖,王維為南宗之始祖。是說為明代莫雲卿是龍所倡

⁴ 見《唐朝名書錄》。

導,董其昌繼而和之。雲卿云:「禪家有南北二宗,唐時 始分。畫之南北二宗,亦唐時分也;但其人非南北耳。北 宗則李思訓父子着色山水,流傳而為宋之趙幹、趙伯駒、 伯驌,以至馬、夏輩。南宗王摩詰,始用渲淡,一變鈎斫 之法,其傳為張璪、荊、關、郭忠恕、董、巨、米家父子, 以及元之四大家,亦如六祖之後,有馬駒、雲門、臨濟兒 孫之盛,而北宗微矣。」5原李思訓,為唐宗室,與其子昭 道,皆牛當盛世,長享富貴,因以金碧青綠諸重色,創精 工繁茂、綺麗端厚之青綠山水,成一家法。實由其環境之 習染有以使然也。王維,開元中舉進士,曾官右丞,然晚 年隱居輞川別業,信佛理,樂水石而友琴書,襟懷高曠, 迥超塵俗; 斂吳生之筆, 洗李氏之習, 以水墨皴染之法, 而作破墨山水,以清雅閒逸為歸。同時有盧鴻、鄭虔,亦 高人逸十,與王維同興水墨淡彩之新格而見特尚。蓋吾國 佛教,自初唐以來,禪宗頓盛,主直指頓悟,見性成佛; 一時文人挽十,影響於禪家簡靜清妙、超遠灑落之情趣, 與寄興寫情之畫風,恰相嫡合。於是王維之破墨,遂為當 時之文士大夫所重,以成吾國文人畫之祖。董玄宰《畫禪 室隨筆》云:「文人畫,自王右丞始。其後董源、僧巨然、 李成、范寬為嫡子,李龍眠、王晉卿、米南宮及虎兒,皆

⁵ 見《畫禪室隨筆》。

從董、巨得來;直至元四大家黃子久、王叔明、倪元鎮、 吳仲圭,皆其正傳。吾朝文、沈,則又遙接衣缽。若馬、 夏、李唐、劉松年,又是李大將軍之派,非吾曹易學也。」 至此,吾國繪畫,漸趨向於文學化矣。

李思訓,唐宗室,孝斌子,開元初,官左武衛大將軍,封彭國公。善丹青,山水樹石,風骨奇峭;草木鳥獸,皆窮其態。所作山水,以金碧輝映,成一家法,當時推為第一。後人所畫着色山水,往往宗之,稱為大李將軍山水。開元中,明皇召思訓寫蜀道嘉陵江山水於大同殿,累月方畢,與吳道玄寫嘉陵江山水,一日而畢者,其風趣迥然不同。明皇見之,歎曰:「李思訓數月之功,吳道玄一日之跡,皆極其妙。」⁶張彥遠亦云:「山水樹石,筆格遒勁,湍瀨潺湲,雲霞縹渺,時睹神仙之事,窅然岩嶺之幽。」其子昭道,太原府倉曹,直集賢院。山水鳥獸,繁巧智慧,稍變父勢,而妙過之,言山水者,稱為小李將軍。思訓之弟思誨,揚州參軍,亦善丹青。思誨之子林甫,封晉國公,山水之佳,類小李將軍。林甫之姪,名湊,工綺羅人物,筆跡疏散而兼嫵媚,均為當時所推重。

王維,字摩詰,太原祁人。開元辛酉進士,官至尚書 右丞。有高致,信佛理,工詩,長書畫,人物、佛像、山

⁶ 見《唐朝名書錄》。

水、花卉,無一不精。所作羅漢,端嚴靜雅,文采秀麗。 山水松石,頗似吳生;其用筆着墨,一若蠶之吐絲,蟲之 蝕木,而風致標格特出。尤工平遠之景,雲峰石色,絕跡 天機。蘇東坡云:「味摩詰之詩,詩中有畫。觀摩詰之畫, 畫中有詩。」⁷並嘗自製詩曰:「宿世謬詞客,前身應畫師; 不能捨餘習,偶被時人知。」⁸作畫至興到時,往往不問四 時景物,如以桃、杏、芙蓉、蓮花同作一景;「畫《袁安 臥雪圖》中,有雪裏芭蕉,此乃得心應手,意到便成,造 理入神,迥得真趣」⁹,此文人畫與作家畫之不同也。世稱 山水南宗之祖。安史亂後,隱居輞川之藍田別墅,竹洲花 塢,極林泉之勝。遂自繪《輞川圖》,山谷鬱盤,水雲飛 動,意出塵外,尤為世所稱賞。其畫流派至遠,宋元名家, 多宗法之,著有《山水訣》一卷行世。

當時山水畫近於王氏者,除盧鴻、鄭虔外,尚有王陀子、李平鈞、鄭逾、張通、張志和、畢宏、韋鑾等。盧鴻【一作盧鴻一】,字浩然,洛陽人,善山水樹石,與王右丞埒。鄭虔,字弱齊,鄭州滎陽人,天寶中,官廣文館博士,工詩,能書畫,善山水,時稱奇妙。嘗自寫其詩並畫,以獻明皇,明皇大署其尾曰:「鄭虔三絕。」張志和,字子

⁷ 見《東坡志林》。

⁸ 見張彥遠《畫評》。

⁹ 同上。

同,金華人,官左金吾衛錄事參軍。後以親喪不復仕,居 江湖,自稱煙波釣叟。性閒逸,喜酒,常在酣醉後,或擊 鼓吹笛,舐筆成畫。董玄宰謂:「昔人以逸品置神品之上, 歷代維張志和可無愧色。」畢宏,天寶中御史,善山水, 筆勢奇險,尤工樹石。杜工部為畢宏作《雙松圖歌》云: 「天下幾人畫古松,畢宏以老韋偃少。」說者謂其樹木, 改步變古,自宏始也。近於李者,僅有暢譽及其子明瑾, 工青綠,有名於時。

盛唐以國威遠播,兼以玄宗之好馬,遂有沛艾大馬。 西域大宛,歲有來獻,致內廐之馬,多至四十萬。於是繪畫鞍馬之專家,如曹霸、韓幹、陳閎等,同時並起,為盛 唐繪畫上之又一異彩。蓋吾國自漢魏以來,畫馬者,多作 螭頭龍體,矢激電馳;雖至晉宋之顧、陸,一變風調, 周隋之董、展,一變格態;然屈產蜀駒,尚存翹舉之勢。 至韓幹等出,始全傾向於寫生,得形神之備。於是畫馬之 盛,遂為前世所未有,後世所典則。

曹霸, 譙國沛人, 三國畫人曹髦之後, 官至左武衛大 將軍。工書畫, 書學衛夫人, 畫馬為唐代之最; 兼善寫 貌, 開元中畫已得名。天寶末, 每詔寫御馬及功臣, 筆墨 沉着,神采生動。杜工部曾作《丹青引》贈霸, 推許備至, 韓幹、陳閎, 皆為其弟子。

韓幹,藍田人,【《唐書·藝文志》,作大梁人。《宣和畫譜》、 《圖繪寶鑑》,作長安人。】少時常為賣酒家送酒; 王右永兄弟 未遇時,每貰酒漫遊,幹嘗徵債於王家,戲畫地為人馬, 右丞奇其意趣,乃歲與錢二萬,令幹畫,遂以著名。天寶 初,入為供奉,善寫貌人物,尤工鞍馬,初師曹霸,後獨 擅其能。時陳閎以畫馬稱,韶令幹師之,而怪其不同,因 詰之,奏曰:「臣自有師,陛下內廄之馬,皆臣之師也。」¹⁰ 原玄宗好名馬,當時西域大宛,歲有來獻,詔於北地置 群牧,筋骨步行,久而方全,調習之能,逸異並至,骨力 追風,毛彩照地,不可名狀,悉命幹圖其駿者;有《玉花 聰》、《照夜白》等。時岐、薛、寧、申王廄中,皆有善馬, 並圖之,畫馬遂為古今獨步。其畫跡有《龍朔功臣圖》、《明 妃上馬圖》、《五陵遊俠圖》、《貴戚閱馬圖》、《于闐黃馬圖》 等傳於世。

陳閎,【《唐書·藝文志》作陳弘】,會稽人。工寫貌人物 士女及禽獸,尤工鞍馬,師曹霸,與韓幹同時。開元中, 召入供奉,每詔寫御容,冠絕當代。又寫太清宮肅宗御 容,龍顏鳳態,日角月輪之狀,筆力滋潤,風采英奇,閻 令公之後,一人而已。

其餘如姜皎、馮紹政之善鷹鳥,張萱、談皎之工人物 士女,張遵禮之善鬥將,韋無忝之長獅子異獸,均為盛唐 有名之專門作者。姜皎,開元中,官至秘書監,封楚國公,

¹⁰ 見《唐朝名畫錄》。

畫鷹兇猛有殺氣。馮紹政,開元中,任少府監,遷戶部侍郎,鷹鶻雞雉,特妙形態。談皎,工人物,大髻寬裳,設 色潤媚。韋無忝,長安人,官至左武衛大將軍。長鞍馬異 獸,共嗟神妙。其中尤以張萱為有名。

張萱,京兆人,好畫貴公子,鞍馬屏障,宮苑士女, 善起草,點簇景物,位置亭台,樹木花鳥,皆窮其妙。畫 《長門怨詞》、《七夕圖》、《望月圖》,皆多幽思。畫士女, 乃周昉之倫。其貴公子、宮苑、鞍馬,皆稱第一。

(丙)中唐之繪畫

盛唐之繪畫,名匠作家,燦若列星,可謂極人文之盛。雖安史亂後,內府所藏名跡多半散佚;肅宗又往往以內府藏畫頒賜諸貴戚,輾轉為好事者所有;德宗以後,國家多故,對於繪畫,漸致衰廢,名跡益多流落;然民間因此得有鑑藏繪畫之機會,而名畫之價值,亦因之大增。張彥遠云:「手揣卷軸,口定貴賤,不惜泉代,要藏篋笥。則董伯仁、展子虔、鄭法士、楊子華、孫尚子、閻立本、吳道玄屛風,一扇值金二萬。次者,值一萬五千。其楊契丹、田僧亮、鄭法輪、乙僧、閻立德一扇,值一萬金。」其原因固為各帝王對於文藝之崇尚,與當時鑑賞目光之進步有以致之。亦緣唐代文學之隆盛,一般文學家,對於繪

畫,往往樂為極量之讚揚稱頌,或為詩歌以歌詠之;或為評語以題跋之;或依流傳之神話而筆記之;使人人之心目中,皆以繪畫為翰墨中之至寶,深以一經鑑藏為欣幸。故中唐自代宗大曆初,至文宗太和九年,凡七十餘年間,其繪畫情形,雖不能如盛唐之有特殊光彩,而其勢力,大足繼續盛唐新發展之餘勢而充實之,不能謂為無成績也。然吾國繪畫,自盛唐以後,諸畫家,每喜專習一科,而成獨到之特長。如松石、牛馬、鷹鶴、士女、梅竹以及水火等,各有專擅。蓋繪畫至盛唐,於技巧形式各方面,均達於極點,中唐以後之畫人,非專習一科,自難精工華妙,出人頭地,實為吾國繪畫技巧進步之證。尤可注意者,即為當時花鳥畫之發展,以完成吾國花鳥畫之新基礎;至五代以後,與山水畫並駕齊驅而下,成為吾國繪畫上最有力之中心題材,亦即於世界繪畫之畫材上,佔一特殊地位,至為可喜。

中唐繪畫,以主筆墨神趣之南宗山水最有進展,作家 亦最多。著名者有韋偃、王宰、張璪、王洽諸人,以書 法詩趣,各發展筆勢墨韻之特長。花鳥,以邊鸞為傑出, 創折枝草木之新格。佛畫人物,則有周昉,繼盛唐而精妙 之,均為一時之特殊人材。兹依次簡述於下:

韋偃【一作鷗】,長安人,寓居於蜀,善山水、竹樹、 人物、鞍馬,思高格逸,妙列上品。嘗閒居以越筆點簇鞍 馬,或騰,或倚,或龁,或飲,或驚,或止,或走,或起, 或翹,或跂;其小者,或頭一點,或尾一抹,曲盡其妙,宛然如真。巧妙精奇,韓幹之匹也。所畫松石,咫尺千尋, 駢柯攢影,煙霞翳薄,風雨颼飀,輪囷盡偃蓋之形;宛轉極盤龍之狀。杜甫《戲為雙松圖歌》即為偃而作,可謂極盡讚揚之語。所畫山水,山以墨斡,水以筆擦,雲煙幻滅,筆力勁健,風格高舉;遠岸長陂,叢林灌木,筆力有餘而景象不窮。人物,則高僧奇士;禽獸,則牛驢山羊,無一不盡其能云。

王宰,蜀中人,貞元中,韋令公以客禮待之,畫山水樹石,出於象外。《歷代名畫記》謂其畫蹤多寫蜀中山水。 玲瓏嵌空,巉嵯巧峭。朱景玄曾見其《臨江雙樹》,一松一柏,古藤縈繞,上盤於空,下着於水,千枝萬葉,交相曲屈,分佈不雜;或枯,或榮,或蔓,或亞,或直,或倚,葉疊千重,枝分四面,達士所珍,凡目難辨。又與興善寺有四時屛風,若移造化、風候、雲物、八節、四季於一座之內。杜工部《戲題山水圖歌》謂:「十日一水,五日一石。」即為王宰而作,可見其藝術之精能矣。

張璪【一作藻】,字文通,吳郡人,官檢校祠部員外郎, 鹽鐵判官。坐事,貶衡、忠二州司馬。長文學,善山水樹石。董其昌《畫旨》謂南宗王摩詰傳為張璪者是也。畫松, 尤特出古今,能以手握雙管,一時齊下,一作生枝,一為 枯幹,氣傲煙霞,勢凌風雨,槎丫之形,鱗皴之尚,隨意 縱橫,應手間出。其畫山水,則高低秀絕,咫尺深重,石 尖欲落,泉噴如吼。其近也,若逼人而寒;其遠也,若極 天之盡,蓋神品也。時畢宏特擅畫名,一見驚歎,異其唯 用禿毫,或以手摸緝素,因問所授,璪曰:「外師造化,中 得心源。」宏於是擱筆。後人因以璪為指頭畫之遠祖。嘗 自撰《繪境》一篇,言畫之要訣。

王洽,不知何許人,【《歷代名畫記》作王默,《唐朝名畫錄》 作王墨。】善山水樹石,創潑墨,時人故謂之王墨。性多疏 野,常遊江湖間。好酒,凡欲畫圖障,先飲醺酣之後,即 以墨潑之;或笑或吟,腳蹴手抹,或揮或掃,或淡或濃, 隨其形狀,為山為石,為雲為水,應手隨意,條若造化。 圖出煙霞,染成風雨,宛若神巧,俯觀不見其墨污之跡。 張彥遠云:「顧著作知新亭監時,默請為海中都巡;問其 意,云:『要見海中山耳。』為職半年,解去;爾後落筆有 奇趣。」董玄宰謂米氏雲山實淵源於此。洽早年曾授筆法 於台州鄭廣文虔,顧況乃其弟子。

邊鸞,京兆人,為右衛長史,少攻丹青,長花鳥。貞元中,新羅國獻解舞之孔雀,德宗韶寫之,得婆娑之態,若應節奏。尤長折枝花木,為其創格。以及蜂蝶蟬雀、山花園蔬,無不遍寫,並居妙品。《唐朝名畫錄》謂其下筆輕利,用色鮮明,窮羽毛之變態,奪花卉之芳妍。居唐以前花卉作家第一。

周昉,字仲朗,【張彥遠云,字景玄。】京兆人,為宣州 長史。好屬文,能書善書,道釋人物士女,皆稱神品。初 效張萱,後則小異,頗極風姿;所畫衣冠,不近閭里,衣 裳勁簡,彩色柔麗。菩薩端嚴,妙創水月之體。德宗召畫 章敬寺神,落筆之際,都人競觀,寺抵園門,賢愚畢至; 或有言其妙者,或有指其瑕者,隨意改定,凡月有餘,是 非議絕,無不歎其精妙,為當時第一。時人學者甚多,如 王朏、趙博文、程修巳、高雲、衛憲等皆師法之。

除以上諸人外,為當時之專門作家者,則有韓滉之工 牛羊,戴嵩、戴嶧兄弟之擅水牛,窮野性筋骨之妙。蕭悅 之工竹,李約之善梅,深有雅趣,無與倫比。其餘山水作 家,則有門下侍郎楊炎,高奇雅瞻,出於人表。著作郎顧 況,師王洽,落筆有奇趣,天台居士項容,筆法枯硬,挺 特巉絕,自成一家,吳興朱審之深沉瑰壯,險黑磊落,實 為後代模楷。以及劉商、沈寧之師張璪,氣質高邁而有格 律,均屬王維水墨淡彩之畫風。花鳥作家,則有毌丘元志 之善花果,嘗為白居易寫《木蓮荔枝圖》,為其特擅。衛 憲之花木蟬雀,為世所珍。陳庶之師邊鸞,尤善佈色。梁 廣之長賦彩,點筆精工,梁洽、白旻之工寫生,甚厚其趣, 其作風約與邊鸞差似。道釋人物,則有李漸父子之《長番 族騎射》,世無比擬。李洪度之梵像,筆蹤妙麗,姿態無 儔。左全之佛事經變,聲馳闕下;均為中唐畫家中之錚錚 者。其中以趙公祐為最有名。

趙公祐,長安人,寶歷中,寓居蜀之成都,工畫人物,尤善佛像天王鬼神。李德裕鎮蜀之日,賓禮待之。自

寶歷、太和至開成年,公祐於諸寺畫佛像甚多。會昌間, 一例毀除;唯存大聖慈寺文殊閣下《天王》三堵,閣內《東 方天王》一堵,藥師院師堂內,《四天王》並《十二神》, 前寺名經院,《天王部屬》,並公祐筆。公祐,天資神用, 筆奪化權,名高當代,時無等倫;數仞之牆,用筆最尚風 神骨氣。惟公祐得之,六法全矣。

(丁)晚唐之繪畫

唐室自憲宗以來,內而宦官朋黨之互相傾軋;外而強蕃悍將之各相跋扈;國事愈危。當局者之於繪畫,亦無暇顧及。兼以會昌毀佛,趙公祐以前諸名家畫壁,一例毀除。僅當時李德裕鎮浙西,於潤州建功德佛宇,曰甘露寺。奏請獨存,因盡取管內廢寺中名賢畫壁,置之寺中。有晉顧愷之、戴安道,宋謝靈運、陸探微,梁張僧繇,隋展子虔,唐韓幹、吳道子、薛稷等諸名手畫跡,得以留存一二於後代。雖宣宗復興佛寺,有范瓊、陳皓、彭堅等諸佛畫家,自大中至乾符年間,筆無暫釋,圖寫佛畫及諸經變相,至二百餘堵,始稍恢復。然比諸會昌以前,尚相差遠甚,可謂吾國繪畫上之浩劫。惟民間承盛唐、中唐繪畫之盛隆,其餘勢尚未衰竭,作家亦復不少。而僖宗、昭宗,亦頗好繪畫,設翰林待韶,以優遇畫士。僖宗幸蜀,翰林

待韶呂嶢等,亦隨駕而行。《益州名畫錄》云:「僖宗皇帝 幸蜀回鸞之日,蜀民奏請留寫御容於大聖慈寺;其時隨駕 寫貌待詔,盡皆操筆,不體天顏,府主陳太師敬瑄,遂表 進常重胤寫御容,一寫而成,授翰林待詔,賜緋魚袋。」 又昭宗光化中,王蜀先主,受昭宗敕置生祠,命趙德齊、 高道興同手畫西平王儀仗、旗纛、旌麾、車輅法物,及 朝真殿上,皇姑、帝戚、后妃、嬪御百堵,授翰林待詔, 賜紫金魚袋。按吾國古代宮廷中,僅有畫工畫士,以備帝 王之驅遣。如周之設色之工,宋之畫中,漌之尚方畫工者 然。至南齊以後, 畫史之供職內廷者, 始有官秩祿俸之優 遇,與諸技工分等。如南齊毛惠秀之待詔秘閣,梁張僧繇 之直秘閣知畫事,北齊蕭放之待詔翰林館,盛唐吳道玄之 供奉內教博士,楊昇、張萱之開元館畫直。唯此等內廷書 官,至晚唐漸見增多耳。【除常重胤、趙德齊、呂嶢外,如李士 昉、高道興、竹虔等,均以畫事待詔於翰林院。】然石林葉氏曰: 「唐翰林院,本內供奉藝能雜居之所。」【見《九通分類總纂: 職官類》七。】趙昇《朝野類要》又云:「院體, 唐以來翰林 院諸色皆有,後遂效之,即學宮樣之謂也。」胡敬《國朝 院畫錄》亦云:「漢及唐雖無院畫名,而實與院畫等。」原 當時此等畫官,與諸藝能者,雜居於翰林院中,尚無獨立 書院之設置。故當時諸畫史所作之繪書,雖有院畫之形 式,而無院畫之名稱耳。然已為西蜀、南唐建立畫院之先 緒。僖宗以後,戰亂蜂起,歲無寧日。畫家如孫位、趙德

玄、刁光胤等,皆避亂入蜀,遂使五代西蜀之藝苑,發揮 極燦爛之光彩。

晚唐畫家,以專習作家為較多。如常粲之善上古衣 冠,為後學師範。尹繼昭之人物樓台,冠絕當世。李衡、 齊旻之善蕃馬戎夷,盡得其妙。又史瓚之長鞍馬人物,常 重胤之特工寫貌,韓嶷、蕭湊、張涉、張容之特善士女。 黃諤、韋叔方、韓伯達、田深之工於畫馬,盧弁之善貓兒, 強穎之工水鳥,張立之善墨竹;以及孫位之水,張南本之 火,均為專家中之有名者。尤以孫位、張南本為特殊人材。

孫位,東越人,後遇異人,得度世之法,改名為遇; 屆會稽山,因號會稽山人。隨僖宗駕入蜀,光啟中,為蜀之文成殿上將軍。工書畫,畫水尤有神技;所謂孫位之水,張南本之火,幾於道也。性情疏野,襟抱超然,好飲酒,未嘗沉醉。禪僧道士,常與往還,豪貴相請,禮有少慢,縱贈千金,難留一筆;唯好事者,時得其畫焉。善畫人鬼雜相,往往矛戟鼓吹,縱橫馳突,交相戛擊,欲有聲響。鷹犬之類,皆三五筆而成,弓弦斧柄之屬,並掇筆而描,如從繩墨。畫龍水,龍拏水洶,千狀萬態,勢欲飛動。寫松石墨竹,情高格逸,筆精墨妙,莫可記述,允稱大家。

張南本,不知何許人,中和間,寓止成都。初與孫位 同學畫水,後以為同能不如獨勝,乃改畫火。嘗於成都金 華寺大殿畫《八明王》;時有一僧,遊禮至寺,整衣升殿, 驟睹炎炎之勢,驚怛蹶仆於門下。又畫《辟支佛》,周其 身,筆勢炎銳,得火之性。故時人論孫之水,幾於道;張 之火,幾於神。水火之形,本無定質,惟於二子,冠絕古 今。南本亦工畫佛像經變、人物故實;有《金谷園圖》、《詩 會圖》、《白居易叩齒圖》、《靈山佛會》、《大悲變相》、《孔 雀王變相》等,皆曲盡其妙。

晚唐道釋作家,則有范瓊、陳皓、彭堅、趙溫其、竹 虔、道士張素卿等。趙溫其,公祐子,克承家學,筆法超 妙,世稱高絕。張素卿,簡州人,長道像,落筆如神,鬼 怪之質,生於筆端,觀者無不恐懼。其中以范瓊、陳皓、 彭堅三人為尤有名。

范瓊、陳皓、彭堅,開成中,同藝居蜀城,善佛像鬼神,三人同手於諸寺皖圖畫佛像甚多。會昌間,毀除後,僅大聖慈一寺佛像得存。洎宣宗再興佛寺,自大中至乾符,筆無暫釋,圖畫二百餘堵。天王佛像、高僧經驗及諸變相,名目雖同,形狀無一同者,甚著奇功,精妙之極。中有《焉芻瑟磨像》兩堵,設色未半,筆蹤儼然,後之妙手,終莫能繼云。

晚唐山水作家,則有徐表仁、張詢、檀章、陳恪、陳 積善、吳恬、侯莫、陳廈、釋道芬等。花鳥作家,則有刁 光胤、周滉、于錫、李翽等。徐表仁,初為僧,號宗偃, 筆力奮疾,境與性會。張詢,南海人,吳山楚岫,枯松怪 石,極擅功能。吳恬,青州處士,山水頑石,氣象深險。 周滉,善花竹禽鳥,遠江近渚,竹溪蓼岸,四時風物之變, 出於畫史一等。其中以刁光胤為最有名。

刁光胤【一作光引,《宣和畫譜》避太祖諱,作刁光】,長安人,天復年入蜀,攻畫湖石、花竹、貓兔、鳥雀,兼工龍水。性情高潔,交遊不雜,入蜀之後,前輩有攻花雀者,聲價頓滅。當時有黃筌、孔嵩二人,親受其訣;孔類升堂,黃得入室。光胤居蜀三十餘年,筆無暫暇,非病不息,年八十卒。

(戊) 唐代之畫論

唐代藝苑,隨文運之隆盛,呈百花爛漫之光景,以畫 論言,亦極為發達。如裴孝源、王維、張彥遠、李嗣真、 僧彥悰、朱景玄等,皆為唐代論畫家之著者。今就其所論 而類別之:一為畫家之品第;二為名畫之評賞;三為古畫 之鑑藏;四為繪畫學理之探討;五為繪畫方法之闡明。

關於畫家之品第者:有李嗣真之《續畫品錄》,僧彥 悰之《後畫錄》,朱景玄之《唐朝名畫錄》三種。李氏之《續 畫品錄》,所錄畫人,不僅唐人。自謂:「今之所載,並謝 赫之所遺,有可採者,更稱一家之集。」蓋繼南齊謝赫《古 畫品錄》而作。其所品第者,凡上、中、下三品。每品, 分上、中、下三等。計一百十三人。惟空錄人名,不附 評語,無所根據,難稱完作。《後畫錄》,彥悰為《帝京寺 錄》,因觀在京名跡,評其優劣,而成之者,故其所錄僅 二十六人。其屬於唐代者,僅二十一人。雖附評語,然缺 而不全,難窺全豹。惟朱氏之《唐朝名畫錄》,以神、妙、 能、逸分四品,每品分上、中、下三等,計九十七人。並 附敍事及評語,或言其師承之所自,或論其筆墨之精否, 或評其格趣風韻之高下,極為詳備,可謂名著。

關於名畫之評賞者:除見於《唐朝名畫錄》等所附之 敍事及評語者外,則為當時之詩文家,往往以繪畫為記述 題詠之題材,以寓欣賞讚美之盛意。如韓昌黎之《畫記》, 柳宗元之《龍馬畫讚》,白樂天之《題八駿圖》、《畫竹歌》, 杜少陵之《王宰畫山水圖歌》、《題韋偃雙松圖歌》、《奉先 劉少府新畫山水障歌》、《丹青引》,裴楷之《修處士桃花 圖歌》等,雖謂非繪畫批評家有根據之論畫;然其闡奇發 幽,一唱三歎,對於當時繪畫之思想,實有極大影響。茲 錄杜少陵《丹青引》、《戲題王宰山水圖歌》,白樂天《畫竹 歌》於下,亦見大略。

> 杜少陵《丹青引贈曹將軍霸》 將軍魏武之子孫,於今為庶為清門。 英雄割據今已矣,文采風流今尚存。 學書初學衛夫人,但恨無過王右軍。 丹青不知老將至,富貴於我如浮雲。 開元之中嘗引見,承恩數上南薰殿,

杜少陵《戲題王宰畫山水圖歌》

十日畫一水,五日畫一石,能事不受相促迫,王宰始肯留真跡。壯哉!崑崙方壺圖,掛君高堂之素壁。巴陵洞庭日本東,赤岸水與銀河通。中有雲氣隨飛龍,舟人漁子入浦潊,山木盡亞洪濤風。尤工遠勢古莫比,咫尺應須論萬里。焉得并州快剪刀?剪去吳凇半江水。

白樂天《畫竹歌》

植物之中竹難寫,古今雖畫無似者。蕭郎下筆獨逼真,丹青以來唯一人。人畫竹身肥臃腫,蕭畫莖瘦節節竦;人畫竹梢死羸垂,蕭畫枝活葉葉動;不根而生從意生,不筍而成由筆成,野塘水邊碕岸側,森森兩叢十五莖,嬋娟不失筠粉態,蕭颯盡得風煙情。舉頭忽看不是畫,低耳靜聽疑有聲。西叢七莖勁而健,曾向天竺寺前石上見;東叢八莖疏且寒,憶曾湘妃廟裏雨中看;幽姿遠思少人別,與君相顧空長歎。蕭郎蕭郎老可惜!手顫眼昏頭雪色。自言便是絕筆時,從今此竹尤難得。

關於古畫之鑑藏者:則有裴孝源之《貞觀公私畫史》, 專記載貞觀時內府所藏,以及當時佛寺私家所蓄魏晉以來 前賢名跡之作。其自敍云:「大唐漢王元昌,天植其材, 心專物表,含運覃思,六法具全,隨物成形,萬類無失。 每燕時暇日,多與其流,商確精奧,以余耿尚,常賜討論。 遂命魏晉以來前賢遺跡所存,及品格高下,列為先後;起 於高貴鄉公,終於大唐貞觀十三年。秘府及佛寺並私家所 蓄,共二百九十八卷,屋壁四十七所,目為《貞觀公私畫 錄》。」又云:「其間有二十三卷,恐非晉宋人真跡,多當 時工人所作,後人強題名氏。」為古代繪畫鑑藏上第一部 有統系之著錄。

關於學理之探討者:則有張彥遠氏之《論畫六法》,

符載《觀張員外畫松石序》等,張氏謂:「古之畫,能遺其 形似,而尚其骨氣,以形似外求其畫。」符載謂:「作畫 須去機巧,物在靈府,於是得心應手,神與為徒。」與白 樂天氏論畫之「思與神會」相似。又張彥遠氏謂:「書畫之 藝,皆須意氣而成,則所作,自得神氣。」蓋唐人對於繪 畫氣勢神韻等之完成,均有深入精微之解釋。兹錄三家之 說如下:

符載《觀張員外畫松石序》云:

夫觀張公之勢,非畫也,真道也!當其有事,已知 夫遺去機巧,意冥玄化,而物在靈府,不在耳目。故得 於心,應於手,孤姿絕狀,觸毫而出,氣交沖漠,與神 為徒。若忖短長於隘度,算妍蚩於陋目,凝觚吮墨,依 違良久,乃繪物之贅疣也;寧置於齒牙間哉。

【見《唐文粹》】

白樂天云:

畫無常工,以似為工;學無常師,以真為師。故其 措一意,狀一物,往往運思中與神會,彷彿焉,若歐和 役靈於其間者。

【見《白氏長慶集》】

張彥遠云:

開元中,將軍裴旻善舞劍。道子觀旻舞劍,見出沒神怪,既畢,揮毫益進。時又有公孫大娘亦善舞劍器,張旭見之,因為草書;杜甫歌行述其事。是知書畫之藝,皆須意氣而成,亦非懦夫所能作也。

關於繪畫方法之闡明者:則有張彥遠之《論顧陸張吳 用筆》,王維之《山水訣》等。以張氏《論顧陸張吳用筆》 為最有精彩,即與王氏之《山水訣》同錄於下:

王維《山水訣》:

夫畫道之中,水墨最為上,肇自然之性,成造化之功,或咫尺之圖,寫百千里之景,東西南北,宛爾目前,春夏秋冬,寫於筆下。初鋪水際,忌為浮泛之山;次佈路岐,莫作連綿之道。主峰最宜高聳,客山須是奔趨。回抱處,僧舍可安。水陸邊,人家可置。村莊着數樹以成林,枝須抱體;山崖合一水而瀑瀉,泉不亂流。渡口只宜寂寂,人行須是疏疏。泛舟楫之橋樑,且宜高聳;着漁人之釣艇,低乃無妨。懸崖險峻之間,好安怪木;峭壁巉岩之處,莫可通途。遠岫與雲容相接,遙天共水色交光。山鈎鏁處,沿流最出其中;路接危時,棧道可安於此。平地樓台,偏官高柳映人家。名山寺觀,雅稱

奇杉襯樓閣。遠景煙籠,深岩雲鎖。酒旗則當路高懸, 客帆宜遇水低掛。遠山須要低排,近樹惟宜拔迸。手親 筆研之餘,有時遊戲三昧,歲月遙永,頗探幽微,妙悟 者不在多言,善學者還從規矩。

【此篇舊題唐李成撰,係後人偽託,《四庫總目提要》辦之甚詳。然其中所言佈景位置、四時景物,量情度理,可為後學南針,仍錄之,以為參考。】

張彥遠氏《論顧陸張吳用筆》云:

或問「余以顧、陸、張、吳,用筆如何?」對曰:「顧愷之之跡,堅勁聯綿,循環超忽,調格逸易,風趨電疾,意存筆先,畫盡意在,所以全神氣也。昔張芝學者瑗、杜度草書之法,因而變之,以成今草;書之體勢,一筆而成,氣脈通連,隔行不斷,唯王子敬明其深旨。故行首之字,往往繼其前行,世上謂之一筆書。其後陸探微,亦作一筆畫,連綿不斷;故知書畫用筆同法。陸探微精利潤媚,新奇妙絕,名高宋代,時無等倫。張僧繇點曳斫拂,依衛夫人筆陣圖,一點一畫,別是一巧,故戰利劍,森森然;又知書畫用筆同矣。國朝吳道玄,古今獨步,前不見顧、陸,後無來者,授筆法於張旭,此又知書畫用筆同矣。張既號書顛,吳宜為畫聖,人假天造,英靈不窮。眾皆密於盼際,我則離披其點書,眾

皆謹於象似,我則脱落其凡俗。彎弧挺刃,植柱構樑, 不假界筆盲尺。虯鬚雲鬢,數尺飛動,毛根出肉,力健 有餘,當有口訣,人莫得知。數仞之畫,或自背起,或 從足先,巨壯詭怪,膚脈連結,過於僧繇矣。|或問余 曰:「吳生何以不用界筆直尺,而能彎弧挺刃,植柱構 樑? | 對曰: 「守其神,專其一,合造化之功,假吳生之 筆,向所謂意存筆先,畫盡意在也。凡事之臻妙者,皆 如是乎?岂止畫也與?庖丁廢硎,郢匠運斤,效颦者, 徒勞捧心,代斫者,必傷其手,意旨亂矣,外物役焉。 豈能左手劃圓,右手劃方乎?夫用界筆直尺,是死書 也。守其神,專其一,是真畫也。死畫滿壁,曷如污墁, 真畫一劃,見其生氣。夫運思揮毫,自以為畫,則愈失 於畫矣。運思揮毫,意不在於畫,故得於畫矣。不滯於 手,不凝於心,不知然而然,雖彎弧挺刃,植柱構樑, 則界筆直尺,豈得入於其間乎?」又問余曰:「夫運思精 深者,筆跡周密。其有筆不周者,謂之如何? |余對曰: 「顧、陸之神,不可見其盼際,所謂筆跡周密也。張、 吴之妙,筆十一二,像已應焉。離披點畫,時見缺落, 此雖筆不周而意周也。若知畫有疏密二體,方可議乎 畫。|或者額之而去。

唐人論畫,其篇幅最長,並論及多方面者,當推張彥 遠之《歷代名畫記》。其內容一卷至三卷:為《敍畫之源 流》、《敍畫之興廢》、《論畫六法》、《論山水樹石》、《敍師資傳授南北時代》、《論顧陸張吳用筆》、《論畫體工用拓寫》、《論名價品第》、《論鑑識收藏閱玩》、《敍自古跋尾押署》、《敍自古公私印記》、《論裝背裱軸》、《記兩京外州寺觀畫壁》、《述古之秘畫珍圖》。四卷至十卷:為《敍歷代能畫人名》,並附評語。其精到詳盡,實為吾國通紀畫學最良之書;亦為吾國古代畫史中最良之書。除上錄《論顧陸張吳用筆》外,均為精彩之長篇,不克備錄,從略。

五代之繪畫及其畫論

唐祚既終,干戈擾攘,河山分裂,歷梁、唐、晉、漢、 問,迭相遞嬗,興亡條忽,前後凡五十餘年,史家謂之五 代之世。然五代亦未能統治全國也;其時群雄割據於各地 者,則有吳、南唐、閩、前蜀、後蜀、南漢、北漢、吳越、 楚、南平,前後凡十國,互列於五代之間,故又稱五代十 國之世。至趙宋興起,始歸統一。

唐代藝術,如百花怒放,極呈燦爛之觀。至五代兵戈 迭起,繪畫似現衰落之象;然就其內面觀之,卻頗發展。 其原因:一為當時承唐代繪畫隆盛之後,其餘勢尚足揚 其波瀾,不易驟為靜止。二為當時各地群雄割據,互相殺 伐,其迭遭兵燹,歲無寧日者,固有之;然如西蜀、南唐、 吳越等。離戰亂之漩渦較遠,因得自為政教,頗得一時之 治平,了無礙於繪畫之發展。三為西蜀、南唐各君主,多 愛好繪畫,創立畫院,以禮遇畫士,為空前所未有;各地 名畫家,因相繼來歸,致成都、建業兩地,為五代藝術之 府,使繪畫仍耀一時之光彩。故以五代之繪畫言,實有其 特點而開兩宋藝苑隆盛之先河。

梁、唐、晉、漢、周之五代,是直承有唐而下,故史家認為當時之正統。然各代享祚,以梁為稍久,且繼唐代文藝隆盛之後,故繪畫之事,頗有可述。其餘四代,享祚既短,兵亂亦多,從事繪畫者,自然較少,如漢,竟無一人焉。十國,原為先後割據一方而稱帝王者;其土地雖不及五代之大,但諸國享祚久者八十餘年,少者亦二十餘年,比五代之更易匆匆,殊有上下牀之別。兼以南唐、前蜀、後蜀、吳越諸國,以處地等諸特殊關係,關於繪畫之史實,實頗繁多,而足為吾人稱頌者。

五代十國,原為一割裂時期,故於繪畫之發展,亦每因時地之不同,而見其盛衰之差異。例如道釋畫,因繼唐代崇奉道教以來,道教之勢力極浸盛於民間。故道畫一如唐代舊況,可與佛畫並駕齊驅。然以地域言,梁承有唐餘緒,頗為暢茂;後唐亦尚可觀;次為前後蜀,堪與有梁相頡頏。南唐,則有陸晃、曹仲玄等諸名手,亦足與前後蜀相並列。惟就技術而論,則多摹寫唐賢,殊少新意。至如晉及吳越,可謂殘山剩水,無甚成績矣。至周,雖世宗英明,武功文教,皆為五代第一。然以尊崇儒術故,非特於佛畫不加提倡,且毀廢天下佛寺至三千三百六十六所之多,於是汴京、洛陽各寺院中之古名人畫壁,亦多被毀損。兩宋佛畫,頓呈凋萎之狀,此亦一緣因也。山水畫,則以梁為最有發展;荊浩、關仝即為梁之特殊作者,不但

足以繼武唐人,且能發揮光大,足以名當時而範後世。花鳥畫,則西蜀、南唐並盛,徐熙、黃筌二大家,並起其間。 黃氏花鳥,精備神態,其法先行鈎勒,後填色彩,旨趣濃麗,世稱雙勾體;盛行於西蜀畫院之內,徐氏則先落墨寫其枝葉蕊萼,後略傅彩色,旨趣清雅,故其風神超逸,冠絕古今,稱水墨淡彩派,鳴高於南唐畫院之外。於是吾國花鳥畫,遂分徐黃二大派,永為後世所式法。其情形頗與山水南北宗相似;徐體可謂為花卉之南宗,黃體可謂花卉之北宗也。黃筌子居寶、居宷、居實,徐熙之孫崇嗣、崇勛、崇矩,均能克承家學而光大之。崇嗣並變其祖父水墨淡彩之畫風,全以彩色漬染,世稱江南徐氏沒骨體,為後世沒骨派之祖。可知當時花鳥畫,早蓄百花競放之勢,為宋代花卉畫特殊發展之根源;實為五代繪畫上不可一世之特點,亦於我國繪畫史上極佔一重要之位置。兹依次敍述於下:

梁,朱溫乘亂竊國,享祚十有七年,不知提倡文藝。 然當時諸貴族中,頗有愛好繪畫者。如梁相國于兢,駙馬 趙嵓,及千牛衛將軍劉彥齊等,均極著名。于兢,善畫牡 丹,酷思無倦,動必增奇。貴達之後,非尊親旨命,不復 含毫。有寫生《全本折枝》傳於世。趙嵓、劉彥齊,不惟 善畫,且精鑑賞。趙氏,善畫人馬,挺然高格,非眾人所 及。收藏尤富,羅致秘藏圖軸,不下五千餘卷。嘗延致 畫士胡翼、王殷為其食客,品第畫跡,劣者,輒令醫去其 病;或用水刷,或用粉塗,有經數次,方合其意者;世稱 趙家書選場。劉氏精書竹,清致有風。其秘藏書畫,雖不 及趙氏之富,然重愛鑑賞,羅致名跡,亦不下千卷,能自 品薖,無非精當。故當時有唐朝吳道子手,梁朝劉彥齊眼 之稱。 道釋書,以當時道釋教之流行,頗為社會所重視; 作家亦最多。如胡翼、王殷、朱繇、張圖、跋異、李羅漢 等,均為一時名手。胡翼,字鵬雲,安定人,工畫道釋人 物,至於車馬樓台,均臻精妙。王殷,工畫道佛士女,尤 精外國人物,與胡翼並為趙崑都尉所禮,他人無及也。朱 繇【《五代名畫補遺》作朱瑤,字溫琦】, 長安人, 工書佛道。酷 類吳生,嘗客游雍洛間。河南府金真觀,有絲書經相及周 **庭中門列壁,世稱神筆。張圖,字仲謀,洛陽人,梁太祖** 在藩鎮日,圖掌行軍資糧簿籍,故時人呼為張將軍。好丹 青,善潑墨山水,皆不由師授,亦不法古今,自成一體。 並精佛書,郭若虛謂¹¹,嘗在寇忠愍家,見有張圖《釋迦像》 一軸,鋒芒豪縱,勢類草書,實奇怪也。尤長大像,梁龍 德中,洛陽廣愛寺沙門義暄,置金幣,激四方奇筆,畫三 門兩壁:時處十跋異,號為絕筆,乃來應募,異方草定畫 樣,圖忽立其後日:「知跋君敏手,固來贊貳。」異方自 自,乃笑而答曰:「顧睦,吾曹之友也,豈須贊貳。」圖願

¹¹ 見《圖畫見聞志》。

繪右壁,不假朽約,搦管揮寫,條忽成《折腰報事師》者, 從以三鬼。異乃瞪目踧踖,驚拱而言曰:「子豈非張將軍 平?」圖捉管厲聲曰:「然。」異雍容而謝曰:「此二壁, 非異所能也。」遂引退;圖亦不偽讓,乃於東壁書《水神》 一座,直視西壁《報事師》者,意思極為高遠。然盼異問 為善佛道鬼神稱絕藝者,雖被斥於張將軍;後又在福先寺 大殿畫《護法善神》,方朽約時,勿有一人來,自言姓李, 滑台人,有名善畫羅漢,鄉里呼予為李羅漢,當與汝對 畫,角其巧拙。異恐如張圖者流,遂固讓西壁與之。異乃 竭精佇思,意與筆會,屹成一神,侍從嚴毅,而又設色鮮 麗。李氏縱觀異畫,覺精妙入神,非己所及,遂手足失措。 由是異有得色,遂誇詫曰:「昔見敗於張將軍,今取捷於 李羅漢。」於此見當時畫家競爭之烈。吾國山水畫,自晉 顧愷之開始以來,一變於鄭、展之精工細密,再變於王、 鄭之清逸淡遠,三變於荊、關之高古雄渾。王肯堂云:「山 水自六朝來一變,王維、張璪、畢宏、鄭虔再變,荊、關 三變。」王世貞亦云:「山水至二李,一變也;荊、關、董、 巨,又一變也。」荊、關,實為吾國山水畫王、李以後之 特殊作者。

荊浩,字浩然,河南沁水人,博通經史,善屬文,五季多亂,隱居於太行山之洪谷,自號洪谷子。工畫佛像, 尤妙山水,善為雲中山頂,四面峻厚,筆墨橫溢,嘗語人曰:「吳道子畫山水,有筆而無墨;項容,有墨而無筆; 吾當採二子之所長,成一家之體。」知其苦意陶熔,故能 啟發唐人所未啟發,完成唐人所未完成者,蓋有在也。荊 氏《宣和畫譜》作唐人,湯垕《畫鑑》亦云:「荊浩山水, 為唐末之冠。」原荊氏生於唐季,以淵明歸晉之例,自可 劃入唐代。然其蜚聲藝苑,則在五代,頗以劃入五代為 宜。著有《山水訣》一卷行世,師其法者殊多,以關仝、 范寬為最著。

關仝【《宣和畫譜》作同,《畫鑑》作童】,長安人,工山水, 初師荊浩,刻意力學,寢食都廢,卒得其法,有出藍之美。 中年以後,間參摩語清遠之趣,喜作秋山寒林,與村居野 渡,幽人逸士,漁市山驛,使見者悠然如在灞橋風雪中, 三峽聞猿時,不復有朝市抗塵走俗之狀。蓋仝之所畫,脫 略豪楮,筆愈簡而氣愈壯,景愈少而意愈長也。米芾《畫 史》則謂關氏之樹石,有枝無幹,出於畢宏。惟人物非其 所長,每有得意者,必使胡翼主之云。

當時山水作家,除荊、關外,尚有朱靄之,華陰人,善山水泉石。有名於時。人物、士女、車馬、樓台,除上述之趙嵓、胡翼、王殷外,尚有鄭唐卿,工人物,兼長寫貌,為一時作者。有《梁祖名臣像》並《故事人物圖》等傳於代。花鳥作家,則僅有道士厲歸真一人,工鷙禽雀竹,綽有奇思,兼善牛虎云。

後唐,李存勗滅梁稱帝,世稱後唐。存勗本沙陀人入 主中原,因多與中原人士相交接,致當時北方外族,多影 響於中原文藝,從事繪畫者頗多。如契丹天皇之弟東丹王李贊華,契丹人胡瓌,及瓌之子虔等,均長番馬人物。李氏,《遼史》謂姓耶律,名培,《圖畫見聞志》謂名突欲,長興二年,投歸中國,明宗賜姓李,名贊華,善寫貴人酋長,胡服鞍勒,率皆珍華。胡氏畫番馬,尤富精神;其於穹廬部族,帳幕旆旗,弧矢鞍韉,或水草放牧,或馳逐弋獵;而又胡天慘冽,沙磧平遠,曲盡塞外不毛之景趣。學胡氏者,有其子虔及唐宗室李玄應、李玄審等。當時之長道釋人物者,則有韓求、李祝、左禮、張南等。以韓、李二氏為有名。

韓求、李祝,不知何許人,皆倜儻不拘,有經略才能,唐祚陵夷,遂退藏不仕,以丹青自娛,工佛畫,學吳道子,聲譽並馳。嘗遊晉唐間,李克用命往陝郊龍興寺迴廊列壁,畫攝摩騰、竺法蘭諸大像,以及《九子母羅夜叉》 變像等二百餘堵。天下畫流雲集,莫不鼠伏。梁劉道醇《五代名畫補遺》列入神品。

後唐山水花卉作家殊少,僅有釋智暉及李夫人二人。 智暉,頗精吟詠,得騷雅之體,工小筆山水,尤喜粉壁, 興酣,雲山在掌。李夫人西蜀名家,未詳世胄,善屬文, 尤工書畫。郭崇韜帥兵伐蜀得之;夫人以崇韜武人,悒悒 不樂。月夕,獨坐南軒,竹影婆娑,輒起濡豪,摹寫窗楮 上,明日視之,生意具足,為世人所效法。

晉,享祚僅十有一年,興亡匆匆,絕少文物可紀。以

言繪畫,亦僅有王仁壽、胡嚴徵二人,工畫佛道鬼神;王 氏兼長鞍馬。

周,雖享祚稍久,然於繪畫亦無甚成績。有名當時之作家,亦僅有施璘、釋智蘊、德符等幾人。施璘,字仲寶, 藍田人,善畫生竹,為當時絕藝。智蘊,河南人,工畫佛像人物,有《定光佛》、《三災變相》等傳於世。德符,善 畫松柏,氣韻瀟灑,知名一時。

前後蜀僻處西垂,並以天然山水之屏蔽,因不受五代戰亂之影響,得以自為政教,稱治平於一時。繪畫之盛,亦推為當時第一。其大原因,固為西蜀得處地之便宜,成為當時之世外桃源,使唐末諸畫人,多避亂入蜀,仍度其幽閒生活,從事藝術之發展。二為玄宗、僖宗之西幸,昭宗之住蹕,均有名畫人及待韶等,扈從入蜀,從事藝事,使蜀地藝苑,勃然興起。三為各帝王士夫,亦多愛好繪畫,禮遇畫士;於是一時名家,多充待韶祗候於內庭。其未被禮致者,如滕昌佑、石恪諸人,亦為檢校太傅安思謙等所賓禮,知遇甚厚,使蜀地繪畫得儘量之發展。四為入蜀畫人,每有古名人畫跡攜入蜀中。例如趙德玄,隨有梁、隋及唐名手畫樣百餘本;或自模拓,或屬粉本,或係墨跡,多為秘府所散逸者,得以流傳於蜀地。故其盛況,非特較南唐有過之無不及,即擬諸唐宋兩朝,亦實不多讓焉。

唐末王建據蜀稱帝,世稱前蜀。雖愛好繪畫,獎重藝

學,然繼有唐之後,尚無正式之書院,僅有內圖書庫者, 為內廷儲藏繪畫之庫所,簡設專官以掌其事耳。當時書 人,受蜀先主少主所恩遇者,亦承有唐畫官之制,授翰林 待詔之職。如房從真、宋藝、杜齯龜等,均以善人物道釋 寫貌,為翰林待詔。房從真,成都人,工甲馬人物鬼神, 冠絕當世。王蜀先主,於龍興寺通波侯廟,請從真畫甲馬 旍旗從官鬼神,授翰林待詔,賜紫金魚袋。宋藝,蜀郡人, 工寫貌,事王蜀為翰林待詔。嘗寫《唐朝列聖御容》及《高 力士》等像於大慈寺。杜齯龜,其先本秦人,以避安祿山 之亂入蜀,遂居焉。少能博學,涉獵經史,師常粲寫真雜 畫,而妙於佛像羅漢。王蜀少主,以高祖受唐深恩,命齯 龜寫《二十一帝御容》於上清祖殿殿堂之四壁。又命寫《先 主太妃太后》於青城山之金華宮,授翰林待詔,賜紫金魚 袋。在待韶外,以佛畫有名於當時者,則有杜子瓌、楊元 真、張玄、支仲元、釋貫休等。有名於山水者,則有李昇、 姜道隱等。有名於花卉者,有滕昌佑、劉贊等。杜子瓌, 成都人,工書道佛,尤精傅彩。支仲元,鳳翔人,極工人 物,多畫道家與神仙,緊細而有筆力。姜道隱,綿竹人, 善山水松石,尋丈之壁,揮掃即成。劉贊,蜀人,工花鳥 及人物龍水,跡意兼善。其中以貫休、李昇、滕昌佑為最 有名。

貫休,字德隱,一字德遠,婺州金溪人,和安寺僧, 俗姓姜氏。天復年入蜀,頗得先主王衍知遇,賜紫衣,稱 禪月大師。詩名高節,宇內咸知,嘗有句云:「一瓶一缽垂垂老,萬水千山得得來。」時稱得得和尚。工書,時稱姜體,尤擅草書,人比之懷素。善佛畫,師閻立本;畫羅漢像尤精,嘗作《十六尊者》,龐眉大目,朵頤隆鼻,胡貌梵相,曲盡其態。或問之,曰:「休自夢中所睹爾。」有《古羅漢》、《大阿羅漢》、《釋迦十弟子》、《維摩語》、《天竺高僧》等像傳於世。

李昇,成都人,小字錦奴,善山水人物,弱冠生知,不從師授,初得張璪山水一軸,玩之數日,棄去,曰:「未盡妙也。」¹² 遂出己意,貌寫蜀境山川平遠,心師造化,意出先賢。數年中,創一家之能,盡山水之妙,每含毫就素,必有新奇。人謂其畫本,細潤中有氣韻,極為米襄陽所賞識。有《高賢圖》一卷,蒼茫大類董源,而秀雅絕似王維。世但知李思訓之子昭道,稱小李將軍,而不知蜀中亦稱李昇為小李將軍,蓋其藝相匹耳。《宣和畫譜》則謂昇得李思訓筆法,而清麗過之,然筆意幽閒,人有得其畫者,往往誤稱為王右丞云。

滕昌佑,字勝華,吳人,隨僖宗入蜀。從事文學,性 情高潔,不婚不仕,惟書畫是好,蓋隱者也。繪畫不專師 資,惟寫生,以似為工。常於所居,樹竹石杞菊,名花異

¹² 見《圖畫見聞志》。

草,以資其畫。所作花鳥蟬蝶,折枝蔬果,傅彩鮮妍,宛 有生意,邊鸞之亞也。寫梅及鵝,尤有名。工書法,人號 滕書。

後唐時,孟知祥據蜀稱帝,史稱後蜀,享祚凡三十餘 年。繪畫極為興盛;後主孟昶,尤崇文藝,愛好書畫,特 創翰林書院,設待詔、祇候等職,於是書人蔚起。《益州 名畫錄》云:「黃筌既兼宗孫、李,學力因是博贍;損益刁 格,遂超師藝。後唐莊宗同光間,孟令公知祥到府,厚禮 見重。建元之後,授翰林待詔,權院事,賜紫金魚袋。」 所謂「權院事」者,知當時之翰林書院,以黃氏為領袖矣。 其餘翰林待詔如蒲師訓、延昌父子,阮知誨惟德父子,黃 居寶、居寀兄弟,以及趙忠義、張玫、杜敬安、高從馮、 李文才,翰林祇候徐德昌等,皆其卓卓者。蒲師訓,蜀人, 幼師房從真,長人物、鬼神、番馬,兼工山水。後唐長興 間,值孟今公改元,興修諸廟,使師訓書江瀆廟、諸葛廟、 龍女廟,授翰林待詔,賜紫金魚袋。養子延昌,人物鬼神, 同其父藝,行筆勁利,用色不繁。廣政中,進畫,授翰林 待詔,賜緋魚袋。阮知誨,成都人,工畫十女及寫真,筆 蹤妍麗。孟氏明德年,寫先主於三學院,又寫福慶公主、 玉清公主於內庭,授翰林待詔。子惟德,與父同時入內 供奉,士女人物,襲承父藝,繼美前蹤,所畫《貴公子夜 宴》、《賞春》、《乞巧》、《按舞》、《撫樂》諸圖,皆當時宮 苑亭台花木之巧,皇妃帝后富貴之事。授翰林待詔,賜緋 魚袋。張玫,成都人,父某,授蜀翰林寫貌待韶,賜緋。 玫有超父之藝,兼擅婦女,鉛華姿態,綽有餘妍,議者比 之張萱焉。授翰林待韶,賜紫金魚袋。杜敬安,前蜀子瓌 子,【《圖畫見聞志》作鯢龜子。】美繼父蹤,妙於佛像,孟氏 明德年,授翰林待韶,賜紫金魚袋。高從遇,道興之子, 事孟蜀為翰林待韶,善畫佛像人物,蜀宮大安樓下,所繪 天子仗隊甚奇。李文才,華陽人,工畫人物木屋山水,尤 擅寫真,周昉之亞。廣敬末,蜀主置真堂於大聖慈寺華嚴 閣後,命文才寫諸親王文武臣僚等真,授翰林待韶,賜緋 魚袋。徐德昌,成都人,事孟蜀為翰林祗候,工人物士女, 墨彩輕媚,為時所稱。其中以趙忠義、黃筌為最有名。

黃筌,成都人,字要叔,幼有畫性,長負奇能,事刁 光胤學丹青,工禽鳥山水;松石學李昇,花卉師滕昌佑, 鶴師薛稷,人物龍水師孫位,資諸家之善,而成一家之 法,筆意豪贍,脫去格律。其畫花鳥,先以墨筆鈎勒,後 傅以彩色,濃麗精工,世所未有,稱為雙鈎體,尤為後世 所式法。其次子居寶,字辭玉,少聰警多能,工分書,畫 傳父藝,精花鳥松石,風姿俊爽,惜早卒。季子居宷,字 伯鸞,畫藝敏瞻,妙得天真,均事蜀為翰林待韶,特蒙恩 遇。及後主歸宋,均被召而入宋之畫院為領袖,極負盛名 於一時。

趙忠義,玄德子,天復中,自雍京襁負入蜀,及長, 習父藝,宛若生知。孟氏明德年,與父同手繪福慶禪院 《東流傳變相》十三堵,位置鋪舒,樓台殿閣,山水竹樹,番漢服飾,佛像僧道,車馬鬼神,王公冠冕,旌旗法物,皆盡其妙,冠絕當時。蜀主知忠義妙於鬼神屋木,遂令畫關將軍起《玉泉寺圖》,於是忠義畫自運材斷基,以至丹楹刻桷,疊栱下棉,皆役鬼神為之。圖成,蜀主令內作都料,看此圖畫枋栱有准的否?對曰:「此畫復較,一座分明無欠。」其妙如此。授翰林待韶,賜紫金魚袋。先是每年杪冬末旬,翰林工畫鬼神者,例進鍾馗像;丙辰歲,忠義所進,以第二指挑鬼目。蒲師訓所進,以拇指剜之,鍾馗相似,而用指不同,蜀王問此畫孰為優劣?筌以師訓為優。蜀主曰:「師訓力在拇指,忠義在食指也。二者筆力相敵,難議昇降。」並厚賜之。蓋當時宮中每屆新年,須懸《鍾馗圖》以為僻邪之用,故黃筌等,亦均有《鍾馗圖》之作。

後蜀畫家,有名於院外者,則有趙德玄、杜弘義、周行通、丘文播、丘文曉、趙才、程承辯、道士李壽儀、釋令宗,以及杜措、孔嵩、丘慶餘等。趙德玄,雍京人,天福年入蜀,工畫車馬人物,屋木山水,佛像鬼神。富收藏,有隋唐名手畫樣百餘本,故所學精博,代無其比。周行通,蜀人,工畫人物鬼神,番馬戎服,器械氈帳,鷹犬羊雁,及川源放牧,盡得其妙。丘文播、文曉兄弟,廣漢人。工畫道釋人物山水,畫牛尤工,齊名一時。趙才,蜀人,工人物鬼神甲馬。與蒲師訓父子,較敵其藝。程承辯,眉州彭山人,工畫人物鬼神,與蒲師訓、蒲延昌、趙才,

遞相較敵,皆推妙手。道士李壽儀,邛州依政人,專精畫業,多畫道門尊像,神采甚佳。釋令宗,工山水佛像,人物尤精。孔嵩,蜀人,工花鳥,師刁光胤,兼工畫龍,與黃筌父子齊名。其中以花鳥作家丘慶餘為最有名。

丘慶餘,文播子,善花鳥翎毛,兼長草蟲。初師滕昌佑,晚年遂過之;人謂其得意處,不減徐熙。善設色,遍於動植,至於草蟲,獨以墨之淺深映發,亦極形似之妙, 風韻高雅,為世所推重。初事江南李氏,後入宋。

南唐,徐知誥受吳禪,稱帝於金陵,世稱南唐,享祚近四十年之久,地處江南,山水都麗,風尚文美;兼以李中主璟、李後主煜,均好學能詩詞,愛賞繪畫,並效後蜀翰林畫院之制,設立畫院,禮遇畫士;於是畫家並起。他方名手,亦多相繼來歸為翰林待詔及畫院學士。例如顧閱中、高太沖、朱澄、周文矩、曹仲玄、王齊翰、趙幹、衛賢等,均為其中翹楚。李中主保大十五年元旦,天忽大雪,上召太弟以下,登樓張宴,咸命賦詩;當時李建勛、徐鉉、張義方等,均進和詠。並集名手圖繪,高太沖寫御容,周文矩寫太弟以下侍臣法部絲竹,朱澄寫樓台宮殿,董源寫雪竹寒林,徐崇嗣寫池沼禽魚,圖成,無非絕筆,可謂極一時之盛致。李後主煜,尤才識清贍,工書,兼精繪畫,所作林木飛鳥,遠過常流,高出意表。並善畫竹,自根至梢,一一鈎勒,謂之鐵鈎鎖。並創金錯書,作顫筆樛曲之狀,猶勁如寒松霜竹。更以之作書,世稱金錯刀

書。周文矩、唐希雅等咸好學之,堅剛清快而有神韻,開 繪畫之新格。兼以當時五季兵亂方劇,而南唐遠據東南, 頗得一時之治平。山川人物之秀,甲於天下。於是王族中 諸貴公子,如李景道、李景游等,多醉心王謝風流,愛好 繪事,裙屐遊宴,往往形之於圖畫。景道所作《會友圖》, 頗極其思,一時人物,見於燕集之際,不減山陰蘭亭之 勝。景游亦緣一時之雅尚,與景道同好書人物,所作《談 道圖》,飄然仙舉,風度不凡,可知當時習尚文藝之盛。 書院中之諸翰林待詔及學士,均一時名手,各有專擅。顧 閎中事元宗父子為待詔,善人物故實,尤長貴賓遊宴。高 太沖、朱澄均事中主為翰林待詔。高氏,江南人,工傳寫, 能得神思。朱氏,工屋木,時稱絕手。王齊翰,金陵人, 事後主為翰林待詔,工道釋人物山水,兼工花鳥走獸, 落筆如牛,尤以猿獐稱於時。梅行思,事唐後主為翰林待 詔,工人物牛馬,尤擅鬥雞,天下為最。趙幹,江寧人, 事後主李煜為書院學士,【見劉道醇《聖朝名畫評》】。善山水 林木,長於佈景,得浩渺之思。衛賢,京兆人,仕南唐為 內供奉,刻苦不倦,學吳生,長於樓觀宮殿,盤車水磨, 見稱於時。其中以周文矩、曹仲玄兩家,為有名。

周文矩,建康句容人,美風度,學丹青頗有精思,事 後主為翰林待韶,善畫道釋人物、冕服車器,尤工士女, 不事施朱傅粉,鏤金佩玉,而得閨閣之態。米元章云:「周 文矩士女,面貌一如周昉,衣紋作戰筆,惟以此為別。」¹³ 張玉峰云:「周文矩山水人物入妙,行筆瘦硬戰掣,全從後主李煜書法中得來也。」有《南莊圖》、《文殊像》、《玉妃遊仙圖》等傳於代。

曹仲玄,一作仲元,建康豐城人,事後主為翰林待 韶。工佛道鬼神,始學吳生,不得意,遂改跡細密,自成 一格。尤於賦彩,妙越等夷。江左梵宇靈祠,多有其跡, 嘗於建業佛寺畫上下座壁,凡八年不就,後主責其緩,命 文矩較之。文矩曰:「仲玄繪上天本樣,非凡工所及,故 遲遲如此。」越明年,乃成。當時江左言道釋者,稱仲玄 為第一。有《佛會圖》、《釋迦像》、《觀音像》等傳於代。

畫院中人,專為供奉帝王,享一時之榮名,每於後世 畫學影響較少。院外作家,負盛名於當時,並大有影響於 後世者,實頗有人在。如:徐熙、郭乾暉、郭乾祐、鍾隱、 唐希雅等,均為傑出者。

徐熙,鍾陵人,世仕南唐為江南名族,善寫生,凡花竹、林木、蟬蝶、草蟲之類,多遊山林園圃,以求其情狀。 雖蔬菜藥苗,亦入圖寫,故能妙得造化,意出古人之外。 尤能設色,饒有生意,一種超脫野逸之趣盎然紙上。夏文 彥云:「今之畫花卉者,往往以色暈淡而成,獨熙落墨以

¹³ 見米芾《畫史》。

寫其枝葉蕊萼,然後傅色,故骨氣風神,為古今絕筆。」¹⁴ 蓋以水墨而略施淡彩者,世稱徐體。論者調趙昌意在似,徐熙意在不似;黃筌之畫,神而不妙,趙昌之畫,妙而不神;惟熙能兼二氏之長,至以太史公之文,杜少陵之詩比之。其孫崇嗣、崇勛、崇矩,克承家學,極有聲譽於宋代畫苑間。

郭乾暉,北海營丘人,工畫鷙鳥雜禽、疏篁槁木,田 野荒寒之景,格律老勁,巧變鋒出,曠古未見其比。《宣 和畫譜》謂乾暉常郊居,畜禽鳥,澄思寂慮,玩心其間, 偶得意,即命筆,故格力老勁,曲盡物性之妙。其弟乾祐, 亦善花鳥及貓,有名於時。

鍾隱,字晦叔,天台人,少清悟,不嬰俗事,好肥遁自處,當卜居閒曠,結茅室以養恬和之氣性。好畫花竹禽鳥以自娛,兼長山水人物。工於用墨,筆跡混成,高澹簡遠,外無棱刺,木身鳥羽,皆用淡色,意就而成,師郭乾暉深得其旨。乾暉始秘其筆法,隱乃隱變姓名,趨汾陽之門,服勤累月,乾暉不知其隱也。隱一日,緣興於壁上畫鷂子一隻,人有報乾暉者,亟就視之,且驚曰:「子得非鍾隱乎?」隱再拜,具道所以,乾暉喜曰:「孺子可教也。」乃善遇之,於講書道,遂馳名海內,其好學如此。有《鷹

¹⁴ 見《宣和書譜》。

鷂雜禽圖》、《周處斬蛟圖》等傳於代。

唐希雅,嘉興人,工書善畫,學李後主金錯刀書,有 一筆三過之法,雖若甚瘦,而風神有餘。乘興縱奇,變而 為畫,因其戰掣之勢,以寫竹樹。其為荊檟柘棘、翎毛草 蟲之類,多得郊外真趣,與徐熙同稱江南絕筆。

其餘工道釋人物者,有陸晃、顧德謙等。善人物士女者,有竹夢松、陶守立等。善山水者,有何遇等。有特殊專藝者,有楊輝、解處中、丁謙、李頗等。陸晃,嘉禾人,性疏逸,好交尚氣。極工人物,多畫道像星辰神仙,描法甚細而有筆力。顧德謙,江寧人,善人物雜畫,喜作道像,風致特異。竹夢松,建康溧陽人,善雪竹,精界畫,尤長人物女子,體態綽約,宛有周昉之風格。陶守立,池陽人,通經史,能屬文,以丹青自娛。所畫佛像鬼神、庭院殿閣、子女奴隸、車馬山水,靡不精妙。何遇,河南長水人,善畫宮室池閣,尤善山水樹石,為當時所稱。楊輝,江南人,善書之之之。不務末節,而多險喁涵泳之態。解處中,江南人,善竹盡嬋娟之妙。丁謙,畫竹師蕭悅,時號第一,兼工果實園蔬,傅彩淺深,率有生意。李頗,南昌人,善畫竹,落筆放率,氣韻飄舉,均為一時作者。

吳越,據兩浙之地,極一時之治平;山川秀媚,而又 比鄰南唐,故繪畫亦頗興盛。兼以吳越王錢鏐,雅好繪 畫,以善墨竹著稱。其王族中,如錢仁熙、錢侒,亦均精 於畫藝;故當時畫家亦頗有可記述者。惟吳越諸王,均深 崇信佛法,於是道釋教,極盛行於境內,畫家亦以擅道釋 畫者為較多。如王喬士、王求道、宋卓、富玫、燕筠、李 仁章、釋蘊能等,均以善道釋有名於時。次為人物故實畫 作家,有李群、朱簡章、杜霄、阮郜、章道豐等。花鳥, 則有程凝、王道古、趙弘等。專門作家,則有羅塞翁之羊, 王耕之牡丹,史瓊之雉兔竹石。惟無特出者流,殊少影響 於後世畫學耳。

五代論書,遠不及繪畫之發展。其原因全為當時書 家,爭角極烈。對於書學,每有所得,輒自深秘。如鍾隱 >變隱姓名,服役於郭乾暉,始得親其指授,於此可見當 時畫人對於畫學之不公開,與胸襟氣量之淺狹。顧以自秘 故,雖有心得,亦致無所表現,或至於失傳。故至今論書 著作之可考查者,除辛顯之《益州畫錄》,黃居實之《繪禽 圖經》,徐鉉之《江南畫錄拾遺》,釋仁顯之《廣畫錄》【《圖 畫見聞志》作《廣畫新集》】等,均已散佚外,僅有荊浩之《書 說》【見《六如居士畫譜》】,《筆法記》、《山水節要》【見《六如 居士畫譜》】,豫章先生《論山水賦》四篇。案宋劉道醇《五 代名書補遺》,郭若虚《圖畫見聞志》,《宣和書譜》,元湯 垕《畫鑑》,俱言荊浩曾著《山水訣》,並未言著《畫說》、 《筆法記》、《山水節要》、《山水賦》諸篇。日荊氏《山水賦》 內容,全與王右丞《山水論》相同,惟於字面上略加改竄, 而名之曰賦,實非賦也。《四庫提要》云:「考荀卿以後, 賦體數更,而自漢及唐,未有無韻之格。此篇雖用駢詞,

而中間或數句有韻,數句無韻,仍如散體,強題曰賦,未 見其然。」又以浩為豫章人,題曰豫章先生,益誕妄無稽 矣。荊氏《筆法記》,《四庫提要》亦謂此與《山水賦》,文 皆拙澀;中間忽作雅詞,忽參鄙語,似文藝家初知文義而 不知文格者,依託為之。《畫說》、《山水節要》二篇,不 知六如居士摘自何書?《畫說》中所論者,多半係人物、 走獸、龍虎、蟲鳥諸畫材,論及山水者殊少;文辭詰屈, 疑有奪誤,猶其餘事。《山水節要》,或係節荊氏之《山水 訣》而成之者,頗為近理。然其內容,略與王維之《山水 訣》、《山水論》相似,疑亦非荊氏所作。然諸篇相傳既久, 其言論亦頗有可採者,未始不可為後學參考,因錄《畫 說》、《筆法記》、《山水節要》三篇於下:

荊浩《畫說》:

靈台記,整精緻。朝洗筆,暮出顏。勤渲硯,習描 戳。學梳渲,謹點畫。烘天青,潑地綠。上疊竹,賀松 熟。長寫梅,人蘭蒲。湛稽菊,匀錘絹。冬膠水,夏膠 漆。將無項,女無肩。佛秀麗,淡仙賢。神雄偉,美人 長,宮樣妝。坐看五,立量七。若要笑,眉彎嘴撓。若 要哭,眉鎖額蹙。氣努很,眼張拱。愁的龍,現升降。 嘯的鳳,意騰翔。哭的獅,跳舞戲。龍的甲,卻無數。 虎尾點,十三斑。人徘徊,山賓主。樹參差,水曲折。 虎威勢,禽噪宿。花馥鬱,蟲捕捉。馬嘶蹶,牛行臥。 藤點做,草畫率。紅間黃,秋葉墮。紅間綠,花簇簇, 青間紫,不如死。粉籠黃,勝增光。千思忖,不如見。 色施明,物件便。

荊浩《筆法記》:

太行山有洪谷,其間數畝之田,吾常耕而食之。 有日登神鉦山四望,回跡入大岩扉,苔徑露水,怪石祥 煙,疾進其處、皆古松也。中獨圍大者,皮老蒼蘚,翔 鱗乘空,蟠虯之勢,欲附雲漢。成林者,爽氣重榮,不 能者, 抱節自屈。或回根出土, 或偃截巨流, 掛岸盤溪, 披苔裂石, 因驚其異, 遍而嘗之。明日攜筆, 復就寫之, 凡數萬本,方如其真。明年春,來於石鼓岩間,遇一 叟,因問,具以其來所由而答之。叟曰:「子知筆法乎?」 曰:「叟,儀形野人也,豈知筆法耶?」叟曰:「子豈知 吾所懷耶?」聞而慚駭。叟曰:「少年好學,終可成也。 夫書有六要:一曰氣,二曰韻,三曰思,四曰景,五曰 筆,六曰墨。]曰:「畫者,華也。但貴似得真,豈此撓 矣。] 叟曰:「不然,畫者,畫也。度物象而取其真。物 之華,取其華;物之實,取其實;不可執華為實。若不 知術,荀似,可也;圖真,不可及也。 | 曰:「何以為似? 何以為真? | 叟曰: 「似者,得其形,遺其氣;真者,氣 質俱盛。凡氣傳於華,遺於象,象之死也。」謝曰:「故

知書書者,名賢之所學也。耕生知其非本,玩筆取與, 終無所成,慚惠受要,定書不能。| 叟曰:「嗜慾者,生 之賊也。名賢縱樂琴書圖書,代夫雜慾。子既親善,但 期終始所學,勿為進退。圖畫之要,與子備言:氣者, 心隨筆運,取象不惑。韻者,隱跡立形,備儀不俗。思 者,刪撥大要,凝想形物。景者,制度時因,搜妙創真。 筆者,雖依法則,運轉變通,不質不形,如飛如動。墨 者,高低量淡,品物淺深,文彩自然,似非因筆。|復 曰:「神妙奇巧,神者,亡有所為,任運成象。妙者,思 經天地,萬類性情,文理合儀,品物流筆。奇者,蕩跡 不測,與真景或乖異,致其理,偏得此者,亦為有筆無 思。巧者,雕綴小媚,假合大經,強寫文章,增邈氣象。 此謂實不足而華有餘。凡筆有四勢:謂筋、肉、骨、氣。 筆絕而(不)斷,謂之筋;起伏成實,謂之肉;生死剛 正,謂之骨;跡畫不敗,謂之氣。故知墨大質者,失其 體; 色微者, 敗正氣; 筋死者, 無肉; 跡斷者, 無筋; 苟媚者,無骨。夫病有二:一曰無形,二曰有形。有形 病者:花木不時,屋小人大,或樹高於山,橋不登於岸, 可度形之類也。是如此之病,不可改圖。無形之病,氣 韻俱泯,物象全乖,筆墨雖行,類同死物,以斯格拙, 不可刪修。子既好寫雲林山水,須明物象之源。夫木之 生,為受其性;松之生也,枉而不曲,遇如密如疏,匪 青匪翠,從微自直,萌心不低,勢既獨高,枝低復偃,

倒掛未墜於地下,分層似疊於林間,如君子之德風也。 有畫如飛龍蟠虯,狂生枝葉者,非松之氣韻也。柏之生 也,動而多屈,繁而不華,捧節有章,文轉隨日,葉如 結線, 枝似衣麻, 有畫如蛇如素, 心虚逆轉, 亦非也。 其有楸、桐、椿、櫟、榆、柳、桑、槐,形質皆異,其 如遠思即合,一一分明也。山水之象,氣勢相生。故尖 曰峰,平曰頂,圓曰戀,相連曰嶺,有穴曰岫,峻壁曰 崖,崖間崖下曰岩,路通山中曰谷,不通曰峪,峪中有 水曰溪,山夾水曰澗,其上峰戀雖異,其下岡嶺相連, 掩映林泉;依稀遠近。夫畫山水,無此象,亦非也。有 書流水,下筆多狂,文如斷線,無片浪高低者,亦非也。 夫霧雲煙靄,輕重有時,勢或因風,象皆不定,須去其 繁章,採其大要,先能知此是非,然後受其筆法。|曰: 「自古學人,孰為備矣?」叟曰:「得之者少,謝赫品陸 之為勝,今已難遇親蹤。張僧繇所遺之圖,甚虧其理。 夫隨類賦彩,自古有能。如水量墨章,興我唐代。故張 璪員外樹石,氣韻俱盛,筆墨積微,真思卓然,不貴五 彩,曠古絕今,未之有也。麹庭與白雲尊師,氣象幽妙, 俱得其元,功用逸常,深不可測。王右承筆墨宛麗, 氣韻高清,巧寫象成,亦動真思。李將軍理深思遠,筆 跡甚精,雖巧而華,大虧墨彩。項容山人,樹石頑澀, 楼角無歸,用墨獨得玄門,用筆全無其骨;然於放逸, 不失真元氣象,元大創巧媚。吳道子筆勝於象,骨氣自

高,樹不言圖,亦恨無墨。陳員外及僧道芬以下,粗昇 凡格,作用無奇,筆墨之行,其有形跡。今示子之徑, 不能備詞。|遂取前寫者異松圖呈之。叟曰:「肉筆無 法, 筋骨皆不相轉, 異松何之能用我既教子筆法? | 乃 膏素數幅,命對而寫之。叟曰:「爾之手,我之心,吾聞 察其言,而知其行,子能與我言詠之乎?|謝曰:「乃知 教化, 聖賢之職也。祿與不祿, 而不能夫, 善惡之跡, 感而應之,誘進若此,敢不恭命。|因成《古松贊》曰: 「不凋不容,惟彼貞松。勢高而險,屈節以恭。葉張翠 **善**, 村盤赤龍。下有蔓草, 幽陰蒙苴。如何得生, 勢近 **雪峰。仰其擢幹,偃舉千重。巍巍溪中,翠量煙籠。奇** 枝倒掛,徘徊變通。下接凡木,和而不同。以貴詩賦, 君子之風。風清匪歇,幽音凝空。|叟嗟異久之。曰:「願 子勤之,可忘筆墨而有真景。吾之所居,即石鼓岩間, 所字,即石鼓岩子也。| 曰:「願從侍之。」 叟曰:「不必 然也。|遂亟辭而去。別日訪之而無蹤。後習其筆術, 嘗重所傳;今遂修集,以為圖畫之軌轍耳。

荊浩《山水節要》:

夫山水,乃畫家十三科之首也。有山巒、柯木、水 石、雲煙、泉崖、溪岸之類,皆天地自然造化。勢有形 格,有骨格,亦無定質。所以學者,初入艱難,必要先

知體用之理,方有規矩。其體者,乃描寫形勢骨格之法 也。運於胸次,意在筆先;遠則取其勢,近則取其質。 山立賓主,水注往來。佈山形,取戀向。分石脈,置路 灣。模樹柯,安坡腳。山知曲折,戀要崔巍。石分三 面,路看兩岐。溪澗隱顯,曲岸高低。山頭不得重犯, 樹頭切莫兩齊。在乎落筆之際,務要不失形勢,方可進 階,此書體之訣也。其用者,乃明筆墨虛皴之法。筆使 巧拙,墨用重輕;使筆不可反為筆使,用墨不可反為墨 用。凡描枝柯、葦草、樓閣、舟車之類,運筆使巧。山 石、坡崖、蒼林、老樹,運筆宜拙。雖巧不離乎形;固 拙亦存乎質。遠則官輕,近則官重;濃墨莫可復用,淡 墨必教重提。悟理者不在多言,善學者要從規矩。又古 有云:「丈山尺樹,寸馬豆人,遠山無皴,遠水無痕,遠 林無葉,遠樹無枝,遠人無目,遠閣無基。|雖然定法, 不可膠柱鼓瑟。要在量山察樹,忖馬度人,可謂不盡之 法,學者宜熟味之。

除荊氏而外,關於士大夫片段之論畫,亦甚少。僅有 《益州名畫錄》載後蜀歐陽炯論氣韻形似云:六法之內, 惟形似氣韻二者為先。有氣韻而無形似,則質勝於文;有 形似而無氣韻,則華而不實。合荊氏諸說而觀之,略足推 見五代人對於繪畫見解之一斑。

第三章 宋**代之繪畫**

宋太祖,掃蕩唐末五代之亂而有天下,偃武修文,革 新圖治;太宗、真宗繼之,獎勵文藝,人士蔚起,成有宋 三百年文運之隆盛。雖太宗以還,西夏、金、遼、蒙古諸 外患,相繼而起;神宗以後,益以朋黨之擠陷,致徽、欽 二帝之蒙塵。高宗南渡,定新都於臨安,是為南宋;再數 傳至帝昺,被滅於蒙古;然一代文運,依然不衰。

有宋一代,為一朋黨軋轢,外族侵擾之時代也。然學術思想,則甚為發達。雖於詩文經史諸學,不能超過漢、唐;然大有一代之特色與成績;以視元、明,則遠有過之無不及。尤為性理學之研究與發展,重見周、秦諸子時代之風習與盛況。故當時學者,各發揮研究之精神,專耽思索,以儒家致知格物為方法,純屬以理推測萬事,形成非儒學而重哲學內容之特相。即為南方思想壓倒北方思想,而達於高潮;為吾國思想發達史上,成一古今之大關鍵。此種思潮之激成,實由佛老哲學之影響,與當時之文化為因緣,有以致之。故繪畫上,除畫院外,亦漸見輕形似,

重精神,脫離實際之應用法式,深入純粹藝術之途程。其 書材亦以山水花鳥稱盛,而有特殊之進展,遠非前代所可 及。郭若虚云:「折代方古,多不及,而過亦有之。若論 佛道、人物、士女、牛馬,則近不及古。若論山水、林石、 花竹、禽魚,則古不及近。何以明之?且顧、降、張、吳, 中及二閻,皆純重雅正,性出天然;吳生之作,為萬世法, 號日畫聖。不亦宜哉?張、周、韓、戴,氣韻骨法,皆出 意表;後之學者,終莫能到。故曰:『祈不及古。』至如 李與關、范之跡,徐暨二黃之蹤,前不藉師資,後無復繼 踵: 假始二李三王之輩復起, 邊鸞、陳庶之倫再生, 亦將 何以措手於其間哉?」而花鳥山水之製作,又往往與詩文 為緣,已全蹈入文學化之時期矣。至南宋,特興一種簡略 之水墨畫,脫略形似傅彩諸問題,全努力於氣韻生動之活 躍,涵縮大自然無限之意趣。即以最重形式之人物書論, 亦有梁楷,開減筆之新格,成一時之特尚,為元、明文人 書之主題。

有宋一代之特色,原為文藝而非武功,繪畫亦為當時 各君主所愛好與尊崇,備極獎勵。國初即承西蜀、南唐翰 林畫院之制,設立畫院,大擴充其規模,羅致天下藝士; 視其才能之高下,分授待韶、祗候、藝學、學生等職,以 優遇畫人。且太祖、太宗間,藩鎮次第平服,天下統一, 凡號稱五代圖畫之府所珍藏之名跡,多入宋之內廷。又各 地諸名手,及西蜀、南唐諸待韶祗候,亦多被召入畫院。

如郭忠恕自周往, 為國子監主簿: 王靎自契丹往, 昔居 菜、高文維,自蜀往,董羽自南唐往,並為翰林待詔;此 外為藝學祇候者尤多。在院外者,則有長安李成、鍾陵 董源、華原范寬, 尤為一代大家。太平興國間, 並詔今天 下郡縣,搜訪名賢書書,與特命書院待詔黃居寀、高文進 搜求民間名跡。又以金陵為六朝舊都,與南唐李氏之精博 好古,藝士雲集,特喻蘇大參搜訪進呈,得千餘卷,均命 黄居寀、高文進銓定品目,以為御賞。端拱元年,特置秘 閣於崇文院之中堂,專藏古今名藝。而真宗、仁宗,亦均 好繼藏,累有所積,真宗並謂書畫為高十怡情之物【見《圖 畫見聞志》】,其對於繪畫之見解,純為純粹藝術之賞鑑; 與成教化,助人倫,見善戒惡,見惡思善之意義,絕然不 同,足見其愛好之真也。當時諸王子,亦多師心風雅而能 繪書。如周王元儼、景王宗漌、益王頵、踂王楷、漌王十 遵,均長繪事,兼喜鑑藏。至徽宗官和間,御府所藏益多, 因敕撰《宣和畫譜》,其敍文云:「凡集中秘所藏魏、晉以 來名畫,凡二百三十一人,計六千三百九十六軸,析為十 門,隨其世次而品第之。其所謂十門者:一為道釋,二為 人物,三為宮室,四為番族,五為魚龍,六為山水,七為 鳥獸,八為花木,九為墨竹,十為果葢。」實為吾國內府 收藏有數之著錄,極有關於吾國繪畫之史實者也。原徽宗 天縱聖資,藝極於神,萬幾之暇,惟好書畫,行草正書, 筆勢勁逸,號瘦金書。畫則妙體眾形,六法兼備;尤工墨

竹花鳥,為眾史所不及。宣和中,嘗築五嶽觀寶直宮, 徵天下名士,使畫障壁;蓋白性之所好尚,故獎勵不遺餘 力。但亦因蔡京等,希圖久竊政柄,託豐、亨、預、大 之說,大崇揚繪畫,興花石綱等事,以投徽宗之所好,以 助成之。其結果,形成專助文藝,武備廢弛,不久金兵南 下,徽、欽北狩,致內府所藏名跡,亦多散佚無餘矣。至 於貴族私家之收藏,亦比五代為盛,如甌王楷,其儲積多 至數千。《圖繪寶鑑》云:「鄆干稟資秀拔,為學精到,性 極嗜畫,凡所得珍圖,即日上進,而御府所賜,亦不為少, 復皆絕品,故王府畫目,至數千計。」私人則如米元章、 王文慶、丁晉公諸家,均收儲繁富。雖吾國繪畫,自南北 朝後,鑑賞之目光,日見進步,私家之收藏,亦漸興起, 至宋盛成風氣。然亦緣宋初太祖、真宗諸帝,每以所得名 書,分賜功臣及處十種放等有以致之。郭若虚《圖書見聞 志》謂:「(丁晉公家藏書畫甚盛),南遷之日,籍其家產, 有李成山水寒林共九十餘軸,佗皆稱是。」可以知之矣。 南渡以後,文藝中心亦南移臨安。高宗書書皆妙,人物山 水竹石,皆有天趣。書院亦承官和舊制,極為提倡。並循 太宗搜訪天下法書名書之例,訪求於民間。周密《思陵書 畫記》云:「思陵妙悟八法,留神古雅,當於干戈俶擾之 際, 訪求法書名書, 不遺餘力。清閒之燕, 展玩摹拓不少 怠。蓋嗜好之篤,不憚勞費,故四方爭以奉上無虛日。後 又於榷場購出方遺失之物;故紹興內府所藏,不減官政。」

所惜鑑定諸人,如曹勛、宋貺,人品不高,目力苦短,而 又私心自用,凡經前輩品題者,盡皆拆去;故所藏多無題 識,其源委授受歲月考訂,邈不可得,時人以為恨。寧宗 慶元、嘉定間,中興館閣,為內府藏畫之所。周密《雲煙 過眼錄》記登秘閣云:「閣內兩傍,皆列龕,藏先朝會要及 御書畫,別有朱漆巨匣五十餘,皆古今法書名畫。是日僅 閱秋收冬藏內畫,皆以鸞鵲綾象軸為飾;有御題者,則加 以金花綾,每卷表裏,皆有尚書省印。」其所藏,雖不及 宣和、紹興之富,然亦不少。度宗以後,邊患日亟,政府 自無暇顧及繪畫,畫院因而漸廢。然民間繪畫之勢力,仍 頗興盛,為元代繪畫偏向南宗發展之根源。

當時北方之遼及金,與宋接壤,和戰無常;遼、金,原為武弁民族,無甚文化,及漸強大,侵入中原北部後,大受華族文化之影響;繪畫亦然。如遼義宗、聖宗均好繪事,興宗尤工走獸。郭若虛云:「皇朝與大遼馳禮……繼好息民(之美),曠古未有。慶歷中,其主【號興宗】,以五幅縑畫千角鹿為獻,旁題年月日御畫……」金之海陵王亮,好寫方竹,有奇致。金顯宗,善畫獐鹿人馬,學李伯時,墨竹自成一家。上既有所好,官民亦多趨之,故遼、金畫人,亦殊有可記載者。如遼之耶律題子、耶律褭履、蕭瀜、陳升,金之虞文仲、張珪、趙秉文、王庭筠、王曼慶、楊邦基、龐鑄、李遹、武元直、馬天來等,均頗著名。蕭瀜,遼之貴族,官至南院樞密使政,好讀書,尤善丹青,

慕唐裴寬、邊鸞之跡,凡奉使入宋,必命購求名跡,不惜 重償,裝潢既就,而後攜歸本國,臨摹咸有法則。陳升, 為興宗翰林待韶,長人馬山水,嘗奉韶寫《南征得勝圖》。 張珪,工人物,形貌端正,衣褶清勁,筆法從戰掣中來而 生動,勾勒直欲駕軼前輩。趙秉文,工梅花竹石,筆力雄 健,命意高古。王庭筠,字子端,號黃華老人,河東人, 善山水古木竹石,上逼古人。《畫史會要》謂其胸次不在 米元章下。王曼慶,庭筠子,字禧伯,號澹游,詩書畫俱 有父風,木竹樹石尤佳。楊邦基,字德懋,華陰人,善 有父風,木竹樹石尤佳。楊邦基,字德懋,華陰人,善 為 ,比李伯時;尤精山水,師李成。李遹,字平甫, 樂城人,工詩能畫,尤長山水,龍虎亦入妙品。武元直, 字善夫,明昌名士,工山水,有《巢雲曙雪》諸作傳世。 馬天來,字雲章,介休人,博學多技能,畫入神品,論者 謂百年以來,無出其右。然能自成家數,有特殊貢獻於吾 國畫學者,則未之見耳。茲將有宋繪畫分門敍述於下:

(甲)宋代之書院

吾國畫院,原淵源於周代設色之工、宋之畫史、漢之 尚方畫工,而完成於五代之西蜀南唐。宋太祖統一天下, 供職於南唐、西蜀及梁之諸畫家,紛紛先後來歸;於是所 謂翰林畫院者,益加擴大。其官秩名稱,亦遠比西蜀南唐

為多,除翰林待詔、圖書院待詔、圖書院祇候外,尚有翰 林應奉、翰林書史、翰林入閣供奉、圖書院藝學、御書院 藝學、圖書院學生、書學論、書學正等。至南宋乾菹間, 尚有祇應修內司、祇應甲庫等名稱。《錢塘縣舊志》云: 「宋南渡後、粉飾太平、書院有待詔、祇候、甲庫修內司、 有祇應官,一時人物最盛。「【陳善《杭州志》云:「魯莊,杭人, 工人物,乾道間,祗應修內司。」又云:「陳椿,杭人,習郭熙山水, 乾道間, 柢應甲庫。 】 然宋代初期, 除院內規模稍加擴大者 外,大抵沿襲五代舊制,無甚變動。至徽宗崇寧三年,因 獎勵書書,設投試簡拔之法,命建官養徒,以米元章為書 書兩學博士: 始以繪畫併入科舉制度與學校制度之內,開 教育上之新例。鄧椿《書繼》云:「徽宗始建五嶽觀,大集 天下名手,應詔者數百人,咸使圖之,多不稱旨。自此以 後, 益興書學, 教育眾工, 如淮十科下顆取十: 復立博士, 考其藝能,當時宋子房,筆墨妙出一時,以當博士之撰。」 所試之題,多古詩句,兹列舉其例於下:

- (一)野水無人渡,孤舟盡日橫。鄧椿《畫繼》云:「所 試之題,如野水無人渡,孤舟盡日橫。自第二人以下, 多繫空舟岸側,或豢鷺於舷間,或棲鴉於篷背。獨魁則不 然,畫一舟人,臥於舟尾,橫一孤笛,其意以謂非無舟人, 止無行人耳。且以見舟子之甚閒也。」
- (二) 亂山藏古寺。鄧椿《畫繼》云:「又如亂山藏古 寺, 魁則畫荒山滿幅, 上出幡竿, 以見藏意。餘人乃露塔

尖,或鴟吻,往往有見殿堂者,則無復藏意矣。」

- (三)竹鎖橋邊賣酒家。俞成《螢雪叢說》云:「嘗試竹鎖橋邊賣酒家。人皆可以形容,無不向酒家上着工夫。一善畫者,但於橋頭竹外,掛一酒簾,書酒字而已;便見酒家在內也。」【明唐志契《繪事微言》,言此善畫者,即李唐,上言其得鎖字意。】
- (四) 嫩綠枝頭紅一點,動人春色不須多。陳善《捫蝨新語》云:「聞舊時嘗以試畫士,眾工競於花卉上裝點春色,皆不中選。惟一人於危亭縹渺、綠楊隱映之處,畫一美人,憑欄而立,眾工遂服,可謂善體詩人之意矣。」
- (五)踏花歸去馬蹄香。俞成《螢雪叢說》云:「又試踏花歸去馬蹄香,不可得而形容,無以見得親切。一名畫者,克盡其妙,但掃數蝴蝶飛逐馬後而已,便表馬蹄香出也。夫以畫學之取人,取其意思超拔者為上。亦猶科舉之取士,取其文才角出者為優。二者之試,雖下筆有所不同,而得失之際,只較智與不智而已。」

當時四方應試畫士,接踵來於汴京,然不稱旨而去者甚多。蓋畫院,原淵源於畫工,其所作畫,本須全承皇帝之意旨。朱壽鏞《畫法大成》云:「宋畫院眾工,必先呈稿,然後上真。」又《聖朝名畫評》云:「李雄,北海人,有文藝,不喜從俗,尤好丹青之學,太宗時,祗候於圖畫院。上一日遍韶籍在院中者,出紈扇,令各進畫。雄曰:『臣之技,不精於此,所學不過鬼神,雖三五十尺,亦能

為之。』上怒,索劍欲誅,雄亦無屈意。俄得釋去,後遁 還鄉。」可以知之矣。至徽宗,專尚法度,重形似,【《畫 繼》云,宣和殿前,植荔枝,既結實,喜動天顏,偶孔雀在其下,兩 召書院眾中,今圖之,各極其思,華彩燦然。但孔雀欲升藤墩,先舉 右腳。上曰:「未也。」眾史愕然莫測。後數日,再呼問之,不知所對。 則降旨曰:「孔雀升高,必先舉左。」眾史駭服。又云:徽宗建龍德 宮成,命待詔圖宮中屏壁,皆極一時之撰。上來幸,一無所稱,獨顧 壺中殿前柱廊拱眼斜枝月季花,問書者為誰? 實少年新淮。上喜,賜 緋,褒錫甚寵,皆莫測其故,折侍嘗請於上。上曰:「月季鮮有能書 者,蓋四時朝暮,花蕊葉皆不同。此春時日中者,無毫髮差,故厚賞 之。」於此可知當時畫院對於形似之苛求。]神奇妙挽之作與無 師承者,自然落選。應試稱旨入院者,往往以能精意人物 書者為多。《書繼》云:「圖書院,四方召試者,源源而來; 多有不合而去者。蓋一時所尚,專以形似,苟有自得,不 免放逸,則謂不合法度,或無師承;故所作止眾工之事, 不能高也。」又云:「凡取畫院人,不專以筆法,往往以人 物為先。」其取材既有所偏尚,其作風亦有一定之形式, 致應試畫士,多排擠於院外。其結果起院內院外之軋轢, **互為競爭。終至於在院內者,兼習院外諸家之所長:在院** 外者,亦兼工院內諸家之所能,以互相誇示,而生切磋琢 磨之益,使宋代繪畫,日見發達和盛大。

自徽宗興畫學,教育眾工以來,畫院之佈置,頗似學校,設立科目,分列等級。畫人錄取入院後,亦至如學生,

除習正式之繪畫課程外,兼習輔助學科。《宋史‧選舉志》 云:「書學之業,日佛道,日人物,日山水,日鳥獸,日花 竹,日屋木,以《說文》、《爾雅》、《釋名》教授。《說文》, 則令書篆字,著音訓。餘書則皆設問答,以所解義,觀其 能通畫意與否。仍分士流、雜流,別其齋以居之。十流兼 習一大經,或一小經。雜流則誦小經,或讀律。」平日習 書,每得親接御府藏書,以為觀摩。鄧椿《書繼》云:「亂 離以後,有書院舊史,流落於蜀者,二三人,嘗為臣言: 『某在院時,每旬日,蒙恩出御府圖軸兩匣,命中貴押送 院,以示學人。仍責軍令狀,以防遺墮潰污。故一時作者, 咸竭盡精力,以副上意。』」又畫院眾工作畫,必先呈稿, 世稱粉本。元王繹云:「宋書院眾工,凡作一書,必先呈 稿,然後上真。所畫山水、人物、花木、鳥獸,種種臻 妙。」皇帝亦每臨幸畫院,以為指導。《畫繼》云:「上時 時臨幸,少不如意,即加漫堊,別令命思。」可見當時皇 帝對於繪畫之重視,與教育院人態度認真之一斑。

其次,院中平時亦舉行進級等考試,亦以詩句命題。 《畫繼》云:「戰德淳,本畫院人,因試『蝴蝶夢中家萬里』 題,畫蘇武牧羊假寐,以見萬里意,遂魁。」又陳繼儒 《妮古錄》云:「宋畫院各有試目,思陵嘗自出新意,以品 畫師。」則所謂思陵自出新意者,當屬上舉等之詩句矣。 然畫人為技術人員,故宋初太祖,雖優遇畫人,不後南唐 西蜀,然尚有不得擬外官之規定。馬氏《文獻通考·選舉 考》云:「宋太祖皇帝,開寶十年,詔司天台學牛及諸司技 術工巧人,不得擬外官。」至真宗時,畫人身份,始稍提 高。馬氏《文獻通考·選舉考》云:「真宗天禧元年,詔技 術人,雖任京朝官,審刑院,不在磨勘之例。」又云:「乾 興元年,中書言舊制翰林醫官圖書琴棋待詔,轉官至光祿 寺丞。天禧四年,乃遷至中允、贊善、洗馬、同正,請勿 输此制。惟特恩至國子博士而止。」至徽宗時,畫人升遷, 既有一定之程序。其待遇亦大較他種技術人員為優異。 《宋史·選舉志》云:「始入學為外舍,外舍升內舍,內舍 升上舍,十流三舍試補升降以及推恩如上法。惟雜流授 官,上自三班借職,以下三等。」《書繼》云:「本朝舊制, 凡以藝進者,雖服緋紫,不得佩魚。政宣間,獨許書畫院 出職人佩魚,此異數也。又諸待詔立班,則書院為首,畫 院次之,如琴院棋玉百工,皆在下。又畫院聽諸生習學, 凡繫籍者,每有過犯,止許罰值;其罪重者,亦聽奏裁。 又他局工匠,日支錢,謂之食錢。惟兩局則謂之俸值,勘 旁支給,不以眾工待也。」蓋宮廷向例以工匠待遇畫人, 至此,始以士大夫待遇畫人矣。南渡以後,雖以小朝廷偏 安江左: 然書院則仍北宋舊制,規模宏大,名師蔚起。紹 ・ 國問,書院待詔,除待詔徽宗時之李唐、劉宗古、李迪、 李安忠、蘇漢臣、朱銳等轉入者外,尚有馬和之、馬興祖、 劉思義、蕭照等諸名手,至寧宗時,畫院益盛,劉松年、 李嵩、馬遠、夏圭、梁楷、蘇顯祖等,並為特殊作者。總 南宋畫院人名,見於厲鶚《南宋院畫錄》者,有近百人之 多。其失考者,料亦不在少數。當時李唐、劉松年、李嵩, 以及宮廷畫人趙伯駒、趙伯驌等,多青綠巧贈。而馬遠、 夏圭、梁楷等,乃肆意水墨,披筆粗皴,而呈蒼勁之特殊 風格。至此院派山水,始分青綠巧整、水墨蒼勁二派, 為院內外互相影響而呈變化之證。論者謂南渡以後,戎馬 倥偬,兵戈不息,猶復閒情逸致,提倡藝事,蓋欲藉此以 點綴昇平,掩飾江左偏安之窘局。實則南宋諸君主,均於 繪畫有所篤嗜而成特尚,與北宋相同耳。兹將宋代畫院人 名,簡錄於下:

太祖朝: 待詔王靄、黃居宷、王凝。祗候厲昭慶。藝 學趙元長、夏侯延祐、董羽。學生趙光輔。不明者黃惟亮、 楊斐。

太宗朝:待詔高文進、高懷節、牟谷、高益、蔡潤、 南簡。祗候李雄、呂拙、高懷寶、王道真。不明者燕文貴 【《圖畫見聞志》作燕貴、《畫繼》作燕文季】。

真宗朝: 待韶陶裔、卑顯、高克明、荀信。祗候高元 亨。藝學劉文通。不明者馮清、龍章。

仁宗朝:待詔裴文睍、任從一。祗候屈鼎、梁忠信、 支選、陳用志【《圖畫見聞志》作用智,《宋朝事實類苑》作用之】。

神宗朝:待韶鍾文秀、侯文慶、董祥、王可訓。祗侯 句龍爽、葛守昌、周照。藝學李吉、崔白【不受職而為御前 祗應】、郭熙、徐白、徐易。學生侯封。不明者何淵。 徽宗朝:待韶和成忠、馬賁、黃宗道、朱漸、李端、 問儀、劉宗古、李唐、楊士賢、蘇漢臣、朱銳【紹興復職, 授迪功郎】、張浹、顧亮、李從訓【紹興間,補承直郎】、閻仲、 焦錫、郭待韶【佚名】、成忠郎李迪【紹興復職,授畫院副使】、 李安忠。將士郎兼至誠。翰林入閣供奉戴琬。翰林應奉張 戩。翰林畫史張擇端。畫院學諭張希顏。學士劉堅。畫學 正陳堯臣。畫學生石珏。不明者能仁甫、朱宗翼、何淵、 李希成、戰德淳、韓若拙、孟應之、宣亨、盧章、劉益、 富燮、田逸民、侯宗古、郗七【佚名】、任安、薛志、費道 寧、趙宣、王道亨、郭信、趙廉。

高宗朝:待韶吳炳、馬和之、馬興祖、李瑛、劉思義、 馬公顯、馬世榮、林俊民、蕭照、王訓成、尹大夫【佚名】、 祗候賈師古、韓祐。不明者朱光普。

孝宗朝:待詔蘇焯、毛益、林椿、李珏。將士郎閻次 平。承務郎閻次於。祗應修內司魯莊。祗應甲庫陳椿。不 明者徐確、梁松。

光宗朝:待詔劉松年、陸青、李嵩、馬遠。不明者張 茂、何世昌。

寧宗朝:待詔蘇堅、白良玉、梁楷、陳居中、高嗣昌、 蘇顯祖、夏圭。祗候馬麟。

理宗朝:待韶孫覺、魯宗貴、陳宗訓、俞珙、胡彥龍、 史顯祖、李德茂、孫必達、顧興裔、張仲、崔友諒、馬永 忠、陳清波、范安仁、陳可久、陳珏、朱玉、白輝、宋汝 志、毛允昇、曹正國、王華、豐興祖、錢光甫、徐道廣、 謝昇、顧師顏、朱懷瑾、宋碧雲、吳俊臣、喬鍾馗,喬三 教。祗候方椿年、王輝。不明者李永。

度宗朝:祗候樓觀、李永年、李權。不明者朱紹宗。

(乙)宋代之道釋人物書

宋代道釋畫不甚盛行。其原因:一為唐代禪宗興盛,其宗旨清淨簡直,主直指頓悟,重精神而輕形式;致一切佛畫儀像及變相等,不為傳教者與信教者所重視,漸見廢棄。二為道釋繪畫,經魏、晉、南北朝及隋、唐長期間之努力與發展,非有新材題之增加,不易有新境地之發見,以饜努力繪畫者之期求;故有向其他畫材發展之必要。三為吾國繪畫,至宋代已全蹈入文學化之領域中,故當時繪畫情勢,全傾向於多詩趣之山水花卉之發展,成特殊之狂熱,不復注意道釋畫之努力。而釋畫尤比道畫為遜色;蓋有宋之於道教頗為尊崇,例如徽宗且稱道君為道君皇帝者。查《宣和畫譜》及《中興館閣》儲藏著錄諸道釋畫家之作品,屬於道畫之太上、天尊、天帝、真人、仙君諸像者,十之六七,屬於佛畫之釋迦、羅漢、維摩、觀音、文殊,諸像者,十之三四,尤為明證。然宋代初期,尚承唐末五代餘緒,猶見相當勢力,作家亦尚不少。大概乾德以

後、淳仆以前,在院內專長或兼長道釋畫者,有干靄、 趙 元長、趙光輔、高益、李雄、歷昭慶、楊斐、高文進、王 道直等。在院外者,有王瓘、孫夢卿、石恪、孫知微、李 用及、李象坤、童仁益、侯翼、陸文通等。王靄,京師人, 工道釋人物,兼長寫貌。晉末,與王仁壽皆為契丹所掠, 太祖受禪放環,授圖書院祇候。曾書開寶寺文殊閣下天 王,及景德寺九曜院《彌勒下生像》,號稱奇跡。趙元長, 字慮善,蜀中人,通天文,善丹青,太祖時,入為圖畫院 學藝。尤長神像及羅漢。趙光輔,華原人,工畫佛道,兼 精番馬,筆鋒勁利,太祖時為圖書院學生。開元、龍興兩 寺,皆有其畫壁,尤擅地獄變相,與時無比。李雄,北海 人,工書道釋,偏長鬼神,罕與倫比。厲昭慶,建康豐城 人,工人物,尤長佛像觀音,於衣紋生熟,亦能分別,為 前輩所不及。楊斐【《宣和畫譜》作楊棐】,京師人,性不拘, 有氣概,多游江浙間。後居書院,攻書佛像,筆法宗吳生, 精神鬼而得其威勢。王道真,字幹叔,蜀郡新繁人,善道 釋人物屋木,太宗時,待詔高文進甚有聲望,上問誰如卿 者?文推曰:「新繁人王道真出臣上。」 遂召入圖書院為 祇候:當時稱為佛畫家名手。石恪,蜀人,性滑稽,有口 辯,工書道釋人物,始師張南本,後筆墨放逸,不專規矩。 蜀平,至闕下。嘗被旨書相國寺壁,授以書院之職,不就。 所作 道 釋 形相 , 多 醜 怪 奇 崛 而 見 奇 變 。 李 用 及 、 李 象 坤 , 均工畫佛道人馬,尤精鬼神,嘗與高文進、王道真同畫相 國寺壁,並為良手。童仁益,蜀中人,工畫人物尊像,出 自天資,不由師授,乃孫知微之亞。侯翼,安定人,工畫 佛道人物,夙振吳風,窮乎奧旨,所作寺壁尤多。其中在 院內者,以高益、高文進為有名。院外者,以王瓘、孫知 微為特出,兹列敍於下:

高益,本契丹人,遷涿郡,太祖時,來中國。初於都市貨藥以自給,每售藥時,畫鬼神犬馬於紙上,藉藥與之,得者驚異,由是稍稍知名。有孫四皓者,喜畫,延藝術之士,益往客之。為禮甚厚,畫《鬼神搜山圖》一本,以酬其意。又寫《鍾馗擊厲鬼圖》,張於賓館,觀者驚其勁捷,握手摘汗。又於四皓樓上,畫捲雲芭蕉,京師之人,摩肩爭玩。孫乃近戚,以益所畫之《搜山圖》上進,太宗遂授益為圖畫院待韶,敕畫相國寺廊壁。會上臨幸,見其寫《阿育王戰像》,韶問卿曉兵否?對曰:「臣非知兵者,命意至此。」其匠心可知矣。尤長大像,極於神變,而稱其筆力,允為宋初院內佛畫之領袖。所作寺壁畫樣,為世所傳摹。

高文進,從遇子,工畫道佛,曹、吳兼備。乾德間, 蜀平,至闕下。太宗在潛邸,多訪求名藝,文進往依焉, 後授翰林待詔。未幾重修大相國寺,命文進仿高益舊本, 畫行廊變相,及太乙宮、壽寧觀、啟聖院暨開寶塔下諸功 德牆壁,皆稱旨。故時人稱國初高益為大高,待詔文進為 小高。又奉敕訪求民間圖畫,繼蒙恩獎,山谷亦謂其落筆 高妙,名不虚得,為翰林畫工之宗。其子懷節、懷寶,均 供奉畫院,而有父風。

王瓘,字國器,河南洛陽人,美風表,有才辯,少志於畫,家甚窮匱,無以資遊學,北邙山老子廟壁,吳生所畫,世稱絕筆,瓘多往觀之,雖窮冬積雪,亦無倦意。有為塵滓塗漬處,必拂拭磨刮,以尋其跡,由是得其遺法。又能變通不滯,取長捨短,聲譽藉甚,動於四遠,世稱小吳生。乾德開寶間,諸畫人無與敵者。高克明嘗謂人曰:「得國器畫,何必吳生。」武宗元亦曰:「觀國器之筆,不知有吳生矣。」劉道醇《聖朝名畫評》謂其「畫事物盡工,設色清潤,古今無倫」。又云:「意思縱橫,往來不滯,廢古人之短,成後世之長,不拘一守,奮筆皆妙,推為本朝丹青第一。」

孫知微,眉州彭山人【《宣和畫譜》作眉陽人】,字太古, 通《論語》、老氏之學。本田家形貌,山野為性,介潔隱於 畫。師沙門令宗,善道釋,精雜畫,凡寫聖像,必先齋戒 疏瀹,精心率意,虛神靜思,乃始援毫,故運筆放逸,不 蹈前人筆墨畦畛。知微雖以畫得名,然恥為人呼畫師。張 乖崖鎮蜀,雅聞其名,欲一見之,終不可致。一日聞在僧 舍飲,亟損車騎,卻鳴騶往詣之,即投筆遁去。及乖崖還 朝,道出劍閣,逢一村童,持知微書,負一篋迎道左曰: 「公所喜者,畫也,今以二圖為獻。」問知微所在,則曰: 「適一山人,以此授我,去已遠矣。」其高逸如此。論者 謂孫位為真逸之祖,而以貫休為逸筆,孫知微為逸格,郭 忠恕為逸品,同一逸也,而知微有意外之趣云。晚居青城 山白侯壩之趙村,愛其水竹深茂,以助逸興。

然諸作家多宗法吳生,其畫樣又率從摹寫而來,可謂 純守舊法,無甚變化。大中祥符中,初營玉清昭應宮,募 天下書流, 逾三千數, 武宗元為左部長, 王拙為右部長, 一時人物尚盛。如王兼濟、孫懷說、高元亨、楊朏、高 克明、張昉等,均為一時作者。武宗元,字總之,河南白 波人,佛道鬼神,學吳生;年十七,即能畫北邙山老子廟 壁,頗稱精絕。大中祥符中,應畫玉清昭應宮壁,宗元為 左部之長,丁朱崖為宮使。語僚佐曰:「鏑見靡旗亂轍者, 悉為宗元所逐矣。」論者謂宗元道釋,備曹、吳之妙,筆 如流水,神采活動,如寫草書。王拙,字守拙,河東人, 大中祥符中,畫玉清昭應宮壁,拙為右部第一人,與宗元 為對手,時人多許之。王兼濟,西京洛陽人,簡傲嗜酒, 不修人事,書學吳生,得其餘趣,嘗與武宗元對手書嵩嶽 天封觀壁, 宗元畫出隊, 兼濟畫入隊, 為眾稱絕。楊朏, 京師人,工畫佛道人物,尤長觀音,得名天下。高元亨, 字彥德,京師人,真宗時,為畫院祗候。工道釋人物,兼 長屋木。張昉,字升卿,汝南人,學吳生得其法。大中樣 符中,玉清昭應宮成,召昉書三清殿《天女奏樂像》,昉不 假朽畫,奮筆立就,高丈餘。又於汝南開元寺畫《護法善 神》,最為精緻。此後作者漸少,仁宗時,僅有陳用志、

孟顯、郝鄧、武洞清等,神宗時,僅有李元濟、勾龍爽、 李澤時、司馬寇、劉宗古等數人。陳用志,許州郾城人, 天聖中,為圖書院祇候。工畫佛道人馬,精詳巧贍。孟顯, 華池人,畫佛像車馬等,出於己意,自成一家,轉動飄逸, 不能窮其來去之跡。武洞清,長沙人,工道釋人物,特為 精妙。有《雜功德》、《十一曜》、《二十八宿》、《十二真人》 等像傳於世。李元濟,太原人,佛道人物,學吳生。熙寧 中,召書相國寺壁,與崔白為勁敵。議者以元濟落筆不 妄,推為第一。勾龍爽,蜀中人,神宗時,為圖畫院祇候, 工佛道人物及古體衣冠,為一代奇筆。司馬寇,汝州人, 佛像鬼神人物,種種能之,宣和間,稱第一手。然仍多宗 法吳生,無多特點,雖元豐中,修景靈宮,宣和中,築五 嶽觀寶直宮,亦廣徵天下畫士,從事壁畫,然無特出者。 蓋禪宗自唐代以來,入宋益熾;五代新流行之《羅漢圖》, 至是風靡一世。不用以供奉禮拜,而為賞玩之珍品,為吾 國宗教繪書中ト之一大變遷。《羅漢圖》原從印度輸入中 土,晉之戴逹,隋之跋摩,唐之盧棱伽,五代之貫休等, 均有《羅漌圖》之作。大概耳箝金環,豐頤懸額,隆鼻深 目,長眉密髯,全表現印度人種之狀貌。服裝及附屬品, 亦全呈印度色彩。至五代末,王齊翰等始取吾國故有之人 物風格畫羅漢,大變從來式樣而為中國化;然仍不免運用 彩色。至李公麟出,始掃去粉黛,輕毫淡墨,高雅超絕; 譬如幽人勝十,褐衣草履,居然簡遠,可謂古今絕藝。原

來禪宗主直指頓悟,見性成佛。每以世間實相,解脫苦海 波瀾;故草木花鳥、雨竹風聲、山雲海月,以及人事之百 般實相,均足為參禪者對照之淨鏡,成了悟之機緣。絕與 顯、密諸宗,以繪畫為佛教之奴隸者不同。且此等玩賞式 之道釋人物畫,大多出於僧人,或兼長山水花卉之作家。 例如蘇東坡、僧人梵隆、蘿窗、法常等,均於簡略之筆墨 中,助長白描人物,及墨戲畫之大發展;使吾國繪畫,隨 禪宗之隆盛,激揚成風於一時。李公麟即為當時白描人物 之魁首。

李公麟,字伯時,舒州人,熙寧中進士,官朝奉郎, 後歸老龍眠山,因號龍眠山人。博學精識,用意至到,凡 目所睹,即領其要。繪畫集顧、陸、張、吳及先世名手之 所長而自成一家。尤長白描,多以澄心堂紙為之。初畫 鞍馬,得馬之神變;後專畫佛。說者謂鞍馬逾韓幹,佛像 過吳道玄,山水似李思訓,人物似韓滉,非過譽也。而筆 壁瀟灑,則類王維,不愧為宋畫第一。晚歲優遊林壑,凡 三十四年,黃庭堅稱之為古之人云。

南渡而後,道釋畫,尤見殘山剩水,無可記述。高宗時,僅有李從訓、蘇漢臣、李祐之等。從訓,宣和待韶, 善道釋人物,位置不凡,傅彩精妙,高出流輩。漢臣,開 封人,宣和畫院待詔,師劉宗古,道釋人物臻妙。繼李氏 者,有從訓養子嵩及顧師顏等;繼蘇氏者,有其子焯,孫 堅,及陳宗訓、孫必達等;作風大抵精工而巧於賦彩。 繼李公麟白描一派者,紹興間,則有賈師古、釋梵隆、喬仲常等。賈思古,汴人,極得李伯時閒逸自在之趣。嘉泰時,畫院待韶梁楷,更以公麟白描之法,創減筆之新格。繼之者,有紹定待韶俞洪,咸淳祗候李權,以及李確、劉樸等,均為白描派之能手,盛行於南宋之間。蓋白描,素雅簡秀,其風趣,極為熏陶理學禪風之南宋人士相恰合,為當時諸畫家所崇奉。

宋代繪畫,傾向於純粹藝術之鑑賞;鑑藏之風因而極盛。士大夫作家,多努力於卷軸之製作;故道釋畫,亦以卷軸為多。然壁畫亦不廢,北宋承唐末五代之餘,較盛於南宋。其取材,多道釋故實,間作龍水,實諸君主獎勵提倡,有以致之。然多抄襲舊樣,無傑出之新作。當時允為壁畫能手而有聲譽者,僅孫夢卿、武宗元等數家。而南宋壁畫,多取材於山水,兼及花鳥與牛,為壁畫取材上之大變。其總因,固為受禪理學之影響;亦緣宋代花鳥畫之盛興足以取道釋故實而代之耳。南宋寶慶而後,壁畫作者,絕為少見,自是以還,壁畫幾全不為畫人所習,而沒落於漆工之手中矣。

宋代專門龍水作家殊多,有董羽、吳進、吳懷、孫 白、侯宗古、徐友、陳容、陳珩等。蓋有宋道教興盛,並 因緣於老子猶龍之思想,有以致之。其中以董羽、吳懷、 孫白三家為特出。董羽,毗陵人,字仲翔,初仕南唐李煜 為待韶,後隨煜歸宋,太宗即命為圖畫院藝學。善畫龍 水及魚,喜作禹門砥柱,驚雷怒濤,使觀者若臨煙波絕島間,咫尺汗漫,莫知其涯涘。當奉召畫端拱樓下,龍水四堵,極其精思,凡半載功畢。一日,太宗與嬪御登樓時,皇太子尚幼,見畫壁,驚畏啼呼不敢視,亟令污墁。因此羽亦鬱鬱不遇,尋病卒。吳懷,江南人,善龍水。其最佳處,據孤島,憑老木,伏平陵。拿怒浪,呼雲自蔽,有夭矯欲飛之勢。孫白,專長畫水,創意作潭泊浚源,平波細流,停為瀲灔,引為決泄;蓋出前人意外,別為新規勝概。不假山石為激躍,而自成迅流;不藉灘瀨為湍濺,而自成衝波;使夫縈紆曲直,隨流蕩漾,自然長紋細絡,有序不亂,為唐人所不及。

宋代專門之人物作家殊少;大概善道釋畫者,例能兼之。北宋道釋畫,較南宋為盛,故北宋能畫人物者,亦較多。如石恪、王道真、高元亨、郝澄、武洞清、李公麟、顏博文等,均兼擅人物。石氏,有《四皓圍棋》、《竹林七賢》、《青城遊俠》諸圖,意甚縱逸。王氏,有《惠子五車書》及《挽糧濟水》諸圖,皆為精備。高氏,有《從駕兩軍角抵戲場圖》,寫其觀者,四合如堵,坐立翹企,攀扶俯仰。及富貴貧賤、老幼長少、緇黃技術、外夷之人,莫不備具。至有爭怒解挽,千變萬狀,求真盡得,古所未有。郝氏,長番馬人物,有《出獵圖》、《人馬圖》、《渲馬圖》、《牧放散馬圖》等,得精神骨氣之妙。武氏,尤工人物,獲譽一時。顏氏,長人物,筆法位置,大似伯時。其中尤以

李氏公麟,可謂無所不長。有《孝經圖》、《列女圖》、《離 騷圖》、《王維看雲圖》、《羲之書扇圖》、《歸去來兮圖》、《蔡 馬圖》以及《西園雅集》、《白蓮社圖》等,所謂衣冠巾幗, 仕女遊宴,以及經傳圖繪等,無不盡成妙筆。然當時亦有 山水花卉作家,而兼善人物者,如董源、王士元、湯子昇、 高克明、徐兢、顧大中等。《十國春秋》云:「董源,又工 人物,後主坐碧落宮,召馮延己論事,至宮門,逡巡不敢 進,後主使趣之,延己云:有宮娥着青紅錦袍,當門而立, 未敢竟進。」使隨共諦視之,乃八尺琉璃屏,書夷光於上, 蓋源筆也。王士元,汝南宛丘人,好讀書,為儒者言,長 山水人物木屋。《圖書見聞志》云:「十元靈襟蕭爽,書法 特高,人物師周昉,山水學關同,屋木類郭忠恕,皆造其 微。」湯子昇,蜀人,擅山水人物,志慕高逸,有《文簫 彩鸞圖》、《鑄鑑圖》等傳於世。《宣和書譜》謂其:「至理 所寓,妙與浩化相參,非徒丹青而已。」顧大中,江南人, 工花竹及人物牛馬,有《韓熙載縱樂圖》、《杜牧詩思圖》, 殊有思致。當時可稱為人物畫專家者,僅有葉進成、葉仁 遇兄弟,及趙官、黃宗道、劉浩等數人。進成,江南人, 工畫人物,得閻令之體格。仁遇,進成族弟,多狀江表市 肆風俗、田家人物,有《維揚春市圖》,狀其土俗繁浩, 貨殖相委,往來疾緩之態;至其春色駘蕩,花光互照,深 得准楚之勝。趙宣,宣和元年,試中畫人,好用飛白作人

物,得人物之創格。黃宗道,宣和畫院待詔,工番馬人物, 師胡瓌、李贊華:胡畫馬得肉,李畫馬得骨,宗道二法俱 借。劉浩,無錫人,居華陰。愛作雪驢水磨,故事人物, 意象幽遠,筆法清新。均各有所特長。然少特殊發展,於 書學無大貢獻耳。南渡以後,人物之專門作者尤少,多半 係山水書家,能兼作人物,以為點綴。例如李唐,劉松年, 朱銳,閻仲及其子次平、次於,馬遠,夏圭,蘇顯祖,樓 觀等,均為山水專家,而精於人物者。次為道釋畫家兼作 人物者,則有喬仲常、蘇漢臣、梁楷、陳宗訓、龔開等。 李氏有《伯夷叔齊採薇圖》、《晉文公復國圖》。劉氏有《便 **橋圖》、《成王問道圖》。朱銳,河北人,工畫山水人物,** 尤好寫騾網、雪獵、盤車等圖,形容佈置,曲盡其妙,閻 仲,宣和待詔,工畫人物及絳色山水。其子次平、次於, 能世其家學而過之。聾開,淮陰人,山水師二米,人物師 曹霸,描法甚粗,尤喜作墨鬼鍾馗等。馬遠、夏丰,均與 梁楷為寧宗時畫院待詔,與梁楷興水墨減筆之新格,世多 宗法之,梁楷實為南宋人物書家錚錚者。

梁楷,東平人,善畫人物山水,道釋鬼神,師賈師古,描寫飄逸,青過於藍。嘉泰時,畫院待詔,賜金帶,不受,掛於院內。嗜酒自樂,號梁風子。院人見其精妙之筆,無不驚伏。但傳於世者,皆草草,世謂之減筆。趙由俊云:「畫法始從梁楷變,觀圖猶喜墨如新。」為於馬、夏外,獨樹一幟者。

南宋專門人物作家,僅有紹興、乾道間之馬和之,端平間之史顯祖,紹定間之胡彥龍,景定間之謝昇等幾人。馬和之,錢塘人,紹興中登第,善山水,尤工人物,仿吳裝,筆法飄逸,務去華藻,自成一家,高、孝兩朝皆深重之。曾畫《毛詩三百篇圖》,官至工部侍郎。胡彥龍,儀真人,善畫人物天神,寒林水石,描法用大落墨,自成一家。史顯祖、謝昇,均杭人,史善人物仕女,青綠山水。謝善仕女,兼工花鳥,均待詔畫院,頗有聲譽。原吾國道釋畫與人物畫,向有不能分離之關係,北宋以後,道釋畫既大見衰退之象,人物書亦隨而衰落,固屬當然之事矣。

(丙) 宋代之山水畫

吾國山水畫,至宋實為一多方發展之時期;派別之分演既多,作家亦彬彬輩出。宋初承五代荊、關之後,即有董源、李成、范寬,三大家之崛起,與吾國山水畫上以大進展。元湯垕《畫鑑》云:「山水之為物,稟造化之秀,陰陽晦冥,晴雨寒暑,朝昏晝夜,隨形改步,有無窮之趣;自非胸中丘壑,汪洋如萬頃波者,未易摹寫。如六朝至唐初,畫者雖多,筆法位置,深得古意。自王維、張璪、畢宏、鄭虔之徒出,深造其理。五代荊、關,又別出新意,一洗前習。迨於宋朝,董元、李成、范寬三家鼎立,前無

古人,後無來者,山水之格法始備。三家之下,各有入室 弟子二三人,終不迨也。」《書鑑》又云:「宋山水家,超 紹唐世者,李成、董源、范寬而已。嘗評之,董源得山水 之神氣,李成得體貌,范寬得骨法,故三家照耀古今,而 為百代師法。」郭若虚《圖畫見聞志》亦云:「畫山水,惟 登丘李成,長安關同,華原范寬,知妙入神,才高出類, 三家鼎峙百代,標程前古,雖有傳世可見者,如王維、李 思訓、荊浩之倫,豈能方駕近代?雖有專意力學者如翟院 深、劉永、紀真之輩,難繼後塵。……復有王十元、王端、 燕貴、許道寧、高克明、郭熙、李宗成、丘訥之流,或有 一體,或具體而微,或預造堂室,或各開戶牖,皆可稱尚。 藏書者,方之三家,繇諸子之於正經矣。」郭氏所論三家, 雖關同係五代梁人,與湯氏易以董源者稍不相同;然其備 極讚揚宋初李、范,則全為一致耳。三家而下,繼之者, 雖大有人在:然多私淑三家成法,得一體一格之所長,即 有所稱尚。董其昌《畫禪室隨筆》云:「唐人畫法,至宋乃 暢,至米又一變耳。」則宋代山水書,在米氏以前,畫一 段落,稱為宋代前期,實無不可。

李成,字咸熙,長安人,唐之宗室,五代戰亂,避地 北海,居營丘,遂為營丘人。世業儒,善屬文,磊落有大 志;因才命不遇,放意詩酒琴弈,尤擅山水,初師關同, 卒自成家。山林澤藪,平遠險易,縈帶曲折,飛流危棧, 斷橋絕澗,水石風雨晦明煙雲雪霧之狀,一皆吐其胸中, 而寫之筆下。其寫平遠寒林,惜墨如金,稱為前所未有。 蓋其畫精通造化,筆盡意在,掃千里於咫尺之間,寫萬趣 於峰巒之外。故論者謂其高妙入神,古今一人,雖王維、 李思訓之徒,亦不可同日而語。尊之者,至不名而日李營 丘焉。人欲求其畫者,先為置酒,酒酣落筆,煙雲萬狀, 其品性高潔放達如此。景祐中,成孫宥為開封尹,命相國 寺僧惠明購成之畫,倍出金幣,歸者如市,故成之跡,於 今少有。米元章刻意搜訪,生平僅見二本云。《宣和畫譜》 並謂成兼善龍水。

范寬,名中正,字仲立,華原人。性溫厚,有大度,關中人謂性緩為寬,故世人謂之為范寬,不以名著焉。寬,風儀峭古,進止疏野,嗜酒落魄,不拘世故。喜畫山水,師李成又師荊浩;山頂好作密林,水際作突兀大石。既乃歎曰:「與其師人,未若師諸物也。與其師於物者,未若師諸心也。」乃捨舊習,卜居終南太華,遍觀奇勝;如是落筆雄偉老硬,真得山骨。然其剛古之勢,又不犯前人,自成一家。論者謂宋有天下,為山水者,惟范寬與李成稱絕。李成之筆,近視如千里之遠;范寬之筆,遠望不離坐外:皆所謂造乎神者也。雖晚年用墨太多,然溪出深虚,水若有聲,自無人可出其右。其所作雪山,全出摩詰,好為冒雪出雲之勢,尤有骨氣,至今無及之者。

董源【一作元】,字叔達,鍾陵人,事南唐為後苑副使, 因咸稱之為董北苑。善山水,水墨類王維,着色如李思 訓;尤工秋嵐遠景,多寫江南真山,不為奇峭之筆。米芾《畫史》云:「董源平淡天真,唐無此品,在畢宏上。近世神品,格高無與比也。」峰巒出沒,雲霧顯晦,不裝巧趣,皆得天真,嵐色鬱蒼,枝幹勁挺,咸有生意,溪橋漁浦,洲渚掩映,一片江南也。《畫鑑》亦云:「董源得山水之神氣,李成得體貌,范寬得骨法,故三家照耀古今,而為百代師法。」源兼工牛虎,肉肌豐混,毛毳輕浮,具足精神,脫略凡格。作人物,亦生意勃然,尤見思致云。

師李氏一派者,則有許道寧、李宗成、翟院深、郭熙、燕肅、宋迪、范坦、李遠、劉明復等。師范氏一派者,則有紀真、黃懷玉、商訓等。師董氏一派者,則有釋巨然、劉道士、江參等。許道寧,河間人,一作長安人。工詩善畫,山水學李成而得其氣;林木平遠野水,皆造其妙。傳其法者,有侯封、丘納等。李宗成,鄺畤人,山水寒林,破墨潤媚,取象幽奇;林麓江皋,尤為盡善。翟院深,營丘人,善山水,喜為峰巒之景,得營丘之風。宋迪,字復古,山川草木,妙絕一時;尤工平遠,運思高妙,筆墨清潤。兼工畫松,或高或偃,或孤或雙,以至於千萬株,森森然殊可駭也。紀真,工山水,學范寬而能逼真。黃懷玉,華原人,樹木皴剝,人物清麗,意思孤特,得其岩嶠之骨。劉道士,亡其名,建康人,工佛道鬼神,落筆遒怪。尤善山水,與釋巨然同時,作風亦與巨然相同。惟劉畫道士在左;巨然則以僧在左;以此為別耳。其中以許道寧、郭熙、

燕肅、釋巨然、江參幾人為有名。

郭熙,河南溫縣人,為御書院藝學。山水寒林,施為 巧贍,位置淵深,雖復學慕營丘,亦能自放胸臆,巨嶂高 壁,多多益壯。高堂素壁,每放手作長松巨木,回溪斷崖, 岩岫巉絕,峰巒秀起,雲煙變滅,晻靄之間,千態萬狀, 獨步一時。晚年,筆益壯老,著有《山水畫論》行世。師 其法者,至南宋紹興時,有楊士賢、張浹、顧亮、胡舜臣、 張著等。亮,喜畫大幅巨軸;浹,喜畫重山疊巘,佈置繁 冗;舜臣,謹密;士賢,勁挺,雖僅各得熙之一偏,然後 人亦無及之者。

釋巨然,江寧人,受業於本郡開元寺。工山水,祖述 董源,臻於妙境。少年喜作礬頭,古峰峭拔,風骨不群。 晚年漸向平淡,巒氣清潤,積墨幽深;每於林麓間,多為 卵石,如松柏草竹,交相掩映,得雅逸之趣。說者謂前之 荊、關,後之董、巨,辟六法之門庭,啟後學之蒙瞶,皆 此四人云。承其衣缽者,有釋惠崇、玉磵等。惠崇,喜作 小幅,極瀟灑虛曠之趣,時人稱為惠崇小景云。

宋初山水,自以李成、范寬、董源三家,為代表作者。然亦有加巨然為李、范、董、巨四家者。蓋巨然山水,雖師董源,然其所成就實不在李、范、董三家之下耳。此外以山水有名於當時者,尚有吳興燕文貴、絳州高克明、洛陽王端、延安賀真,以及特擅屋木之郭忠恕、王士元等。屋木,原以折算無差,乃為合作。畫者往往束於

繩墨,稍涉畦畛,便落庸匠。獨郭氏以沉宏精審之才、博 聞強識之資,遊心於規矩繩墨之中,而不為窘,可謂古今 絕藝。神宗以後,山水作風,一時頗偏向於工整,如李公 麟、王詵、趙令穰、馮覲、周純等,着色山水,多近李氏 一派。惟晁補之,則集諸家之長,別具一格。至徽宗時, 始有襄陽米芾出,遠仿王洽,近學董源,好以積寫點寫, 滿紙淋漓,天真煥發,自成一家,稱大米;其子友仁繼之, 稱小米;合稱米氏雲山,為吾國山水畫之又一變耳。燕文 貴【《圖畫見聞志》作燕貴,《畫繼》作燕文季】, 丁山水, 不專師 法,自成一家,而景物萬變,觀者如真臨焉;世稱之日燕 家景致。王端,瓘子,字子正,工繪事,山水專師關同, 好為罅石濺水,怪樹老根,出人意思。賀真,擅山水,宣 和初,建寶真宮,一時名手畢呈其技,有忌真者,推真畫 不易下手之講堂高壁,作《雪林圖》,觀者嗟賞,群工斂 衽。王士元,仁壽子,喜丹青,精父藝;人物師周昉,山 水師關同,屋木師郭忠恕,善作樹石雲水,其景趣在關同 之上。王詵,字晉卿,太原人,能詩畫,山水學李成,清 潤可愛。着色師李思訓,不今不古,別開新格。趙今穰, 宋宗室,字大年,雅有美才高行,讀書能文;長山水松石, 雪景類王維,小山叢竹學東坡,清麗而有思致。晁補之, 濟州巨野人,字無咎,才氣飄逸,嗜學不倦,詩文奇卓, 書畫不凡,人物、鞍馬、山水、花鳥,無所不作。此外宋 子房,字漢傑,融洽古今,能出新意,著有《六法六論》。

韓拙,字純全,善山水窠石,著有《山水純全集》,著論極 為精到。均能自成體格,為北宋山水畫家之有名者。其中 尤以高克明、郭忠恕、米芾三家為特出。

高克明,絳州人,喜幽默,多行郊野間,覽山林之趣,箕坐終日;歸則求靜室以居,沉屏思慮,神遊物外,景造筆端。景德中,遊京師,大中樣符中,入圖畫院;與太原王端、上谷燕文貴、潁川陳用志為畫友。上嘗韶入便殿,命畫圖壁,遷至待韶,守少府監主簿。畫擅眾長,凡佛道、人馬、花竹、翎毛、禽蟲、畜獸、鬼神、屋木,皆造其妙。尤工山水,採擷諸家之美,參成一藝之精,足為後世楷法。

郭忠恕,洛陽人,字恕先,能文章,精小學,工篆隸,擅繪畫,為人不羈,玩世嫉俗,縱酒肆言。少事周為博士, 入宋召為國子主簿,山水師關同,善圖壁,重複之狀,頗極精妙。孫穀祥云:「忠恕畫天外數峰,略有筆墨,使人 見而心服者,在筆墨之外。」尤工屋木,雖本尹繼昭,然 自為一家,棟樑楹桷,望之中虚,若可躡足,欄楯牖戶, 則若可以捫歷而開闔之也。以毫計分,以寸計尺,以尺計 丈,增而倍之,以作大宇,皆中規度,略無小差,其妙可 知。時人王士元,元之王振鵬,明之仇英等,皆傳其法。

米芾,字元章,號鹿門居士,襄陽人,嘗寓居蘇,故 《宋史》訛為吳人。自署姓名,米或為芊,芾或為黻,又稱 海岳外史、襄陽漫士。宣和時,擢為書畫博士,天資高邁, 人物蕭散;好潔,被服效唐人;所與遊,皆一時名士。工書畫,自成一家,其作墨戲,不專用筆,或以紙筋,或以蔗滓,或以蓮房,皆可為畫;枯木松石,時出新意。又以山水,古今相師,少出塵格,因信筆為之,多以煙雲掩映,樹木不取工細,畫紙不用膠礬,不肯畫絹;蓋妙於點染,以古為今,故其畫,多氣韻生動。所作人物,喜畫古聖像。當於無為州治,見巨石,狀奇醜,大喜,具衣冠拜之,呼之為兄,其放誕如此。米氏深於畫理,精於鑑別,著有《畫史》等書行世。其子友仁,字元暉,小字虎兒。力學好古,官至兵部侍郎,敷文閣直學士。晚自號懶拙老人,天機超逸,不事繩墨,所作山水,點染煙雲,草草而成,不失真趣,克肖乃翁,故世稱元章日大米,元暉日小米。南宋之龔開,元之高克恭、方從義等,皆胎息之。

宋代南渡以後,山水畫風大變,蓋北宋山水,除少數 兼習李將軍青綠山水者外,全崇尚水墨。約言之,即為多 趨向於王維破墨之一派。至北宋末、南宋之初,始有趙伯 駒、伯驌兄弟,以及李唐、劉松年等,蔚起於畫院,筆法 細潤,色彩富麗,大興精麗巧整之作風,樹南宋畫苑之新 幟,世稱院體。即李思訓青綠之一派也。師趙氏一派者, 則有單邦顯、張敦禮、史顯祖等。傳李氏一派者,則有 徐改之父子、蕭照、高嗣昌、陸青等。閻次平、次於兄 弟,彷彿李唐,亦屬此派,均為北宗山水之正系。至光、 寧時,有馬遠、夏圭出,師李唐而參以南宗水墨之法,行 筆粗率,不主細潤;雖同為院體,屬於北宗統系之下;然 焦墨枯筆,蒼老淋漓,別開簡率蒼勁之風,世稱水墨蒼勁 派。蓋已受南宗董、巨、范、米諸家之陶熔,而開南北混 合之新格,為吾國山水畫上之又一變也。繼此派者,則有 樓觀、蘇顯祖、朱懷瑾、龍升等。張敦禮【後避光宗諱改名 訓禮】,工人物山水,恬潔滋潤,時輩不及。蕭照,濩澤人, 紹興間入畫院,知書善畫,山水人物,異松怪石,蒼琅古 野。陸青,紹熙畫院待韶,工山水,用墨清秀,簡易不凡。 樓觀,錢塘人,工畫花鳥、人物、山水,得夏圭筆法;咸 淳間畫院祗候,與馬遠齊名。蘇顯祖,錢塘人,嘉定間待 詔。工山水人物,與馬遠同時,筆法相類,世稱其畫,為 沒興馬遠。

趙伯駒,宋宗室,字千里,太祖七世孫,仕至浙東兵 馬鈐轄。優於山水、花果、翎毛,尤長人物屋木。人物精 工妙麗,精神清潤,能別狀貌,使人望而知其詳也。其弟 伯驌,字希遠,少從高宗於康邸,仕至和州防禦使。長山 水、人物、花鳥,傅染輕盈,頓有生意。論者謂趙氏昆弟, 博涉書史,皆妙於丹青,以蕭散高逸之氣,見於豪素。

李唐,河陽三城人,字晞古,徽宗朝,入畫院,建炎間,與馬遠、夏圭同為畫院待韶。善山水人物,筆意不凡。山水初法李思訓,其後變化,愈覺清新。喜作長圖大幛,其石用大斧劈皴,水不用魚鱗紋,有盤渦動盪之勢,使睹者神驚日眩。人物類李伯時,畫牛得戴嵩潰法。

劉松年,錢塘人,紹熙畫院學生,師張敦禮,工山水、樓台、人物,神氣精妙,過於敦禮。寧宗朝,進《耕織圖》稱旨,賜金帶,院人中絕品也。

馬遠,字欽山,光寧時畫院待韶,山水、人物、花鳥, 種種臻妙,自成一家,與夏圭齊名,時稱馬、夏。說者謂遠所繪,多殘山剩水,不過南渡臨安風景,故人又稱為馬 一角云。其兄逵,亦工畫山水、人物、花果、禽鳥。禽鳥 尤生動逼真,有過於遠云。

夏圭,字禹玉,錢塘人,寧宗時畫院待韶,善畫人物,筆法蒼老,墨汁淋漓,山水尤工,雪景全學范寬,院中人畫山水,自李唐以下,無出其右者。樓閣不用界尺,信手而成,突兀奇怪,氣韻尤高。其子森,亦工山水。

南宋南宗山水作家殊少,僅有李覺、馬和之、江參、 朱銳、龔開等,在院外維持殘餘之舊壘而已。李覺,京師 人,字民先,工潑墨,曲盡自然之妙。馬和之,錢塘人, 紹興中登第,善人物山水,筆法飄逸,務去華藻,自成一 家。高、孝兩朝,深重其畫,官至工部侍郎。江參,字貫 道,江南人,形貌清癯,嗜茶為生,山水師董源,而豪放 過之,平遠曠蕩,盡在方寸。說者謂其嘗居苕霅,得湖天 浩渺之趣。朱銳,河北人,山水師王維。龔開,字聖予, 淮陰人,工書,善書畫,山水師二米。均為南宗山水畫之 能手。

綜有宋之山水畫,北宋以李、范、董、米四家為師

表。李營丘,墨色精微,豪鋒穎脫。范華原,設色渾厚,搶筆俱勻;雖意趣相似,而作法不同。董叔達寫江南山,米元章寫京口江山,雖同一寫生,而取景亦復各異。顧所圖寫,如疊嶂層巒,喬林倚磴,秋山疏樹,江洲平遠,均多積墨深厚,點筆淋漓,全沿習荊、關雲中山頂,四面峻厚之畫風。至南宋趙、李,一變青綠巧整,馬、夏再變水墨粗肆;其所作,如《仙山樓閣》、《長江萬里》等,一則用筆細潤,一則取景簡碎。故馬夏之作,至有殘山剩水之 韵,亦運會使然歟?然山水畫自唐分派以後,至宋名家蔚起,闡微發奧,實能開唐人所未開;盡唐人所未盡;變化 既多,派別亦繁。故山水至宋,可謂群峰競秀,萬壑爭流, 法備而藝精,官為後代所師法矣。

(丁) 宋代之花鳥畫

花鳥畫,自五代徐、黃並起,分道揚輝,駸駸乎有與 人物畫並駕齊驅之勢。入宋,純粹審美之風氣大盛,致花 鳥畫與山水畫益見榮盛,幾取人物中心地位而替代之。 宋初即有黃居宷、徐崇嗣二家並起。居宷,乾德間待詔畫 院,尤得太宗眷遇。其畫法雖全承乃翁筌之勾勒填彩, 風致富麗;然所作山水怪石,往往超過乃翁遠甚。故其畫 法成為當時畫院中之標準,校藝者每視黃氏體制,以為優

劣去取。蓋黃筌花鳥,以墨線勾勒,尚少嫵媚之跡,未染 書院習氣:至居家,馴習於宮廷富貴,其作風專存富麗精 緻,大成院體花鳥之一派。徐崇嗣,則傳其輕淡野逸之祖 風,創造新意,不華不墨,以丹鉛疊色漬染,世以其無筆 墨骨氣,號沒骨體,得入於畫院,與黃氏一派相對峙。蓋 崇嗣之於徐熙,猶居寀之於黃筌也。徐氏花鳥,至此支分 為水墨淡彩與沒骨漬染二派矣。當時徐、黃二大派,一則 發展於院內,一則鳴高於院外,春蘭秋菊,各擅芬芳。當 時學花鳥者,不入於黃,即入於徐,其情形頗與北宗山水 發展於院內,南宗山水發展於院外者相似。故花鳥雖無南 北宗派之分別,然實可以徐為花鳥畫之南宗,黃為花鳥畫 之北宗也。繼黃派者,則有夏侯延祐、李懷袞、李吉等, 皆其嫡系。傅文用、李符、陶裔等,均彷彿黃氏,實受黃 氏之影響者也。至神宗時,有崔白、崔慤、吳元瑜等出, 始大變黃氏格法。蓋崔氏兄弟,體制清贍,元瑜師之,筆 益繼逸,遂革從來院體之風習;亦與道釋人物畫等之受 禪理學之影響有以致之也。至紹興間,有李安忠父子, 最長勾勒;乾道間,有王會,花竹翎毛,頗拘院體,為黃 派之遺。王定國、王持,傅色輕淡,清雅不凡,為屬黃氏 而近崔、吳一派者。繼徐氏水墨淡彩一派,則有崇嗣之弟 崇勛、崇矩,唐希雅之孫宿、忠祚,以及易元吉等。易靈 機深敏,所作花鳥,間以亂石叢花,疏篁折葦,論者謂為 徐熙後一人。又艾宣之孤標高致,每多野逸;趙士雷之落

筆荒寒,思致絕勝;李甲之逸筆花鳥,有意外之趣;均近 於徐氏水墨淡彩者。繼徐氏沒骨漬染一派者,真宗時有趙 昌,仁宗時有劉常,徽宗時有費道寧,南宋孝宗時有林椿 等。趙氏特擅寫生,妙於傅色,王友其高弟也。又陳從訓 之傅采精妙,高出流輩,李迪父子,花鳥竹石,頗有生意; 吳炳之精緻富麗,巧奪造化,亦屬此派。

黃居來,筌季子,字伯鸞,工花卉翎毛,默契天真, 冥周物理。始事孟蜀為翰林待韶,乾德乙丑,隨蜀主至闕下,太宗尤加眷遇,恩寵優異,委之搜訪名畫,銓定品目, 一時儕輩,莫不斂衽,故其畫為當時畫院標準。至神宗 時,崔白、崔慤、吳元瑜出,格始大變云。

徐崇嗣,熙孫,工寫生,擅花木、禽魚、時果、草蟲、 蠶繭之類;尤喜為連樹,及墜地棗,備得形似,無及之者。 又能創造新意,不華不墨,疊色漬染,號沒骨花。其弟崇 矩、崇勛,均能世其家學。崇矩尤於花竹禽魚、蟬蝶蔬果, 能妙奪造化,一時從其學者,莫能窺其藩也。論者謂二徐 有祖風。

趙昌,劍南人,字昌之,性傲易,雖遇強勢,亦不肯下之。遊巴蜀梓遂間,善畫花果,初師滕昌祐,後過其藝。時州伯郡牧,爭求筆跡,昌不肯輕與,故得者以為珍玩。其畫花卉,每於清晨朝露下,時繞欄諦玩,手中調彩寫之,自號寫生趙昌,故能逼真,與時無比。論者謂趙昌畫,染成不佈彩色,驗之者,以手捫摸,不為彩色所隱,乃真

趙昌畫也。其畫生菜折枝果,尤妙。傳其衣缽者,有王友, 不由筆墨,專尚設色,得其芳豔。

易元吉,字慶之,長沙人,天資穎異,畫壁臻妙,花鳥蜂蝶,動輒精奧,時稱徐熙後一人。其初以花鳥專門,及見趙昌畫,乃曰:「世未乏人,須要擺脫舊習,超軼古人之所未到,方可以成名家。」於是遂遊荊湖,搜奇訪古;曾入萬守山百餘里,以覘猿狖獐鹿之屬,逮諸林石景物,一一心傳足記,得天性野逸之姿。寓宿山家,動經累月,其欣愛勤篤如此。又嘗於長沙所居舍後,疏鑿池沼,間以亂石叢花,疏篁折葦;其間多蓄諸水禽,每穴窗伺其動靜游息之態,以資筆墨之妙。故翎毛猿獐無出其右。治平中,景靈宮迎釐御扆,詔元吉畫花石珍禽,極為精妙。未幾復詔畫《百猿圖》於開先殿西廡,才十餘枚,感時而卒,為世歎息。或謂為畫院人妒其能而鴆之,不使伸其所學云。

崔白,字子西,濠梁人。工畫花竹翎毛,尤長寫生, 體制清贍,雖以敗荷鳧雁得名,然於道釋人物鬼神,無不 精絕。神宗熙寧初,詔畫稱旨,補畫院學藝,以性情疏闊, 度不能執事,固辭之。凡臨素,多不用朽,復不假直尺界 筆,為長弦挺刃,真絕藝也。有宋以來,圖畫院之較藝者, 必以黃筌父子筆法為程式,自白及吳元瑜出,始變其格云。

吳元瑜,字公器,京師人。畫學崔白,能變世俗之所 謂院體者,故其筆特出眾工之上,自成一家。累官武功大 夫,合州團練使。 宋代花鳥畫,不在徐、黃二統系之下者,作家殊少。 宋初,僅有王曉之似郭乾暉而得精神筋骨之妙。劉夢松水 墨花鳥,淺深輕重,自成氣格。哲宗時,有陳常,以飛白 法作花卉,清逸欲奪造化,時稱妙手。馬賁,長鳥獸,以 寫生有名於元祐、紹聖間。政宣時,有韓若拙,翎毛自嘴 至足,皆有名稱,而毛羽有數,兩京推為絕筆。戴琬,供 奉翰院,恩寵特異,因求者甚眾,徽宗聞之,至封其臂, 不令私畫,足見其作品之名貴矣。其他紹興間之韓祐、 馬興祖父子,乾道間之毛益,光寧朝之馬達,紹定間之魯 宗貴,咸淳間之樓觀,寶祐間之陳可久等,均為南宋花鳥 畫家之錚錚者。有宋花鳥畫,至南宋,黃派已漸與徐派融 洽,其情形頗與當時之山水畫相似。

(戊)宋代墨戲畫之發展

吾國繪畫,雖自晉顧愷之之白描人物,宋陸探微之一筆畫,唐王維之破墨,王洽之潑墨,從事水墨與簡筆以來,已開文人墨戲之先緒;然尚未獨立墨戲畫之一科。至宋初,吾國繪畫,文學化達於高潮,向為畫史畫工之繪畫,已轉入文人手中而為文人之餘事;兼以當時禪理學之因緣,士夫禪僧等多傾向於幽微簡遠之情趣,大適合於水墨簡筆之繪畫以為消遣。故神宗、哲宗間,文同、蘇

軾、米芾等出以遊戲之態度,草草之筆墨,純任天真,不 假修飾,以發其所向:取意氣神韻之所到,而成所謂黑戲 書者。其書材多為簡筆水墨之林木窠石、梅蘭竹菊,以及 簡筆水墨之山水【《洞天清錄》云:「米南宮作墨戲,不專用筆,或 以紙筋,或以蔗滓,或以蓮房,皆可為畫,紙不用膠礬,不肯於絹上 作一筆。 1、人物【都穆《寓意編》云:「石恪畫戲筆人物,惟面部 手足用畫法,衣紋粗筆成之。] 等,已開明清寫意派之先聲。 梅竹二者,尤為當時所盛行。作梅竹時,不日畫梅畫竹, 而日寫梅寫竹。蓋梅蘭竹菊等,為植物中清品,不可假丹 鉛以求形似,須以文人之靈趣、學養、品格,注之筆端, **隨意寫出,以表作者高尚純潔之感情思想,一如《三百** 篇》之草木鳥獸,《離騷》之美人芳草者然。故世稱為四君 子。《宣和畫譜》亦特立墨竹一科,並謂:「以淡墨揰掃, 整整斜斜,不專於形似,而獨得於象外者,往往不出於書 史,而多出於詞人墨卿之所作;蓋胸中所得,固已吞雲夢 之八九。而又文章翰墨,形容所不逮,故一寄於臺楮:則 拂雲而高寒,傲雪而獨立,與夫搖月吟風之狀,雖執熱使 人亟挾纊也。」墨竹,世傳起於唐代。元李衎《竹譜》云: 「墨竹亦起於唐,而源流未審。」《山谷集》云:「墨竹起 於近代,不知所師承。初吳道子作畫,連筆作卷,不加丹 青,予意墨竹之師起於此。」 錢塘諸曦庵序芥子園 《蘭竹 譜》云:「傳墨竹始於王摩詰。」然無查考。【《青在堂畫竹 淺說》云:「李息齋《竹譜》,自謂寫墨竹,初學黃澹游,得黃華老人

法,黄華乃私淑文湖州,因覓湖州真跡,窺其奧妙,更欲追求古人, 鈎勒着色法,上自王右丞、蕭協律、李頗、黃筌、崔白、吳元瑜諸 人,以為與可以前,惟習尚鈎勒着色也。」】張退公《墨竹記》云: 「夫墨竹者,肇自明皇,後傳蕭悅,因觀竹影而得意,故 寫墨君。」據此,則墨竹既起於唐並以玄宗為始祖矣。是 後作者漸多,冬心《畫竹題記》云:「唐蕭協律善墨竹,畫 十五竿贈醉吟先生,醉吟先生作長歌報之,傾倒其絕藝逼 真,舉世無倫也。」《益州名畫錄》云:「孫位松石墨竹, 筆精墨妙,昭覺寺夢休長老,請畫《浮漚先生松石墨竹》 一堵。」《圖繪寶鑑》云:「張立,蜀中畫跡甚多,亦能墨 竹。」李衎《竹譜》謂成都大慈寺灌頂院,有張立墨竹一 堵。《宣和畫譜》載,五代黃筌亦有《水墨湖灘風竹圖》、 《墨竹圖》。【世傳墨竹起於五代郭崇韜夫人李氏,於月下就窗紙摹 影,殊有真態,遂相祖述,非是。】

入宋,作者寖盛。至哲宗時,有文與可同出,始集墨 竹格法之大成。李衎謂:「如杲日升空,爝火俱息。黃鐘 一振,瓦釜失聲。豪雄俊偉如蘇公,猶終身北面。」為後 世所推崇。蘇東坡軾,並創朱竹之新格,為後代所沿習。 《莫廷韓集》云:「朱竹起自東坡試皖時,興到無墨,遂用 朱筆,意所獨造,便成物理;蓋五彩同施,竹本非墨,今 墨可代青,則朱亦可代墨矣。」繼文、蘇衣缽者,則有黃 斌老、李時雍、楊吉老、程堂、周堯敏、張昌嗣、蘇過、 高述等。李漢舉、田逸民、趙士安、吳琚、丁權、單煒、

韓侂胄、艾淑、李昭等,均為擅長墨竹,有名一時者。及 至金之蔡珪、虞文仲、完顏璹等,亦深得文氏墨竹書法, 可知當時風行之盛。畫梅,雖亦起唐代,然均以色彩為 之,如于錫之能鈎勒着色梅花者是。宋初,徐崇嗣亦能疊 色點染梅花。至陳常又創以飛白寫梗,用色點花一派,為 着色梅花之又一變。然所謂以飛白法寫梗者,已為吾國墨 梅之張本。至僧人惠洪,每以皂子膠書梅於生絹鳥上,燈 月下映之,宛然影也【見《畫繼》】。實為墨梅之先緒。其專 用水墨者,則創自釋華光長老仲仁。【《青在堂畫說》謂崔白 專用水墨畫梅,未知何據】。華光《梅譜》云,墨梅始於華光仁 老之所酷愛,其方丈植梅數本,每花放時,輒移牀其下, 吟詠終日,莫知其意:偶月夜未寝,見窗間疏影構斜,蓋 然可愛,遂以筆窺其狀,凌晨視之,殊有月下之思,因此 好寫,得其三昧,標名於世;山谷見而美之曰:「嫩寒清 曉,行孤山籬落間,但欠香耳。」又湯垕《古今書鑑》云: 「花光長老,以墨暈作梅如花影。然別成一家,正所謂寫 意者也。」繼之者,有汴人尹白,得華光扶疏縹渺之致。 至南宋揚無咎,更創圈花點萼之新格,鐵梢丁橛,遠勝傅 粉,得墨梅之極致。其姪季衡,甥湯正仲、湯叔周,同邑 劉夢良,以及趙孟堅、釋仁濟等,爭相效法,大暢墨梅之 泉源,而為墨梅中有勢力之畫派焉。又茅汝元善墨梅, 與善墨竹之艾淑並稱為茅梅艾竹。道士丁野堂,名未詳。 善梅竹,理宗因召見,問日:「卿所畫者,恐非宮梅?」對

曰:「臣所見者,江路野梅耳。」遂號野堂。蕭太虚畫墨梅 墨竹、 松柏雜樹, 每書須用濃墨作枝梢, 其上乾量梅花, 有山林清幽氣象,自成一格,清奇可愛;均以墨梅有名一 時者。墨蘭亦起於宋,而源流未審或謂與墨菊同起於殷 仲容。【王概《芥子園二集》序文云,蘭菊盛於趙吳興,然不始於吳 興,而始於殷仲容,不知根據何書。**】**或云,東坡居士能墨竹, 兼能墨蘭,均無杳考。至宋末,湯正仲叔雅。趙孟堅彝齋 等,文人寄興,多好寫之。元湯垕《古今畫鑑》云:「湯叔 雅,江右人,墨梅甚佳,大抵宗補之別出新意。水墨蘭花 亦佳。」又云:「趙孟堅子固,墨蘭最得其妙,其葉如鐵, 花莖亦佳,作石用筆輕拂,如飛白書狀,前人無此作也。」 至鄭思肖,更得墨蘭之極則,為後代所宗師。繼之者,有 **捎孟奎等。墨菊亦未識起於何時,五代黃筌、黃居寶、丘** 餘慶,宋代趙昌等皆有《寒菊圖》,均以色彩為之,似尚無 以水墨書者。惟按北宋劉蒙有《劉氏菊譜》,南宋史正志 有《史氏菊譜》,范成大有《范村梅菊譜》,史鑄有《百菊 集譜》,知當時藝菊之風特盛。安知墨菊不隨當時墨竹、 墨梅等之風行而興起耶?惟杳歷代鑑藏卷軸,墨菊至元初 始盛耳。

文同,梓州梓潼人,字與可,號錦江道人,又號笑笑 先生,世稱石室先生。皇祐進士,累遷太常博士,集賢校 理。元豐間,出守湖州,故亦稱文湖州。方口秀目,操韻 高潔,善詩、書、畫及楚詞,有四絕之目。尤擅畫竹,富 瀟灑之姿,逼檀樂之秀,學者宗之,稱為湖州竹派云。亦善山水,所作晚靄橫捲,黃山谷謂為瀟灑大似王摩詰,而工夫不減關同。與可既以竹名,四方持縑素請者,足相躡於門。同厭之,投縑於地,罵曰:「吾將以為襪。」或求索至終歲,不可得,人問其故,曰:「吾乃學道未至,意有所不適,而無所遣之,故一發於墨竹,是病也。今吾病良已,可若何?」其自珍惜如此。

蘇軾,字子瞻,眉州眉山人,自號東坡居士。嘉祐進士,官至端明殿翰林侍讀學士,禮部尚書,謚文忠。博通經史,工詩文,善書墨竹,師文湖州,所作喜從地一直至頂,米元章問以何不逐節分?曰:「生竹時,何嘗逐節生?」其運筆清拔,英風勁氣,往來逼人,使人應接不暇,恐非與可所能拘制也。其枯槎壽木,叢篠斷山,筆力跌宕,而入風煙無人之境。兼長畫佛,曾作《應身彌勒圖》,筆法簡古,遂妙天下。兼善畫蟹,瑣屑毛介,曲隈芒縷,無不具備。蓋蘇氏高名大節,照映古今,據德依仁之餘,遊心兹藝,故所作無不曲盡其妙。是得「從心不逾矩」之道也夫!其子過,克承家學,怪石叢篠,直逼坡翁,而又能時出新意。兼長山水,每以焦墨為之,《畫繼》評為出於奇者也。

揚無咎,字補之,號逃禪老人,南昌人。《圖繪寶鑑》 謂補之為漢子雲之裔,其祖書姓,從才不從木。高宗朝, 以不直秦檜,累徵不起。又自號清夷長者。工詩善書書。 水墨人物,學李伯時。梅竹松石水仙,清淡閒雅,為世一 絕。其作紙梅,下筆便勝華光仲仁;尤宜巨幅,其枝幹, 蒼老如鐵石;其葩花,芳敷如玉雪。《洞天清錄》謂,江 西人得補之一幅梅,價不下千金云。

趙孟堅,宋宗室,字子固,號彝齋居士,居海鹽廣陳鎮。寶慶二年進士,官至翰林學士;宋亡,不仕,隱居秀州廣練鎮。修雅博識,有米氏遺風。工詩及書,善水墨白描梅、蘭、竹、石及水仙、山礬。說者謂其以諸王孫,負晉宋間標韻,酒邊花下,率以筆研自隨。常東西遊適,一舟橫陳,盡挾雅玩之物,意到吟弄,至忘寢食,遇者望而知為趙子固書畫船。嘗與周公瑾諸好事,各攜書畫,放舟湖上,相與評賞。子固脫帽,以酒晞髮,箕踞歌《離騷》,旁若無人;薄暮,入西泠,掠孤山,艤舟茂樹間,指林麓最幽處,叫絕曰:「此是洪谷子董北苑得意筆也。」鄰舟皆駭絕,以為真謫仙人也。晚年逃禪,片紙可值百千。有《梅譜》傳世。

鄭思肖,福州連江人,字憶翁,號所南,自稱三外野人。曾應博學宏詞科,會元兵南侵,隱吳下,有田三十畝。 邑宰來,聞其精墨蘭,不妄與人,給以賦役取之。怒曰:「頭可得,蘭不可得。」宰奇而釋之。鄭氏寫蘭多露根, 不寫地坡,蓋有首陽之意。當自畫一卷,長丈餘,高可五寸,天真爛漫,超出物表,題云:「純是君子,絕無小人。」 亦有託而作也。畫竹亦妙,有《推篷竹卷》傳於世。 其餘善戲墨雜畫者殊多:如釋靜實之工長松怪石,虎 踞龍騰。法常之工山水人物,隨筆點染。溫日觀之善水墨 葡萄,出自草法,自成一家。以及倪濤之善水墨草蟲,牛 戬之善寒雉野鴨,裴叔泳之松石窠木,釋擇仁之善墨松, 惠崇之工池塘小景,寶覺之蘆雁,希白之白描荷花,均為 當時墨戲畫家中之有名者。

(己)宋代之畫論

宋代論畫,遠比唐代為盛。其原因一為有宋學術思想之發達,致成繪畫理論之勃起。二為宋代繪畫,幾全轉入文人之手,文人之能繪畫者,每以其經驗理想之所及,發為文章,鈎玄摘要,無不言之有物。故有宋論畫之著作,傳世者,不下二三十種之多。關於鑑賞及收藏者,則有米芾之《海岳畫史》、李薦之《德隅齋畫品》、宣和敕撰之《宣和畫譜》、周密之《雲煙過眼錄》等。關於史傳及品第者,則有黃休復之《益州名畫錄》,劉道醇之《聖朝名畫評》、《五代名畫補遺》,郭若虛之《圖畫見聞志》,鄧椿之《畫繼》等。關於作法等之論述者,則有饒自然之《繪宗十二忌》、沈括之《圖畫歌》、韓拙之《山水純全集》、郭思之《林泉高致集》等。關於題跋者,則有董適之《廣川畫跋》等。關於專門論著及圖譜者,則有董羽之《畫龍輯議》、宋伯仁之

《梅花喜神譜》、趙孟堅之《梅竹譜》等。【《宣和論畫雜評》、《華光梅譜》等,均係後人偽託,不贅。】茲將其重要者提要於下:

《海岳畫史》,米芾撰,凡二卷。《四庫提要》略曰:「此書皆舉其平生所見名畫,品題真偽,或間及裝褙收藏及考訂訛謬,歷代賞鑑之家,奉為圭臬。」中亦有未見其畫而載者,如王球所藏兩漢至隋帝王像,及李公麟所說王獻之畫之類。蓋芾作《書史》,皆所親見;作《寶章待訪錄》,別以目睹的聞,分類編次;此則已見未見,相雜而言,其體例各異也。其間敍鑑賞收藏雜事數則,足以窺當時風氣,亦為絕好史料。然又有論及他事者,如辨古服制一條,頗精采,為作故事畫不可不知者。論天文、音韻兩條,《四庫》斥其謬妄,蓋與畫無關涉也。其記鍾隱一條,當是偶誤耳。

《德**隅齋畫**品》,宋李薦撰,凡一卷。是編雖名畫品, 實就所見畫而加以評論,與各家分別等第,或比況形容者 不同。所記名畫凡二十二人,皆趙德麟令時襄陽行橐中所 貯者,其文或即當時題畫之作,持論甚精,《四庫》稱其 妙中理解者是也。

《宣和畫譜》,不著撰人名氏,凡十卷。記宋徽宗朝內 府所藏諸畫,計二百三十一人,六千三百九十六幅,分為 十門:一道釋,附鬼神。二人物。三宮室,附舟車。四蕃 族,附蕃獸。五龍魚。六山水,附窠石。七鳥獸。八花木。 九墨竹,附小景。十蔬果,附藥品草蟲。此書當與書譜同 為宣和對內臣奉敕編集者,故序中有今天子云云。【《四庫提要》謂前有宣和庚子御製序;然序中稱今天子云云,乃類臣子之頌詞,疑標題誤也。按近所見元明刊本,並無宣和御製序,不知其所據何本也。】《筆塵》曰:「《畫譜》採薈諸家記錄,或臣下撰述,不出一手,故有自相矛盾者。」

《益州名畫錄》,黃休復撰,凡三卷。計所錄凡五十八 人,起自唐乾元,迄於宋乾德。分逸、神、妙、能四品, 與朱景玄《唐朝名畫錄》略同,而神、逸兩種,俱不分等, 逸品只取一人,神品取二人,可謂審慎矣。其書敍述古 雅,而詩文典故,所載尤詳,非他家畫品,泛題高下無所 據者比也。

《聖朝名畫評》,劉道醇撰,凡三卷。分六門:一人物,二山水林木,三畜獸,四花木翎毛,五鬼神,六屋木。每門分神、妙、能三品;每品復分三等。所錄凡九十餘人,各繫以傳;傳後加以評語,或二三人並為一評,而說明所以列入各品之故。詞簡意賅,洵佳構也。

《圖畫見聞志》,郭若虛撰,此書為續張彥遠《歷代名畫記》而作,凡六卷。第一卷,敍論十六篇,論繪畫製作及氣韻,頗為精到透澈。第二卷紀藝,自唐會昌二年,迄於宋熙寧七年,計得畫人二百八十四人,述事亦佳。末一篇敍術畫,斥方術怪誕之謬,以明畫道之正軌。章法謹嚴,得未曾有。

《畫繼》,鄧椿撰,凡十卷。蓋繼張氏、郭氏之書而

作。郭氏書, 止於熙寧十年, 即以其年為始, 迄於乾道三 年,故名《書繼》,計九十四年間,凡得書人二百十九人。 然不用張、郭二家體裁, 別立門類, 一至五卷, 以人分, 日聖藝,日侯王貴戚,日軒冕才賢,日岩穴上士,日縉紳 韋布,日猶人衲子,日世胄婦女,附宦者。卷六卷七,以 藝分,日仙佛鬼神,日人物傳寫,日山水林石,日花卉翎 毛,日畜獸蟲魚,日屋木舟車,日果蔬藥草,日小景雜畫, 不純以時代為次,而以事類立名。如正史世家及食貨遊俠 之例,為是書之所長。卷八,日銘心絕品,記所見奇跡, 愛不能忘者。惜僅有目而不加疏說,後人無由稽考耳。 卷九卷十,日雜說,分《論遠論近》二子目,《論遠》多品 書之詞,《論近》則多說雜事,實為書中之總斷。鄧氏以 當代之人,記當代之藝,又頗議郭若虛之遺漏,故所收未 免稍寬,然網羅賅備,俾後人得以考核。其持論以高雅 為宗,不滿徽宗之尚法度,亦不滿石恪等之放佚,亦甚平 允。固鑑賞家所據為左驗者矣。

《山水純全集》,韓拙撰,凡一卷。一論山,二論水, 三論林木,四論石,五論雲霞、煙靄、嵐光、風雨、雪霧, 六論人物、橋約、關城、寺觀、山居、船車、四時之景, 七論用筆墨、格法、氣韻之病,八論觀畫別識,九論古今 學者。自序謂有十篇,今本只九篇,《四庫》疑佚其一者 是也。諸篇所論,具主規矩,《四庫提要》所謂逸情遠致, 超然筆墨之外者,殊未之及。然分類詳說,不為空泛之 談,極合初學者之應用,不可以其院體而小之也。

《林泉高致集》,郭熙撰,子思纂,一卷,凡六篇。日 山水訓,曰畫意,曰畫訣,曰畫題,曰畫格拾遺,曰畫記, 《四庫》以前四篇為郭熙作,後兩篇為子思作,極是。其 中《山水訓》、《畫訣》兩篇,所論至為精到。

《廣川畫跋》,董逌撰,凡六卷,計題跋一百三十四 篇。其文偏重考據,引據精核,議論樸實。其論山水者, 惟王維一條、范寬二條、李成三條、燕肅二條,時記室所 收一條而已。逌雖與蘇、黃同為宋人,而題跋風趣迥殊, 題故事圖畫,應以此種為正宗。

《梅花喜神譜》,宋伯仁撰,凡二卷,所譜凡百品。每 品各立名色,各綴五言絕句,為寫梅之意態而作。所謂 「喜神」者,宋時俗語謂寫像也。惟詩多涉纖巧,阮氏《四 庫未收書目提要》,謂為江湖派人是也。世傳《華光梅譜》 係偽託之作,梅之有譜,此編最古,固可存。寫梅者,只 須取其意而遺其態,不流入江湖惡道可矣。

吾國畫法,至宋而始全。故宋代繪畫論著,亦以作 法方面為較多。如上所舉之《繪宗十二忌》、《山水純全 集》、《畫龍輯議》以及《林泉高致集》中之《山水訓》、《畫 訣》等,均屬專論作法之著作。尤以圖譜之新興,如《梅 竹譜》、《梅花喜神譜》等,補助作法論著之不足。至於宋 代繪畫思想之傾向,雖北宋畫院中人,全追求於形體之寫 實;然院外作家,以及諸文人,則竭力提倡靈感機趣之表 現,以求神情氣韻之所到。形成重理意,輕形似之風氣, 使南宋書院中,亦產生水黑簡寫之一派。蘇軾曰:「論書 以形似,見與兒童鄰。為詩必以詩,定知非詩人。」歐陽 修曰:「古書書意不書形,梅卿詠物無隱情,忘形得意知 者寡,不若見詩如見畫。」董逌曰:「若謂得其神明,造其 縣解,自當脫去轍跡。豈媲紅配綠,求象後模寫卷界而為 之耶?書至於此,是解衣盤礴,不能偃偏而趨於庭矣。」 沈括曰:「書畫之妙,當以神會,難可以形器求也。世之 觀書者,能指摘其間形象,位置彩色,瑕疵而已。至於奧 理冥浩者,罕見其人。如張彥遠所謂王維畫物,多不問四 時,如畫花,往往以桃、杏、芙蓉、蓮花同畫一景。予家 所藏壓詰書《袁安臥雪圖》,有雪中芭蕉,此乃得心應手, 意到便成,故浩理入神, 驷得天意,此難可舆俗人論也。」 以上諸家,均主繪畫不在形似,雖其語氣上,似至對於當 時書院中人,太主形似而發,然大足代表當時院外作家思 想之一斑。沈括並以反對形似,而提出理、意二字,為繪 書之準則。理、意二字,實為宋人繪畫思想之總趨向。

蘇軾日:

余嘗論畫,以為人禽、宮室、器用皆有常形。至於 山石竹木、水波煙雲,雖無常形而有常理。無形之失, 人皆知之,常理之不當,雖曉畫者有不知。故凡可以欺 世而取名者,必託於無常形者也。雖然,常形之失,止 於所失,而不能病其全。若常理之不當,則舉廢之矣。 以其形之無常,是以其理不可不謹也。世之工人,或能 曲盡其形,而至於其理,非高人逸才不能辨。¹⁵

米友仁日:

子雲以字為心畫,非窮理者,其語不能至是;是畫之為説,亦心畫也。自古莫非一世之英,乃悉為此,豈市井庸工所能曉。¹⁶

張懷日:

造乎理者,能畫物之妙;昧乎理者,則失物之真; 何哉?蓋天性之機也。性者,天所賦之體,機者,人神之所用。機之發,萬變生焉。惟畫造其理者,能因性之自然,究物之微妙,心會神融,默契動靜,察於一毫, 投於萬象,則形質動盪,氣韻飄然矣。

歐陽修日:

¹⁵ 見《靜因院畫記》。

¹⁶ 見《畫史》。

蕭條澹雅,此難畫之意,畫者得之,覽者未必識也。故飛走遲速意淺之物易見;而閒和嚴靜趣遠之心難形。若乃高下向背,遠近重複,此畫工之藝耳。¹⁷

蘇軾日:

觀士人畫,如閱天下馬,取其意氣所到。乃若畫 工,往往只取鞭策皮毛,槽壢芻秣,無一點後發。18

宋油日:

先當求一敗牆,張絹素訖,倚之敗牆上,朝夕觀之。既久,隔素見敗牆之上,高平曲折,皆成山水之象。 心存目想,高者為山,下者為水,坎者為谷,缺者為澗, 顯者為近,晦者為遠,神領意造,恍然見人禽草木飛動 往來之象,了然在目;則隨意命筆,默以神會,自然景 皆天就,不類人為,是謂活筆。19

蘇氏之所謂常理,米氏之所謂窮理,張氏之所謂造

¹⁷ 見《鑑畫》。

¹⁸ 見《又跋宋漢傑畫山二首》。

¹⁹ 見《夢溪筆談》。

理,皆一理也。即物理,亦即畫理也。歐陽氏之所謂難畫之意,蘇氏所謂意氣之意,宋氏之所謂意造之意,皆一意也。即心意,亦即畫意也。然理雖在於物,而在心悟。由心生意,機即隨焉。故須澄澈寸衷,忘懷萬盧,或求品格襟懷之高遠,或求道德學養之深純,方能達氣韻神趣之全。實為宋人對於繪畫思想之大概。

米友仁日:

世人知余善畫, 競欲得之; 鮮有曉余所以為畫者, 非具頂門上慧眼者, 不足以識; 不可以古今畫家者流目 之。畫之老境, 於世海中一毛髮事, 泊然無着染, 每靜 室僧趺, 忘懷萬慮, 與碧虛寥廟, 同其流蕩。 20

董逌日:

丘壑成於胸中,既寤,則發之於畫。故物無留跡, 景隨見生,殆以天合天者耶。李廣射石,初則沒鏃飲 羽,既則不勝石矣。彼有石見者,以石為礙;蓋神定者, 一發而得。其妙解過此,則人為已。²¹

²⁰ 見《畫史》。

²¹ 見《廣川畫跋》。

郭若虚日:

竊觀自古奇跡,多是軒冕才賢,岩穴上士,依仁遊藝,探賾鈎深,高雅之情,一寄於畫。人品既高矣,氣韻不得不高;氣韻既高矣,生動不得不至;所謂神之又神而能精焉。凡畫必周氣韻,方號世珍,不爾,雖竭巧思,止同眾工之事,雖曰畫而非畫。故楊氏不能授其師,輪扁不能傳其子,係得其天機,出於靈府也。22

鄧椿日:

畫之為用大矣。盈天下之間者萬物,悉為含豪運思,曲盡其態。而所以能曲盡者,止一法耳;一者,何也?曰:「傳神而已矣。」世徒知人之有神,而不知物之有神,此若虚深鄙眾工,謂「雖曰畫而非畫」,蓋止能傳其形,不能傳其神也。故曰,畫以氣韻生動為第一。而若虛獨歸於軒冕岩穴,有以哉! 23

此外關於禮教及宗教思想者,殊不多見。僅張敦禮等有「畫之為藝雖小,至於使人鑑善勸惡,聳人觀聽為

²² 見《圖畫見聞志》。

²³ 見《畫繼》。

補益,豈其儕於眾工哉?」²⁴ 然米芾卻謂:「古人圖畫,無非鑑戒,今人撰《明皇幸興慶圖》,無非奢麗;《吳王避暑圖》,重樓傑閣,徒動人侈心」。²⁵ 足證當時對於此種思想,已屬殘山剩水,無甚勢力矣。

²⁴ 見《畫鑑》。

²⁵ 見《畫史》。

第四章 元代之繪畫

元族起於斡難河、克魯倫河、肯特山附近,其勢力漸漸擴張,併四鄰而牧馬南下,竟席捲亞洲及歐洲東北諸部之地;其經略之雄偉,為秦皇、漢武、唐太宗所不及也。然元與遼金,多為毳幕之民,馬蹄所過,廬舍為墟,文物典章,暗然無睹。故有元一代,以言文藝學術,實無所成就。僅以其武力撫有中土以後,放棄其生來部落之習,稍範中國立國之規,不師先聖禮義之長,徒於其表面者慕之追之;以致惰氣中乘,雄心軟化,天賦獷焊之質,既奄然以盡,元代之宗社,亦隨之而傾覆矣。以文學言,則僅有戲曲小說等軟文學之大勃興,成一代之特彩。語云:「金之詩多悲,元之詩多纖。」蓋有所由來歟。

總元之歷世,自忽必烈滅宋至順帝末,凡九十餘年。 此九十餘年中,因異族入主中原,政教之旨趣既殊,人民 之心理亦異,其影響於當時繪畫者,亦呈特殊之觀。即全 傾向於文學化之進展,以達吾國文人畫之最高潮。原吾 國宋代繪畫,以禪理學之影響,形成尚理想重筆墨之特殊 風氣,使文人寄興之作,大有勢力於書苑。然南北宋,均 有大規模之書院, 冠冕於朝廷, 院中書史, 幾全為精工點 麗者流,佔書院重要之勢力;而四方書十,亦每以得一供 奉為榮:故尚技巧,麗賦色之作者,仍屬不少。元崛起漠 北,以武力入主中原,自不知文藝為何物,故內府之收藏 鑑別, 遠不如唐宋之淹博: 亦無書錄記載以為流傳。唯大 德四年,藏於秘書監之書,選其佳者,馳驛杭州,命裱工 王芝呈以古玉象牙為軸,以鸞鵲木錦天碧綾為裝裱,並精 製漆匣,藏於秘書庫,計有畫幅六百四十六件。文宗天歷 初,置奎章閣,以柯九思為鑑書博士,專事鑑定內府所藏 法書名書。皇族貴戚之收藏,亦僅有英宗之姊魯國大長公 主,頗好鑑賞;其畫目見於湯允謨《雲煙渦眼錄》者,亦 僅有三十六軸。私家之收藏,除趙孟頫、鮮于樞幾家外, 餘不多見。各君主對於書人之獎重,雖有劉貫道,寫御容 稱旨,補御衣局使。葉可觀之寫天顏,被命為提舉梵像 監,亦屬僅有之事。將作院所附之畫局,亦掌描造諸色樣 制,全係建築裝飾等之應用製作,無關於正式之繪畫。故 元代之於書事,實無所注意與提倡也。然當時在下臣民, 以統治於異族人種之下,每多生不逢辰之感;故凡文人學 十,以及十夫者流,每欲藉筆墨,以書寫其感想寄託,以 為消遣。故從事繪書者,非寓康樂林泉之意,即帶淵明懷 晉之思。故所作,以寫愁懷者,多鬱蒼,以寫忿恨者,多 狂怪,以鳴高蹈者,多野逸,憑作者之個性,與不同之胸 懷,或殘山剩水,或為麻為蘆,以達其情意而已。既不以 技工法式為尊重,亦不以富麗精工為崇尚,任意點抹,自 成蹊徑。故有元一代之繪書,全承宋代繪書隆盛之餘勢, 以元人治華之環境,一任自然發展而成之者。故無論山 水、人物、花鳥、草蟲,非特不重形似,不尚真實,憑意 虚構,用筆傳神,乃至於不講物理,純於筆黑上求意趣, 實為元代畫風之特點。在宋時新興之墨戲畫,至此尤特 見興盛,如墨蘭墨竹一類,凡文十大夫以及釋十優伶等, 每多能之。以至於能畫者,幾無不兼長墨蘭墨竹:蓋亦一 時風氣,與當時繪畫相率歸於簡逸,有以使然也。故以技 工論,元人不能以草草之筆,得唐、宋繁密工整之長。以 筆墨論, 元人能以簡挽之韻, 勝唐、宋精丁富麗之作。俗 云:「元書尚意。」又不失為吾國繪畫史上之又一進步焉。 然元初諸家,如錢選、趙孟頫、劉貫道等,高古細潤,多 呈古風,猶存宋代之遺緒。雖同時高克恭等,主寫意,尚 氣韻,承二米、董、巨之衣缽而發揚之,已趨解放,漸成 所謂元風者:然尚未完全脫去宋人之意致。至黃公望、 王蒙、倪瓚諸家出,全用乾筆皴擦,淺絳烘染,特呈高古 簡淡之風,成有元一代之格趣。啟明、清南宗山水畫之先 驅,為吾國山水畫上之一大變。

總元代以畫名家而可考見者。凡四百二十餘人之多, 其中泰半為墨戲畫之作者,山水畫次之,道釋、人物、花 鳥最少,道釋、人物、花鳥之畫風,亦多襲宋人舊緒,無 甚進展。蓋吾國道釋人物,至宋已大呈衰退之象,元繼有宋之後,所謂強弩之末,其餘勢不易復為振起。兼以當時喇嘛教之特盛,與佛教除禪宗外,多呈衰運,以致禮拜圖像、寺院畫壁之風,全行歇絕。又因人物畫,較山水墨蘭墨竹等,大重形似,尚法則,與元人簡逸重韻之意趣不甚相合,故其畫風,除元初之高古細潤派外,全在李公麟白描與馬、夏水墨蒼勁兩派範圍之下。迨至有元季世,非特作家日少,且如黃子久、倪雲林等,於山水畫中,每至寸馬豆人而無之矣。花鳥畫,則承宋代多方發展之盛勢以後,不易得新程途以為進展,殊少成績。亦因當時墨戲花鳥與墨蘭墨竹之盛起,已足饜元人作畫之意旨而有餘也。故元代花鳥畫,僅以黃筌、趙昌之濃麗一派,得藉宋代隆盛之餘勢而佔一小地位焉。又元人入主中土以後,習於浮靡,繪畫亦頗涉及輕巧取便之嫌,與當時之文學相似。兹分述於下:

(甲) 元代之道釋人物書

元代道釋畫,繼宋代道釋畫衰運之後,專門作者,幾 可謂烏有。雖間有觀音像、羅漢像諸作,均出於人物作者 之手,並多係墨幻白描,全注意於筆墨之意趣,實屬於墨 戲範圍之內,無復如前代之金碧輝煌,以示莊嚴妙相者, 以為世俗所崇奉觀瞻。吾國道釋畫,至此,可謂達衰退之極點。故元代畫人,以兼能道釋名者,僅有趙孟頫、管道昇、劉貫道、楊說岩、許擇山、顏輝、金質夫、問巽卿、道士丁清溪、蕭月潭、王景昇等。管道昇,字仲姬,趙文敏室,兼工佛像,纖秀無比。丁清溪,錢塘人,王景昇,杭人,道釋人物,學王輝、李嵩而稱入室。蕭月潭,淮人,工白描道釋,不落凡俗。其中以劉貫道、顏輝為有名。劉貫道,尤堪稱為道釋畫衰運中之能手。

劉貫道,字仲賢,中山人。道釋人物、鳥獸花竹, 一一師古,集諸家之長,故尤高出時輩。亦善山水,宗郭熙,佳處逼真。至元中,寫裕宗容稱旨,補御衣局使。其 應真人物,宗晉、唐而能變化,態度尤雅,一展玩間,恍 然置身入五台國,與阿羅漢對語,眉睫鼻孔皆動,真神筆 也。汪珂玉《珊瑚網》謂雖吳道子、王維,亦當無忝云。

顏輝,字秋月,江山人,善道釋人物,尤工畫鬼,筆 法奇絕,有八面生意。

又斯時日本,適為鐮倉時代,正與吾國交通往來。而 禪宗僧人,以當時喇嘛教之驕橫,遂多乘機東渡,遠拓宗 門於蓬島。如月湖、阿加加、喓子、因陀羅等諸僧人,均 長牧溪派之水墨人物,開日本近代南畫之淵源,其畫名遂 不著於吾國畫史焉。

此外向為道教畫特殊畫材之龍,神逸變化,頗與元人 作畫之意旨相合。尤為一般道士僧人,每藉此以寄託妙 解,作家因亦特多。如楊月澗、王庭鈺、陳俞、周耕雲、陳亦所、曾瑞、伯顏不花,天師張羽材、張嗣成,道士吳霞所、蕭得周、李道士,僧人維翰、絕照、性天然等,均以畫龍見稱。王庭鈺,字仲良,畫墨龍解悟變化。伯顏不花,蒙古人,姓畏吾兒氏,字蒼岩,【案《元史》作伯顏不花的斤,號蒼崖,謚桓敏,高昌王孫。】倜儻好學,曉音律,善草書,畫龍稱妙。張羽材,字國梁,別號廣微子,封留國公,居信州龍虎山。善畫龍,變化不測,了無粉本,求者鱗集。晚年修道,懶於舉筆。《丹青志》云:「人有綃素,輒呼曰:『畫龍來!』頃之,忽一龍飛上絹素,即成畫矣。」蕭得周,號自愚翁,善畫龍,世稱自愚龍,均為一代能手。

元代人物畫,屬於李公麟細潤白描派者,有錢選、趙 孟頫、趙孟吁、陳琳、趙雍、劉貫道、朱德潤、王淵、李 士傳、張渥等。屬於水墨蒼勁派者,有孫君澤、張遠、沈 月溪、金碧、張觀、丁野夫等。陳琳,字仲美,俱師古人, 特見臻妙。朱德潤、王淵,追蹤前賢,有古作者風。李士 傳、張渥,學李龍眠白描法而能入妙。張遠,字梅岩,華 亭人;金碧,字潤夫,蘇州人;張觀字可觀,楓涇人;均 學馬夏,得其似而能亂真。其中以錢選、趙孟頫為最有名。

錢選,吳興人,字舜舉,號五潭,又號巽峰,別號清癯 老人,家有習懶齋,因又號習懶翁,又稱雪川翁。宋景定間 鄉貢進士,工詩,善書畫,人物師李公麟,山水師趙令穰, 青綠山水師趙伯駒,花鳥師趙昌,尤善折枝;生平多寫人 物花鳥,故所圖山水,當世罕傳。元初吳興有八俊之號, 以趙孟頫稱首,而舜舉與焉。及孟頫被薦登朝,諸公皆相 繼宦達;獨舜舉齟齬不合,流連詩畫,以終其身。性嗜酒, 酒不醉,不能畫;然絕醉亦不可畫;惟將醉醺醺然,心手 調和時,得其畫趣。畫成,亦不暇計較,往往為好事者持 去。今人有圖記精明,又旁附謬詩猥札者,蓋贋本,非親 作,亦非得意筆也;其得意者,至與古人無辨。吳興之人, 得其指授,類皆以能畫稱;趙孟頫亦嘗從之問畫法焉。

超孟頫,字子昂,嘗區其燕處日松雪齋,因號松雪道人。又其居處,有鷗波亭,故世稱之曰鷗波。宋太祖十一世孫,居湖州,仕元至翰林學士承旨,封魏國公,謚文敏,幼聰敏,讀書過目成誦,詩文清遠,操筆立就。作書,真楷行草,篆籀分隸,皆造古人堂奥,宜其畫之工也。為人才氣英邁,神采煥發,如神仙中人。顧為書畫所掩,人知其能書畫者,不知其能文章;知其能文章者,不知其有經濟。工佛像、山水、樹石、花鳥、人物、鞍馬,悉造其微,窮極天趣。其作畫,初不經意,對客取紙墨,遊戲點染,欲樹即樹,欲石即石,故多入逸品,高者詣神。《容台集》謂其有唐人之致,去其纖;有北宋人之雄,去其獷;非過言也。人馬尤精緻,論者謂擬龍眠有過之無不及。又能墨戲蘭竹,以飛白作石,以金錯刀法寫竹,為古人所鮮能者,著有《松雪齋集》等行世。其子雍,字仲穆,官至集賢待制同知,湖州總管府事。奕,字仲光,號西齋,隱居

不仕;皆以書畫名。而仲穆師董、巨,尤善人馬竹石,著 稱於時。

其餘如楊叔謙,善田園風俗。趙清澗,長人物仕女。 陳鑑如、王繹、冷起岩之特工寫真,各有專擅。宋嘉禾之 師石恪,而無俗態。宋汝志之學樓觀,而灑落自如。郭敏 之喜武元直,但師其意,不師其法,好自出心裁,均為元 代人物畫中之有名者。

(乙) 元代之山水畫

元初山水畫,約可分為四派:一為錢選之青綠巧整派。二為趙孟頫之集古細潤派。三為高克恭之破墨簡逸派。四為孫君澤之水墨蒼勁派。錢氏,師趙伯駒兼師趙令穰,為承南宋院體派而得其餘緒者。然此派繼起者既少,又無特出人材,故勢力甚為薄弱。水墨蒼勁派,較青綠巧整派為興盛,作家亦稍多,除孫君澤外,有陳君佐、張遠等;以孫氏為沉鬱遒勁,得馬、夏之傳,為此派健者,差有聲勢。循至元代季世,尚有張觀、沈月溪、丁野夫、金質夫等,延續其統系而弗替;然其勢力亦甚有限,蓋以上二系,原為南宋畫院中有勢力之畫派,元人不重文藝,朝廷中又無畫院之設立,因未得好環境之栽培灌溉,頓呈衰退之狀。亦以院體與元人作畫意趣,不相吻合,有以使然

也。元初山水畫,最有勢力者,當為集古細潤派。此派作 家,除趙孟頫外,尚有陳仲仁、陳琳、唐棣、邵思善等。 王若水淵之學郭熙,經趙文敏指授,肖古而不泥古。盛子 昭懋之師陳仲美,略變其法,精緻有餘,特過於巧。亦屬 此派範圍之內。趙氏原為元初畫壇領袖,主倡復古,【趙氏 論畫有云:「作畫貴有古意,若無古意,雖工無益。今人但知用筆纖 細、傅色濃豔、便自為能手。殊不知古意既虧、百病橫生、豈可觀也。 吾所作畫,似乎簡率,然識者知其近古,故以為佳。此可為知者道, 不可為不知者說也。」26 又論畫人物云:「宋人畫人物,不及唐人遠 甚。予刻意學唐人,殆欲盡去宋人筆墨。」27】經其號召之餘,頓 成一時風氣耳。然當時高克恭,主寫意,尚氣韻,師二米、 董、巨,成破墨簡逸一派, 造詣精絕, 時稱第一。繼起者, 有道士方從義,發揚振展,其勢力已足與集古細潤派相抗 峙。元初以後,繪畫思想太趨解放,筆墨日臻簡逸,至黃 公望、王蒙、倪瓚、吳鎮四大家出,各立門戶,始完成所 謂元風者,達吾國山水之最高潮:當時山水書之勢力,亦 幾為四家所佔據,可謂盛矣!

高克恭,字彦敬,號房山,其先西域人,後佔籍大同,後居武林。至元十二年,由京師貢補工部令史,至大中大夫,刑部尚書。工山水,初學米氏父子,晚乃出入董、

²⁶ 見《清河書畫舫》。

²⁷ 見《鐵網珊瑚》。

巨,造詣精絕,為一代奇作。然不輕於着筆,遇酒酣興發,或好友在前,雜取縑楮,研墨揮豪,乘快為之,神施鬼設,不可端倪。又好作墨竹,妙處不減文湖州。嘗自題云:「子昂寫竹,神而不似;仲賓寫竹,似而不神;其神而似者,吾之兩此君也。」說者謂其墨竹實學黃華老人云。董其昌《畫旨》謂趙集賢極推重之,如後生事名家,故其畫極貴,歿後購其遺墨一紙,率百千緡云。

方從義,貴溪人,字無隅,號方壺,上清宮道士,山水師二米、高房山,峰巒高聳,樹木槎丫,雲橫嶺岫, 舟泊莎汀,筆趣瀟灑,墨氣冉冉,非世人所能及,實品之逸者也。嘗言:「太行居庸,天下之岩險,其雄傑奇麗, 皆古之名畫,余所願見者,今皆見之,而以慊吾志,充吾操,吾非若世俗者,區區而至也。」其自詡如此。蓋方壺為學仙之穎然者,由無形而有形,雖有形終歸於無形,非仙者,孰與於此。

黃公望,一名堅,杭州富陽人【《無聲詩史》、《杭州府志》 均作富陽人,《圖繪寶鑑》則作衢州人】。本姓陸,繼永嘉黃氏, 字子久,或曰:「其父九十餘,始得之,曰:『黃公望子久 矣。』因而名字焉。」號一峰,又號大癡道人,晚號井西 道人。幼聰敏,有神童之目,經史九流之學,無不通曉。 工詩文,通音律,擅山水,居富春,領略江山釣灘之勝, 山水以北苑為宗,而能化身立法,氣清而質實,骨蒼而神 腴,淡而彌旨,為元季之冠。常於道路行吟,見老樹奇 石,即囊筆就貌其狀;凡遇景物,輒即模記。後至虞山, 見其頗似富春,遂僑居二十年,湖橋酒瓶,至今尤傳勝 事。故得於心,形於筆,所畫千丘萬壑,愈出愈奇,重巒 疊嶂,越深越妙。其畫格有二種:一種作淺絳色者,山頭 多礬石,筆勢雄偉。一種作水墨者,皴紋極少,筆意尤為 簡遠,惟所作較少耳。子久學問人品,超絕一世,蓋為負 才之士,不屑隱忍以就功名者。戴表元讚其像曰:「身有 百世之憂,家無擔石之儲;蓋其俠似燕趙劍客;其達似晉 宋酒徒;至於風雨寒門,呻吟槃礡,欲援筆而著書,又將 為齊魯之學士,此豈為尋常之畫史也哉?」後歸富春,年 八十六而終。

王蒙,字叔明,湖州人,元末避亂,隱居黃鶴山,因 號黃鶴山樵,趙孟頫甥。強記力學,善詩文,不尚矩度, 頃刻數千言。素好畫,得舅士法;然不求妍於時,惟假筆 意以寓其天機之妙。後乃泛濫唐、宋諸家,用墨得巨然 法;用筆亦從郭熙捲雲皴中化出,而以王維、董源為歸 者。故縱逸多姿,往往出文敏規格之外。論者謂叔明專師 文敏,未必不為文敏所掩也。生平不用絹素,惟於紙上寫 之,其得意筆,常用數家皴法,山水多至數十重,樹木不 下數十種,徑路迂迴,煙靄微茫,曲盡山林幽致。亦善人 物,嘗為陶宗儀寫《南村圖》,鳧鴨貓犬,紡車舂碓,人家 器具,一一畢備,若子久渾厚,雲林疏簡,雖各極所擅。 而施之此圖,似終遜一籌也。元鎮嘗題其畫云:「筆精墨 妙王右丞,澄懷高臥宗少文,叔明絕力能扛鼎,五百年來 無此君。」²⁸ 其持論如此,可知其畫品之超詣矣。入明曾 一出泰安知州廳事,後嘗與會稽郭傳僧知聰,觀畫胡惟庸 第,洪武乙丑,以惟庸案被逮,死獄中。

倪瓚,無錫人,字元鎮,號雲林,又署雲林散人。案 董其昌集唐、宋、元寶繪冊中,倪瓚《設色圖》,款署倪 珽。玄宰跋云:「觀此圖,知其初名珽也。【又《雅宜山齋圖》 《鶴林圖》題款,書倪作郳。】嘗白署名曰懶瓚,或東海瓚,或 句吳倪瓚。其變姓名曰奚元朗,曰元映,曰幻霞生。別號 五,日荊鸞民,淨民居士,朱陽館主,蕭閒仙卿,雲林子。 性甚狷介,善自晦匿,好潔,與世不合,故有汙癖之稱。 嘗築清秘閣,蓄古書畫於中,人罕跡其所好。喜辦僧寺, 一住必旬日,篝燈禪榻,蕭然宴坐。明初,被召不起,人 稱無錫高士。家固富饒,至元初,海內無事,忽散其資給 親故,人咸怪之;未幾,兵興,富室悉被禍,而瓚扁舟獨 坐,與漁夫野叟,混跡五湖三泖間,有類天隨子。生平好 學,攻詞翰,皆極古意,書從漢隸入手,翰札奕奕有晉人 風氣。山水早歲師董源,晚年益精詣,一變古法,以天真 幽淡為宗,世稱高品第一。論者謂仲圭大有神氣,子久特 妙風格,叔明奄有前規,所謂漸老漸熟者,若不從北苑築

²⁸ 見倪瓚題王蒙《青卞隱居圖》詩贊。

基,不易到也。三家未洗縱橫習氣,獨雲林古淡天然,米癲後一人而已。宋人易摹,元人難摹;元人猶可學,獨雲林不可學。其畫正在平淡中,出奇無窮,直使智者息心,力者喪氣,非巧思力索可造也。平生多小品,壯年有《雅宜山圖》,晚年有《雨後空林生白煙》大幅,為世所珍。所寫山水,不位置人物,問之,則曰:「今世那復有人?」陳眉公謂其平生罕繪人物,惟《龍門僧》一幅有之,圖章亦罕用,惟荊蠻民一鈕,其畫遂名《荊蠻民》云。

吳鎮,嘉興魏塘人,字仲圭,號梅花道人,嘗自署梅沙彌,自題其墓曰:梅花和尚之塔。博學多聞,藐薄榮利,村居教學以自娛,參易卜卦以玩世。遇興揮毫,非酬應世法也。故其筆端豪邁,墨汁淋漓,無一點朝市氣。師巨然而能軼出畦徑,爛熳慘淡,自成名家。蓋心得之妙,非易可學,北宋高人三昧,惟梅道人得之。兼工墨花,寫像亦極精妙。為人抗簡孤潔,雖勢力不能奪。唯以佳紙筆投之,欣然就几,隨所欲為,乃可得也。故仲圭於絹素畫極少。說者謂文湖州以竹掩其畫,仲圭以畫掩其竹。高巽志謂如老將搴旗,勁氣崢嶸,莫之能禦。本與盛子昭比門而居,四方以金帛求子昭畫者甚眾,而仲圭之門闃然。妻子 空之,仲圭曰:「二十年後,不復爾。」29後果如其言。工

²⁹ 見《容台集》。

詞翰,草書學聓光,卒年七十有五。

元四家,全師法北宋,而各有變異,其意趣各不同 也。黃子久,本師法董、巨,汰其繁皴,瘦其形體,戀頂 山根,重加累石,横其平坡,自成一體。《西廬畫跋》,所 謂其佈景用筆,於渾厚中仍饒逋峭,蒼莽中轉見媚妍,纖 細而氣益閒,填塞而境愈廓,意味無窮,學者罕窺其津涉 也。王叔明,少學松雪,晚法輞川、北苑諸家,將郭熙晚 年之雲頭,北苑之披麻,加以變化,名為解索,山頭雲石, 草樹掩映,氣韻蓬鬆,自辟蹊徑。倪雲林、吳仲圭,亦皆 師法董、巨。惟雲林改繁實為疏落空靈:仲圭易緊密為蒼 茫古勁,有林下風;其取法亦各有所異致。要皆以董、戸 起家,成名後世者;蓋能師古人而不為古人所拘泥也。然 雲林嘗自謂:「僕之所書者,不渦挽筆草草,不求形似, 聊以自娛耳。」30 仲圭亦謂:「畫事為士大夫詞翰之餘,適 一時之興趣。」31 其寄興寫情,純受文學化之影響,則一 也。四家而外,若道士張雨,字伯雨,號貞居,高逸振世, 詩文清絕,韜光山水間,默契神會,點染不群,樹意縱構, 大得北苑遺意。釋本誠、字道元、號覺隱、元僧四隱之一。 品局高潔,能書畫,山水學巨然,有灑脫之韻,是得於菹 而簸弄精光於筆墨間者。陸廣,字季弘,號天遊生,善山

³⁰ 見倪瓚《清閣全集》卷十《答張藻仲書》。

³¹ 見吳鎮《論畫》。

水,仿王叔明,落筆蒼古,用墨不凡,其寫樹枝,有鷹舞蛇驚之勢。陳植,字叔方,號慎獨癡叟,純行篤孝,刻苦積學,工詩畫,山林泉石,幽篁怪木,各盡其態,蒼莽疏宕,有子久氣韻,亦屬於董、巨一派。當時學李成、郭熙者,作家亦復不少。學李氏者,有商琦、喬達、朱裕、陶鉉等,學郭氏者,有劉融、朱德潤、曹知白、吳古松、沈麟、杜士元、從子雲、閻驤等。朱德潤,字澤民,睢陽人,秀異絕人。能詩,山水學郭熙,蒼潤清逸,在子久、叔明間,著有《存復齋集》。曹知白,字貞素,號雲西,華亭人。山水師郭熙,筆墨清潤,全無俗氣。然多為前人蹊徑所壓,不能自立堂戶,遠不及董、巨一派之有異彩而見勢力。此外,張衡、李衝、釋溥光等之學荊、關,郭畀、柴浩、陳公才等之學二米,曾瑞之學范寬,郭敏、韓紹曄之學武元直,宋汝志之學樓觀,以及自成家數之李澄叟、史槓等,均為元代之山水作者,顧不甚著名耳。

與山水相關之界畫,以元初之王振鵬為最有名。振鵬,字朋梅,永嘉人,官至漕運千戶。界畫極工,仁宗眷愛之,賜號孤雲處士。論者謂其運筆和墨,豪分縷析,左右高下,俯仰曲折,方圓平直,曲盡其體;細微精緻,神氣飛動,格力超騰,不拘於法,而不出於法,非畫院中人所能,可並駕郭恕先云。承其衣缽者,有李容瑾、衛九鼎、朱玉等。

元以前之山水,多用濕筆,謂之水暈墨章,開始於

唐,宋復爾爾。元初,高房山始以乾筆皴擦,《南田書跋》 云:「石谷言見房山畫,可五六幀;惟昨在吳門一幀,作 大墨葉,樹中橫大坡,疊石為之,全用渴筆,潦草皴擦, 不用横點,亦無渲染;顧不多作,偶一為之耳。」然已開 元人乾筆作畫之風氣。至元季四家,幾全用乾筆,子久皴 點多而墨不費,設色重而筆不沒,遊移變化,隨管出沒, 而力不傷,為能用乾筆故也。雲林用筆輕鬆,燥鋒多而潤 筆少,世稱惜墨如金,為元季高品第一者,亦以其能乾筆 故也。叔明一以北苑披麻,變為解索,一以淡墨勾石骨, 純以焦墨皴擦,使石中無餘地,鬆密深秀,冠絕古今者, 又以其能乾筆故也。惟仲圭筆端豪邁,墨汁淋漓,少用乾 筆耳。淺絳烘染則始於北宋,盛於元季。鹿柴氏云:「李 思訓,皆青綠山水,李公麟,盡白描人物,初無淺絳色也, 始於董源,盛於黃公望,謂之吳裝;傳之文、沈遂成專尚 矣。」繪畫上之款識,亦至元季漸見流行。尤以黃公望、 倪雲林、吳仲圭畫,詩文書法,均極紹逸,隨意成致。明 沈顥《書麈》云:「元以前,多不用款,或隱之石隙,恐書 不精,有傷畫局耳。後來書繪並工,附麗成觀。」又云: 「倪雲林,書法遒逸,或詩尾用跋,或跋後繫詩,隨意成 致。」又云:「衡山翁,行款清整,石田翁晚年,題寫灑落, 每侵畫位,翻多奇趣,白陽輩效之。」蓋倪、黃諸家,山 水墨戲,疏散簡率,每多空處,輒運用其文章書法之長, 以為款識。文衡山、沈石田、陳白陽等繼之,因發揮佈置

上之落款美,完成世界繪畫上之特殊形式。明、清以還, 更見相習成風,竟至於無畫不落款識矣。

(丙) 元代之花鳥畫

元初花鳥畫家,首推錢選,其畫法師趙昌,高者與古無辨。嘗借人白鷹畫,夜臨摹裝池,翌日以臨本歸之,主人弗覺也。尤善折枝,得意者,賦詩其上。同時趙孟頫、趙孟吁、趙雍、陳仲仁、陳琳、劉貫道、郭敏等,均以兼善花鳥名。孟吁,文敏弟,官至知州,精長花鳥。仲仁,江右人,官至陽城主簿。精長花鳥,師法黃筌。嘗為湖州安定書院山長,日與趙文敏論畫法,文敏多所不及,見其寫生花鳥,含豪命思,追配古人,歎曰:「雖黃筌復生,亦復爾爾。」其見重如此,當時學黃氏體而為元代花鳥巨擘者,有王淵。

王淵,字若水,號澹軒,錢塘人【一作臨安人】。幼習 丹青,親承趙文敏指授,故所畫皆師古人,無一筆院體。 山水師郭熙,花鳥師黃筌,人物師唐人,—一精妙。尤精 水墨花鳥竹石,《珊瑚網》謂其天機溢發,肖古而不泥古, 允稱當代絕藝。

與王氏同時,或稍後於王氏,以能花鳥名者,尚有沈 孟堅之師錢舜舉,往往逼真。謝祐之之仿趙昌,傅色差 厚。賈策之工花鳥,得其飛鳴翔集之狀。鮑敬之善花木禽魚,尤工牡丹,麥態天然。馮君道之長花竹翎毛,每袖養鶴鶉,觀其飲琢,以資筆墨之妙。孟珍【字玉澗,以字行】之為世所珍,史槓之咸臻精到,趙雲岩設法有法,及以臧良之師王淵,林伯英之師樓觀,鄭彝之善作草蟲,吳梅溪之工花鳥雜畫,王仲元之專工花鳥,尤善小景,均為花鳥畫之有名者。元代季世,作家尤少。雖有李仲方、班惟志、邊武等之墨戲花鳥作家,為明清寫意花鳥之先驅;然亦須畫入墨戲畫範圍之內。故僅有盛洪之頗臻巧妙。田景延之下筆逼真,曾雲峰之得草蟲之性,盛懋之師陳仲美,宋汝志師樓觀,以及陸厚、錢君用、方君瑞、張定、卞仲子、卞珏等幾人,亦不甚著名。蓋有元因墨戲畫之興盛,工麗之花鳥畫,雖承宋代盛勢之後,尚存餘勢於元初;然是後日見衰落,其情形頗與道釋人物畫之衰退者相似。

(丁) 元代之墨戲書

元代墨戲畫作者,濟濟多士,可謂空前絕後。其專長 一科之專門作者,固甚多;實則元人以能畫名者,幾無不 兼工墨戲畫。以其畫材言,則以四君子為最盛。墨戲花鳥 次之,枯木窠石又次之。四君子,以墨竹為最盛,墨梅次 之,墨蘭、墨菊為下。專長墨戲花鳥及枯木窠石者,有班 惟志、邊武、邊魯、南宮文信等。兼長者,有郭畀、張中 等。當時兼擅墨竹者趙孟頫,不以墨竹名,其以金錯刀法 寫竹,為古人所鮮能。高克恭,墨竹學黃華,不減文湖州; 頗自負,嘗自題曰:「子昂寫竹,神而不似;仲賓寫竹, 似而不神:其神而似者,吾之兩此君也。」信世昌之別成 一家,蓋學黃華後,又一變者也。張衡、商琦之工山水, 墨竹不師古人,獨開蹊徑。尚雨、郭敏之善山水、雜畫、 墨竹,瀟灑可愛。倪雲林、吳仲圭,雖以山水負盛名,而 竹石均極臻妙品。喬達、釋溥圓之學王庭筠,韓紹曄之師 樂善老人,鄭禧之法趙文敏,朱淳甫、蕭鵬搏之兼善梅竹 而有佳致。均係兼長梅竹有名一時者。專長四君子者,元 初則有管道昇、李衎、李士行、柯九思、楊維翰、王英孫、 張遜、趙鳳、趙淇、宋敏、韓公麟、顧安等。張遜,字仲 敏,與李衎同時。書墨竹,一旦自以為不及李衎,即棄墨 竹而用鈎勒,得摩詰遺意,有名吳中。王英孫,紹興人, 字才翁,宋將,入元不仕。墨竹蘭薫,雅潔無倫。趙鳳, 仲穆子,畫蘭竹與乃父亂真。宋敏,字好古,工竹石,嘗 以墨竹進明宗,明宗語左右曰:「此真士大夫筆。」32人遂 名其竹為「敕賜士大夫竹」。趙淇,長竿勁節,風致甚佳。 韓公麟,筆意簡當,殊有生意。顧安,長書法,墨竹筆法

³² 見楊士奇《東里續集》卷二十二。

遒勁,風梢雲幹,得蕭協律之法。其中以管道昇、李衎、 柯九思、楊維翰四家為最有名。

管道昇,吳興人,字仲姬,趙孟頫室,封魏國夫人, 世稱為管夫人。工書善畫,梅蘭竹石,筆意清絕。《圖繪 寶鑑》謂:「晴竹新篁,是其始創,寸縑片紙,人爭購之, 後學者為之模範。」《容台集》謂其亦工山水佛像。

李衎,字仲賓,號息齋道人,薊邱人。皇慶元年,為 吏部尚書,拜集賢殿大學士,追封薊國公,謚文簡。善圖 古木竹石,庶幾王維、文同之高致,達官顯人爭欲得之, 求者踵門,公弗厭也。公少時,即好寫墨竹,見人畫竹, 每從旁窺其筆法;始若可喜,旋覺不類,輒歎息捨去。後 從黃華老人之子澹游學,已觀黃華所畫墨跡,又迥然不同,乃復棄去。至元初,來錢塘,得文同一幅,欣然願慰, 自後一意師之。兼善畫青綠設色,嘗曰:「墨竹畫竹,皆 起於唐,自吳道子以來,名家才數人;王右丞妙跡,世罕 其傳;蕭協律雖傳,昏腐莫辨;黃氏神而不似,崔、吳似 而不神,惟李頗形神兼足,法度該備。然文湖州最後出, 不異杲日升空,爝火俱息,黃鐘一振,瓦釜失聲矣。」33後 使交趾,深入竹鄉,於竹之形色情狀,辨析精到;作《墨 竹》、《畫竹》兩譜,凡黏幀礬絹之法悉備,其有功於後學

³³ 見《竹譜》。

不少。《松雪齋集》云:「吾友仲賓,為此君寫真,冥搜極討,蓋欲盡得竹之情狀,二百年來,以畫竹稱者,皆未必能用意精深如仲賓也!」其子士行,字遵道,詩歌字畫,悉有前輩風規,竹石得家學而妙過之,尤善山水。

柯九思,字敬仲,號丹丘生,仙居人,文宗置奎章閣,特授學士院鑑書博士,凡內府所藏法書名畫,咸命鑑定。又善鑑識金石,博學,能詩文,善書。墨竹師文湖州,其寫竹,必儐以古木,煙梢霜樾,與叢篆相映,頗具奇趣。又有謂其畫槎牙竹石,全師東坡,大樹枝幹,皆以一筆塗抹,不見痕跡。間作山水,筆墨蒼秀,丘壑不凡,筆法在范寬、夏圭間。亦善墨花,卒年五十有四。

楊維翰,字子固,號方塘,越之暨陽人。工書畫,墨 蘭竹石,精妙。興至即揮灑,求者無貴賤,悉為執筆。時 監書博士柯九思自以為弗及,推曰:方塘竹云。

此外,顧正之工墨竹,學樂善老人,酷似處,人莫能辨。田衍,墨竹學王澹游,頗得雅趣。周堯敏,畫竹宗文湖州而有所得。王鼎,好寫竹,學丁權深悟筆意。張德琪,工墨竹梅花,得澹游佳趣。吳瓘,能窠石墨梅。學揚補之而有逸趣。劉自然之自開蹊徑。李卓、牛麟之瀟灑有致,劉敏、張敏夫之學顧正之,李倜、盛昭、姚雪心之宗文湖州,范庭玉之師樂善老人,劉德淵、高吉甫之宗劉自然,皆有所師承,有名一時者。至黃、王、倪、吳四家以山水崛起後,寫竹寫梅之風稍戢;然作家亦復不少。墨梅,有

陳立善、陳處亨父子。立善,黃岩人,至正中,為慶元路 照磨。工墨梅,與會稽王冕齊名。子處亨,號方山,墨梅 克承家學。墨竹,有陶復初、赤盞君實、張明卿、陳大倫、 伯顏守仁、王翠岩等。復初,字明本,天台人,官台州儒 學教授。師李息齋,瀟放絕俗。赤盞君實,女真人。畫竹 學劉自然,頗有意趣。張明卿,字子晦,天台人。竹石近 文湖州,韻度清灑。陳大倫,字彥理,善文詞,長竹樹,蕭 蕭有蒼勁之意。伯顏守仁,蒙古人,為平江教授。後放逐, 遊九峰三泖間,託寫竹石以見志節,世咸高之。墨蘭,有 鄧覺非、瞿智等。智,字睿夫,婁江人。博學善詩,以書 法鈎勒蘭花,尤稱妙絕。有元墨菊作家,可考查者,僅有 元季之赤盞希曾一人。希曾,肅慎貴族,讀書工詩,善鼓 琴,工墨菊,有新意。至道人衲子之長四君子者,有道士 趙元靖,浪遊閩浙間,以墨竹有名,淋漓牆壁,頗有可觀。 鄒復雷,齋居蓬蓽,琴書餘興,以寫梅自樂,得華光老人 不傳之妙。鄒復元,復雷兄,擅詩畫,工墨竹。《鐵網珊瑚》 謂為既見元竹,復見雷梅云。僧人,則有溥光之工山水墨 竹,學文湖州,俱成佳趣。枯林,天台葉西澗丞相之後, 有才氣,能詩,以畫蘭名世。頗勇俠,不舟渡水,蓋隱於 浮屠者。智浩,號梅軒,工墨竹,脫灑簡略,得自然之趣。 方厓,墨竹淋漓淅瀝,默坐對之,如有聲然。此外圓妙墨 竹之有法度,虚白墨竹枯梅之學文湖州,允才之似丁權, 道隱之蘭石學趙子固,墨竹宗王翠岩,均屬有名一時者。

(戊) 元代之畫論

吾國繪畫,至元代,文學化已呈高潮。故有元享祚雖僅九十餘年,然論畫之著述亦頗不少。關於畫竹者,有李衎《竹譜》、柯九思《墨竹譜》、張退公《墨竹記》,以及散佚未見之吳仲圭《墨竹譜》等。關於山水作法者,有黃公望之《寫山水訣》。關於寫像者,有王繹之《寫像秘訣》並《彩繪法》,以及無名氏之《元代畫塑記》。關於歷代史傳者,有夏文彥之《圖繪寶鑑》。關於鑑賞者,有湯垕之《畫論》、《畫鑑》。關於題贊者,有吳仲圭之《梅道人遺墨》等。兹擇其重要者,提要於下:

《竹譜》,李衎撰,凡七卷。據《知不足齋本》,凡分四譜:一《畫竹譜》、二《墨竹譜》、三《竹態》及《墨竹態譜》、四《竹品譜》。復分全德異形、異色神異及似是而非、有名而非竹六種,各為之圖。言畫竹之書,莫備於是。考竹之有譜,始於晉之戴凱之,僅有名色,無關畫法。宋文、蘇輩,擅寫竹,均未有畫竹之專書。元柯九思,雖有《竹譜》,僅存墨跡,語焉不詳。獨此譜以畫法言之,至為詳盡。並附點幀礬絹調色和墨諸法,亦靡不備載,洵足為學寫竹者之津梁。其竹品一譜,俱自實踐得來,多有未經人道者。《四庫提要》謂其廣引繁徵,頗稱淹雅,可為博物之助,誠非虛語。

《寫山水訣》,黃公望撰,一卷,凡二十二則。每則多

或十餘語,少或一二語,文雖不多,凡山水樹石,用筆用墨,以及皴法,着色,佈景,山水畫法之秘要,殆盡於是。 蓋舉其一生學問經驗之所得而歸納之,其持論頗與郭熙、 韓拙二家稍殊。因郭為北宗,韓屬院體,皆主法度立言, 此篇則不純主法度,為南宗衣缽,明清諸大家,多得力 於此。

《圖繪寶鑑》,夏文彥撰,凡五卷。卷一俱論畫事。卷 二記吳至五代畫人。卷三為宋。卷四南宋及金。卷五元 及外國。又附補遺,續補,自軒轅至元至正間,計得能畫 者一千五百餘人,其考核精誠,用心勤苦,向為藝林所珍 重。惟細核之,頗嫌蕪雜,中間如封膜之類,尚沿舊訛, 未能糾正。又每代所列,不以先後為次,往往倒置,體例 亦未為善。然蒐羅廣博,在前人畫史中,最為詳贍者矣。

《畫論》,湯垕撰,凡一卷。專論鑑藏名畫之方法與 其得失,凡二十三條,深切著明,又多從畫法立論,尤得 要領。

《畫鑑》,湯垕撰,凡一卷。所論歷代之畫,始於吳曹弗興,次晉衛協、顧愷之,次六朝陸探微諸家,次唐及五代諸家,次金元諸家。然元惟襲開、陳琳二人,蓋趙孟頫諸人,並出同時,故不錄也。次為外國畫,次為雜畫,大致似米芾《畫史》,以鑑別真偽為主,皆在筆墨氣韻間,不似董逌諸家,以考證見長也。

《梅花道人遺墨》,吳鎮撰,明錢棻輯,凡一卷。為錢

禁仲芳自梅道人墨跡中錄出成編,故具為題畫之作,凡 五古三首,七古七首,五律一首,七律三首,四絕一首, 五絕三十二首,七絕二十一首,詞十二首,偈三首,題跋 二十首。詩格清拔如其人,亦如其畫,梅道人畫,多有題 記,惜仲芳所輯未廣,且多贋作耳。

元人對於繪畫,全以寄興寫情之意旨,以求神逸氣趣 之所在。與宋人之以理意為立腳,以求神情氣韻之所到 者,殊有不同。故元人作書之態度,對於有合物理與否, 既每不屑顧及;對於形似之追求,尤為反對。此種斷片 之論畫殊多,如倪雲林云:「余畫竹,聊寫胸中逸氣耳。 **豈復較其似與非,葉之繁與疏,枝之斜與直哉?或途抹久** 之,他人視以為麻為蘆,僕亦不能強辨為竹,真沒奈覽者 何!」又云:「僕之所謂書者,不過逸筆草草,不求形似, 聊以寫胸中逸氣耳。」故元人作畫,每不日畫,而日寫。 直以寫字之工夫,寫出其胸中所欲寫者,寫於畫幅上,以 得神逸氣趣為繪畫之極則。湯君載云:「畫梅謂之寫梅, 書竹謂之寫竹,畫蘭謂之寫蘭,何哉?蓋花之至清,畫者 當以意寫之,不在形似耳。」至其極,全以文人之書法為 繪畫。楊鐵崖云:「書盛於晉,畫盛於唐、宋,書與畫一 耳。士大夫工畫者必工書,其畫法即書法所在;然則畫豈 可以庸妄人得之平?」柯敬仲云:「寫竹,幹用篆法,枝用 草書法,葉用八分法,或用魯公撤筆法,木石用折釵股、 屋漏痕之遺意。」又趙文敏,嘗問書道於錢舜舉,何以稱

士氣?錢曰:「隸體耳!畫史能辨之,即可無翼而飛。不爾,更落邪道,愈工愈遠。」趙文敏云:「石如飛白木如籀,寫竹還應八法通,若也有人能會此,須知書畫本來同。」蓋吾國繪畫,至元全入於文人餘事之範圍,純為士大夫詞翰之餘,消遣自娛之具,故墨戲畫中之梅蘭竹菊,孤姿清致,殊有契於士夫之懷抱,尤見興盛。而作畫之重點,亦全傾向於以書法為畫法,發揮繪畫上之特殊情趣,為有元繪畫思想之主幹。

第四編|

近世史

第一章

明代之繪畫

朱元璋乘元末衰亂之秋,崛起草莽,覆滅元朝,返舊 章於司隸,復威儀於漢官。修明政治,獎勵文學,徵遺逸, 舉賢才,文物典章,燦然具焉。故以文物論,遠比元為振 起。明初,即承宋制,復設畫院。兼以官宗、憲宗、孝宗 均愛好文藝,兼工繪事。諸王子如周憲王有燉、鎮平王有 等,均以詩文繪事見稱於世,足證當時文藝風氣之盛。然 太祖沉猜刻薄,屢興大獄,駢誅功臣,並以制義取士,一守 程宋之說;其意蓋欲網羅天下之驥足,範我馳驅,以戢其 風雲之志耳。然其弊, 適足羈束朱明三百年文藝思潮之精 神,致全傾向於擬古,形成模型式之風狀,不能與唐、宋 之文學儒學等相爭雄者,以此故也。惟戲曲小說等軟文學, 仍繼元代而進展,於吾國文學史上,呈一線之光采,然亦 足為當時社會傾向浮靡之證。故以繪畫言,亦有歷史風俗 畫之新流行,故朱明以能畫名者,不下一千三百人左右, 除沈周、董其昌等之渾雄壯拔之作者外,如戴進之水墨蒼

勁,仇英之精緻濃麗諸派,均為繼承南宋畫院之體格而稍變作風者。其餘多係運筆細潤,裁構淳秀,取唐、宋、元諸家格法,集為一體,又各分派別,而成有明一代之風趣,即所謂明清近體者是也。唯花鳥畫,如陳淳之水墨,林良之寫意,以及周之冕之鈎花點葉體,殊有新發展,為清代花鳥畫之先河。然有明一代之繪畫,頗與當時之文學相似,顛倒於門戶搶攘之中;攻何、李,伐歐、曾,入者主之,出者奴之。延及末流,其爭益烈,而國勢亦益不振。唯薪盡火傳,致有清繪畫之盛隆,要亦於此發其端焉。雖然,明代直承宋、元而下,同與宋、元為文學化時期,則一也。

明代以漢人治華,對於文藝之愛好,自與元之漠不關心者不同。故當時各君主及私家鑑藏之風,極為興盛;尤以宣宗之雅好書畫,內府蒐集之富,幾不亞於宋之宣和、紹興。古人名跡,遺留於現代,而有宣德秘玩、武英殿寶等圖記者,均為宣宗時內府所藏之秘跡。原宣宗本擅繪事,山水人物花果翎毛草蟲等,無所不工。蓋萬機之暇,遊戲翰墨,點染寫生,堪與宣和爭勝。其次憲宗、孝宗等,亦均好法書名畫以為珍玩。當時私家之鑑藏,尤盛成風習。專門著述,亦名目繁多。或誌一家之珍秘,或記平生之賞閱,如都穆之《寓意編》,朱存理之《珊瑚木難》,文嘉之《鈐山堂書畫記》、《嚴氏書畫記》,王世貞之《爾雅樓所藏名畫》,王世懋之《澹圃畫品》,何俊良之《書畫銘心錄》,詹景鳳之《東圖玄覽》,張丑之《清和書畫舫》,

董其昌之《容台集》、《畫禪室隨筆》,陳繼儒之《秘笈》, 郁逢慶之《書畫題跋記》、《續書畫題跋記》,以及汪砢玉 之《珊瑚網》等,可見大概。諸私家收藏中,以分宜嚴嵩 之鈐山堂,太倉王世貞之爾雅樓,嘉興項元汴之天籟閣為 最富。嚴氏當世宗時,恃寵攬權,貪賄賂,親僉邪,氣燄 之盛,不可一世;承其意旨者,爭以書畫等相饋獻。其幕 友趙文華、鄢懋卿等,並長於鑑識,故所收劇跡殊多,見 《知不足齋叢書·天水冰山錄》中僅古今名畫冊頁一項, 凡三千二百餘件,可想見其宏富矣。爾雅樓、天籟閣之藏 品,可在《爾雅樓所藏名畫》及《天籟閣題記》等著述中見 其大略。大抵三家中,以分宜嚴氏為最富;以嘉興項氏為 最精。蓋項氏鑑別精深,為有明第一,故真跡神品,尤為 特多焉。兹將明代之畫院及道釋人物山水花鳥墨戲等流 派,分述如下:

(甲)明代之畫院

吾國自五代之西蜀、南唐、南北宋,相繼設立畫院以來,其勢力日見擴展。至元,以不重文藝,頓然終止。明初太祖,雅好繪事,頗知獎重,因承宋制,復設畫院,徵 集畫士,授以待韶、副使、錦衣指揮、錦衣鎮撫、錦衣衛千戶、錦衣衛百戶等官職。雖其規模組織等略與兩宋不

同,然奕世諸君主,均知尊崇而加提倡,故作家名手,彬 彬輩出,堪與兩宋書院相媲美。洪武初,即徵趙原、周位 為畫史;陳遠以應召寫御容為文淵閣待詔;沈希遠亦以寫 御容稱旨,授中書舍人;盛著以全補圖書,運筆着色,與 古無殊,供事內府。其餘孫文宗、王仲玉、相禮等,均以 精長繪事被召入京,影響於明初繪畫者極大。趙原【一作 趙元】, 字善長, 工山水, 師董北苑, 雄麗可雁行王叔明。 兼工龍角鳳毛,所作金錯刀竹尤為簡貴。周位,鎮洋人, 字元素,工山水,凡宫掖山水畫壁,多出其手。陳遠,字 中復,少力學,誦《易經》,善模寫人物,可比李伯時。沈 希遠,昆山人,工山水,宗馬遠,兼善傳神。然太祖資性 峻酷,嚴刑罰;不久,趙原以應對失旨坐法,周位亦被讒 致死, 盛著以畫水母乘龍背於天界寺壁不稱旨, 棄市。於 是當時朝野諸作家,咸肅然深自警惕,不敢隨意下筆,以 免意外。或揣摩上意,以為抑合。於是元人放逸之書風, 為之驟斂。惠帝時,僅有郭純,以精繪事,擢營繕所永。 至成祖,始復加獎重,嘗遍徵天下名工,書諸宮殿壁。當 時道釋人物作家蔣子成、鞏庸,山水作家張子時、上官 伯達,花鳥作家范暹、邊文進等,皆應召供奉內殿。又卓 抽以善水墨山水,召為翰林。陳為以善寫照,召傳御容。 沈遇以善淺絳丹青,嘗應召見。趙廉之善虎,與邊文維翎 毛、蔣子成人物,稱為禁中三絕。郭純,永嘉人,初名文 通。太祖賜名純,遂以文通為字。洪熙初,升閣門使。宣

廟時,供奉內庭。長山水,學盛子昭,豐腴溫潤,佈置茂 密,有言馬、夏者,輒斥之曰:「是殘山剩水,宋偏安之 物也。何取焉?」 鞏庸,字友常,山水人物,學張世祿, **隨筆有意,永樂間,應詔至京,名動公卿間。張子時【一作** 子明】,彦材子,字蘭雪,工山水花鳥,名播京師。上官伯 逹,邵武人,善山水人物,傅色既精,神采亦備,永樂中, 召詣京師,直仁智殿。范暹,字啟東,號葦齋,東吳人, 永樂中,取入書院。工花竹翎毛,談論館閣名公者,多重 之。卓妯,字民逸,奉化松溪人。山水師朱自方,得其心 妙,而筆法精緻,實過焉。南京報恩寺有其畫壁。沈遇, 字公濟、號臞樵、吳縣人。善山水、淺絳丹青、種種能之。 兼善人物,常好書古忠節孝義之跡,置坐間,使人觀感。 沈氏衣冠言貌,古雅有前輩風,非尋常畫史也。至宣德、 成化、弘治三朝,為有明書院最隆盛時期,與宋之官和、 紹興相並駕。原宣廟、憲廟、孝廟,皆精繪事。宣廟於人 物、山水、花果、翎毛、草蟲諸科,無所不工;蓋萬機之 暇,遊戲翰墨,點染寫生,堪與徽宗爭勝。宣德中,謝環 以善山水,應召為錦衣千戶,戴進、倪端、石銳、李在、 周文靖等,均以善繪事待詔首仁智殿。商喜,以工山水、 人物、花竹、翎毛,授錦衣衛指揮。鄭時敏,以善山水應 召,官錦衣衛鎮撫。韓秀實,以善人物鞍馬,供奉內庭, 深被寵渥。邊楚芳、周鼎,均以善畫,徵襲錦衣。其餘鄭 克剛、顧應文等,亦以精繪事被召入京。成化中,林良,

以善花果翎毛,官錦衣指揮。其子郊,克承父風,以應試 畫工第一,授錦衣衛鎮撫,直武英殿。吳偉、林時詹、沈 政、詹林寧、張乾等,均以有名繪事,同待詔首仁智殿。 弘治中、呂紀、呂文英、馬時暘、鍾禮、王諤、張玘等, 均以繪書供奉內庭。郭詡,亦以繪事,應召入京師。石銳, 字以明,錢塘人。畫得盛子昭金碧山水,兼工界畫樓台人 物,傅色鮮明溫潤,著名於時。李在,字以政,莆田人。 山水細潤者,宗郭熙;豪放者,宗馬、夏;多墓仿古人, 筆氣生動。《畫史會要》謂:「自戴文進以下,一人而已。」 周文靖,閩之莆田人。山水學夏圭、吳鎮,蒼潤精密,筆 力古健,醞釀墨色,各臻其妙。人物、花卉、竹石、翎毛、 樓閣、牛馬之類,咸有高致。宣德間,以陰陽訓術,徵直 仁智殿。御試枯木寒鴉第一。商喜,字惟吉,工山水、人 物、花木、翎毛,全墓宋人,筀意無不臻妙,超出眾類, 為明初士林所推重。顧應文,松江人,工畫山水人物,尤 精道釋,脫去習氣,識者貴之。林時詹,興化人,長繪書, 尤精山水,成化初,直仁智殿,除工部文思院副使。許伯 明,善花鳥竹石,與林時詹同時被召,亦為文思院副使。 詹林寧,字必泰,浦城人。自幼酷好丹青,弱冠遂精其業。 繪山水、樓台、人物,遠近濃淡縈廻曲折,皆出新意。天 順間,召入京師。成化改元,授工部文思院副使,直仁智 殿。呂紀,鄞縣人,字廷振,工翎毛山水人物。翎毛,初 學邊景昭,後墓仿唐宋以來名筆,兼集眾長,益浩精詣。

弘治中,被徵入御用,升至錦衣衛指揮。應韶承制,多立 意進規,孝宗嘗稱之曰:「工執藝事以諫,呂紀有之。」時 稱大呂。呂文英,括蒼人,長人物,與呂紀皆被寵渥,時 稱小呂。孝宗時,以指揮同知直秘殿。馬時暘,名暄,以 字行。幼穎悟,博通經史,兼工丹青。孝廟初,徵入華蓋 殿供御,授錦衣衛鎮撫。鍾禮,字欣禮,上虞人。工書畫, 善山水草蟲,始學戴文進,後自出機軸。弘治中,直仁智 殿。王諤,字廷直,奉化人。善山水樹石,肆力於唐宋名 家,凡奇山怪石,古木驚湍,盡摹其妙。弘治時,以繪事 供奉仁智殿。孝宗好馬遠畫,亟稱之曰:「王諤,今之馬 遠也。」官錦衣千戶。其中被恩渥最厚,並為院中重要人 材者,當推謝環、吳偉二人焉。

謝環,永嘉人,字庭循,以字行。知學問,喜賦詩, 吟詠自適,好繪畫,長山水,師張叔起,並宗荊浩、關同、 米芾,馳名於時。永樂中,召入禁中。宣宗妙繪事,供奉 之臣,特獎重庭循,恆侍左右,進官錦衣千戶。

吳偉,江夏人,字士英,號魯夫,更字次翁,號小仙。 齠年流落海虞,收養於錢昕家,侍其子於書齋中,便取筆 畫地作人物山水狀。錢見而奇之曰:「欲作畫工耶?」即 與筆札,厚給養之。弱冠,至金陵,畫名遂起。偉性戇直, 有氣岸而豪毅。成國朱公,延至幕下,以小仙呼之,因以 為號。憲宗時,召授錦衣衛鎮撫,待韶仁智殿。好劇飲狎 妓,人欲得偉畫者,則載酒攜妓往。一日被韶,正醉中, 官扶掖入殿,上命作《松泉圖》,偉跪翻墨汁,信手塗抹,上歡曰:「真仙筆也!」又孝宗命畫稱旨,授錦衣百戶,賜印章曰:「畫狀元。」山水樹石,俱作斧劈皴,落筆健壯,白描尤佳。人物出自吳道子,縱筆不甚經意,而奇逸瀟灑動人。臨畫用墨如潑雲,旁觀者甚駭,俄頃揮灑,巨細曲折,各有條理,若宿構然。《藝苑卮言》則謂偉山水樹石,亦大遒緊,官畫祠壁屏障,至於行卷單條,恐無所取云。

弘治以後,畫院漸衰。正德間,僅有朱端、曾和等, 以畫士直仁智殿。嘉靖間,僅有張廣、張一奇等,供奉內 庭。朱端,字克正,工山水,兼善人物花卉翎毛。山水宗 馬遠,人物學盛子昭,以畫十直仁智殿,授指揮。曾和, 善山水,筆法高古,與朱端同時直仁智殿。張庸,字秋 江,無錫人,善書書。嘉靖應徵,待詔內庭,世宗見其《萬 福圖》,賞之:命盡進所畫,於是宦者共屬廣為圖,將獻 以激寵。廣辭疾不可,明日探之,已南歸矣。張一奇,字 **彦卿**,沙縣人。善翎毛山水,名聞於時。至京師,召畫便 殿稱旨,授錦衣千戶。嘉靖以後,邊境多事,國事日下, 畫院竟寂無聲聞。僅有萬曆中吳彬,天啟中鍾士昌二人 而已。吴彬,字文中,莆田人。工山水人物,山水佈置, 絕不摹古,最為奇出。人物形狀奇怪,迥別前人,自立門 戶。白描尤佳,遠即不敢追蹤道子,近亦足力敵松雪。萬 曆中,召見,授工部主事。鍾士昌,字汝樸,通海人。善 書書,北游兩都,筆墨益妙,天啟間,試畫為畫品中書。

明白洪武至正德,可謂書院極降盛時期,院內外之軋 轢,亦特激烈。《名山藏》云:「宣廟善繪事,一時待詔有 謝廷循、倪端、石銳、李在,皆有名,及(戴) 進入京, 眾工妒之;一日,仁智殿呈畫,進首幅為《秋江獨釣圖》, 一紅袍人垂釣水次,畫家惟傅紅色最難,而進獨得古法。 廷循曰:『此畫良佳,惟恨野鄙耳。』官廟叩之,對曰: 『紅品,官服色也;用以釣魚,失大體矣。』 宣廟頷之, 遂揮去,餘幅不復閱,放歸。」於此可知當時院內排擠之 大略矣。至以院中畫派言,則以馬、夏之水墨蒼勁派佔大 勢力,名手亦特多,戴文進、李在、吳偉等,均為此派之 代表。尤以戴氏,技腕超倫,樹浙派之新幟。當時院內外 諸作家,多為戴氏一派所風靡。蓋緣孝宗等,均愛好馬、 夏蒼勁之作風有以致之。換言之,即明嘉靖以前之繪畫, 以畫院為中心,繪畫風氣,盡反元人之所尚,而追蹤宋代 書院之舊緒,山水人物等,多法馬、夏、二綃、劉、李諸 家,雖當時有林良諸人,以簡筆水墨畫花鳥,創寫意花鳥 之新派,然其勢力亦遠非馬、夏、劉、李諸派之敵。嘉靖 以後,十大夫以畫名者,日見增多,其領袖如沈石田、文 徵明等,均係吳人,因成所謂吳派者,佔院外畫壇,張其 新幟。其所持論,全厭棄院體,至議馬、夏諸派,為犴邪 板刻之學,致尚南貶北之論調,風靡於有明季世。元人放 逸之畫風,至此始見恢復而呈燦爛之觀,啟清代繪畫發展 之先河。

(乙)明代之道釋人物畫

明代道釋教尚盛:蓋明太祖微時,嘗為僧,及有天 下,撰高僧使侍諸王。並以張道陵六十四世孫正常,為正 一真人。又招徠番僧,授以封號,其時禪師僧官,不可勝 數。至武宗, 尤好佛氏, 於佛經番語, 無不涌曉, 自稱大 慶法王,為有明佛教最盛時期。殆世宗崇信道教,尊禮 道十,道教大盛,佛教勢力始稍衰減。雖然,當時道釋之 繪畫,則仍存衰退之觀。徐沁《明畫錄》云:「古人以畫名 家者,率由道釋始。雖顧、陸、張、吳,妙跡永絕,而瓦 棺《維摩》、柏堂《盧舍》,見諸載籍者,恍乎若在。試觀 冥思落筆,傾都聚觀;輦金輸財,動以百萬;此豈後人所 能及哉?祈時高手,既不能擅場,而徒詭曰:『不屑。』僧 坊寺廡,盡污俗筆,無復可觀者矣。」原吾國宋、元以上 之人物書,全以道釋為主體,自南宋廢禮拜圖像,而與尋 常之玩當繪書同視以來,書風已大見變遷;元代佛道教中 衰,道釋畫已有絕跡之勢;至明,佔人物畫之主位者,一 變而為史實風俗畫,傳神次之,道釋為下,亦繪畫盛衰之 勢,有以使然也。故終明之世,號稱道釋畫之能手者,僅 有蔣子成、倪端、張仙童、顧應文、沈鳴遠、張繼、吳彬、 上官伯達、丁雲鵬等幾人。當時兼精道釋,其畫名不專以 道釋聞者,有戴進、吳偉、張路、孫克弘、張世祿等。倪 端、杭州人、道釋超妙、不落恆蹊。張仙童、善羅漌、凡 寺廟牆壁,經其畫者,咸稱神妙。顧應文,道釋脫去時習, 識者貴之。沈鳴遠,佛道神像,流輩罕及。張繼,瑰麗侈 貴,為宣、英時名手。吳彬,佛像人物,形狀奇異,廻別 舊人,自立門戶。上官伯達,傅色精采,南中報恩寺有其 畫廊,獨絕一時。戴文進,神像威儀,鬼怪勇猛,南中報 恩寺有其畫壁。吳偉,曾於昌化寺殿壁畫羅漢五百尊,穿 崖沒海,神通遊戲。張路之學吳偉,得其遒勁,張世祿之 善道釋人物,名重當世。其中以蔣子誠、丁雲鵬為有名。

蔣子成【《金陵瑣事》、《明畫錄》,均作子誠】,宜興人,幼 工山水,中年悔其習,遂畫道釋人物,傅彩精緻,為有明 第一;尤長水墨大士像。永樂中,徵入京師,時以趙廉之 虎,邊文進花鳥,並子成人物,為禁中三絕,名重當時。

丁雲鵬,休寧人,字南羽,號聖華居士。善道釋人物,得吳道子法。白描酷似李龍眠,絲髮之間而眉睫意態畢具。陳眉公謂為非筆具神通者,不能也。其所作羅漢,承五代貫休,別具一種風格。山水人物雜畫兼妙,董文敏贈印章曰:「毫生館」,其得意之作,嘗一用之。

其餘胡隆之受學於蔣子成,為名輩所推重。阮福之道 釋神像,比擬子成,僅亞一籌。馬俊之工鬼神,得其至妙。 張靖之行筆疏爽,直入吳道元之室。熊茂松之師丁南羽, 而得其神似。李麟之師聖華居士,筆墨疏秀,俱合古法, 有出藍之譽。朱多爛之超然出塵,蘇遁之豪縱細潤,各極 其妙。亦皆以能道釋畫有名於當時。

明代人物書,略比元為振起。然多模擬唐宋人舊派, 不能如隋唐之燦爛耀煌、昭耀百世耳。如金陵陳遠、聞縣 朱孟淵、南海張譽、無錫王鑑等,均屬北宋李伯時一派。 松汀朱芾、吳汀朱應辰、蘇州夏鼎,均善白描,又丹徒杜 堇, 樓閣人物, 嚴雅深有古意, 尤工白描人物, 稱白描第 一手,亦與李氏一派相折。錢塘戴進、江夏吳偉,均遠宗 道玄, 折法馬、夏, 參靈酌妙, 氣勢特盛, 亦屬南宋水墨 蒼勁派而稍變面目者。繼戴、吳二氏者,有秣陵宋臣、休 寧汗肇等:承吳氏者,有大梁張路、江寧薛仁、儀真蔣貴、 浦成陳子和、新河宋登春等,均屬此派健者。又江寧李 著,字潛夫,號墨湖,童年學畫於沈啟南,學成歸家,每 仿吳次翁筆以售。《明書錄》云:「李著,初從學沈周之門, 得其法。時重吳偉人物,變而趨時,行筆無所不似,遂成 江夏一派。」可知當時吳氏一派人物之風行矣。然作風漸 趨粗貙,不足為畫人正則。同時有陳暹之設色山水人物, 傳之周臣,周臣傳之仇英,創精麗豔逸之史實風俗畫,為 有明一代人物書之師節。風行於有明季世。

仇英,太倉人,移居吳縣,字實父,號十洲。初志丹 青,師事周臣,善山水、人物、士女。尤工臨摹,粉圖黃 紙,落筆亂真;至於發翠豪金,絲丹縷素,精麗豔逸,無 慚古人。嘗作《上林圖》,人物、鳥獸、山林、台觀、旗輦、 軍容,皆憶寫古人名筆,斟酌而成,可謂極繪事之絕境, 藝林之勝事也。董思白題其《仙弈圖》,謂實父是趙伯駒 後身,即文、沈亦未盡其法,洵非過譽焉。

承仇氏流派者,有吳人沈完、徽州程環,均稱入室, 其女兒杜陵內史,善山水人物,精工秀麗,筆意不凡。論 者謂為丹青獨擅,尤能克承家學。嘉興周行山、長洲尤 求,所作仕女,豔冶絕世,亦屬仇氏一派。與仇氏同學周 臣者,有唐六如寅,所作人物士女,極秀潤縝密而有韻 度,與周臣雅俗迥別,實深得李伯時而稍變風趣者。同里 張靈,與唐氏志氣雅合,茂材相敵。人物冠服,玄古形色, 清真無卑庸之氣,而筆新墨勁,斬然絕塵,允與唐氏同一 統系。同郡周官李群,工人物士女,雅秀不俗,標格生動, 亦近唐氏一派。至崇禎間,有順天崔子忠青蚓、諸暨陳洪 綬章侯,皆以人物齊名,時號南陳北崔,為十洲以後之人 物大家,開清代人物畫之法門者也。

陳洪綬,諸暨人,字章侯,號老蓮,甲申後,自稱悔遲,又曰勿遲,以明經不仕,賦性狂散,研心書畫,尤工人物,世所罕及。甫四齡,過婦翁家,見新堊壁,登案畫關壯繆像,長八九尺,蓋繪事本天縱也。少長,拓得李公麟孔門《七十二賢石刻》,閉戶臨模,數模而數變之。又嘗模周昉《美人圖》,至再四,猶不已。人指所模者謂之曰:「此已勝原本,猶嗛嗛何也?」曰:「此所以不及也。吾畫易見好,則能事尤未盡,周本至能,而若無能,此難能也。」論者謂老蓮人物,驅幹偉岸,衣紋輕圓細勁,兼有伯時、子昂之妙;運筆旋轉,一氣而成,頗類陸探微,設

色古雅,得吳道子法。至繪經史故事,狀貌服飾,必與時 代吻合,洵推能品。間作花鳥草蟲,無不精妙,山水亦另 出機局。其作品遺世者頗多,其刻本圖卷,如《水滸傳》、 《西廂記》、《離騷圖》等,多為清代人物畫家所宗風。

崔子忠,萊陽人,佔籍順天【案《無聲詩史》,作山東人。 《清朝書畫家筆錄》,作北平人】。初名丹,字開予,更名後,字 道母,號北海,又號青蚓。崇禎時順天府學諸生,形容清 古,言辭簡質,望之不似今人。文翰之暇,留心丹青,規 摹顧、陸、閻、吳遺跡,唐人以下,不復措手。居京師, 闤闠中,蓬蒿翳然,凝塵滿席,蒔卉養魚,杳然遺世。興 至,則解衣盤礡。白描設色,皆能自出新意,與陳洪綬齊 名。一妻二女,亦嫻點染,相與摩挲指示,共相娛悅。間 出以貽相善者。若庸夫俗子,用金帛相購者,雖窮餓,掉 頭弗顧也。甲申後,走入土室不出,卒餓死。

其餘常熟朱士謙,設色精古。無錫吳琯,瀟灑絕俗。 福清鄭克剛,人馬得韓幹、趙仲穆筆法。泰和郭詡,信手 作人物,輒有奇趣。呂文英,以工人物,直秘殿而被寵渥。 黃縣姜隱,細潤工致,摹古有法。常熟蔣宥,人物有致, 時稱能品。王鳳,師蔣宥,筆有逸思。莆田吳彬之狀形奇 怪,迥別舊人,筆端雅秀,獨辟蹊徑。江南張翀,筆墨豪 邁,着色古雅。上虞謝彬,寫墨戲人物,率意點染,天然 入妙。均為有明人物畫之錚錚者。然吾國人物畫,至宋已 漸見衰落。郭若虚云:「佛道、人物、十女、牛羊,則近 不及古。」 迨有元,全以繪畫為寄興寫情之具,畫人益傾向於偷惰,人物畫更見每下愈況之概;從事人物畫者,不得不另辟新程途以為發展。至仇十洲出,乃推陳出新,而成史實風俗之人物畫,代道釋畫而盛行之,使吾國人物畫,經有元及明初久衰後,成一小中興之時期焉。

傳神,亦人物畫之一種。明初,傳神作家,如陳遇、陳遠、孫宗文、沈希遠等,均被徵寫御容而得恩遇。其餘如王直翁、胡秋碧、陳敬止、周孟容、陳搗、唐宗祚、朱月鑑、蕭于喬、蕭于京、陳璣、姚繼宗、吳純、王綸、劉昌叔、張靖、侯鉞、蔡世新、陸宣、林旭、歐陽遠觀、史政等,均以傳神聞名一時。其負絕技並受西洋風趣而為一代傳神泰斗者,則有莆田曾波臣鯨。張浦山云:「寫真有二派:一重墨骨,墨骨既成,然後傅彩,以取氣色之老少,其精神早傳於墨骨中矣,此閩中曾波臣之學也。一略用淡墨,鈎出五官部位之大意,全用粉彩渲染,此江南畫家之傳法。而曾氏善矣。」陳師曾亦謂:「傳神一派,至波臣乃出一新機軸。其法重墨骨,而後傅彩暈染,乃至數十層,其受西洋畫法之影響可知。」蓋明萬曆間,意大利教士利瑪竇來明,工歐西繪畫,擅寫耶穌聖母諸像,曾氏折衷其法,而為肖像畫,為吾肖像畫之一變。

曾鯨,字波臣,莆田人,流寓金陵。工寫照,如鏡取 影,妙入化工。其傅色淹泊,點睛生動,雖在楮素,盼睞 噸笑,咄咄逼真,雖周昉之貌趙郎,不是故也。若軒冕之 英,岩壑之俊,閨房之秀,方外之蹤,一經傳寫,妍媸惟 肖。然對面時,精心體會,人我都忘,每圖一像,烘染至 數十層,必匠心而後止。其獨步藝林,名動遐邇,非偶 然也。

傳曾氏之衣缽者殊多,《明畫錄》云「傳鯨法者,為金 谷生、王宏卿、張玉珂、顧雲仍、廖君可、沈爾調、顧 宗漢、張子游輩,行筆俱佳,萬曆間,名重一時。」又嘉 興張琦、沈韶,無錫張遠,松江顧企,均善寫照,亦曾氏 弟子。

(丙) 明代之山水畫

明代繪畫,以山水為最發達,作家遠比宋、元為多。 自明初至嘉靖間,畫院特盛,當時繪畫趨勢,全以畫院為 中心。院內諸畫人,自以南宋健拔整美之院體為專尚。院 外諸作家,亦多繼承二趙、劉、李、馬、夏,成一時之風 習。如張渙、陶成、唐寅、仇英、尤求諸家,均為學二趙、 劉、李之能手。冷謙、陳汝秩、沈昭,均善李大將軍之 體,亦屬此派。戴進、倪端、李在、周文靖、吳偉、張乾 諸人,則皆承馬、夏之衣缽,然當時作畫之風氣,盛尚摹 仿,故一般作家,頗嫌元季畫風,過於放逸,因多從事於 精細巧整,故學盛懋畫法者,如王繼宗、陳暹、郭純、盛 叔大、顧叔潤、石銳、陳公輔、周臣、蘇復等,亦不在少 數。但貢獻無多,於明代山水畫派上,無特殊之地位耳。 是後畫院不振,士大夫如沈周、文徵明等,以雄渾溫雅之 筆墨,樹聲勢於成化、弘治、嘉靖之際,延至萬曆末而稍 衰。至天啟、崇禎間,莫是龍、董其昌、陳繼儒輩相繼而 起,大張旗鼓於後,於是遠而荊、關、董、巨,折而王、 黄、倪、吳之畫派,乃代二趙、劉、李、馬、夏之畫派而 大盛。顧凝遠《畫引》云:「自元末以至國初,畫家秀氣略 盡,成弘、嘉靖間,復鍾於吾郡,至萬曆末而復衰。董宗 伯起於雲間,才名道藝,光嶽毓靈,誠開山祖也。」故總 明代之山水畫而論,大體可分為三大統系:即嘉靖以前, 紹述馬、夏遺矩,略變其簡厚沉鬱之趣,而為整飭健拔 者,為浙派,以戴氏文進為首領。繼承二趙、劉、李舊格, 於細巧濃麗中,稍加秀潤者,為院派,以唐寅、仇英為代 表。成化、弘治、嘉靖以後,一般十大夫,雅好繪事,咸 以荊、關、董、巨、王、黃、倪、吳之南宗旗幟相號召, 而與盛極就衰之浙派爭優劣者,為吳派,以文、沈為先 鋒,董其昌為後起。考三派盛衰之跡,則又可畫為二期: 自明初至嘉靖間,為前期,浙派與院派並行時期也;浙派 尤較院派為盛。成化、弘治、嘉靖以後,則為吳派所獨 佔。嘉靖前後,則為浙院派與吳派交替時代,南北二宗, 因有互相影響之趨勢。例如冷謙、周臣之筆墨,大有從南 而北之姿致;唐寅之作風,全存從北而南之體格;沈周之

圓渾挺健,雅受浙派情趣之陶融;戴進之作,亦每有類似石田翁,蒼老秀逸,出於同一師法。故子畏直承李晞古、劉松年為院派領袖,一面並為吳門健將,故世稱子畏為折中吳、浙、院而為一派者。《明畫錄》云:「南宗推王摩詰為始祖,傳而為張璪、荊、關、董源、巨然、李成、范寬、郭忠恕、米氏父子,元季四大家,明則沈周、唐寅、文徵明輩,舉凡士氣入雅者,皆歸焉。」又云:「南北二宗,各分支派,亦猶禪門之臨濟、曹溪耳。今鑑定者,不溯其源,止就吳、浙二派,互相掊擊,究其雅尚,必本元人。孰知吳興松雪,唱提斯道,大癡、黃鶴、仲圭,莫非浙人。四家中,僅有梁溪迂瓚。然則沈文諸公,正浙派之濫觴,今人安得以浙派而少之哉?」蓋沈、文,正由浙派而入也。據此,則當時吳、浙之爭,顧未免乎文人門戶之見焉:兹將浙、院、吳三派,敍述於下:

(一) 浙派

明初山水,紹述馬、夏遺規之作家,在院內者,有沈 希遠、倪端、李在、周文靖諸人。在院外者尤多,如新 安朱侃,昆山王履,蜀人蘇致中,華亭章瑾【《明畫錄》作莊 瑾】,吳縣沈遇,常熟范禮,杭州王恭,錢唐沈觀,閩人周 鼎,廣陵林廣,吳人周臣,蜀人雷濟民,太倉張翬、張乾, 江右丁玉川,蘇州邵南,奉化王諤等,均為此派作手。然 自戴進出,一變其風趣,當時畫人,多相偃附,而成浙派, 蓋戴氏籍錢塘也。 戴進【《明畫錄》作雖】,字文進,號靜庵,又號玉泉山 人。善繪畫,幼師葉澄,及長,臨摹精博,得唐、宋諸家 之妙。故道釋、人物、山水、花果、翎毛、走獸無所不工。 山水大率以摹擬馬夏為多;花果、翎毛、走獸俱極精緻; 而神像之威儀,鬼怪之勇猛,衣紋設色,輕重純熟,不下 唐宋先賢。其畫道釋,多用鐵線描,間亦用蘭葉描。畫 人物,則多用蠶頭鼠尾,行筆頓挫,蓋以蘭葉而稍變其法 者;其技法在南宋諸家之上,為有明畫流第一。宣宗妙繪 事,一時畫院待詔有謝環、倪端、石銳、李在等,皆有名, 及進入京,眾工妒之,見讒被放,以窮死。文進生平多厄 抑,弇州山人云:「文進生平作畫,不能買一飽,是小厄。 後百年,吳中聲價,漸不及相城翁,是大厄。多才固遭天 忌耶?」¹

繼戴氏而起,大暢浙派之泉源,形成極有勢力之流派者,當推陳景初、吳偉。景初,號草庭,海鹽人。與戴氏同時,筆法亦相類,蒼老可愛。吳偉,憲、孝時,與北海杜堇、姑蘇沈周、江西郭詡齊名,為此派健將。一時名流如海鹽陳璣,江寧吳珵,上虞鍾禮,浙人汪質,上元謝賓舉,吳縣葉澄,休寧汪肇,錢塘夏芷、方鉞、夏葵、仲昂,沙縣鄧文明,以及文淮子泉,婚王世祥,僧人華樸中等,

¹ 見王世貞《弇州四部稿》。

皆乘時崛起。繼吳偉而發揚振展者,則有祥符張路,金陵李著,儀真蔣貴,江寧蔣嵩、蔣乾、薛仁,新河宋登春,南匯邢國賢,海鹽王儀等,遂成江夏一派。蓋吳氏籍江夏,為浙派之支流也。此外如謝時臣之學沈周,兼善戴、吳之派,何澄之學米元章,未脫浙派習氣,均為有影響於浙派畫風者,可謂盛矣!然張路、鍾禮等,漸陷粗豪,蔣嵩、朱邦、汪肇等,尤私心自用,一味頹放,並喜用焦墨枯筆,以求合時人之所喜。《明畫錄》云:「蔣嵩,喜用焦墨枯筆,最入時人之眼,然行筆粗莽,多越矩度。」時與鄭顛仙、張復陽、鍾欽禮、張平山等,徒逞狂態,目為邪學,致召吳派之非難,漸趨衰廢。至崇禎間,藍田叔瑛出,重為振起,造浙派之極則,為一代名家。然當時吳派之勢力極盛,尚南野北之論,風掩一世,不為時人所重視耳。

藍瑛,字田叔,號蜨叟,晚號石頭陀,錢塘人。善山水,初年秀潤,摹唐、宋、元諸家,筆筆入古;而於子久,究心尤力,此如書家真楷,必由此入門,各極變化。晚年筆益蒼勁,人物寫生並佳,蘭石尤絕。論者謂浙派始自戴進,至藍瑛為極。《畫史會要》謂其老而彌工,蒼古頗類沈啟南云。壽八十終。

傳藍氏之畫法者。有其子孟,孫深、濤,以及劉度、 陳璇、王奐、馮湜、顧星、洪都等,均為此派繼承者。《明 畫錄》云:「傳藍氏之法者甚多:陳璇、王奐、馮湜、顧星、 洪都,皆其選也。」然浙派至此,其勢力已早成強弩之末, 不克復為振起矣。

(二) 院派

明初紹述南宋二趙、劉、李一派之畫家,亦殊多,世 稱院體。宗趙千里者,有太倉仇英、無錫陳言等。宗趙千 里而兼趙松雪者,有秀水張渙、吳縣陳裸等。宗趙千里而 兼劉松年者,則有長洲沈碩。宗劉松年而兼錢舜舉者,則 有長洲尤求。宗李晞古而兼劉松年者,則有吳郡唐寅等, 皆擅金碧青綠,並兼工設色人物及界畫等,為此派健者。 其中以仇英、唐寅為尤有名。

唐寅,吳人,【自署晉昌唐寅】。字伯虎,一字子畏,號 六如居士,弘治戊午,舉應天解元。賦性疏朗,狂逸不羈,與同里狂生張靈縱酒不事生業,嘗鐫其章曰:「江南第一風流才子。」晚工詩文,書得趙吳興法,山水、人物、仕女、樓觀、花鳥,無所不工,其為學務窮研,山水自李成、范寬、馬遠、夏圭及元之黃、王、倪、吳,靡不精究;行筆秀潤縝密而有韻度。說者謂其遠攻李唐,足任偏師,近交沈周,可當半席。或曰:「寅師周臣,而雅俗迥別;雖係其胸中多數千卷,實所得者眾也。」《圖繪寶鑑續纂》則謂:「唐寅山水人物,無不臻妙,雖得劉松年、李晞古之皴法,其筆資秀雅,青出於藍。」董玄宰亦謂:「伯虎雖學李晞古,亦深於李伯時,故人物、舟車、樓觀無所不工。」著有《六如畫譜》行世。

紹唐氏遺緒者,則有蘇州朱綸,吳縣錢貢、將樂蕭琛

以及朱生等,均有聲名。顧院派雖導源於南宋之二趙、劉、李,然延及有明,畫風已多潛移。蓋當時院派諸作家,每多兼習南宗,近交文、沈。故於細密巧整中,時存幽雅輕逸之風致,而頗近吳派;實為院、浙、吳三派之中和。蓋吾國山水畫,至明已大見南北調和之趨勢矣。此外錢塘石銳、丹徒杜堇,為明代有名之界畫作者,樓台殿閣,備極玲瓏,嚴整有法。石銳,並善金碧山水,傅色鮮明,絢爛奪目,亦可附入此派範圍之內。

(三) 吳派

明初山水畫,雖以浙、院二派佔全有之勢力;然不在 二派範圍內,直承唐代王摩詰以降之荊、關、董、巨、李、 范、二米、趙松雪、高克恭、元季四大家之統系者,尚大 有人在。如吳郡趙原,字善長,師王右丞、董源,雄麗可 雁行叔明。潯陽張羽,字來儀,法二米,筆意最妙。蜀人 徐賁,字幼文,師董源,山水林石,濯濯可愛。臨江陳汝 言,字惟允,宗趙魏公,清潤不凡。常熟陳珪,字伯圭, 師米氏父子,筆意高雅。臨江朱自方,號夢庵,出入郭熙、 范寬而自成一家。無錫王紱,字孟端,用筆精到,超出幼 文、天遊之上,與叔明並駕。長樂高廷禮,字彥恢,筆力 蒼古,墨氣秀潤,得米南宮、高房山之法,獨辟蹊徑。端 安黃蒙,字養正,師黃公望,筆致清潤,能得其佳處。濟 南王田,字舜耕,學高房山,不失矩度。海鹽張寧,筆法 類趙子昂而特饒姿逸。臨川聶大年,字壽卿,宗高房山,

落墨不凡,為世所珍。長洲劉珏,字廷美,山水出王叔明, 煙嵐草樹,綿渺幽深,迥有董、巨餘意。吳縣杜瓊,字用 嘉、宗董源、層巒秀拔、遒麗無比。永嘉姜立綱、師黃子 久,蕭疏聳秀,頗似黃鶴。嘉興姚公綬,法仲圭兼趙松雪、 王叔明諸家,墨氣皴法,逸趣無倫。金陵史忠,字廷直, 工畫雲山,似方方壺,縱筆揮灑,有雲行水湧之趣。無錫 俞泰,字國昌,類子久、叔明,溫雅可人。 北平毛良,字 舜臣,師米元章,雲霞出沒,有天然之妙。華亭王一鵬, 天趣蕭疏,氣韻生動,有子久、叔明、仲圭之風。均為南 宗統系下之有名作者。然尚無吳派之名稱,至沈澄之子 貞,字貞吉,號南齋,貞之弟恆,字恆吉,號同齋,工唐 律及古文辭,山水師董源、杜瓊,並衍黃鶴山樵遺緒,每 賦一詩,營一障,必累月閱歲乃出;恆吉更虛和瀟灑,不 在宋、元諸賢之下。至恆吉之子周,上紹宋、元,祈接仲 圭,尤為有名,一時名流,如唐寅、文徵明等,咸出入其 門下,且均係吳人,因完成所謂吳派者,與浙派相對峙。 石田翁、文衡山、唐子畏,即吳門之三宗匠也。

沈周,字啟南,號石田,又號白石翁,家長洲之相城 里。山水、花卉、禽魚,悉入神品。唐、宋名流,勝國諸 賢,上下千載,縱橫百輩,莫不兼總條貫,攬其精微。每 營一障,則長林巨壑,小市寒墟,高明委曲,風趣泠然, 使覽者雲霧生於屋中,山川集於几上。蓋沈氏於宋、元名 手,皆能變化出入,而於董北苑、僧巨然、李營丘尤有心 得。中年以子久為宗,晚乃醉心梅道人,酣肆融洽,不可一世。獨於倪雲林不甚似,蓋老筆酣豪,有以過之也。沈氏少時畫,率盈尺小景,四十以後,始拓為大幅,粗枝大葉,雖草草點綴,而意已足。其畫以水墨寫山,為藝林絕品,淺絳者次之,其大刷色者尤妙,但人間較少耳。沈氏高致絕人,而和易近物,販夫牧豎,持紙來索,不見難色。或作贋品求題者,亦樂然應之,酬給無間。一時名士如唐寅、文徵明之流,咸出其門。沈氏雖以畫擅名,詩文亦卓然成家,每成一軸,手題數十百言,風流文采,照耀一時。

文徵明,名璧,以字行,更字徵仲,長洲人。以世本衡山,號衡山居士。貢至京師,授翰林待韶,三載,謝病歸。吳原博、李貞伯、沈啟南,皆其執友,徵仲授文法於吳,授書法於李,授畫法於沈。而又與祝希吉、唐六如、徐昌國切磨詩文,其才亞於諸公,而能兼擅其長。當群公凋謝之後,以清名長德,主吳中風雅之盟者三十餘年。文人之休有譽處,壽考令終,未有能及之者。生平雅慕趙松雪詩文書畫,約略似之。所畫山水,松雪而外,又兼叔明、子久之長,頗得董北苑筆意;合作處,神采氣韻俱勝,單行矮幅更佳。晚年,師李晞古、吳仲圭,翩翩入室,逍遙林谷,益勤筆硯,小圖大軸,皆有奇致。既臻耄耋,德高行成,宇內望風欽慕,以縑楮求畫者,案几若山積,車馬駢闐,喧溢里門,寸圖才出,承學之士,千臨百摹,家藏而市鬻者,真贋縱橫,一時研食之徒,丐其芳潤,霑濡餘

瀝,無不自為饜足。精巧本宗松雪,而出入於南北二宋。 翁覃溪特謂粗筆是其少作,老而愈精,今則於其磅礡沉厚 者,謂之粗文,得者尤深寶愛。徵仲,生九十年,名播海 內,既歿而名彌重。藏其畫者,惟求簡筆為尤難也。

嘉靖間,此派已漸見興盛。其時浙派名手,已多凋 落,繼起諸畫人,殊少健者,不能與吳派相匹敵。嘉靖以 後,尤見蓬勃,並演三宗匠為三大支流。石田翁,中鋒禿 穎,大氣磅礡,繼之者,有昆山王理之綸、下邳陳大聲鐸、 太倉陳定之天定、吳縣杜士良冀龍、山陰朱越崢南雍、 嘉興宋石門旭等,以宋旭為特出。又山陰祁止祥豸佳, 世稱承石田翁,所得最多,然率筆處已折粗悍。太倉張元 春復,吳郡張鶴澗宏,學沈而漸近文、唐,已變其意。唐 子畏,胸撐萬卷,出入宋元,離合之間,特存妙寄。同里 張夢晉靈,詩書自華,茂才相敵,與子畏畫派,雅有虎賁 中郎之似,然傳世無多,不易與世人習見耳。長洲邵瓜疇 彌,雅逸沖淡,足以遙承子畏;然專工小品,跡折休寧, 以致學沈者,氣不勝,摹唐者,韻不及。獨文氏一派,人 材輩起,而成停雲一派。如長洲陳道復淳之淋漓疏爽,不 落蹊徑;吳人居士貞節,蕭然簡遠,有宋人之風,均能各 樹豐標,離合文、沈。又蘇州朱清溪朗,常熟陸華甫昺, 金陵王潛之元耀,泰州李繼泉芳,均稱入室。而衡山之子 彭,字壽承,號三橋;嘉,字休承,號文水;台,字允承, 號祝峰;從子伯仁,字德承,號五峰;嘉之子元善,字子

長,號虎丘;元善之子從簡,字彥可,號枕煙老人;以及 文氏之遠孫震亨、從昌、從忠、從龍、點等,均能世其家 學。伯仁尤為文家之英秀。

宋旭,嘉興人【《圖繪寶鑑續纂》作湖州人】,字石門【《明畫錄》作字初賜】,善山水,兼長人物,萬曆間,名重海內。 論者謂師沈石田學有指承,故出筆迥不猶人。所作山頭樹木,蒼勁古拙,巨幅大幛,均見氣勢。與雲間莫廷韓,入 殳山社,繪白雀寺壁,時稱妙絕。嘗論畫云:「山水惟李成、關同、范寬,智妙入神,才高出類。繼起者稱尚之, 猶諸子之於正經也。」後為僧,法名祖玄,又號天池髮僧, 其款識喜用八分書。

文伯仁,徵明從子,字德承,號五峰,又號葆生,別 號攝山老農,山水人物,效王叔明,不失家法。嘗夢神語 其前身乃蔣子誠弟子,薰沐繪大士像,今當以畫名世。其 山水筆力清勁,岩巒鬱茂,不在衡山之下。

此派自嘉靖以後,循至有明季世。竟掩有中原而獨步之勢。隨潮擁水,直使清代三百年之山水畫,亦全屬此派範圍之下,其情況真有不可一世之概。此外,直承王摩詰之統系,繼沈、文而起者,作家尤多,雖非全屬吳人,然均畫入吳派範圍之內。蓋吳、浙之爭,擴而言之,即南北之爭也。吳縣袁褧,字尚之,博學,工詩文,善書畫,山水瀟灑,林丘鬱映,嘉靖間,與文衡山齊名。無錫王問,字子裕,變雲林、子久之體,清逸不可一世。長洲陸師道,

字子傳,筆墨簡淡,直逼倪廷之室。烏程關思,字何思, 山水仿唐、宋,擬王叔明、倪雲林更妙,山石粗疏,林樹 離披。萬曆時,與宋旭齊名。松江宋懋晉,字明之,受業 宋旭,參以宋人遺法,富有丘壑,經營位置,莫是過也。 當塗曹履吉,字提遂,師倪元鎮,筆力高雅,稱逸格中第 一人。吳縣侯懋功,宗王叔明、黄公望,出入宋、元,為 世所珍。臨邑邢侗,字子願,宗元章、叔明,古秀煙潤, 庸史莫及。無錫鄒迪光,字彥吉,山水在大小米、黃、倪 之間,透逸出群,涴盡時格。嘉興李日華,字君實,詩文 奇古,精長書法,尤擅山水,用筆矜貴,格韻兼勝,與董 思白方駕。關中米萬鍾,字仲詔,得倪汙法,兼長潑黑, 嘗仿米氏巨幅,氣勢灝瀚,煙雲滃鬱,令人歎絕。金陵馬 文璧琬,工詩善書,山水得董北苑、米襄陽之法,世稱三 絕。山陰王季重思任,山水仿大米,簡筆點抹,饒有雅 致。閩人高宗呂谷用墨濃潤,運筆古雅,出入宋、元而浩 其妙。泉州張二水瑞圖,長書法,善山水,師法大癡,蒼 勁有骨。張大風,崇禎諸生,山水得子畏雅妙之趣,人物 花草亦恬靜閒適,神韻悠然。常熟張維,宗董北苑、吳仲 圭,煙巒出沒,得吳、越諸山之神。均為此派健者。顧自 莫廷韓是龍出,復大加崇揚,為吳門築堅固之壁壘。顧仲 芳正誼,董思白其昌繼起,遂開華亭一派,以顧氏為首領 矣。思白,宗董、巨,兼攝二趙、倪、黃之神。結嶽融川, 筆與神合,自言其畫與文太史較,各有短長,文之精工具

體,自謂不如,而古雅秀潤,更進一籌。晚年,神機一片, 雖位置宋、元,亦無愧色,允稱集吳派之全成。

莫是龍,華亭人,僑居上海,得米海岳石刻雲卿二字,因以為字。後更字廷韓,號秋水。八歲讀書,目下數行,十歲能文,有聖童之稱。詩宗唐人。古文辭宗西京,出入韓、柳。書法鍾、王及米襄陽。山水學大癡。揮染時,磊磊落落,鬱鬱葱葱,神醒氣足,而氣韻尤別。深於畫理,著有《畫說》一卷行世。吾國山水畫南北宗派之畫分,即始於莫氏。

顧正誼,字仲芳。號亭林,華亭人。萬曆時,任為中書舍人。善山水,初學馬文璧,後出入元季諸大家,尤得力於子久。家多名跡,又與嘉興宋旭同郡,孫克弘友善,窮探旨趣。山多作方頂,層巒疊蟑,少着林樹,自然深秀,遂成華亭一派。《無聲詩史》謂董思白於仲方之畫多所師資。《容台集》亦云:「吾郡畫家,顧仲方中舍為最著,其遊長安,四方士大夫求者填委,幾欲作鐵門限以卻之。」

董其昌,華亭人,字玄宰,號思白,萬曆乙丑進士, 官至禮部尚書,謚文敏,以書法名重海內。畫山水宗北 苑、巨然,能師其意,不逐其跡,秀潤蒼鬱,超然出塵。 自謂好畫有因,其曾祖母乃高克恭之雲孫女也,其由來有 自。又謂少學黃子久山水,中復去而為宋人畫,故能集諸 家之長。蓋文敏以儒雅之筆,寫高逸之意,宜其風流蘊 藉,獨步一代。其畫頗自矜慎,貴人巨公,鄭重請乞者, 多倩他人應之,或點染已就,僮奴以贋筆相易,亦欣然為 署題,都不計也。家多姬侍,各具絹素索畫,稍有倦色, 則謠琢之;購其真跡者,得之閨房者為最多。所著《畫禪 室隨筆》、《畫旨》、《畫眼》,鈎玄提要,於筆墨等之諸奧 竅,闡發無遺,真藝林百世師也。

效董氏畫法者,有趙文度左、沈子居士充、陳眉公繼 儒、吳竹嶼振等,無盧十數家,皆與董同時,復開雲間一 派。文度,與宋懋晉同學於宋旭,宗董源而兼倪、黃,神 韻逸發,超然意遠,與思白抗手遊行藝苑。而董跡流傳, 頗有出文度手者,故收藏家得趙為董,每有買王得羊之 幸。子居,出宋懋晉之門,兼師文度,丘壑葱蒨,皴染淹 潤。或謂曾見陳眉公與子居手札云:「子居老兄,送去白 紙一幅,潤筆銀三星,煩畫山水大堂,明日即要,不必落 款,要董思老出名也。」董書贋鼎充塞天下,子居、文度 均為董氏左右手,實為雲間正傳。眉公能以詩文學力,作 山水奇石,以生冷勝董、趙工能,亦為此派嫡系。文度復 展其餘勢,稱蘇松一派,為雲間之支流。繼之者有華亭蔣 志和藹等。吳梅村作《畫中九友歌》,以董玄宰居首,王 時敏、王鑑、李流芳、楊文驄、程嘉燧、張學曾、卞文瑜、 邵彌等皆為此派之卓卓者。流芳,字長蘅,號檀園,歙人, 僑居嘉定。工詩文,擅山水,亦工寫生,出入宋、元,逸 氣飛動。文驄,字龍友,貴州人,流寓金陵。博學好古,

工山水,有宋人之骨力,夫其結:有元人之風雅,夫其佻: 出入巨然、惠崇之間。嘉燧,字孟陽,號松圓老人,休寧 人,僑居嘉定。工詩畫,山水宗倪、黃,兼工寫生,沉靜 恬淡,一如其人。學曾,字爾唯,號約庵,山陰人。善山 水。宗北苑,蒼秀絕倫,備極蕭疏簡遠之意。文瑜,字潤 甫,號浮白,長洲人。工山水樹石,勾剔甚有筆意。彌, 字僧彌,號瓜疇,長洲人。山水學荊、關,清瘦枯逸,間 情冷致,有獨自來往之概。然二王之後,雲間一派又有婁 東之支分。唯雲間以濕取勝,非胸有嶔奇,即易流俗滯, 白董仁常孝初以下,洗跡之十,日趨膚淺,非復雲間面日 矣。此外項京子元汴,號墨林居士,檇李人。收藏之博, 古今無兩,山水宗黃子久、倪雲林,而雅近文、唐。入 清,其孫徽謨、聖謨,曾孫奎等繼之,直可與休承父子抗 席。其筆墨之高簡,幾欲上逼元人,而開嘉興一派,亦吳 門之支流也。又明代季世,士大夫多工翰墨,兼長繪事, 為清初繪畫興盛之先河,其中並多節義之倫,痛禾黍之離 離, 悲謳歌之難作, 故其畫亦悲壯淋漓, 寄其沉鬱蒼涼之 感。如黃道周,字幼元,號石齋,漳浦人,天啟王戌進士, 官至禮部尚書。詩文敏捷,書畫奇古,尤以文章風節高天 下:山水人物,長松怪石,極為磊落,性嚴冷方剛,不諧 流俗。及明亡,縶於金陵,在獄日,誦《尚書》、《周易》, 數月加豐,正命之前夕,故人持酒肉與訣,飲啖如平時, 酣寢達旦, 起盥漱更衣, 謂僕曰:「曩某索書畫, 吾既許 之,不可曠也。」² 和墨伸紙,作小楷,次行書,幅甚長, 乃以大字竟之。又索紙作水墨大畫二幅,殘山剩水,長松 怪石,逸趣橫生,題識後,加印章,始出就刑。時明亡已 三年矣,謚忠端。倪元璐,字汝玉,號鴻寶,上虞人,天 啟進士,與石齋同科,官至戶部尚書。風節文章,亦極與 石齋相似,善竹石山水,落墨超逸,秀絕人寰,山水鈎勒 皴染,水墨淋漓,蒼潤古雅,別饒風致。詩文為世所重, 工行草書,自成一家。李自成陷京師,自縊死。祁彪佳, 字弘吉,山陰人,官至巡撫應天都御史,謝病歸,嘗治別 業於寓山,極林壑之勝。乙酉閏月六日,坐園中,題其案 曰:「圖功為難,潔身其易;吾其為易者,聊存潔身志; 含笑入九泉,浩然留天地。」步放生碣下,投水殉國。工 書善畫,山水雄厚,謚忠敏。顧其清風亮節,有足多者矣。

(丁)明代之花鳥畫

明代花鳥畫,雖亦宗述徐、黃二體,然比諸有元,則 遠有所振展。且於祖述徐、黃之畫風中,各能自出新意而 見其特色。如沙縣邊景昭文進,宗黃氏而作妍麗工致之

² 見《明亡述略》。

體,實為有明院派花島之先祖。鄞人呂廷振紀繼之,穩鬱 燦爛,尤為臻妙,允為此派領袖。繼景昭者,有錢永善【《明 **畫錄》作錢永】、俞存勝、張克信、羅績、鄧文明、劉琦、** 盧朝陽,以及暑昭之子楚芳、楚善等。宗廷振者,有陸錫、 **童佩、羅素、唐志尹等,其畫風更增精緻。華亭陳粟餘穀**, 師曹文炳,着色花鳥,工麗殊甚。鄞人楊治卿大臨,花鳥 佳者,絕勝呂廷振,亦直承此派。無錫陳有實稚,花鳥入 黄筌古紙中,幾不辨。閩人沈以政政, 花卉翎毛, 精彩生 動。杭人沈士容奎,宗王若水鮮麗可愛。休寧黃懷季珍 【《無聲詩史》作金陵人】 能詩書,花卉有黃筌筆意。華亭童西 爽塏鈎勒着色,具從宋人得來。均為近似此派而稍異者。 台州裴文璧日英,着色花鳥,臻妙入神。長洲王祿之穀 祥,特工寫生,精研有法。吳縣朱子朗朗,擅名花卉,鮮 妍有致。江寧張子羽翀,花卉秀雅,傅彩鮮妍。錢塘孫漫 士杖,筆墨遒勁,設色濃豔,其經意之作,直與黃、捎亂 真。錢塘劉問之奇,精於設色,歷久益新。山陰曾鶴崗益, 花鳥精於設色,幽妍可愛,致閨秀亦摹其風雅。錢塘錢四 維榆,花鳥渲染,豔得天然,調設五色,必出細君之手, 而風調特出。以及吳郡唐子畏等,蓋近似趙昌一派而別開 生面者:均屬精妍工麗之體格,而與黃派相並行也。無錫 王子裕問, 運筆迅速, 點染不多, 已足生趣。吳人魯歧雲 治,善以墨色寫石,設色花鳥,落筆脫塵,最饒風韻。華 亭孫雪居克宏,寫生花鳥,遠則黃、趙,近則沈、陸,皆

堪抗衡。華亭曹德常文炳,學孫雪居而稱入室。以及南昌 朱謀轂之纖秀絕倫,江陰朱承爵之秀潤可愛,則皆瀟灑秀 逸,追蹤徐氏一派者。臨海王一清乾,能以輕墨淺彩,作 禽鳥花卉,寒塘野水,往往極妙。山陰張葆生爾葆,工折 枝花卉,水墨淺色,各臻妙境,為追蹤徐氏而加放縱者。 廣東林以善良,以其精緻巧整之功力,更放縱筆意,取水 墨為煙波出沒,鳧雁嚵唼容與之態,樹木遒勁如草書,清 澹疏逸,人莫能及,遂開寫意之新派。

林良,廣東人,字以善,弘治間以薦入,供事仁智殿,官錦衣指揮。着色花果翎毛極精巧。放筆作水墨禽鳥樹木皆遒勁如草書,人莫能及。子郊,字子達,天順時詔取天下畫工,考試第一,授錦衣衛鎮撫,直武英殿。擅水墨翎毛,承其家法,有名於時。

傳林氏法者,有孫龍、任材、胡齡、邵節、瞿杲、韓 旭等。吳縣范啟東暹,遒逸處,頗有足觀,亦近林氏一派。 石田翁,高致絕俗,山水之外,花鳥蟲魚,草草點綴,而 情意已足,莫不各極其態。陳道復淳,一花半葉,淡墨欹 豪,疏斜歷亂,愈見生動。其子括繼之,筆益縱放。為承 徐氏水墨淡彩派而稍簡逸者。徐文長潤,涉筆瀟灑,天趣 燦發,不可一世。實由文人墨戲變化而來,初無派別之可 言,歸其統系,則近徐氏而與林良同為寫意派也。

徐渭,山陰人,字文清,更字文長,號天池,晚號青 藤道人。性好奇,嘗署款曰「田水月」。善古文辭,曾應 胡少保宗憲辟,作《白鹿表》,名重一時。書則仿米,行草 尤妙。畫則自成一家,山水、人物、花鳥、竹石靡不超逸。 《明畫錄》謂其中歲始學花卉,初不經意,涉筆瀟灑,天趣 燦發,可稱散僧入聖。嘗自言:「吾書第一,詩二,文三, 畫四。」識者許之。

又陸叔平治,點筆秀麗,傅色精妍,蟲魚花鳥,頗得 黃氏遺意而參以徐氏風格者,亦黃派之變體,與白陽水墨 簡筆,同為明代花鳥畫泰斗。周服卿之冕,兼白陽、包 山之長,創鈎花點葉體,點染生動,為白陽、包山以後大 家。《弇州續稿》云:「勝國以來,寫花卉者,無如吾吳郡。 而吳郡自沈啟南後,無如陳道復、陸叔平。然道復妙而不 真,叔平真而不妙,周之冕似能兼撮二子之長。」白陽、 包山、服卿,允稱嘉靖後,前後鼎立之三大家也。

陳淳,字道復,更字復甫,號白陽山人,長洲人。天才秀發,凡經學、古詩文詞、書法篆籀,無不精研通曉。 當遊文衡山之門,然衡山每笑謂曰:「吾於道復,舉業師耳。渠書畫自有門徑。」實則道復專精花卉,一花半葉, 淡墨欹豪,疏斜歷亂,咄咄逼真,傾動群類;久之,並淺 色淡墨之痕亦具化矣。間作山水,學子久、叔明;中歲忽 斟酌二米、高尚書,寓意而已;而蕭散閒逸之趣,宛然在 目。其子括,字子正,號沱江,筆益放浪,大有生趣,名 播遐邇焉。

陸治,字叔平,居包山,號包山子,吳縣人。倜儻嗜

義,以友孝稱。好為詩及古文辭,善行楷,嘗遊祝、文二 先生門。其於丹青之學,務出胸中奇氣,以與古人角。一 時好稱,幾與文先生埒。晚年貧甚,衣處士服,隱支硎山, 種菊自賞。有貴官子因所知某,以畫請,作數幅答之,其 人厚其贄幣以謝;叔平曰:「吾為所知,非為貧也。」立卻 之,其自好如此。徐沁《明畫錄》謂其花鳥得徐、黃遺意, 不若道復之妙而不真。山水規摹宋人,而奇偉秀拔過之。

周之冕,字服卿,號少谷,長洲人。工古隸,善寫意 花鳥,最有神韻,設色亦極鮮雅。愛畜各種禽鳥,詳其飲 琢飛止之態,故動筆具有生意。《弇州續稿》、《明畫錄》, 均謂其能撮白陽、包山之長云。

傳白陽畫法者,有張懋賢元舉、吳延孝枝、林敬坡存義、周遠公裕度、姚啟寧裕以及閨秀李因等。傳周之冕畫法者,有其婿郁喬枝、吳縣王維烈等。此外山陰陳鳴埜鶴、閩縣鄭繼之善夫、密縣劉伯明志壽、太倉陳定之天定、侯官高宗呂瀔、嘉定王叔楚翹等,均為明代花鳥畫之有名者。總之,明代花鳥畫,雖變化殊多,新意雜出,然主要者,亦不過邊文進、呂紀之黃氏體,林良、徐渭之寫意派,陳淳之水墨簡筆派,周之冕之鈎花點葉體,四大系而已。徐沁《明書錄·花鳥書敍》,頗可參考,即節錄於下:

寫生有兩派,大都右徐熙、易元吉,而小左黃筌、 趙昌正,以人巧不敵天真耳。有明惟沈啟南、陳復甫、 孫雪居輩,涉筆點染,追蹤徐、易。唐伯虎、陸叔平、 周少谷,以及張子羽、孫漫士,最得意者,差與黃、趙 亂真。他若范啟東、林以善,極遒逸處,頗有足觀。呂 廷振一派,終不脱院體,豈得與大涵牡丹、青藤花卉, 超然畦徑者,同曰語乎?

(戊)明代之墨戲畫及專門作者

墨戲畫,原以水墨簡筆之花卉及梅蘭竹菊等為主要題 材,有明寫意花鳥大盛起以後,大部之墨戲花卉,每可劃 入寫意花鳥範圍之內,其界限不易如宋元時之清楚。例如 青藤道士等之簡寫諸作,着筆草草,實係一有力之墨戲作 家。而諸史籍,均以其為寫意派之作家者是。蓋寫意花鳥 實淵源於墨戲也。

明代墨戲畫,亦以墨竹、墨梅為最盛,作家不勝屈 指。其最以墨竹著名者,當推宋克、王紱、夏累、魯得之 四家。

宋克,字仲溫,家長洲南宮里,因自號南宮生。工詩,長書法,擅寫竹,尤長叢篁,雖寸岡尺塹,而千篁萬玉,兩疊煙森,蕭然絕俗。書工《急就章》,故能得寫竹之妙。嘗於試院牘尾,用朱筆掃竹,張伯兩有「偶見一枝紅石竹」之句,即為宋氏朱竹而作也。

王紱,字孟端,號友石,又號九龍山人,無錫人【一作 晉陵人】。博學工詩,永樂間,以墨竹名天下,能於遒勁中 見姿媚;縱橫外見灑落;蓋由方寸間,具有瀟湘淇澳,故 不覺流出種種臻妙耳。為人拔俗,不役於藝事,故雖片紙 尺縑,苟非其人,不可得。嘗於月夜聞鄰笛,乘興畫幅竹, 訪遺之;其人乃大賈,喜甚,與絨綺各二,更求配幅,孟 端卻其幣,手裂畫而返,其高介如此。兼善山水,用筆精 到,超出幼文、天游之上,而與叔明並駕。

夏累,字仲昭,號自在居士,又號玉峰,昆山人。正統中,仕至太常卿。善墨竹,時推第一,煙姦兩色,偃仰濃疏,動合榘度,名馳絕域,爭以金購求。故有「夏卿一箇竹,西涼十錠金」之謠。尤精楷法,永樂時,嘗試其書第一。傳其畫法者,有同郡張士謙益、屈處誠初、吳惟貢瓛、常熟張廷瑞緒,以及魏應祥天驥等。

魯得之,錢塘人,僑寓嘉興,初名參字魯山,後以字行,遂名得之,更字孔孫,號千岩,李日華弟子。工書,善寫墨竹,自謂從吳仲圭得法,而上窺文湖州。李日華《墨君題語》謂為遠宗獨紹,崛起千古之下,真翰墨中精猛之將。晚年病臂,以左手寫之,風韻尤佳。亦善畫蘭,縱筆自如,俱極瀟灑。論者謂其寫蘭竹如文與可,初不自貴重,人人可乞,當其最入意者,則又鐍而藏之,曰:「吾將留以自驗少壯生熟進長之不同也。」

除上四家外,吳縣陳繼,字嗣初,通經學,擅文章,

官至弘文閣翰林五經博士、淮檢討。寫竹尤奇、夏累、唐 益,皆師事之。上元陳芹【《明畫錄》謂其先本南安國王裔,永 樂中,來奔,遂家金陵。】字子野,號橫崖,丁詩書:與盛時 泰輩,結青溪社,乘興寫竹,醉墨欹斜,沾濕襟袖。文衡 山每戒門士,過白門慎勿畫竹,彼中有人。其推重如此。 上元盛時泰,字仲交,號雲浦,天才敏捷,工古文辭,下 筆數千言。善竹石枯木,蒼然映人。仁和高讓,字十謙, 善屬文,有才子之目,初為西湖書院山長,累官至翰林編 修。善墨竹,瀟灑入神。休寧詹景鳳,字東園,號白岳山 人,由南豐教諭入為吏部司務。工草書,變化百出,即以 其書法寫墨竹,一竿直上,瘦勁絕倫。朱多鵔,字啟明, 號履謙,樂安王孫,能詩嗜酒,所寫墨竹,醉後頹然肆筆, 自謂具真草隸篆四法,風格迥異。均為明代墨竹作家之有 名者。此外如餘姚史琳之瀟灑有法,昆山顧培之蕭然自 放,華亭朱應祥之磊落多致,長洲文彭之老筆縱橫,歙縣 何震之蒼莽淋漓,常孰沈春若之蒼秀不凡,昆山歸昌世之 別具風格,以及朱鷺之宗梅花、石室,詹仲和之紹子固、 仲圭, 臨邑邢侗之宗文與可, 商城楊所修之宗蘇子瞻, 亦 均以能墨竹著稱於時。當時最以墨梅著稱者,當推干冕、 孫隆二家。

王冕,字元章,號老村,又號煮石山農,飯牛翁,諸 暨人,居會稽,與楊維楨同號會稽外史。幼貧牧羊,潛入 學校,聽諸生講誦,暮返,遂亡其羊,為父所逐,因走依 佛寺,夜坐佛膝上,映長明燈讀書,會稽韓性異之,錄為 弟子,後稱通儒。每大言天下將亂,攜妻孥隱九里山,以 畫自給。善寫竹石,尤工墨梅,歷絕古今,畫上必親題詠, 瀟灑不群,求者肩背相望,以繒幅短長為得米之差,人譏 之,則曰:「吾藉是以養口體,豈好人家作畫師哉?」時人 目為狂生云。

孫隆,毗陵人,字從吉,號都癡,【案《明畫錄》,誤孫隆、 孫從吉為二人】。工畫梅,永樂中,與夏累齊名,時稱孫梅 花。遠方購者,與累竹同價。

墨梅除王、孫二家外,瑞安任道孫,字克誠,號坦然居士;從吉婿,畫梅得婦翁法,蒼涼多致。錢塘王謙,字牧之,號冰壺道人,筆法蒼古,幽韻動人。會稽陳錄,字憲章,號如隱居士,與王謙齊名,風格不同,而筆力遒勁。江寧金琮,字元玉,紛霏蒼勁,雖逃禪老人,不是過也。山陰劉世儒,字繼相,號雪湖,畫梅筆力如拗鐵,花蕊紛披,蒼老中益見幽致。江寧盛安,字行之,號雪蓬,豪縱爽朗,清韻逼人。華亭陳繼儒,字仲醇,水墨梅花,氣韻空遠。均為明代墨梅作家之健者。又鳳陽張天吉祐,從王牧之而幽逸逼人。昆山周德元昊,宗王元章而稱入室。吳人吳孝甫治,師趙彝齋,推為能品。慈溪錢發公廷煥,叢枝零幹,率意落筆,能極其趣。均以能墨竹著稱於有明一代者。

明代蘭菊作家,雖比梅竹作家為少,然比諸宋、元,

已大見增多。長洲周天球,字公瑕,工書善畫蘭,乃出於 文人餘事。《書中會要》謂寫蘭草法,自趙文敏後失傳, 復於公瑕僅見云。華亭朱蔚,字文豹,畫蘭得文太史風 韻。常熟沈春濹,字雨人,書蘭得趙文敏遺意。長洲陳元 素,字古白,擅詩文,負才名,工山水,尤善寫蘭,蘭葉 偃仰,墨花横溢,得文衡山之秀媚而更沉厚。馬守真,字 湘蘭,小字月兒,秦淮名妓。蘭仿趙子固,竹法管仲姬, 極有秀逸之趣。長洲張燕翼,字叔貽,善書蘭,兼長竹石。 其餘臨川朱孟約、江右倪宗器、湖州章横塘,以及楊體秀 等,亦係畫蘭能手。浮梁計禮,字汝和,號瀨雲,天順進 十,工書,善墨菊,雅玩狂草,人所不及。時人語云:「林 良翎毛夏累竹,岳正葡萄計禮菊。」其用筆皆用草書法。 餘姚楊節,字居儉,善墨菊,得草書之法,故超妙不凡。 餘姚孫堪,字伯子,號老健,楊節甥。善寫菊,初法舅氏, 晚年自出新意,而能得其神焉。其餘如朱垣佐多爛、王宇 清尚賢等,均以兼工墨菊著稱一時者。

四君子外之墨戲作家,如漷縣岳正,字秀方,詩文峻 拔,善墨戲葡萄,時稱絕品。餘姚徐蘭,字秀夫,善水墨 葡萄,風煙晴雨,曲盡其妙。鄞縣王養蒙,嘗作葡萄屏障, 乘醉着新草履,潰墨亂步絹上,就以為葉,佈藤綴葉,天 趣自然。以及釋可浩等,均以專擅水墨葡萄著稱一時者。 又南州葛垓,字長熙,南州名俊也。善寫水墨人物、花卉、 山水,濃淡數筆,不露點書之痕。瑞金丁文維,號竹坡, 墨戲禽鳥枯木,頗為精到。釋大涵,工水墨牡丹, 老松怪 石,超然畦徑, 均為有明墨戲畫之有名者。

明代專門作者,亦不乏人,如詹儼、鄭克剛、蕭琛、 韓秀實等之善馬;周是修、李焲、張德輝等之善龍;趙廉 等之善虎;劉祥、何雪潤等之善龍,兼善畫虎;楊瓊、傅 金山之善菜;朱月鑑之善荷;曾沂、蕭澄等之善水;翁孤 峰、莫勝、劉進等之善魚;張金之善貓;朱重光之善鵲, 車輿明之善牛,均以專詣有名於當時者。

(己)明代之畫論

明人論畫之著述極多,不下七八十種。關於史傳者,如韓昂之《圖繪寶鑑續編》、朱謀亞之《畫史匯要》、毛大倫之《增廣圖繪寶鑑》等。關於鑑藏者,有朱存理之《珊瑚木難》,都穆之《寓意篇》,文嘉之《鈐山堂書畫記》,趙琦美之《趙氏鐵網珊瑚》,張丑之《清河書畫舫》、《真跡日錄》,張泰階之《寶繪錄》,郁逢慶之《郁氏書畫題跋記》,汪珂玉之《珊瑚網》,項藥師之《歷代名家書畫題跋》,顧復之《平生壯觀》,朱之赤之《朱臥庵書畫藏目》等。關於論述者,如何良俊之《四友齋論畫》,屠隆之《畫箋》,顧凝遠之《畫引》,沈灝之《畫麈》,莫是龍之《畫說》,董其昌之《書眼》、《書旨》等。關於雜識者,如董其昌之《書

禪室隨筆》,陳繼儒之《書書史》、《書書金湯》,呂留良之 《賣藝文》等。關於品藻者,有李開先之《中麓書品》、王 程登之《國朝吳郡丹青志》等。關於題替者,有文徵明之 《文待詔題跋》、王世貞之《弇州題跋》、李日華之《竹懶書 勝》、都穆之《南濠居十文跋》、江元祚/項聖謨之《墨君 題語》等。關於作法及圖譜者,有岳正之《書葡萄說》、劉 世儒之《雪湖梅譜》、顧復之《書法冊》等。關於叢輯者, 有干世自之《書苑》、詹景鳳之《書苑補益》等,均為明人 論書著述中之較重要者。至於明人對於繪書之思想,全襲 前人舊說,加以演繹,殊為紛雜;有主形者,有主理者, 有主意者,有主性者,可謂不一而足。然以主理主性者為 極少,主形者次之,主意者為最多。主形者,多為寫直派 諸作家,以及未嘗習畫之古道白泥者流。主意者,多為深 於書學之十大夫。蓋明承有元之後,對於元人作書之思 想,自較切近也。練安云:「蘇文忠公論畫以為『人禽、宮 室、器用,皆有常形。至於山石、竹木、水波、煙雲,雖 無常形而有常理。常形之失,人皆知之。常理之不當,雖 曉畫者有不知。』余取以為觀畫之說焉。畫之為藝,世之 專門名家者,多能曲盡其形似,而至其意態情性之所聚, 天機之所寓,悠然不可探索者,非雅人勝十,超然有見乎 塵俗之外者,莫之能至。孟子曰:『大匠誨人以規矩,不 能使人巧。』莊周之論斲輪曰:『臣不能喻之於臣之子, 臣之子,亦不能受之於臣。』皆是類也。方其得之心而應

之手也,心與手不能自知,況可得而言乎?言且不可聞, 而況得而效之乎?效古人之跡者,是拘拘於塵垢糠秕而未 得其真也。」是演繹蘇氏常理之說,輕形似而主於理者。 王履云:「夫憲章乎既往之跡者,謂之宗。宗也者,從也。 其一於從,而止乎可從。從,從也。可違,亦從也。違果 為從平?時當違,理可違,吾斯違矣;吾雖違,理其違 哉?時當從,理可從,吾斯從矣,從其在吾乎?亦理是從 而已焉耳。」是主理而兼重形者。沈灝云:「有一畫史, 日間作畫,夢即入畫,曉復寫夢,境每入神。遂有蠅落屏 端,水鳴牀上。魚堪躍水,龍能破垣,稱性之作,直摻玄 化。蓋緣山河大地,品類群生,皆自性現。其間捲舒取捨, 如太虚片雲,寒潭雁跡而已。」是主性而得天地物類剎那 之靈感者。王履云:「畫雖狀形,主乎意;意不足,謂之 非形可也。雖然,意在形,捨形何所求意?故得其形者, 意溢乎形;失其形者,形乎哉?畫物欲似物,豈可不識其 面?古之人之名世,果得於暗中摸索也!」是主意而全傾 向於形者。李日華云:「古人繪事,如佛說法,縱口極談, 所拈往劫因果,奇詭出沒,超然意表,而總不越實際理 地;所以人天悚聽,無非議者。繪事不必求奇,不必循格, 要在胸中實有吐出,便是矣。」是輕形似而重理與意者。

明人論畫之專主意趣者,尤實繁有徒。岳正云:「畫者,書之餘也。學者於遊藝之暇,適趣寫懷,不妄揮寫。 大都在意不在象,在韻不在巧,巧則工,象則俗矣。」屠

隆云:「意趣具於筆前,故畫成神足,莊重嚴律,不求工 巧,而自多妙處。後人刻意工巧,有物趣而乏天趣。書 花, 趙昌意在似;徐熙意在不似;意在不似者,太史公之 於文,杜陵老子之於詩也。」顧凝遠云:「當興致未來, 腕不能運時,徑情獨往,無所觸則已。或枯槎頑石,勺水 疏林,如浩物所棄置,與人裝點絕殊,深情冷眼,求其幽 意之所在,而書之生意出矣。」李式玉云:「今之書者,觀 其初作數樹焉,意止矣:及徐見其勢之有餘也,復綴之以 樹。繼作數峰焉,意止矣;及徐見其勢之有餘也,復綴之 以峰。再作亭榭橋道諸物,意亦止矣;及徐見其勢之有餘 也,復雜以他物。如是,畫安得佳?即佳,亦安得傳平?」 周天球云:「寫生之法,大與繪畫之法異。妙在用筆之猶 勁,用墨之濃淡;得化工之巧,具生意之全,不計纖拙形 似也。」故重意趣,實為有明繪畫思想之主幹。然重意趣 者,每主放任,不重描而重寫,故其所畫以山水為近,尤 樂以書法入畫筆。薛崗云:「畫中惟山水義理深遠,而意 趣無窮,故文人之筆,山水常多。若人物、禽蟲、花草, 多出畫工,雖至精妙,一覽易盡。」文徵明云:「高人逸 士,往往喜弄筆墨,作山水以自娛。」陳繼儒云:「畫者, 六書象形之一,故古人金石鐘鼎篆隸,往往如畫。而畫家 寫水、寫蘭、寫竹、寫梅、寫葡萄,多兼書法。」唐寅云: 「工畫如楷書;寫意如草聖;不過執筆轉腕靈妙耳。世之 善書者,多善書,由其轉腕用筆之不滯也。」王世貞云:

「郭熙、唐棣之樹,文與可之竹,溫日觀之葡萄,皆自草 法中得來,此書與書誦者也。」董其昌云:「十人作書,當 以草隸奇字之法為之;樹如屈鐵,山如畫沙,絕去甜俗蹊 徑,乃為士氣。不爾,縱儼然及格,已落畫師魔界,不復 可救藥矣。」當時繪畫,既多以意趣為重:意之在人,須 有所修養,始能超妙無儔,而足見美於畫。於是每多主學 養、品性、胸襟諸端,有深純之涵冶。莆其昌云:「書家 六法,一日氣韻生動。氣韻不可學,此生而知之,自然天 授。然亦有學得處,讀萬卷書,行萬里路,胸中脫去塵濁, 自然丘壑內營,成立鄞鄂,隨手寫出,皆為山水傳神。」 范允臨云:「學書者,不學晉轍,終成下品。惟畫亦然。 宋元諸名家,如荊、關、董、范,下逮子久、叔明、巨然、 子昂,矩法森然,畫家之宗工巨匠也。此皆胸中有書,故 能自具丘壑。」沈顥云:「趙大年平遠,逸家眼目,剪伐町 畦,天然秀潤,從輞川叟得來。然昔有評者,謂得胸中千 卷書,更奇古。則無書可以無畫。」文徵老自題其米山曰: 「人品不高,用墨無法。」李日華云:「點墨落紙,大非細 事:必須胸中廟然無一物,然後煙雲秀色,與天地生生 之氣,自然湊泊筆下,幻出奇詭。若是營營世念,澡雪未 盡,即日對丘壑,日墓妙跡,到頭只與髹采圬墁之工爭巧 拙於毫釐也。」夫士大夫既以繪畫為寄意,原以寓意以求 趣,固非以畫為事。至其極,僅以山水竹石等為作畫之題 材。致花鳥、翎毛、鬼神、佛像等之以形象見重者皆少人 顧問。謝肇淛曰:「今人畫,以意趣為宗,不復畫人物及故事;至花鳥翎毛,則卑視之;至於鬼神佛像及地獄變相等圖,則百無一矣。」雖明人以臨摹為習畫之不二法門,然至有明季世,幾可謂全傾向於寫意之風氣焉。雖然,文士大夫之畫,顧非草草無實詣者。沈顥云:「今人見畫之簡潔高逸者,曰:『士夫畫也。』以為無實詣也。實詣指行家法耳!不知王維、李成、范寬、米氏父子、蘇子瞻、晁無咎、李伯時輩,士夫也,實無詣乎?行家乎?」世人每謬以草草漫無法則者為文人畫;沈氏此言,實為其當頭棒喝。然文人書無實詣之誤會,已早見於有明季世矣。

第二章

清代之繪畫

滿人以遊牧起長白山,富尚武力精神。自世祖入關 以後,全以武力席捲中原,威服四鄰。繼則提倡文教,收 拾民心,開科舉鴻博,編纂圖書,以處名學術牢籠漌族文 十。雖出於政治之方略,而影響所及,足以驅天下於浩博 之一捈。承學之士又投其結習之所好,沉蟫於文史之間, 以終其生活。致清代之文藝學術,繼有明舊勢而昌大之; 繪畫亦然。故一時畫人競起,為空前所未有。綜《熙朝 名畫錄》、《國朝畫徵錄》、《國朝畫識》、《墨香居畫識》、 《墨林今話》、《清書家詩史》、《八旗書錄》、《清代書史補 錄》、《寒松閣談藝瑣錄》、《清畫傳輯佚》三種等計之,不 下六七千人,可謂盛矣!雖然,其統馭華夏政策,過於專 制,清初漢人排滿之思想,殊見有增無減:而清室之防 範,亦日益嚴厲,於是文字之獄,屢興無已,影響於當時 之思想者甚大。對於繪畫前途,亦因而發生專制約束之障 礙,如詩文辭章之尚聲調辭藻,鮮發揚蹈厲之風者相似。 故順、康之際,除一二遺民逸十,淋漓痛快,獨辟蹊徑,

以發其積鬱愁思者外;其勢力全為吳派之末流所獨佔。 换言之,即為南宗所獨佔,仍為文學化時期也。蓋吳派自 明季以來,久為書壇盟主:延及清初,如書中九友之王時 敏、干鑑等,仍承其盛勢而為當時畫家之領袖,為明、清 兩代開繼之功臣。石谷繼之, 折師二王, 遠追宋、元, 以精緻溫穆為尚,美言之,能集宋、元南北宗諸家格法之 全;毀言之,僅襲有明院、吳二派工能之長,使有清一代 之繪書,陷於形式之摹擬,而少有所振展。其原因,固為 當時非此不足以表現天下之承平:實則全因緣於政治方略 與專制之禍甚以致之。顧世祖、聖祖等均極崇愛繪畫。 國初,即承明代畫院遺制,設如意館,以延畫史。雖其規 模不及兩宋、朱明之美備,然其獎重繪事,殊不落兩宋、 朱明之後。世祖尤工書善書,萬機之餘,遊藝翰墨,時以 **奎**藻頒賜部院大臣。嘗用指螺紋印畫水牛, 意態生動, 有 為筆墨烘染所不到者。作山水,泉壑窈窕,煙雲幽頤。得 之者珍逾珠寶。一日幸閣中,適中書盛際斯趨而過,世祖 呼使前跪,熟視之,取筆墨畫一際斯像,面如錢大,鬚眉 畢肖,以示諸臣,咸歏宸翰之工。聖祖亦天縱多能,雅好 繪書,喜收藏,當時干原祁以進十充書書譜館總裁,鑑定 古今名跡,進少司農。唐岱之召入內廷,論畫法,賜畫狀 元。董建中、沈宗正之獻畫稱旨,董則授湖北荊門知州, 沈則賜御題扁額。劉九德、顧銘之詔寫御容,稱旨,劉則 賜官中書,顧則賜金裦榮。聖祖尤酷愛董華亭真跡,因蒐

羅海內佳品,玉牒金題,匯登秘閣:惟題玄宰二字者,以 玄字犯御名,臣下不敢推覽云。聖祖南巡歸後,並召集天 下名工,作《南巡圖》,王原祁總其事,王翬主繪圖,圖 成進呈,稱旨而獲厚賞,時稱盛事。並敕撰《佩文齋書書 譜》,於吾國書畫學上,作一有統系之整理,尤有益於後 學不少。以故一時畫史名家,蔚然競起,如清初四王之王 時敏、王鑑、王翬、王原祁、與四王合稱清初六大家之惲 壽平、吳歷等,均相繼領袖當時之畫苑。嚴繩孫、筲重光、 方咸亨、程正葵,顧大申、高簡、王武、蔣廷錫、羅牧、 梅清,以及金陵八家之龔賢、樊圻、高岑、鄒喆、吴宏、 葉欣、胡慥、謝蓀等,各挾其所長以名世。即如毛奇齡、 周亮工、朱彝尊、宋犖、姜宸英等,亦均以詩文之暇,以 繪畫自鳴者。而明際遺民,如傅山、丁元公、鄒之麟、文 從簡、萬壽祺、蕭從雲、惲本初、吳山濤、程豫、金俊民、 方以智、姜實節、查繼佐、查士標、釋弘仁、髡殘,以及 明石城王孫釋八大山人、明楚藩後人釋道濟等,均拘道 白尊,或岩棲谷隱,或韜跡緇流,每殉身藝事以為消遣, 故於繪畫各有獨特之錯詣,尤有影響於清初書學者不少。 世宗雖在位僅十三年,然愛好繪畫不減聖祖。雍正初, 特召謝松州入內廷,命其鑑別內府所藏法書名畫真贋,因 畫山水進呈,得蒙嘉獎。沈永年、袁江等,均以繪事供奉 內廷。高宗尤天亶聰明,遊心翰墨,擅山水花卉、梅蘭竹 石,以中鋒草隸之法,得古秀渾逸之趣。尤精鑑識,海內

名書,幾被徵收殆盡。如覓馬和之之《國風圖》,歷數十 年,始全獲,藏於學詩堂。又因得韓滉之《五牛圖》,特設 春藕齋以藏之。以致內府縑緗,盈千累萬,因敕張照、梁 詩正、勵宗萬、張若靄等編輯《秘殿珠林》【乾隆八年敕編, 凡二十四卷。專載內府所藏釋典道經之書畫,允稱專門著錄之書】、 《石渠寶笈》【乾隆九年敕編,凡二十四卷。記錄內府乾清宮、養心 殿、三希堂、重華宮、御書房、學詩堂、畫禪室、長春書屋、隨安室、 攸芋齊、翠季館、漱芳齋、靜怡軒、三友齋,諸處所藏名跡】,舉凡 內府所藏書書,及箋素尺寸,款識印記,諸收藏家題詠跋 尾,與奉旨御題御璽者,悉誌無遺。乾隆五十六年,復敕 撰二編,其品題甲乙,悉本睿裁。【嘉慶乙亥春,詔輯三編。】 可知內府收藏之富矣。其獎重畫十,亦為有清一代之冠。 一時院中畫人,至折百人之多,並以張愷為畫院總管,《韜 養安筆記》云:「張愷,吳縣人,號樂齋,乾嘉間供奉內 廷,總管書院,食二品俸。」可知侍遇之寵渥。又高宗出 巡, 每以書臣自隨: 丙寅巡幸五台山, 回鸞至鎮海寺, 積 雪在林,天然圖畫,因命侍臣張若靄圖之。又辛巳西巡, 嘗命董邦達即景圖繪雪山,均御筆題詩其上。朱黼、嚴宏 滋、許蔭材、羅孝旦、彭進、朱方靄等均以獻畫稱旨而得 **廢榮。兼以當時天下清平,海字豐晏,十大夫詩詞文酒之** 暇,多嫻習書事,以為風雅。以致一時書人輩出,如書中 十哲【朱文震青雷,嘗效吳梅村畫中九友歌,作畫中十哲歌。】之 高翔、李世倬、董邦達、黄慎、李師中、王延格、陳嘉樂、

張士英、高鳳翰、張鵬翀,揚州八怪之羅聘、李方鷹、李 鱓、金農、黃慎、鄭燮、汗十慎、高翔,小四王之王宸、 王昱、王愫、王玖、【或謂王宸、王玖、王昱、冠以麓台、稱小 四王。】以及華新羅、錢維城、張宗蒼、方十庶、勵宗萬、 張庚、蔣溥、張敔、沈銓、鄒一桂、方薰、翟大坤、沈宗 騫、陸鴟、上官周、高其佩、柳堉等,均以能畫有名於世。 仁宗以後,內亂漸起,外患並乘,在上者,自無暇注意繪 事,遂見衰退之狀。故嘉、道、咸豐之畫家,雖為數殊多, 然有特殊造詣,能貢獻於一時畫學者殊鮮。僅有湯貽汾、 王學浩、錢杜、黃鉞、張問陶、戴熙以及浙西三妙之黃易、 奚岡、吳履等,允稱後起之勁。同光之際,書家之集於姑 蘇、上海諸地者,仍不乏人,然除一二有特殊之天資功力 者外,則等諸自鄶以下矣。故總有清一代之繪畫而言, 以清初至乾隆為最盛,然以繪畫之形式言,則以順、康之 際,承明代門戶派別之遺,較多不同之面貌焉。兹將清代 之繪書,分類敍述於下:

(甲)清代之書院

胡敬《國朝院畫錄》云:「國朝踵前代舊制,設立畫院。凡象緯疆城,撫綏撻伐,恢拓邊徼,勞徠群師,慶賀之典禮,將作之營造,與夫田家作苦,藩衛貢忱,飛走潛

植之倫,隨事繪書,昭垂奕祀。材藝之十,先後奮興,百 數十年,秘笈琅函,載在《御府圖編》者,難以悉數。高 朝時,兩次命詞臣纂輯歷朝名書,均以四朝院書附後。」 考清代,實無獨立之書院。有之,即為設立於啟祥宮南之 如意館,計館屋數十楹,延諸畫史於中,以為供御。故其 規模設備等,殊不及兩宋、朱明之美備。館中諸畫人,初 類工匠,與雕琢玉器、裝潢帖軸之諸工人雜居。當時諸臣 之工書書者,多在南書房行走。後漸用土流與西洋教士, 或由大臣引薦,或獻書稱旨召入,並畀以供奉、待詔、祇 候等官秩; 唯與詞臣供奉體制不同耳。《清史稿‧唐岱傳》 云:「清制書中供御者,無官秩,設如意館於啟祥宮之南, 凡繪工文史,及雕琢玉器,裝潢帖軸,皆在焉。初類工匠, 後漸用十流;由大臣引薦,或獻畫稱旨召入,與詞臣供 奉,體制不同。」然清初世祖、聖祖、世宗、高宗等諸帝, 均極尊崇獎重,足以繼兩宋、朱明之後。如順治時,孟永 光以工人物寫真,祇候內廷,為世祖所眷,命內侍張篤行 受其筆法。黃應諶以工人物,祇候畫院,聖祖命創《閱武 圖稿》,賜官中書。聖祖時,以能繪畫供奉內廷及如意館 者,有焦秉卣、王原祁、王敬銘、王崇節、王簡、李和、 吳璋、禹之鼎、孫阜、吳桂、沈喻【《國朝院畫錄》作崳,內務 府司庫】、金昆、冷枚、孫威鳳、姚康、顧見龍、鄒元斗、 程鵠【供奉南薫殿】、薛周翰、馬文湘、佘熙璋、劉餘慶、 張然、祇候葉洮等。當時院中畫人,所作諸圖,進呈御覽,

以激榮趨者甚多。如焦秉貞之《耕織圖》、冷枚之《萬壽 盛典圖》等,皆得寵眷。世宗時,以能畫供奉內廷者,有 謝松州、袁江、袁濤、袁曜、待詔陳善、祗候陳枚等。高 宗尤於繪畫有所特嗜,常臨幸如意館,看諸畫人作畫,每 於成績優異者,厚與獎寵,或嘉與品題,有於筆墨等未妥 者,輒備承指示,時以為榮。《國朝院書錄》云:「列聖機 餘,游藝於書院,優其錫賚,限以資格,備承指示,嘉與 品題,榮荷宸章,獎勵裁成。」則其情形大與徽宗宣和時 督教諸院人者相似。又當時江陰有繆炳泰者,嘗為南書房 翰林某學士勒一像,神氣宛然。及學士由江蘇還京,以此 像懸值廬,一日高宗臨幸,見之,詫為神似,問何人所作, 學十以繆對,立命兵部以八百里排單往取,學十惶恐,奏 曰:「繆某布衣,恐不堪供億。」即命賞舉人。既至,命恭 繪御容。繆跪對良久,逡巡不下筆。諭曰:「毋乃矜持耶? 可毋用頓首。| 奏曰:「臣實短視。| 即命侍臣出眼鏡盈盤, 令擇戴之,一揮遂就。時高宗壽高,耳竅毫毛叢出,他人 繪御容者,多不敢及此;繆特兼繪之。既進,高宗攬鏡比 視,大悅。即日嘗中郎,補內閣中書,入值書院。高宗詔 書紫光閣《功臣像》,皆出繆氏一人之手,無不畢肖。故 一時院中畫人之盛,實駕官和、紹興而上之。

計當時西洋教士之供奉畫院者,有郎世寧【康熙時即供 奉畫院】、艾啟蒙、王致誠、潘廷璋、安德義等,或由大臣 引薦,或由獻畫稱旨,或由朝廷徵召而入內廷者,有供奉 徐璋、丁觀鵬、丁觀鶴、畢大椿、陸吉安、馮寧、華冠、 孫祐、陳永介、陳基、嚴鈺、顧天駿、羅福畋、李敬思、 孫琰、張問達、張為邦、金稚、張雨森、金竹溪、張舒、 王芳岳、阿爾稗、陸吉安、張廷彥、沈映輝、沈源、沈慶 瀾、姚文翰、曹夔、顧銓、賈全、鄒文玉、程梁、賀金昆、 賀銓、賀清泰、徐名世、徐廷璽、徐揚、門應兆、方琮、 楊大章、袁瑛、謝遂、李秉德、黎明、樊珍、戴正泰、戴 洪、杜元枝、黃增、莊豫德、蔣懋德、福隆安、葉履豐、 趙九鼎、許祐、繆炳泰、永治、張鎬、王幼學,以及祗候 張宗蒼、金廷標、余省、陸授詩、陸遵書等,計折百人之 多,可謂盛矣!高宗乾隆三十年,既平准噶爾及回部,敕 繪乾降准噶爾回部等處得勝圖,即為郎、艾諸西洋畫士所 作。伯希和所著之《乾隆准噶爾回部等處得勝圖考》,述 之甚詳。計圖凡十六, 送法國雕版印刷。一、《平定伊型 受降圖》,艾啟蒙作。二、《格登鄂拉斫營圖》,郎世寧作。 三、《鄂壘札拉圖之戰》,作者無考。四、《和落霍澌之捷》, 王致誠作。五、《庫隴癸之戰》,安德義作。六、《烏什酋 長獻城受降圖》,安德義作。七、《黑水圍解圖》,郎世寧 作。八、《呼爾滿大捷圖》,安德義作。九、《通古斯魯克 之戰》,作者無考。十、《霍斯庫魯克之戰》,作者無考。 十一、《阿爾楚爾之戰》,王致誠作。十二、《伊西洱庫爾 淖之戰》,安德義作。十三、《拔達山汗納款圖》,安德義 作。十四、《平定回部獻俘圖》, 王致誠作。十五、《郊勞

回部成功諸將圖》,安德義作。十六、《凱宴成功諸將圖》, 作者無考。蓋郎、艾諸氏,均精長歐西繪畫,得高宗之眷 寵,供奉書院有年。其書本西法而能以中法參之,所繪花 鳥走獸等,咸具生動之姿,非若彼中庸手,詹詹於繩尺者 出。蓋當時為吾國歐西畫派,自明代利瑪竇後,一有勢力 之發展時期。當時院內外作家,如門應兆、羅福畋、張恕, 均受其影響,為吾國繪畫上之一小變化焉。高宗以後,畫 院漸廢。嘉、道、咸、同間,僅有尤英、沈振麟供奉內廷。 至光緒中葉,慈禧太后嘗欲怡情翰墨,學繪花卉,又學作 擘窠大字,常書福壽等字以賜大臣等。每欲得一二代筆婦 人,不可得,乃除旨各省督撫覓之。時有繆嘉蕙者,雲南 人,字素筠,適陳氏,隨夫宦蜀,工花鳥,能彈琴,小楷 亦楚楚合格。嫡夫死子幼,甚苦歸滇,四川督撫乃驛送至 京師,慈禧召試,大喜,置左右朝夕不離。與阮玉芬蘋香 同為福昌殿供奉。蘋香,文達公後裔,工畫花卉翎毛,入 手超逸,妙於點染,慈禧太后極當之,一時恩寵,不亞於 素筠云。然諸院人中,以禹之鼎、唐岱、郎世寧、張宗蒼 為特出,即簡傳於下:

禹之鼎,江都人,字上吉【一作尚吉】,號慎齋,康熙間供奉內廷。善人物故實,山水初師藍氏,後出入宋、元諸家,獨辟蹊徑。白描寫真,秀媚古雅,為當代第一,名重藝林。其生平傑作有《王會圖》一卷傳於代。

唐岱,滿洲人,字毓東、號靜岩,一號墨莊。工山水,

與華鯤、金永熙、王敬銘、黃鼎、趙曉、溫儀、曹培源、李為憲等同出王原祁之門。聖祖召入內廷論畫法,御賜畫狀元。山水沉厚深穩,得力於宋人居多。乾隆時,祗候內廷,深邀高宗眷寵,著有《繪事發微》行世。

郎世寧,意大利人,耶穌教士,家世善畫。康熙 五十四年至北京,隨入值內廷。工花卉翎毛,尤擅寫真, 本西法而能以中法參之,故所作具生動之姿,非若彼中庸 手,詹詹於繩尺者比。其畫跡見於《石渠》著錄者,五十 有六。畫馬尤夥,其《百駿圖》,掩仰俯側,姿態各異,陰 陽明暗,純屬西法,可謂得形似之全。乾隆三十一年卒於 中土。

張宗蒼,吳縣人,字默存,一字墨岑,號篁邨,又號 太湖漁人。工山水,出黃尊古之門,用筆沉着。山石皴 法,多以乾筆積累,林木間,間用淡墨與乾擦合湊,神氣 葱蔚,格趣高卓,一洗畫院甜熟之氣。乾隆十六年南巡, 獻《吳中十六景》畫冊,稱旨入都,祗候內廷,恩遇殊常。 乾隆十九年,授戶部主事。逾年,以老允歸。

(乙)清代之道釋人物畫

清代道釋繪畫,繼元、明衰勢之後,無法復為振起, 作家人數,僅約佔全畫人中百分之一二,其寥落可以想 見,著名者如楊芝、丁觀鵬、金農、羅聘等,尤不過三五 人而已。

楊芝,錢塘人,善人物、仙佛、鬼判,筆力雄健,愈 大愈妙。嘗自言曰:「安得三十丈大壁,磨墨一缸,以田 家除場大帚蘸之,乘快馬以掃數筆,庶幾手臂方舒而心胸 以暢也。」西湖天竺寺有其觀自在像,惜已毀於火。第不 善作小幅,故留傳殊少。

丁觀鵬,乾隆時內廷供奉,善道釋人物,學其同宗聖 華居士筆,有出藍之譽。其畫跡見於《石渠》著錄者八十 有三,而道釋畫軸實佔三分之二焉。

金農,錢塘人,流寓揚州,字壽門,號冬心,乾隆丙辰,薦舉鴻博。嗜奇好古,精鑑賞,收金石文字千卷。工書,分隸尤妙。喜為詩歌銘贊雜文,出語不同流俗。年五十,始從事於畫,涉筆即古,脫盡畫家之習,良由所見古跡多也。初寫竹,號稽留山民。繼畫梅,號昔邪居士。又畫馬,自謂得曹、韓法,趙王孫不足道也。後寫佛,號心出家盦粥飯僧,所寫佛像,佈置花木山石,奇柯異葉,不落恆蹊,設色尤異。間作山水花果,亦點染閒冷,非塵世間所睹。問之,則曰:「貝多龍窠之類也。」生平好遊,客維揚最久,妻亡無子,遂不復歸,著有《冬心題畫》及《冬心畫記》等行世。

羅聘,揚州人【《安徽通志》,作歙縣人,僑居揚州】,字遯 夫,號兩峰,夙耽禪悅,嘗夢入招提曰:花之寺。彷彿前 身即其中住持,遂稱花之寺僧,金冬心高弟也。工詩畫, 筆情古逸,思致淵雅,墨梅蘭竹、道釋人物、山水花卉, 無不臻妙。尤著名者則有《鬼趣圖》;或謂其生有異稟, 雙睛碧色,白畫能睹鬼魅,生平所睹不一,故所作亦不止 一本。錢竹汀引襲聖予之言曰:「人以畫鬼為筆戲,是大 不然;此乃書家之草聖也。豈有不善真書而能草書者?羅 山人雖好奇,其筆墨足以形之,又豈凡工所及哉。」

次於四家之外者,順天黃敬一應諶,鬼判人物,傅染 一導古法。侯官李雲谷根,佛像極靜穆,見之令人增道 念。石門呂賡六律,粗筆道釋人物,奇崛生動。嘉興丁 原躬元公,晚年專工佛像,老而彌秀,工而不纖。宜興徐 輔高承宗,仙釋鬼判,於刻削中見風骨,蒼秀中見丰神。 錢塘徐人龍,與楊芝同時,長仙佛鬼判,雖孫於楊,然一 時罕匹。吳縣汪宗晉喬,所畫慈悲者,流水行雲,寂滅枯 稿;而威嚴者,雄傑奇偉,激昂頓挫,見者莫不駭栗。如 皋李佐民泰,曾寫《七寶纓絡金粟如來妙像》,張於京師 護國寺,一時王公貴人,朱輪翠幟,駢填雜遝,咸稽首膜 拜, 歡息欣悅, 得未曾有。山陰金雲門禮贏, 嘉興王仲瞿 繼室,工翰墨,凡人物士女、山水花卉,悉能師心獨運, 妙奪古人,尤精佛畫,曾作《觀音圓通二十五像》,為仲瞿 祈祐,莊嚴妙麗,當並禮天竺。廣寧傅紫來零,工指頭畫, 得高日園法,尤工像佛,京師仁慈寺,有奉敕畫《勝果妙 因圖》,紙本大幅,幀高丈許,長二丈,中寫如來、天王、

羅漢約百餘尊,備極神采。上海俞人儀宗禮,特擅白描道釋人物,曾貌十六尊者,有龍眠復生之譽。杭人吳羽仙元,畫鬼判人物,得戴進三昧。均為清代道釋畫能手。其餘如華亭張照之善簡筆白描大士,烏程金廷標之兼工白描羅漢,常熟揚翥之專工仙佛,南匯王錫疇之兼善觀音。而新安姚宋之能於瓜子上畫十八阿羅漢,長洲陸靖之能水墨仙佛,尤見別緻。又松江葉舟,山陰王奐,以及釋弘瑜、月蓬等,亦均以兼工道釋著稱一時者。

清代人物故實及士女畫,約略可分為五系:一、十洲派,精密工麗者多歸焉;二、老蓮派,高古樸偉者,多宗之;三、龍眠派,清勁簡淡與專工白描者,多以此派為淵源;四、水墨寫意派,法吳、戴之水墨蒼勁派附焉;五、折中派,康、乾間,郎世寧等折中中西畫法,而開新格者,為清代人物畫之別體。

十洲派,順、康間,有吳縣鈕漢藩樞、太倉顧雲臣見龍、吳縣柳仙期遇、高郵王漢藻雲等。乾嘉間,有無錫吳朝英楙、長安馬岡千振、常熟畢小癡澂、休寧吳彥侶求、 婁縣張幼華儼等。其中以顧見龍、柳遇、吳求三家為有名。

顧見龍,字雲臣,太倉人【《畫徵錄》作吳江人】,居虎丘。康熙初,祗候內廷,善人物故實,兼長寫真。擅臨古跡,雖個中人目之,一時難別真偽。論者謂為雖非虎頭復生,堪與十洲分席云。

柳遇,字仙期,吳人。工人物,精密生動,佈置樹石

欄廊,點綴雜花細草,以及玩物器皿,色色佳妙,不亞仇 英也。

吳求,休寧人,初名俅,字彥侶。能詩畫,人物學仇 英,思致雋異,筆墨工麗,每一稿成,舉國仿效。有《豳 風圖》等傳於代。

其餘,吳縣谷士桓之師鈕漢藩、吳人徐玫之師柳仙 期,以及錢塘劉度之樓台人物,細麗工致;華亭吳賓、順 天楊芝茂之寸馬豆人,設色絢麗,均屬仇氏一派。

老蓮派,清初時,繼起者有老蓮之子小蓮、山陰金古 良史、嚴水子湛、王眉山崿、仁和王原豐樹穀,乾隆時, 有秀水陳及鋒世綱,道光時,有掖縣張鞠如士保,同、光 時,有蕭山任渭長熊,任阜長薰,任立凡豫,山陰任伯年 頤,以王樹穀、任熊、任頤為有名。

王樹穀,仁和人,字原豐,號無我,又號鹿公,自稱 方外布衣,圖章有「慈竹君笨甴」、「一笑先生」等。工人 物,筆法出於陳老蓮而得其清穩,所謂善學柳下惠者也。 論者謂其衣紋秀勁,設色古雅,一時工人物者,無能出其 右云。

任熊,蕭山人,字渭長,工花鳥山水,尤擅人物,堪 與陳老蓮並駕齊驅。論者謂山陰諸任,以渭長為白眉,澤 古深厚,脫去凡近,非襲貌遺神,虎虎作態者同日語也。 嘗居蚊川姚梅伯家,為作《大梅山民詩意圖》一百二十幀, 興酣落筆,不一月而成。設境之奇,運筆之妙,令人但有 讚歎。有《列仙酒牌》等書譜行世。

任頤,山陰人,字伯年,率真不修邊幅。人物花鳥仿宋人雙鈎法,白描傳神,頗近老蓮。間作山水,沉思獨往,忽然有得,疾起捉筆,淋漓揮灑,氣象萬千,橐筆海上,聲譽與胡公壽並重云。

龍眠派,順、康時,有仁和陸興讓謙、無錫華羲逸胥等。乾、嘉時,有山陰楊六生謙、錢塘顧西梅洛、相城姚伯昂元之等。道、咸間,有西域人改七薌琦、烏程費曉樓 丹旭,以及金匱顧雲鶴應泰等。又常熟徐蘭、無錫華冠、 壽州汪喬年、錢塘康濤,均特擅白描人物,亦屬此派。其 中以華胥為有名,以改琦為後起。

華胥,無錫人,字羲逸【一字希逸】,善人物士女,密致而不傷於刻畫;治而清,麗而逸,古意獨多。其水墨者直 參龍眠之座。

改琦,西域人,家松江,字伯蘊,號香白,又號七薌, 別號玉壺外史。幼通敏,詩畫皆天授。人物、佛像、士女, 出入龍眠、松雪、六如諸家,愈拙愈媚,跌宕入古,允稱 脫盡凡蹊。山水花草,蘭竹小品,亦皆本諸前人,世以新 羅山人比之。有《紅樓人物圖》等。

水墨寫意派,作家亦尚不少,如閩人黃癭瓢慎、江西 閔正齋貞、嘉祥七道士曾衍東、長洲吳春圃元實、相城方 耕堂勛、大興朱達夫沆、常熟陳山民岷、錢塘顧虞東升、 丹陽蔣鐵琴璋,以及鄞縣包雲汀楷等,均多擅大幅,落筆 風捷,其中以閔貞為特出。

閔貞,江西人,僑居漢口,字正齋。善山水,魄力沉雄,頗得巨然神趣。人物,筆墨奇蹤,衣紋隨意轉折,豪 邁絕倫。士女,善作直筆,鈎勒益遠益妍;兼善寫真。有 孝行,稱閔孝子云。

又江都禹上吉之鼎之師藍瑛,鄞縣黃幼直堅之法吳 偉,吳江沈朗山宗維之師石恪,嘉定仲肇修升,寫意人 物,得吳小仙、戴文進兩家筆趣,雖全重用筆之健拔,屬 於北派範圍之下,然均以水墨作畫,以寫意之態度出之, 則全與水墨寫意派相同,故附入焉。

中西折中派,純出於西洋教士之手,其勢力全在宮廷 之內,影響於當時繪畫者殊少。作家亦僅有郎世寧、艾啟 蒙、王致誠、安德義等諸西人而已。

此外,如無錫嚴蓀友繩孫之兼工人物,功能精妙。祥符劉伴阮源超之高邁古健,堪與立本並駕。三韓李漢章世倬,宗吳道子而得其妙悟。錢塘馮子揚箕,別饒深韻,自成一家。松江姜曉泉勛,傅粉施朱,自然入妙。長洲杜友梅元枝之精工細麗,德清沈南蘋銓之得不傳之秘,長汀上官文佐周之工夫老到,臨汀華秋岳喦之脫去時習,保定王樸、天津郭昆之有名於北方,均為清代史實風俗畫之較有名者。又徐州萬年少壽祺之善士女,楷模周昉,得靜女幽閒之態。順天劉陽升九德之精深華妙,山陰徐子揚時顯之鮮麗精絕,無錫王春苑鼎標之韻致古雅,太原王魯公鑥之

佈置佳妙,山陰王湘洲元勛之得閨閣窈窕之態,揚州朱滌 齋文新之宗法六如,以及仁和余蓉裳集之丰神靜朗,有余 美人之目;山陰包子梁棟之於改七薌、費曉樓二家外,別 樹一幟;均為清代能士女著稱一時者。

秘戲圖,見於《前漢書·廣川惠王越傳》後,明仇英等,所畫特工。至清大同馬相舜、太倉王式等,均擅秘戲人物,予曾見一小冊,人身僅三寸許,眉睫瑟瑟欲動,眷戀燕暱之態,如喃喃作聲,其勾勒點染,佈置種種,悉本宋人法,有嫣媚古雅之趣。不知為誰人手筆。蓋此種繪畫,多不著作者姓名也。然秘戲圖,不工不可畫,工則誨淫矣。昔山谷好作豔詞,秀師以為口業,當墮泥犁地獄,況肖其形而畫之乎。

清代寫真人物,殊見興盛,作家既比明代為多,派別亦比明代為繁。一、波臣派,有清初葉,傳之者殊眾。如上虞謝宇文彬之名聞南北,嘉興沈爾調韶之秀媚絕倫,莆田郭無疆鞏之如養氏之射,百發而不失一,山陰徐象先易之衣紋法身,大雅不群,婁縣徐瑤圃璋之不獨神肖,至筆墨烘染之痕,亦與之具化。以及秀水沈紀、閩人廖大受等,均為曾氏之高弟。又山陰馮檀、吳江周杲,寫真得曾氏之奧,名重京師。汀州劉祥開、海陽余穎,寫真得曾氏之奧,名重京師。汀州劉祥開、海陽余穎,寫真得曾氏之傳。江陰瞿上之得曾氏之秘,錢塘戴蒼之得謝彬三昧,金壇陳森之幾欲駕曾氏而上之。以及曾氏之孫鎰等,均屬曾氏一派。其中以郭鞏、徐璋為有名。康、雍之際,寫真

人物,實以此派為盟主。循至乾隆時,上官周之《晚笑堂 畫傳》出,乃集波臣派之大成焉。

二、秉貞派,亦被感歐化,繼曾氏之後而別成一家者。 焦秉貞,濟寧人,康熙初,欽天監五官正,善繪事, 祗候內廷。人物、樓觀、山水、花卉、寫真等,無不精妙。 其所作山水、人物、樓觀,自遠而近,自大而小,不爽毫 髮,蓋西洋法也。嘗奉韶繪《耕織圖》四十六幅,村落風 景,田家作苦,曲盡其致;稱旨,命鏤版印賜臣工。胡敬 《院畫錄》云:「秉貞職守靈台,深明測算,會悟有得,取 西法而變通之。聖祖之獎其丹青,正以獎其數理也」云。

蓋明末清初,西洋教士佈道中國,每以宗教畫為宣傳之具。且清初欽天監中,復多西洋教士;焦氏日相濡染,而受其默化,與明末之曾氏,同其情形焉。傳焦氏之法者,有膠州冷吉臣枚、三韓崔象九鏏等為最有名。然波臣一派,重墨骨,而後傅彩渲染;雖其作一圖,烘染必至數十層,然仍不過中法中參以西法,而成異軍突起之新派。焦氏亦約略與曾氏相同,為糅合中西兩法而成一新體者。【當時尚有純粹之西洋寫真派,即供奉畫院及主事欽天監之諸歐西教士,如郎世寧、艾啟蒙、王致誠、安德義等均兼擅之。其畫材全用油布油彩,世稱之為油畫寫真者是。福開森《中國畫史》云:「王致誠,初至北京,以畫受知於高宗,於郎世寧為後進,高宗不喜其油畫,因命工部轉諭曰:『王致誠作油畫雖佳,而乏神韻,應令其改學水彩,必可遠勝於今,若寫真時,可令其仍用油畫。』,然此派為純粹之歐

西寫真法,不能列人中國繪畫範圍之內,且不為吾國畫人所慣習,故除諸歐西教士外,繼起者亦無一人耳。】

三為以中國畫具,純以西法寫真者,則有莽鵠立等, 《畫徵錄》云:莽鵠立,字卓然,滿洲人,官長蘆監院。工 寫真,其法本於西洋,不先墨骨,純以渲染皴擦而成,神 情酷肖,見者無不指曰:「是所識某也。」傳莽氏畫法者, 有弟子金玠等。又錢塘丁允泰及其女瑜,均工寫真,一遵 西洋烘染之法,亦屬莽氏一派。乾隆季世,西教被禁,歐 西教士之來中土者漸少,於是糅合中西以及一遵西洋烘染 法之諸寫真派,亦斬然中絕矣。

四、白描派,如江都禹上吉之鼎、無錫華慶吉冠等。 上吉,白描寫真,秀媚古雅,稱當代第一。時名人小像, 皆出其手。慶吉,擅白描寫真,高宗南巡,恭寫御容,賞 賚優渥。又昆山陳君祚佑,寫真下筆神肖,亦屬是派。顧 是派全以古法寫真,亦可謂古法寫真派,無畫工作氣;惟 作者殊不多耳。

五、江南派,為兼用描寫渲染者。即以淡墨鈎出五官 部位之大意,全用粉彩渲染,仍不失為古法。除以上諸派 外,均可畫入此派範圍之內。如華亭張漣、太倉顧見龍、 嘉興顧銘等,筆墨精細,雖未能有頰上添毫之妙,不脫畫 史習氣,然均為康、雍間寫真名手。嘉興沈行、鮑嘉,海 寧俞培,丹徒王禧等,皆其流亞。其他丹陽丁皋及其子以 誠,運思落墨,直臻神妙,隨人之妍端老少,偏側反正, 並其喜怒哀樂,皆能傳之,著有《傳真心領》二卷,《續傳 真心領》四卷,稱寫真名手。又泰州王汶、南匯雪昆、婁 縣卞久、雲間李岸、順天劉九德、上虞夏杲、婁東陸燦、 晉江郭士雲、華亭吳賓、漳州陳維邦等,均以專擅寫真名 一時者。

嘉、道以後,寫真一藝漸漸歸匠人之手,時人亦以俗 工目之。至光、宣間,攝影盛行以後,更有攝影放大之畫 法,江南寫真派等亦均見衰歇焉。當時僅有山陰任伯年 頤,以白描水墨寫真,草草鈎勒,獨辟恆蹊,其筆墨格趣 之高超灑落,尤非江南中西折中諸派,所可望塵而及,為 寫真人物後起之健者,然已強弩之末,不復有人繼任氏而 興起者矣,惜哉!

(丙)清代之山水畫

吾國山水畫,自明代沈、文崛起,莫、董唱道以來, 其勢力幾為吳門所獨佔。明、清之季,王奉常時敏、王廉 州鑑,上承思白,下開麓台,清初山水,咸以王氏一門為 盟主。雖當時承明季學風,盛尚門戶,顧未有能奪王氏之 席而代之者,亦有所因也。蓋煙客運腕虛靈,筆墨之間, 若含稚氣,此種造詣,惟煙客獨步,謂為冠冕諸王,誰曰 不宜。圓照,臨摹董、巨,精詣神深,翠戀青嶂,百歲不 凋,設色工能,尤勝諸家,實淵源之遠有所自也。繼奉常 而起者,有孫原祁;繼廉州而起者,有虞山王翬;世稱清 初四大家。

王時敏,太倉人,字遜之,號煙客,自稱西廬老人,明崇禎初,以蔭仕至太常。資性穎異,淹雅博物,工詩文,善楷隸,而於畫有特慧。少時,即與董思白、陳眉公,揚權畫理,多所啟發。家本富於收藏,故凡佈置設施,鈎勒斫拂,水暈墨章,悉有根柢,於大癡墨妙,早年即窮閫奧,晚年益臻神化,淵深靜穆,推為第一,其用筆在着力不着力間,尤較諸家有異。萬曆二十年壬辰生,康熙十九年庚申卒,年八十九。

王鑑,字圓照,號湘碧,自稱染香庵主,弇州王世貞之孫,由進士官至廉州太守。精通畫理,摹古尤長,唐、宋、元、明四朝名繪,無不臨摹。故其蒼筆破墨,時無敵手,風韻沉厚,直追古哲。於董北苑、僧巨然兩家,尤為深造,皴擦爽朗,不求工細。圓照視煙客為子姪行,而年實相若,互相砥礪,並臻其妙,世之論六法者,以兩人有開來繼往之功焉。

王翬,常熟人,字石谷,號耕煙散人,自號清暉主人,又稱烏目山人、劍門樵客。幼即嗜畫,運筆特超,王 廉州命學古法,引謁王奉常,挈遊大江南北,盡得觀摩收 藏家秘本。其論畫曰:「畫有明有暗,如鳥雙翼,不可偏 廢。」又曰:「以元人筆墨,運宋人邱壑,而澤以唐人氣 韻,乃為大成。」又曰:「余於青綠,靜悟三十年,始盡其妙。」蓋石谷以絕頂工能,運以天分,融合南北二宗,而自成一家者。時人重其畫,至稱為畫聖云。然議之者,猶謂其筆法過於刻露,每易傷韻。蓋石谷畫,每有無韻者,學之者,稍不留神,易於生疵耳。卒年八十有六。

王原祁,字茂京,號麓台,王時敏孫,康熙庚戌進士。專心畫學,山水能繼祖法,氣味深醇。中年秀潤,晚年蒼渾,凡作一圖,沉雄駘宕,筆端如金剛杵。而於大癡淺絳,尤為獨絕,熟不甜,生不澀,淡而厚,實而清,書卷之氣盎然楮墨之外。當時虞山王翬,以清麗傾中外,麓台以高曠之品突過之。康熙朝,以畫供奉內廷,鑑定古今書畫,充《佩文齋書畫譜》總裁官。工詩文,藝林稱為三絕。所著《雨窗漫筆》,足為後學矜式。

奉常、廉州後,婁東胡竹君節,筆墨超逸,骨格秀整,超群拔俗,而能嚴守師規,為深有得於耕煙者。王異公撰,親承家學,最似奉常,樹石峰巒,幾無不肖,林屋則雅近廉州。至麓台,衣缽衍傳,弟子遍大江南北,遂大開婁東一派。蘇州金明吉永熙之具體而微,嘉定王丹思敬銘之清腴閒遠,上海曹浩修培源之神味渾厚,太倉李匡吉為憲之筆致雅秀,稱為麓台四大弟子。無錫華子千鯤之瀟疏淡逸,滿州唐靜岩岱之沉厚深穩,太倉趙堯日曉之渾樸沖潤,三原溫可象儀之見解獨超,以及秀水吳振武、歸安吳應枚,釋覆千等,均出麓台之門而稱入室者。而王氏諸

彥,如王東莊昱、王林屋愫、王蓬心宸,以及王學浩椒畔 等,莫不家學相承,蜚聲先後。又盛逸雲大士,蒼莽深秀, 風格不群。伊雲峰大麓,筆疏氣厚,大**里**時流。當途黃左 田鉞,晚年專學麓台,筆更蒼厚。以及華亭關午亭炳、太 倉毛宿亭上怠、圓津寺僧丹崖等,均傳婁東正派。又歷 城朱青雷文震、蕭縣劉雲巢本銘、昆山郎芝田際昌等, 均受婁東影響而深有所得者。然多囿於師承,未能擺脫, 而唐岱晚年,則去宗墨井。蓋司農書體,書卷之味太多, 故意為之,便成結習耳。獨常熟黃尊古鼎,工醇臨古,益 以遍覽名山,多用枯筆焦墨,漸近倪、黃,師麓台不為師 法所囿,實婁東之一變。吳縣張墨岑宗蒼,以焦墨積累山 石林木,以乾筆積擦而成,神氣蒨蔚,其法即出自尊古。 其從子月川洽,秀逸幽閒,韻致尤勝。元和黃谷原均, 武進錢稼軒維城繼之,黃則筆墨蒼楚,仿北宗尤入妙境, 錢則氣韻沉厚,迥不猶人,大有欲出婁東之勢。然乾、嘉 **之際,錢塘奚岡,字鐵生,號蒙泉,以金石名手,規模三** 王,殊見精湛。故蒙泉一派,遂代尊古而興起。奚氏與黃 小松易、吳竹虛覆同為浙西三妙。竹虛山水,造景幽異, 落黑**疏簡,錢叔美跋其《秦淮圖》小帙,謂得元人冷趣,** 使南田生見之,亦當斂手。尤足與奚氏相頡頏。石門方蘭 抵薰,結構精微,風度閒逸,錢塘屠琴塢倬,沉鬱秀渾, 直追前人。武進湯雨生貽汾,老筆紛披,脫盡時史習氣。 以及石門吳伯滔滔等,均先後同師於奚氏,為蒙泉派之健 者。錢塘戴醇士熙,雖貌似耕煙,濕墨焦點,兼收松壺, 然淵源仍出自奚氏。咸、同以後,鹿牀畫派,更繼奚、湯 而代之,婁東一系,已久無正傳矣。同、光間,雖長洲顧 若波沄,為婁東後起能手,亟其全力,冀挽頹波,然已強 弩之末,未能回其尺寸,亦勢然也。

石谷繼廉州之後,兼合南北,採擷宋、元,以絕頂工能,運以天資,大開虞山一派;三百年來,衣缽相承不絕。然自石谷諸弟子,以至乾、嘉間,著名者,亦不過二三十人。秀水金成章學堅之筆意古健,佈局綿密。閩人蔡自遠遠之點色風華,筆情幽雅。華亭顧若周昉之骨氣清雋,雅致森然。常熟楊子鶴晉之秀勁工致,三韓李谷齋世倬之秀雋潤逸,秀水張浦山庚之鑑辨精博,常熟宋求聲駿業之清韻可挹,吳江徐杉亭溶之淺絳尤妙,常熟沈石樵桂、瞿翠岩麟之學石谷,功力並深,特著聲譽。以及石谷曾孫玖字次峰,號二癡,胸有丘壑,特饒別趣。丹陽蔡松原嘉,山水與錢塘奚蒙泉齊名,均為虞山畫學之傳人。然子鶴蒼而不潤,浦山學力不周,谷齋略無氣勢,若周之骨氣單弱,二癡之具體甚微,翠岩之囿於師承,杉亭、求聲之僅工小品,石樵之轉注力於耕煙;承石谷而差可人意者,僅董邦達、張鵬翀、方十庶等幾人而已。

董邦達,字孚存,號東山,富陽人,官禮部侍郎,謚 文恪。山水取法元人,善用枯筆,勾勒皴擦而多逸致。後 參董、巨,更為超軼。張鵬翀,字天飛,號南華,嘉定人, 官編修。山水長於倪、黃法,雲峰高厚,沙水幽深,筆清墨潤,設色沖淡,兼有麓台、石谷之風。方土庶,字循遠,號小獅道人,歙人,家維揚。山水用筆靈妙,氣韻駘宕,早有出藍之目,時稱妙品。近人,則僅吳江陸廉夫恢允稱後起,可謂難矣。蓋石谷雖師法婁東,實叢匯宋、元,辦香子畏,處天下承平之際,習為恬淡靜穆,學之者易蹈深穩甜熟之病,此點實不能為虞山諱矣。然與石谷同時,馳驅藝林,而能獨立一幟於四王之外者,有吳歷、惲壽平。

吳歷,常熟人,字漁山,因所居有言子墨井,故又號墨井道人。畫法宋、元,多作陰面山,林木蓊翳,溪泉曲折,不僅以仿子久、叔明見長。筆力沉鬱深秀,高閒奇曠,愜心之作,深得唐子畏神髓。尤能擺脫北宋窠臼,宜在石谷之上。晚年墨法一變,多作雲霧迷漫之景,論者謂其歐西畫法所化。蓋漁山信奉天主教,嘗遊澳門等處,其畫亦往往帶西洋色彩焉。

六如學李晞古,一變其刻畫之習。漁山學六如,又去 其狂放之容,純任天機,是為可貴。傳其法者,有遂昌陸 日為暍、嘉定陸上游道淮等。上游,工山水花卉,為漁山 高弟。日為山水,喜用挑筆密點,佈置奇僻,能為尋丈大 幅,世稱陸癡;惟古拙稍不逮漁山耳。武進惲南田壽平, 有子畏天仙之姿,遙承衣缽,別開毗陵。惟親炙婁東,不 能盡存子畏面目。然號國淡妝,鉛華淨盡,與六如可稱二 絕。繼起者殊少有人耳。僅陽湖畢焦麓涵,遠宗古法, 近師南田,近人吳縣吳愙齋大澂,筆墨秀逸,書卷之氣盎然,是承南田而以文氏為歸者,尚稱後起能手。繼項元汴嘉興一派者,有其孫聖謨,字孔彰,號易庵,樹石屋宇、花卉人物,皆與宋人血戰而來。山水承文唐而兼元人氣韻,功力至深。其從子東井奎繼之,擅山水蘭竹,筆墨秀雅,得元人枯淡之趣。雖云不如孔彰之神,亦足當逸品,為吳門之支流。是後,其下者流為江湖劣習,與雲間、金陵諸派,同為人所厭棄耳。

明季之亂,士大夫之高潔者,恆多託跡緇流,以期免害。其中工畫事者,尤稱四高僧,曰八大山人,曰弘仁, 曰髡殘,曰道濟。八大開江西,弘仁開新安,髡殘開金陵, 道濟開黃山,畫禪宗法,傳播大江南北,與虞山、婁東鏖戰,幾形奪幟。

八大山人,江西人,俗姓朱氏,名耷,字雪個,亦作雪个,故明石城府王孫。國變後,遁入奉新山中為僧,稱個山,又作個山驢,嘗持《八大人黨經》,因號八大山人。襟懷浩落,慷慨嘯歌,書法有晉唐風格,畫以簡略勝精密者。尤妙絕山水、花鳥、竹石,筆情縱窓,不泥成法,而蒼勁渾樸,翛然無俗韻。喜飲,貧士及市人屠沽,邀之飲,輒往。醉後,墨沉淋漓,不自愛惜。貴顯人欲以數金易一石,不可得。一日,忽發狂疾,或大笑,或痛哭,裂其浮屠服,焚之,獨身佯狂市肆間,履穿踵決,拂袖蹁躚,市中兒隨觀嘩笑,人莫識也。後忽大書「啞」字於門,自是

對人不交一言,或招之飲,則縮項撫掌,笑聲啞啞然;蓋其胸次滂渤鬱結,別有不能自解故也。常題書畫款「八大山人」四字,必連綴,類「哭之笑之」字意,亦有在焉。【案《讀畫輯略》,玉獅老人謂山人名由桵,姓朱氏,故明宗室,與思宗兄弟行,邵青門為之傳,馮鈍吟作墓誌。又謂見許邁孫所藏山人畫冊,乃王惕甫舊物,款署丙子由桵畫,蓋崇禎九年所作也。是說頗新,故並識之。】傳其法者有牛石慧及弟子萬個等。

弘仁, 歙人,字漸江,人稱梅花古衲。俗姓江氏,名 韜,字六奇,號鷗盟,明諸生。少孤貧,以鉛槧養母,母 棄世,不婚不宦。乙酉,自負卷軸,入閩遊武夷,後依古 航禪師為僧。山水初學宋人,後師雲林,得清閟三昧。嘗 居黃山齊雲,既而遊廬山歸,即怛化。論者言其詩畫,俱 得清靈之氣,係從靜悟中來。

髡殘,字介邱,號石溪,又號白禿,自稱殘道人,晚 號石道人。幼而失恃,便思出家,一日,其弟為復一氈巾, 取戴於首,覽鏡數四,忽舉剪碎之,並剪其髮,出門竟投 龍山三家庵為僧。旋遊諸名山,參悟後,至金陵受衣缽於 浪丈人,住牛首寺。性寡默善病,每以筆墨作佛事,不類 拈椎豎拂惡套。山水奥境奇辟,綿邈幽深,引人入勝,筆 墨高古,設色清湛,誠得元人勝概。自言「嘗慚愧兩腳不 曾遊歷天下名山;又慚兩眼不能讀萬卷書,閱遍世間廣大 境界;兩耳未親智人教誨;縱有三寸舌,開口便禿。今日 見衰謝,如老驥伏櫪,奈此筋力何?」觀石溪所言,固多 寓興亡之感。所畫皆由讀書遊山兼得良朋友磋磨而來,故 能沉穆幽雅,為近世不經見之作。

道濟,俗姓朱氏,名若極,字石濤,號清湘,又號大 滌子,晚號瞎尊者,自稱苦瓜和尚,明楚藩後【阮元所藏石 濤畫冊後,有江都員燉題識,謂石濤於畫後,往往鈐靖江後人印。靖 江王係明髙皇伯兄,南昌王孫守謙,以洪武三年封。至末季,嗣王亨 嘉,僭號於桂林,丁魁楚討平之。石濤,名若極,應是亨嘉之嗣云】。 工山水人物、蘭竹花果,筆意縱恣,脫盡窠臼。嘗客粵中, 所作每多工細,矩鑊唐、宋。晚遊江淮,粗疏簡易,頗近 狂怪,而不悖於理法。王麓台嘗云:「海內丹青家,未能 盡識,而大江以南,當推石濤為第一。予與石谷皆有所未 逮。」其推重如此。所著《畫語錄》,鈎玄抉奧,獨抒胸臆, 文辭亦簡質古峭,直上擬諸子。【案道濟與八大同時,嘗乞書 畫於八大,有致八大書札,款書大滌子,大滌草堂,莫須和尚,濟有 冠有髮之人,向上一齊滌等語,是道濟蓋逃於禪而非釋也。俟考。】

漸江蕭疏澹逸,孤標自芳,同時休寧汪無瑞之瑞、海陽查梅壑士標、徽州孫無逸逸,與漸江同稱新安四家。又當塗蕭尺木從雲,與孫逸齊名,又稱孫、蕭。無瑞,渴筆焦墨,直逼元人。無逸,簡而意足,滌盡俗塵。梅壑,法清閟參以梅花道人董思翁意,用筆不多,惜墨如金,風神懶散,氣韻荒寒。各以郊、島之姿,行寒瘦之意,而成新安一派。尺木宗倪、黃而自成一家,又開姑熟一派,為新安派之支流。

蕭雲從,字尺木,號無悶道人,當塗人【一作蕪湖人】。 崇禎丙子、壬午兩科副車,入清不仕。精六書六律,工詩 文,善山水,得倪、黃筆法。晚年,放筆自成一家,清疏 韻秀,饒有逸致。兼長人物,采石磯太白樓下四壁畫《五 嶽圖》,是其手筆。

又丹徒江上外史笪重光,意趣艱澀,高情橫逸。萊陽 姜鶴潤實節,蕭疏簡淡,備極荒寒。以及休寧汪公素樸, 歙縣鄭慕倩旼等,均屬此派健者。然元季四家,雲林斂南 北宗風,歸入平淡,品格獨絕。自題《獅子林圖》,謂「此 卷非王蒙諸人所夢見」。其自許如此。石田翁亦曾謂倪廷 淡墨為難學,宜乎三百年來,雲林一派,杳然如空谷足 音。漸江諸公,僅能得其疏簡一端,而別開新安一派耳。

髡殘,灑脫謹嚴,出於九龍山人,住金陵牛首寺殊 久。孝感程青溪正揆繼之,山水得董思翁指授。運北派而 入南宗,枯勁簡老,設色穠湛,已開金陵之先。昆山襲半 千賢,流寓金陵,師北苑獨出幽異,以濃厚縝密之筆,盡 陰陽開闔之奇。但用墨濃重,有沉雄深厚之氣,少清疏秀 逸之趣。同時江寧樊會公圻、杭州高蔚生岑、吳縣鄒方魯 喆、金溪吳遠度宏、華亭葉榮木欣,以及江寧胡慥、謝蓀, 皆同寓白門,筆墨投契,互通師承,號金陵八家。然八家 中,有類於浙派者,有類於松江派者,有類於華亭派者, 畫風頗不一致。然其結習,過嫌凝滯,乾、嘉以後,靈氣 索盡;僅秀水王安節概、漢陽彰念堂湘懷,承半千遺法。 王則筆墨沖淡,彭則深厚雋逸,堪稱後起。至近人上元吳石仙慶雲,以西法渲染陰陽相背,則葉公之龍耳。其支派傳於淮、揚間者,有丹徒潘蓮巢恭壽、張夕庵崟等。蓮巢,山水規模文氏,得其清勁之致。然頗近西法,與吳漁山、劉雲巢晚歲之作,趨於一理。王蓬心曾以「宿雨初收,晚煙未泮」,八字評之,頗為當時人士所推重,世稱丹徒派。繼之者,有其弟思牧及其子歧等。夕庵,初師蓮巢,後改宗石田,宋、元諸家,傍搜博採,匯集豪端,幾欲自成一家,與石谷諸弟子鏖戰。一時學者爭法之,稱鎮江派。此三派,皆以氣韻見長,不以魄力超勝。雖能矩法唐、宋,摹習李、范,而骨氣弱矣。至其末流,形貌僅存,為紗燈派,不振殊甚焉。

石濤專主氣勢,以充沛為能,不事摹仿。然其工力卓絕,偶一回腕,幾於針縷皆見,遂開黃山一派。繼之者,有宣城梅清,歙縣程鳴、釋弘智等。梅清,字淵公【一作遠公】,號瞿山。為人英偉豁達,工詩文,以博雅稱於世。山水蒼渾松秀而有奇氣,嘗作《黃山圖》,極煙雨變幻之趣,稱入妙品。畫松尤氣韻蒼鬱,饒有古趣。程鳴,字友聲,號松門,乾筆枯墨,運以中鋒,純以書法成之,不加渲染,蒼古可愛。蓋學苦瓜而又參以垢道人也。弘智,桐城人,字無可,俗姓方氏,名以智,號密之,山水淡煙點染,多用禿筆,不求甚似。嘗戲示人曰:「此何物?正無道人得無處也。」至以禪機而入書意,得生趣天然之妙,

為黃山之別開法相者。又泰州朱鶴年,字野雪,山水老筆 紛披,意趣閒遠,不染時習。休寧江鼎梅,號浣雲,行筆 疏曠,設色濃古。甘泉高西塘翔,字鳳岡,模法漸江而參 以石濤,亦近此派。然當時盛行虞山、婁東,殊少恢奇卓 絕者流,為之繼起。同、光間,常熟翁松禪同龢,以勁筆 作書,自謂是石濤,實出於冬心。仁和高邕之邕,以偏鋒 取勝,亦自謂是石濤,而實折雪個,非石濤本色也。論者 謂其流脈縈迴,已為休寧、臨汀平分而取。蓋黃山一派, 天姿、人力、氣魄、學養,四者並重;學之者,每不易得 其全。休寧、臨江,僅挹黃山局部之長,而別開面貌耳。 歙縣程穆倩邃,號垢道人,山水純用枯筆寫僧巨然法,沉 鬱蒼涼,別具澀老生辣之味。論者謂如老將用兵,不立隊 伍,而頤指氣使,無不如意,已開休寧之始。休寧戴本孝、 常熟黃向堅繼之,遂大開休寧一派。本孝,字務旃,號鷹 阿山樵,山水以枯筆寫元人法。向堅,字端木,山水乾筆 皴擦,天然蒼秀,有黃鶴山樵遺意。黃山、休寧兩派,均 以流覽名山,足跡遍天下自負。然黃山主氣,休寧主韻, 大小之間,殊有軒輊耳。石濤晚遊江淮,一時來學者殊 眾,於花卉則開揚州;於山水則開臨汀。華喦,字秋岳, 號新羅山人,閩之臨江人,客維揚甚久。善人物、花鳥、 草蟲,脫去時習,力追古法。山水縱逸駘宕,粉碎虚空, 機趣天然,超越流輩,遂割婁東之席。繼之者有錢塘吳倬 雲霽等。揚州羅兩峰聘,雖出冬心之門,而筆情古逸,思 致淵雅,實出臨汀。近人有合休寧、臨汀為一體者,則僧 人虛谷也。

八大,排奡奔肆,出於子久,能拙規矩於方圓,鄙精 研於彩繪,使學者每覺可望而不可即。除牛石慧能得其神 趣者外,雖有羅飯牛牧等繼起,號江西派,皆非後勁焉。

此外,直承停雲一派者,則有華亭張詩舲祥河之氣韻 特勝,而存書生本色。休寧汪竹坪恭之泛濫各家,而以文 氏為歸,高者與五峰並肩。錢塘錢松壺杜,字叔美,以梅 花道人法,作胡椒點,連山蔓嶺,層累不差,而書卷之氣 盎然。間為金碧雲山,尤妍雅絕俗;耕煙所謂以元人筆 墨, 運宋人斤壑者, 庶幾折之: 此直師文氏而能變者也, 世稱松壺派。繼之者,有昭文蔣寶齡父子,以及松壺之妹 林、女佩等。寶齡,字子延,號露竹,山水宗文氏,得松 壺指授。鬆秀超拔,雅有師傳。子茝生,字仲籬,山水能 承家學。停雲至此,其面目又非昔時矣。直承雲間一派 者,有泰興曹秋崖岳之疏秀淹潤,丘壑鬆靈。華亭顧見山 大申之清和圓潤,綽有風情。婁縣祁處白子瑞之筆墨蒼 秀,魄力沉雄,堪稱後起。至同、光間,胡公壽遠之力以 振興此派自任,頗得葱蒨淹雅之長;然已江流日下,不足 挽其頹勢矣。浙派開自戴進,論者謂為盡於藍瑛。繼藍氏 之後者,僅有江都禹之鼎、官興周世臣等幾人而已。

清代山水畫人,不在以上諸派範圍內者,尚大有人 在。如太原傅青主山之皴擦不多,丘壑磊落,純以骨勝。 武進鄒衣白之麟之圓勁古秀,鈎勒點拂,恣態縱橫。錢塘 吳塞翁山濤之殘山剩水,揮灑自然,在青溪、梅壑之間。 武進惲香山本初之學董、巨,懸筆中鋒,骨力圓勁,墨汁 淋漓,自成一派。興化顧瑟如符稹之學小李將軍,細入毫 芒。江寧柳公韓境,山水遒逸蒼茫,最得董、巨遺法。嘉 興翟雲屏大坤,山水下筆深秀,奄有諸家之長。江都袁 文濤江,山水學宋人,樓閣精工,稱清代第一。廣東順德 黎二樵簡之簡淡鬆秀,得文人之逸致。昆山孫鑑堂銓,山 水宗黃鶴山樵,思致蕭散,氣韻清逸,而帶荒率之趣。錢 塘趙次閒之琛之師子久、雲林,蕭疏幽淡,足與奚鐵生媲 美。均為清代山水畫之能手。

(丁)清代之花卉畫

清代繪畫,以花卉為最有特殊光彩;專門作家亦特多。擅山水人物者,亦多能兼畫花卉。雖清初時,其勢力似不及山水之盛,雍、乾以後,花卉畫,非特變化大多,且有直駕山水而上之勢。清初釋八大、石濤,承明代林良、徐渭寫意之長,運以天姿學力,獨開蹊徑。八大,筆簡而勁,無獷悍之氣。石濤,孤高奇逸,縱橫排奡,筆潛氣斂,不事矜張,其奇肆處,有靜默之氣存焉。二家各樹特幟,卓然為後世法,為清代大寫派之泰斗。開江西、揚

州二派之先河。康熙間,惲南田以寫生稱一代大家,其法 斟酌古今,以北宋徐崇嗣為歸,一洗時習,獨開生面,為 純沒骨派。蓋徐氏沒骨畫,先以墨稍勾匡子,而後掩填色 彩;惲氏則全以顏色濘染,如今之水彩畫然,世稱常州派。

惲壽平,初名格,字壽平,以字行;又字正叔,號南田,別號雲溪外史,晚居城東,號東園草衣;遷白雲渡,號白雲外史。工詩古文辭,為毗陵六逸之首。初善山水,力肩復古。及見石谷,度不能及,則謂之曰:「是道讓兄獨步,格恥為天下第二手。」於是捨而學花竹禽蟲,以徐崇嗣為歸,簡潔清致,設色明麗,天機物趣,畢集毫端,大家風度,於是乎在。論者比之天仙化人,不食人間煙火,洵超絕古今,為寫生正派。山水亦間為之,一丘一壑,超逸高妙,不染纖塵,其氣味之雋雅,實勝石谷。康熙二十九年庚午卒,年五十有八。

承惲氏畫法者,有新陽章佩玖紳,常熟馬扶曦元馭, 以及惲氏之甥張子畏、女冰等,均得惲氏親傳。無錫俞 蓉汀大鴻,色豔趣逸而存書卷之趣。仁和錢東皋東之雋逸 妍雅,無畫史習氣。錢塘錢叔美杜之妍雅絕俗,得南田三 昧。休寧朱彩章繡之喜遊覽,貌深山異卉,人多不識。陽 湖管薇院垣之花卉秀逸,竹柏蒼健,得寫生心法。以及武 進閨秀習忍、海寧陳邦直、常熟徐蘭、錢塘奚岡、松江姜 塤、僧人上睿等,均係常州正派。又吳縣繆椿,字丹林, 號東白,花卉翎毛,輕債淡逸,宗南田稍易其法,名噪一 時。論者謂吳中寫生,自忘庵老人後,以補齋為巨擘,而 東白繼之,又靡然從風,有繆派之目,為常州派之支流。 馬氏扶曦既得南田親傳,又與南沙討論六法,故特工沒 骨,其女筌,字香江,妙得家法。常熟張仲若景,從學扶 曦,粗枝大葉,別饒韻致。毗陵莊義門存,擅花鳥,似馬 扶曦。丹徒潘恭壽,兼工寫生,取法甌香。秀水陶淇,柔 和妍雅,得南田神趣,亦屬惲氏一派。其中以馬元馭為最 有名。

馬元馭,字扶曦,號棲霞,又號天虞山人。為人孝友,與交誠信而有義氣。工詩,善書法,擅寫生,得毗陵惲壽平親傳。特工沒骨花卉,活潑生動。石谷嘗稱之曰:「扶曦神韻飛動,不泥陳跡,高於陳道復、陸叔平矣。」扶曦亦自以為得包山、石田遺意。生平所作,以水墨居多,墨花橫溢,逸趣飛翔,允稱功能雋逸之作。

當時蔣廷錫,承黃筌鈎勒法,並影響於明代周之冕之 鈎花點葉體,略為變更,自成格調,世稱蔣派。

蔣廷錫,字揚孫,號西谷,一號南沙,常熟人。康熙四十二年進士,授編修,官大學士,謚文肅。工詩,善花卉,未第時,與馬棲霞、顧雪坡遊,並討論六法,以逸筆寫生,或奇或正,或率或工,或賦色,或暈墨,一幅中恆間出之,而自然和洽,風神生動,意度堂堂。點綴石坡,無不超妙,擬其所至,直奪元人之席。士人雅尚其筆墨者,多奉為模楷焉。頒籍後,矜重不苟作;偶為一二,又

為宮禁所寶重; 流傳世間者, 每為馬南坪、曹石苑、潘西 疇諸人所代作。

南沙畫法,雖直承黃氏,然其面目,大與黃氏不同; 與南田之宗徐崇嗣,不與徐氏同派者相似。蓋學術與時 代,有相承連續之關係,清代繪畫,固難捨元、明而追宋 代:則惲氏之不能直追徐氏,與蔣氏之不能直追黃氏,則 一也。然南沙之畫,與南田較,則大為規矩。蓋惲飄逸, 而蔣莊重,為二家風趣上之大異點。傳蔣氏畫法者,有婁 縣鄒元斗,字少微,號春谷,又號林屋山人。丁寫生,尤 長設色桃花,風致嬋娟。所作花卉,天趣物趣,兩能有之。 常熟馬逸,扶曦子,字南坪,號陔南,花鳥得蔣氏之傳。 長洲張書,字文始,號研山,花鳥入能品。均為蔣氏高弟。 嘉定徐頌閣郙、武進湯充閭祥祖、常熟曹石苑秀,均得 蔣氏正傳。以及其子溥,字質甫,號恆軒;孫尚垣,字實 夫,號虛齋等,均能克承家學。此外海鹽錢埜堂元昌,好 作折枝花卉,得蔣南沙法,而獨行己意,能以拙取媚,以 生取致。嘗自題書云:「象形者失形;守法者無法。氣靜 則神凝;意淡則韻到。」允為畫學名言,為學蔣氏而一變 者。興化李復堂鱓,為蔣弟子,作畫不同於蔣。蓋學於蔣 而受石濤等寫意派之影響,一變面目,世人謂李書能化板 為活,是由蔣而轉入大寫一派者。又當時長洲王武,花卉 介於惲、蔣之間而略近於蔣,亦係莊重一派。

王武,字勤中。號忘庵,自稱雪癲道人。精鑑賞,

富收藏,先世所遺及平時購獲,率多宋、元、明諸大家名跡;往往心摹手追,務得其遺法,故所寫花鳥動植,落筆皆有生趣。煙客嘗亟稱之曰:「近代寫生家,多畫院氣,獨吾吳勤中所作,神韻生動,應在妙品中。論者謂前輩陳道復、陸叔平不能過也。」

傳王氏畫法者,有山陰姜廷干,字綺季,工山水,尤 精花鳥,得忘庵之傳。家藏名跡甚富,故摹古功深。其鈎花,筆法轉折,無一直筆。點葉,墨汁淋漓,天然濃淡, 筆墨入妙,為王氏高弟。吳縣王亦亭仲純,工山水,兼長 花卉;無錫華海初文匯,工畫石,尤長花卉;均學忘庵而 得其遺韻。又昆山葛西槎唐,善花鳥,學南田、忘庵兩家, 筆意疏老,設色明豔,世稱能手。亦近王氏一派。

惲、蔣、王三家外,雍、乾間,有無錫鄒一桂、松陵 吳博垕,為南田、忘庵後僅見之作家,近似南田、忘庵而 獨辟門戶者。吳縣石廷輝、長洲謝士珍,均為吳氏之入室 弟子。吳縣周元贊笠,工花卉,畫品正如三河少年,風流 自賞,動中規矩,韻妍法備,論者謂為小山之亞,亦係鄒 氏之系耳。

鄒一桂,字元褒【一作源褒】,號小山,又號讓卿,晚號 二知老人,雍正丁未傳臚,累官禮部左侍郎,耿直廉介, 謇諤不阿,立朝三十餘年。工花卉,分枝佈葉,條暢自如, 設色明淨,清古豔雅,為南田後僅見之品。卒年八十七, 著有《小山詩鈔》、《百花畫譜》、《小山畫譜》等行世。 吳博垕,松陵人,僑吳門,號補齋。初託業於寫真, 頗有法度。已而棄寫真不為,專工花鳥,尤善草蟲,點綴 生動,有荒野之趣。說者謂忘庵南田後,補齋其嗣音矣。

又當時婁縣曹重,初名爾培,字十經,號南垓,自號 千里生。才華溢發,詩文絢爛,丹青尤妙,遠視作凹凸形, 近看卻平,所謂張僧繇凹凸花法也。與朱雪田諸子起墨林 詩畫社。其母吳氏,名朏,妻李氏玉燕,女鑑冰,並能詩 善畫,一門風雅,可稱盛事。特開凹凸花卉畫派,惜繼起 者無人耳。

乾隆間,以花卉享重名者,有李復堂鱓、金冬心農、羅兩峰聘、陳玉几撰、李晴江方膺、高南阜鳳翰、邊頤公壽民等,世稱揚州派。或為布衣,或為卑官,不衫不履,落拓江湖;既非供奉,故不受院體風習所濡染,各肆其新異,機趣天然。細為分別,諸氏亦各有不同之點:冬心,筆力雖不強,自有陰柔之美,往往以古拙取勝。所作花卉果品,不落時蹊,設色亦淡雅多姿。兩峰為冬心高弟,雖效其師法,已變其面貌,超妙古淡而有神趣。南阜,筆力雄肆,設色深厚,與復堂同受影響於青藤、白陽、苦瓜者,為當時特出人物。

李鱓,字宗揚,號復堂,興化人。康熙五十年舉人, 授知縣。書法樸古,款題隨意佈置,另均有別趣。花鳥從 學南沙,參以林良、石濤,縱機馳騁,不拘繩墨,獨立門 庭而得天趣。 高鳳翰,字西園,號南村,晚號南阜老人,嘗自稱老阜。病痹,右臂不仁,感前人鄭元祐故事,號尚左生;雍正丁未,舉孝友端方。工書及篆刻。嗜研,收藏千餘,大半出於手琢,皆自銘,著有《研史》。善山水,縱逸不拘於法,純以氣勝。花卉尤奇逸得天趣。論者謂其筆端,以北宋雄渾之神,兼元人靜逸之氣,雖不規於法,而實不離於法也。

又乾隆間,有張敔、張賜寧,與高南阜異曲同工,堪 稱鼎峙,亦為當時特殊作者。

張敔,桐城人,遷江寧,字茝園,號雪鴻,乾隆壬午 孝廉。天資高邁,兼三絕之譽。人物、山水、花草、禽 蟲、寫真,無一不妙。性嗜酒,酒酣興發,揮灑甚捷,筆 情縱逸,韻致蕭然,豎抹橫塗,生氣勃勃,墨色濃淡,各 極其妙。

張賜寧,直隸滄州人,字坤一,號桂岩,所居有十三 峰草堂,人遂稱之曰:「十三峰老人。」山水人物靡不工, 花鳥筆力勁逸,設色尤稱絕技,亦工墨竹。

至乾、嘉間,有華嵒出,獨開生面,影響當時花卉畫 者甚大。原清初花卉畫,惲南田以徐氏精妍秀逸之體, 樹其新幟,領袖畫壇,為清代花卉畫之正宗,學者風靡。 同時蔣南沙、王忘庵,亦以精工妍麗,樹範於康、雍間, 為世所宗法,其勢力雖不及南田之盛,然亦不弱。至乾 隆間,李復堂、高鳳翰等崛起,以白陽、青藤意致,參以 苦瓜和尚,大肆奇逸,一變清初之花鳥畫風,足與南田抗 衡。學南沙、忘庵者因大為減少。然往往自放大過,不免 流於粗獷,所謂畫史縱橫習氣,乏蘊藉和雅之態。及華嵒 出,則又斂為秀逸,為清代花鳥畫之又一變焉。

華嵒,字秋岳,號新羅山人,閩之臨汀人,僑居杭州,客維揚殊久。善人物、山水、花鳥、草蟲,脫去時習,力追古法,動物尤佳。論者謂其神趣清新,機趣天然,標新立異,直可並駕南田,超越流輩。惟山水未免過於求脫,反有失處。工詩善書,不愧三絕。

傳新羅畫法者,有錢塘徐九成岡、仁和徐桐華嶧、吳 江沈竹賓焯等。又錢塘趙次閒之琛,工山水,兼善花卉, 傅色鮮雅,格超韻逸,大有新羅神趣。西域人改七薌琦, 花草蘭竹,比似新羅,亦屬新羅一派。

清代花鳥畫,除以上諸統系外,直承明代包山、服卿或白陽、青藤者,亦大有人。尤以白陽、青藤一派為興盛。秀水南樓老人陳書、海鹽錢綸光室,花鳥草蟲,風神簡古。吳人蔣樹存深,字蘇齋,蘭竹花卉,學白陽而用筆稍放。錢塘江石如介,花卉從白陽入手,上窺宋、元,迴絕常蹊。以及吳江顧爾立卓、仁和李散木榮、上元侯觀白雲松等,均為專承白陽者。南海吳虎泉煒,石竹花卉,不減青藤。武進呂叔訥星垣,學天池得元人高簡之趣。嘉興金心山可採,雋逸超群,品近天池。大興舒鐵雲位,師青藤而有奇氣。杞縣杜加初曙,落筆白鏑,有天池風骨。

吳江計文珍璸,簡古直逼青藤。以及僧人達受、韻可等, 均專承青藤者。山陽張力臣紹、新安汗陛交泰來、海寧杳 丙堂奕照、曲阜桂未谷馥、新安黄秋山繼祖、巢縣姜笠人 漁、嘉善陳原舒舒、仁和孫古雲均等,為兼承白陽、青藤 者。又長洲宋藹若思仁之放筆疏逸,清芬在腕,葢果尤以 荒率勝人。 南樓老人曾孫錢籜石載,得曾祖母之傳,簡淡 超脫,擺脫俗格。華亭張詩舲祥河,氣韻雅幾,魄力健舉, 亦屬白陽、青藤一派。錢塘孫子周枤,花卉竹石,筆墨猶 勁,設色濃點,得古人正派。江都虞畹之沅,花卉翎毛, 钩染工整,賦色妍雅,得古人挽法。德清沈南蘋銓之宗周 之冕,參宋、元而加精麗,以及桐城張晴嵐若靄、婁縣祁 虚白子瑞之深得周服卿遺意,為得周氏之傳而稍變者。金 **匵**俞敬亭瑩,寫生不在包山、服卿下。句容孔傳薪,花卉 得包山、服卿筆意,為直承包山服卿者。華亭莫汝濤之斟 酌白陽、包山,石門沈振銘之得包山、白陽之法,又為兼 承陳、陸二氏而為一派者。

乾、嘉以後,習花卉者,不學南田,即追蹤白陽、青藤,或規範復堂,師法新羅,而南沙、忘庵二派,則幾成廢格矣。其工力結實,可遠紹宋、元者,亦不可復睹。嘉、道間,司馬繡穀鍾,擅寫意花卉鳥獸,落筆豪放,氣勢道逸,脫盡描頭畫角之習。玉獅老人云:「其花鳥具用粗筆點葉,最有古致。寫生家有北派者,自繡穀始。」則花鳥亦有所謂北派矣。咸、同間,吳熙載讓之,清雅尚見士氣。

光緒初年,任薰、任豫父子,專以勾勒見長,猶見古法。會稽趙捣叔之謙,以金石書畫之趣作花卉,宏肆古麗,開前海派之先河,已屬特起,一時學者宗之。至是,南田派亦少人過問矣。山陰任伯年頤,工力天才有餘而古厚不足,雖為前海派之特出人才,而奇崛古拙,與李復堂、高南阜較,相差尚屬甚遠。蓋有清季世,國勢漸衰,學術精神,亦多不振展。在繪畫上求造就較深,直如鳳毛麟角,亦時勢使然歟。光、宣間,安吉吳缶廬昌碩,四十以後學畫,初師捣叔、伯年,參以青藤、八大,以金石篆籀之學出之,雄肆樸茂,不守繩墨,為後海派領袖。使清末花卉畫,得一新趨向焉。

此外,順、康間之項孔彰聖謨,筆意清雅。徐彥膺邦,摹黃、呂而得其遺意。許子韶儀,傅色取宋人,窮極工麗。葉雪漁舟,善寫生,設色不愧黃筌。馬欣公欣,花卉敏妙,得渾穆之氣。王筠侶崇節之一羽一葉,渲染數四,筆墨之妙,與年俱進。朱與山嶼,特工淡墨,與南田齊名。張珩佩雍敬,本宋人勾染法,工細多致。江堅甫玉,筆意清拔,傅色濃沉,於惲氏外別樹一幟。胡二韓毓奇,花鳥得林良、呂紀之神,毛季蓮公遠,善牡丹,水墨者,一花數葉,疏斜歷亂,咄咄逼真。文子敬定,善花鳥,與忘庵齊名。建陽遲煓,細勾淡染。得清蒨婉約之致,王子毛土,沉厚遒媚,有林以善風格。雍、乾間之陳怡庭率祖,水墨花鳥,筆意縱恣,為一時名手。唐逸夫知春,花卉翎

毛,與冬心、雲屏齊名。陳石生桐,花鳥草蟲,點染如生, 名重公卿間。呂孔昭潛,用筆疏放,不越矩度,而神氣清 朗。姜香岩恭壽,花卉墨竹,姿致瀟灑。方蘭坻薰,花鳥 草蟲,悉增其勝。陳肖生嵩,仿北宋人法,以焦墨勾勒, 設色厚沉,意趣入古。王南石岡,隨意寫生,無不入妙。 以及乾、嘉間之黃均、朱棟、佘文植、黄鞠,近人僧虛谷 等,均為清代花鳥畫之能手。

(戊)清代之墨戲畫指頭畫及專門作者

清代繪畫,自寫意派大發展後,寫意諸作家,均能以遊戲態度,作簡筆之水墨花卉,以及梅蘭竹菊等;則墨戲一科,可謂全併入寫意畫範圍之內。僅有專門水墨四君子等之諸作家,殊未能列入,而仍歸於墨戲畫焉。明季寫梅諸家,多法王元章,略少變化。及清初金俊民父子出,獨斟酌於華光、補之間,別成雅構,疏花細蕊,豐致翩翩,名重當時。

金俊明,吳縣人,初名袞,字九章,更今名,字孝章, 號耿庵,自稱不寐道人,明諸生。經史子傳、天文水利, 靡不精究,入復社,才名藉甚。一日,筮焦氏易,得蠱之 艮,愀然太息曰:「天將以我高尚其志乎?」遂隱居市廛, 傭書自給,工畫竹石,皆有蕭疏之致。墨梅最工,論者擬 以所南翁之墨蘭云。其子侃,字亦陶,號立庵,工梅竹, 傳其家法,有聲於時。

繼金氏而起者,有江寧姚伯右若翼,縱橫曲折,意匠 經營,絕無重複之病。華亭張得天照,蕊密花疏,極為雅 秀, 均有名於康、雍間。錢塘丁純、丁敬, 畫梅, 神氣不 滯於思,信手取之,橫斜疏影,極亂頭粗服之致。仁和金 冬心農,兼工梅花,古秀特絕,獨辟蹊徑。甘泉高西塘翔, 筆意松秀,墨法蒼潤,時稱特出。山陰童二樹鈺,蘭竹木 石,均有功力,梅花尤見蒼古。休寧汪巢林士慎,清妙獨 絕,不食人間煙火,論者謂為與高西塘異曲同工。揚州羅 兩峰聘,兼工墨梅蘭竹,均臻超妙,古趣盎然。通州劉淳 齊錫嘏,老筆紛披,殊臻古樸。鳥程周稻孫農,神似冬心, 雖筆力不及二樹、兩峰,而水邊籬落,意致過之。兩峰子 羅介人允紹,畫梅承家法而變化之,海內獨絕,好事者稱 為羅家梅派。均以墨梅有名於乾、嘉間。嘉、道以後, 雖作者殊多,然無特出者。僅有衡陽彭雪琴玉麟、鎮海姚 梅伯燮等,尚稱能手耳。墨竹,順、康間,有滄州戴道默 明說,飛舞生動,大得仲圭遺意。常熟顧湘源文淵,中年 棄山水而專工墨竹,獨造絕詣。侯官許有介友,所作枝葉 不多,殊有逸致。乾、嘉間,有仁和諸曦庵昇,善蘭石, 黑竹尤佳,勁利勻整,得魯千岩法。儀徵尤水邨蔭,墨竹 得文、蘇法而參以金錯刀遺意。常熟道士金霖,以左手寫 竹,堅勁清麗,得坡翁、石室神趣。以及興化鄭燮等,均 以特擅墨竹有名於當時,其中尤以鄭氏為有名。

鄭燮,字克柔,號板橋,揚州興化人,乾隆丙寅進士。為人慷慨嘯傲,超越流輩。工詩詞,不屑作熟語。善書畫,尤長蘭竹,以草書之中豎長撇法運之;多不亂,少不疏,隨意揮灑,蒼勁絕倫。曾知山東潍縣,後以病歸,遂不出。

墨蘭,清初時,有王邁亭庭,落筆不凡,獨得妙理。 松江錢聘侯世徵,以瀟灑取韻,高曠取神,縱橫宕逸,深 得所南、子固遺意。曲阜孔蘭堂毓圻,花葉飛舞,筆勁而 秀。金陵顧橫波眉,龔之麓室,畫蘭追步馬守真而姿容過 之。青浦汪靜然日賓,瀟灑縱橫,得所南、子昂法外意。 以及乾、嘉間之海鹽何元長其仁、長洲顧南雅蒓、睢州蔣 矩亭檢予等,均為清代畫蘭能手。兼擅四君子及樹石者, 較專擅四君者為多。清初間,商丘宋漫堂犖,水墨蘭竹, 脫盡描頭畫角之習。會稽馮幼將肇杞,三十後,專寫梅蘭 竹石,墨竹尤佳,得文湖州、蘇眉山遺法。臨汾賈可齋鈗, 蘭竹,風晴雨露,各有兼擅。揚州佘顒若觀國,擅蘭竹, 喜作新篁,微雨初洗,嫩籜徐解,令人心爽。乾、嘉間, 錢塘吳倬雲霽兼蘭竹,師魯千岩,得秀穎超拔之致。金壇 史岵岡震林,樹石蘭竹,以生秀為尚,不落前人窠臼。山 陰董企泉洵,蘭竹,煙叢晴雨,楚楚多姿。嘉善曹六圃廷 棟、畫蘭竹、不拘古法、墨采華鮮、丰神圓朗、一時罕匹。 雲南涂叔明炳,梅蘭竹石,具有法度,尤喜畫笑竹,以為 獨絕。南城吳白庵照,兼工蘭竹,筆力勁利。石門方雪屏梅,梅竹雜卉,得趙子固遺意。以及吳縣顧蒓、祁煥、女冠淨蓮等,均以擅蘭竹等著名於時。墨菊作家殊少,僅有王仲、董廷桂、涂岫等幾人而已。王仲,河南人,字愚仲,善寫蘭菊,菊則如椀如盤,非尋常籬落間物,抒寫胸臆,縱橫自在,稱翰墨中精猛之將。董廷桂,上海人,字西雲,精水墨花卉,墨菊尤為超妙。此外烏程朱懷仁山,工水墨牡丹,用墨朗秀,雋英奪目。烏程黃蓮溪基,牡丹純用水墨勾染,而生氣逸發,別具姿致,亦屬專門之墨戲畫者。

指頭畫,清以前,未之前聞。僅《歷代名畫記·張璪傳》云:「初畢庶子宏,擅名於代,一見驚歡之,異其唯用禿筆,或以手摸綢素,因問璪所受。璪曰:『外師造化,中得心源。』畢宏於是擱筆。」論者輒以張氏之手摸綢素,為吾國指頭畫之先河,實則張氏以運用禿筆見長,雖間於筆線上有未稱心者,每以手塗摸之,以為挽救之方;顧未以指頭作畫也。至清初高其佩出,始全以指頭作畫,稱指頭生活,而開指頭畫一科。遼東高秉《指頭畫說》云:「恪勤公,八齡學畫,遇稿輒模,積十餘年,盈二簏。弱冠,即恨不能自成一家;倦而假寐,夢一老人,引至土室,四壁皆畫,理法無不具備,而室中空空不能模仿,惟水一盂,爰以指蘸而習之;覺而大喜。奈得於心而不能應之於筆,輒復悶悶;偶憶土室中用水之法,因以指蘸墨,仿其大略,盡得其神,信手拈來,頭頭是道,職此,遂廢筆焉。

曾鐫一印章云:『畫從夢授,夢自心成。』中年畫推篷冊十二頁,自題此意於首幅。」則高氏之指頭畫,感於心, 形於夢,觸機而成之耳。

高其佩,字章之,號且園,遼陽人,以蔭得知州,官至刑部侍郎。天資超邁,工詩,善指畫,凡花木、鳥獸、人物、山水,靡不精妙。兩煙遠樹、蓑笠野翁,雲氣拂拂, 更為奇絕。人既重其指頭畫,加以年老便於揮灑,遂不用 筆。故筆畫流傳者殊少。雍正十二年甲寅卒。

繼高氏畫法者,有其甥朱涵齋倫瀚,一丘一壑,雖奇自正,設色沖淡,而氣自厚。喜作巨幅,時稱特出。其弟子甘懷園、趙成穆等,亦稱能手。其餘休寧何禹門龍,隨意點抹,情致宛然。滿洲西蜜楊阿,奇情逸趣,信手而得,稱高且園後一人。長白人瑛寶,山水、花鳥、果品,適以簡貴勝人,為且園後首屈一指。以及奉新帥念祖、滿洲明福、丹陽蔣璋、長沙蔡興祖等,均以工指頭畫有名於時。顧指頭畫之特點,全在指頭所作之線與色,別具樸厚稚拙之趣,為毛筆所未及。高氏用功筆畫十餘年,感未能脫古人獎籬,偶以夢中指頭作畫之法,取其特具之長,以簡古超脫之意趣出之,自能勝人一等。然其全捨棄毛筆,究非正宗。近世作者,僅出於好奇炫世之心理,以熟紙熟絹取便;所作並求與筆畫相似,遂至流為江湖惡習,殊可憎也!至其極,竟有以舌頭作畫者,誠不知繪畫為何物矣!

清代專門作家殊不多,僅有松江黃河、常州徐方、杭

州俞齡、昆明錢灃等之善馬,鳳陽尹埜、揚州施原等之善 驢,華亭雷榗等之善龍,滿洲常鈞等之善虎,南昌蔡秉質 等之善鵝,歸安閔熙、南昌閔應銓等之善蟹,均以專詣有 名於時者。

(己)清代之畫論

清代,為文人畫極度發達時期。畫人之多,亦為前代所未有。故士大夫之好畫與能畫者,對於繪畫之思想與心得等,往往著之文章;或為片段,或為卷帙,著作之多,實不下二三百種。關於論述者,有釋道濟之《苦瓜和尚畫語錄》,王原祁之《兩窗漫筆》,王昱之《東莊論畫》,唐岱之《繪事發微》,張庚之《浦山論畫》,沈宗騫之《芥舟學畫編》,迮朗之《繪事瑣言》、《繪事雕蟲》,方薰之《山靜居論畫》,王學浩之《山南論畫》,錢杜之《松壺畫憶》,陳衡恪之《中國文人畫之研究》等。關於史傳者,有問亮工之《讀畫錄》,王毓賢之《繪事備考》,卞永譽之《式古堂朱墨書畫記》,魚翼之《海虞畫苑略》,張庚之《國朝畫徵錄》,厲鶚之《南宋院畫錄》,陶元藻之《越畫見聞》,黃鉞之《畫友錄》,馮金伯之《國朝畫識》、《墨香居畫識》,胡敬之《國朝院畫錄》,徐榮之《懷古田舍梅統》,湯漱玉之《玉台畫史》,蔣寶齡之《墨林今話》,張鳴珂之《寒松閣談藝瑣

錄》,竇鎮之《國朝書畫家筆錄》,楊逸之《海上墨林》,李 放之《八旗書錄》等。關於著錄者,有孫承澤之《庚子銷 夏記》,卞永譽之《式古堂書畫匯考》,高十奇《江村書畫 目》、《江村銷夏錄》,姚際恆之《好古堂家藏書畫記》,安 岐之《墨緣匯觀》,張庚之《圖畫精意識》,迮朗之《三萬 六千頃湖中書船錄》,李調元之《諸家藏書書簿》,乾降敕 撰之《石渠寶笈》、《秘殿珠林》、《南薰殿尊藏圖象目》、《茶 庫儲藏圖象目》,孫星衍《平津館繼藏書書記》,阮元之《石 渠隨筆》,胡敬之《西清札記》,《南薰殿圖象考》等。關於 題跋者,有干時敏之《西廬書跋》,干奉常《書書題跋》, 王鑑之《染香廬畫跋》,惲壽平《南田畫跋》,釋道濟之《大 滌子顯書詩跋》,周亮工之《賴古堂書畫跋》,姜宸英之《湛 園題跋》。朱彝尊之《曝書亭書畫跋》,吳歷之《墨井畫 跋》,王翬之《清暉畫跋》,王原祁之《麓台題畫稿》,金農 之《冬心題記》【凡六種】,張照之《天瓶齋書畫跋》,鄭燮之 《板橋題記》,陳譔之《玉凡山房書外錄》,錢杜之《松壺書 贅》,戴熙之《習苦齋書絮》、《賜研齋題書隅錄》等。 關於 作法者,有聾賢之《書訣》,質重光之《書筌》,王概之《學 **書淺說》,孔衍栻之《石村畫訣》,高秉之《指頭畫說》,蔣** 驥之《傳神秘要》,丁皋之《寫真秘訣》,蔣和之《學畫雜 論》,湯貽汾之《書筌析覽》等。關於圖譜者,有王概、王 蓍、王臬之《芥子園畫傳》,鄒一桂之《小山畫譜》,蔣和 之《寫竹雜記》,陳逹之《墨蘭譜》,奚岡之《樹木山石書 法》,張子祥之《課徒稿》等。關於雜誌及叢輯者,有王梁 之《讀畫錄》,方士庶之《天慵庵隨筆》,盛大士之《溪山 臥遊錄》,康熙敕撰之《佩文齋書畫譜》,彭蘊燦之《畫史 匯傳》,張祥河之《四銅鼓齋論畫集刻》,馮津之《歷代畫 家姓氏便覽》,秦祖永之《畫學心印》,鄧實之《美術叢書》 等。殊不煩詳舉,兹擇其較重要與常見者,提要於下。

《苦瓜和尚畫語錄》,全州道濟石濤著。分十八章:一、一畫。二、了法。三、變化。四、尊受。五、筆墨。六、運腕。七、絪缊。八、山川。九、皴法。十、境界。十一、蹊徑。十二、林木。十三、海濤。十四、四時。十五、遠塵。十六、脫俗。十七、兼字。十八、資任。首尾井然,著詞玄妙,參有禪理。其全旨則在自我作畫。原道濟為方外人,黃山一派,並主以天下名山水,為繪畫之師範,所言自與婁東、虞山諸派,僅以功力、理法中尋生活者不同耳。

《繪事發微》,滿洲唐岱毓東著。始於正派,終於遊覽,凡二十四篇。靜岩為麓台弟子,故首篇謂畫家如儒家 有道統,而斥戴文進、吳小仙輩為非正派,不無門戶之 見。然其措辭,能盡淺深之義理,殊便初學者之參考。

《浦山論畫》,秀水張浦山庚著。首為總論,次為論畫八則:一論筆,二論墨,三論品格,四論氣韻,五論性情, 六論工夫,七論入門,八論取資。總論,敍各派源流及其 得失,明季清初各派名稱,實始見於此。餘亦不抄襲成 言,非得此中三昧者,不能道也。

《芥舟學畫編》,吳興沈熙遠宗騫著。卷一、卷二,俱論山水,始於宗派,終於醞釀,凡十六篇。每篇復分數段,持論詳明而有新義。卷三為傳神,凡十篇,首為總論,次為取神,終於活法,於傳神諸要可謂盡發無遺。卷四為人物瑣論、筆墨緝素瑣論、設色瑣論三篇。為雅馴詳備之作。

《山靜居論畫》,石門方蘭士薰著。雜論諸家畫派及各種畫法,極為精到,為蘭坻自抒心得之作。

《國朝畫徵錄》,秀水張浦山庚著。是編紀清初至乾隆初年畫家,計三卷:卷上得一百十七人,太半為明代遺逸;卷中得一百四人,卷下得四十五人;續編,計二卷,卷上得一百一人,卷下得四十二人,各為之傳。其合傳、附傳,亦具慎重出之,頗合史裁。其評論得失,亦尚平允。傳後所作論讚,亦俱不苟。發揮畫理處,尤見精到。其《自序》略云:「凡畫之為余寓目者,幀幛之外,片紙尺縑,其宗派何出,造詣何至,皆可一一推識,竊以鄙見論著之。其或聞諸鑑賞家所稱述者,雖若可信,終未徵其跡也,概從附錄,而止署其姓氏里居,與所長之人物、山水、鳥獸、花卉,不敢妄加評隙,漫誇多聞」云云。可知其仔細斟酌,非精於畫學各方者,不能為也。

《國朝畫識》,南匯馮冶堂金伯撰。始於王時敏,終於豐質,凡一千一百又六家。具採輯前人所錄,匯而成編,所收殊廣,並注明出處,頗便徵考。

《墨林今話》,昭文蔣霞竹寶齡著。凡十卷;續編一卷,其子茝生撰。約得畫人一千五六十人,記錄各家姓名 里居外,又錄其韻事詩篇等;其敍次諸人事實,亦涉及與 繪畫無關之事,其名今話,蓋仿詩話詞話而作,故隨得隨 編,無一定體例。卷首霞竹自敍云:「《墨香畫識》,評隙 未定,遺漏更多,爰就平生所見,以補其闕。」則是書原 為增補馮氏之書而作。戴醇士、嚴保庸小跋俱謂此書為張 浦山《畫徵錄》之續,非是。然以之徵乾、嘉、道、咸四 朝畫家,固為絕好資料也。

《寒松閣談藝瑣錄》,嘉興張公東鳴珂著。凡六卷,始 於吳若准,終於辛璁,凡得畫家三百三十一人。其敍次兼 及書法詩詞,其體例與《墨林今話》相同。其自敍云:「乙 巴孟陬,薄遊海上,晤安吉吳倉石大令,謂余曰:『瓜田 徵君《畫徵錄》後,則有馮廣文《墨香居畫識》、蔣霞竹《墨 林今話》。迄今又五十餘年矣!人材輩出,而記載無聞, 將有姓氏翳如之感,君何不試為之。』予諾之。以未見諸 書,因循未果,越三載,在王福盦處借得《墨林今話》, 疾讀一過,隨筆疏記其未採者,得一百五十餘家,閒居多 暇,擬日纂數則,以誌景仰,精力就衰,舊遊如夢,名號 爵里,間有遺忘,詹詹小言,無當大雅。」云云。則是書 全為續《墨林今畫》之作,咸、同、光、宣間諸畫家,可 徵於此。

《庚子銷夏記》,北平孫退谷承澤著。乃順治十六年,

孫氏退居後所作。起自四月,終於六月,故以「銷夏」為 名。自卷一至卷三,皆所藏晉、唐至明書畫真跡。卷四 至卷七,皆古石刻,每條先標其名而各評隙於其下。卷八 為寓目記,則皆為他人所藏者,故別為一卷附之。鑑裁評 論,俱甚精到,讀之足以廣見聞而益神智。

《江村銷夏錄》,錢塘高澹人士奇著。書畫不分類,每 卷各以時代為次,序言謂「三年僅得三卷」。則一年僅得 一卷也。高氏精於鑑賞,編製亦甚周密,為收藏家所取重。

《式古堂書畫匯考》, 下令之永譽著。分書畫兩考:書 考, 前載書評、書旨;畫考, 前載畫論;蓋循舊例。其分 門別類, 綱舉目張, 並用大小字體眉注、圈識;又分別正 文、外錄, 使眉目清顯, 一覽了然。可謂集著錄之大觀, 盡賞鑑之能事者矣。

《墨緣匯觀》,天津安麓村岐著。凡六卷:分《法書名畫》及《法書名畫續錄》。所錄至富,並均為劇跡。蓋安氏富收藏,稱海內之冠。間有同志人士,求其評別者,亦皆罕睹之本。後擇其所藏,與平時寓目之精美者,匯集成此。其考據流傳,品評優劣均極博雅;知其所見之廣,鑑別之精,實無人能出其右者。前有自序,款題松泉老人。

《西廬畫跋》,太倉王煙客時敏著。凡十八編,俱題王 石谷畫。其推崇石谷,極為備至,謂「石谷畫,囊括古人, 凌駕近代,真極藝苑之能事,為畫禪之大觀」。又謂「五百 年來未之見」。又謂「登峰造極,無以復加」云云。耕煙 工力之深,固為有清第一,而於石谷之謙抑褒許,蘊發無遺,足見古人知己之雅。

《大滌子題畫詩跋》,全州釋石濤道濟著,休寧汪陳也 繹辰輯。陳也謂「家藏大滌子畫甚多,因錄題畫諸作,並 搜其散見他處者,附抄畫語錄後」。今見畫語錄後無此編, 蓋另行刊印者。卷一為山水詩跋,卷二為梅蘭竹松詩跋, 卷三為花卉人物詩跋,卷四為合作雜題。石濤每畫必題, 其詩文率有奇古清高之氣。其發揮畫理處,尤多精卓之 論,是自蒲團中來。倘廣事搜輯,必更有可觀也。

《南田畫跋》,武進惲南田壽平著。不分卷,僅分畫跋 及題畫詩兩類,多半為題自作。南田以寫生名世,而編中 以題山水為多,題寫生者絕少。南田天資超絕,其山水之 精詣,實不亞於寫生也。其題詠諸作,亦可謂妙絕,不能 讚一辭焉。

《**麓台題畫稿**》,太倉王麓台原祁著。以題自作也, 凡五十三則。麓台畫,多仿前賢名作,其中仿子久者,多 至二十五幅,尚有仿倪黃合作者,知其畫全得力於大癡。 而其傾倒大癡,亦尤覺情見乎辭。通體論說古今,具見卓 識,而淡中取濃,濃中取淡,尤得用墨之秘,為後學南針。

《冬心先生題記》,錢塘金冬心農著。凡六種:日《冬心自寫真題記》、《冬心畫佛題記》、《冬心畫馬題記》、《冬心畫馬題記》、《冬心畫梅題記》、《冬心先生雜畫題記》,皆其題自畫之作。冬心以畫佛為最工,故其題記,自許亦

甚高。其自序云:「語多放誕,不可以考工氏繩尺擬之。」 蓋奇情俊語,非有才情者,不克語此。並時惟板橋可稱 同調。

《畫筌》, 丹徒笪江上重光著。凡四千數百餘言, 專論 山水,以駢儷之文出之, 詞華至為美妙。所論畫法, 俱極 精微透澈, 實為習畫者不可不讀之書。又得南田、石谷二 公,逐段評注,各抒所見, 益覺無蘊不宣矣。

《畫訣》,金陵龔半千賢著。凡五十七則,專論山水畫法。先畫樹,後畫石,蓋習山水,以樹石為最先,亦以樹石為最要,故編中所言以樹石為最多。其全旨為初學者說法,故切實指示,無矜奇立異之談。其論畫柳云:「畫柳,若胸中存一畫柳想,便不成柳矣。何也?幹未上而枝已垂,一病也。滿身皆小枝,二病也。幹不古而枝不弱,三病也。惟胸中先不着畫柳想,畫成老樹,隨意勾下數筆,便得之矣。」尤能發前人所未發。

《小山畫譜》,無錫鄒小山一桂著。專論花卉畫法,分八法四知:八法者,一日章法,二日筆法,三日墨法,四日設色法,五日點染法,六日烘暈法,七日樹石法,八日苔襯法,酌取前人微論。四知者,一日知天,二日知地,三日知人,四日知物,則為前人所未及者。次為各花分別,凡一百十五種,各詳花葉形色,而終於洋菊譜,極便學者參考。前人畫譜,多詳於山水而略於花卉,專論花卉畫法,實自茲編始。

《芥子園畫傳》,凡三集:初集山水,為秀水王安節概輯。二集為蘭竹梅菊四譜;三集為花鳥草蟲,為王概、王蓍、王臬合編。俱有畫法,歌訣,起手式,由淺入深,有裨初學,良非淺鮮。近世學畫者,多以此為入門,顧未可以淺近常見而淡視之。

清初書壇,以西廬老人為宗匠,繼以三王,益以吳、 惲,其功力皆從宋、元鏖戰而來,成有清繪畫之中心統 系。故清代之繪書思想,亦以此派為主體。西廬搖承董、 巨, 近紹大癡, 其言書學, 力主仿古。其言曰:「畫雖一 藝,古人於此冥心搜討,慘淡經營,必參浩化,思接混茫, 乃能垂千秋而開後學。原其流派所自,各有淵源,如宋之 李、郭,皆本荊、關,元之四大家,悉宗董、巨是也。近 世攻書者如林,莫不人推白眉,自誇巨手;然多追逐時 好,鲜知學古,即有知而慕之者,有志仿效,無奈習氣深 錮, 筆不從心者多矣。 | 又曰:「唐、宋以後, 畫家一派, 自元季四大家、趙承旨外; 吾吳文、沈、唐、仇,以及董 文敏,雖用筆各殊,皆刻意師古,實同鼻孔出氣。彌來畫 法衰煙,古法漸湮,人多自出新意,謬種流傳,遂至**邪**詭 不可救藥。」其痛詆時流,提倡學古,可謂聲色俱厲。王 廉州亦曰:「畫之有董、巨,如書之有鍾、黃,捨此則為外 道。惟元季四大家,正脈相傳,近代如文、沈、思翁之後, 幾作廣陵散矣。獨大癡一派,吾婁煙客奉常,深得三昧。」 石谷繼起,以篤於學古,名聞當世,學者趨之,遂成有清

繪畫之中心思想。然當時如釋道濟等諸畫人,極主師古人 之心而不師古人之跡,與煙客一派之思想頗為相反。其言 曰:「至人無法。非無法也,無法而法,乃為至法。」又曰: 「古人未立法之先,不知古人法何法?古既立法之後,便 不容今人出古法,千百年來,遂使今人不能一出頭地。師 古人之跡而不師古人之心,宜其不能一出頭地也,冤哉!」 又曰:「此道見地透脫,只須放筆直掃,千岩萬壑,縱目一 覽,望之若驚電奔雲,屯屯自起。荊、關耶?董、巨耶? 倪、黄耶?沈、趙耶?誰與安名?余嘗見名家,動輒仿某 家,法某派;書與畫,天生自有,一人職掌一人之事,從 何處說起。」又曰:「我之為我,自有我在。古之鬚眉,不 能生在我之面目;古之肺腑,不能安入我之腹腸;我自發 我之肺腑,揭我之鬚眉,縱有時觸某家,是某家就我也; 非我故為某家也,天然授之也。」一面則主法自然,師造 化。其言曰:「古人立一法,非空閒者,公閒時,拈一個虚 靈隻字,莫作真識想,如鏡中取影。山水真趣,須是入野 看山時,見他或真或幻,皆是我筆頭靈氣;下手時,他人 尋起止,不可得,此真大家也;不必論古今矣。」又曰: 「天有是權,能變山川之精靈;地有是衡,能運山川之氣 脈:我有是一畫,能貫山川之形神。此予五十年前,未脫 胎於山川也。亦非糟粕山川,而使山川自私也,山川使予 代山川而言也;山川脫胎於予也;予脫胎於山川也;搜盡 奇峰打草稿也;山川與予神而跡化也;所以終歸之於大滌

也。」故黃山一派,以編游天下名山水自負。質重光亦曰: 「善師者,師化工。不善師,模縑素。」湯貽汾亦云:「畫, 象也,象其物也。今每畫日仿某法某,故一搦管,即以一 古人入其胸,未嘗以造物所生之物入其胸。以造化生物入 其胸,則象物:以古人入其胸,則僅能象其象。」然道濟 亦非全主廢古者,其言變化曰:「古者,識之具也。化者, 識其具而弗為也。具古以化,未見夫人也。常憾其泥古不 變化者,是識拘之也。識拘於似,則不廣,故君子惟借古 以開今也。」顧當時以四王、吳、惲為繪畫之正統,道濟 之繪畫思想除黃山、休寧諸派受其影響以外,其勢力殊不 大耳。然提倡學古者,亦多主張化古,西廬老人云:「元 季四大家,皆宗董、巨,濃纖淡遠各極其致。惟子久神明 變化,不拘拘守其師法。每見其佈景用筆,於渾厚中仍饒 逋峭,蒼莽中轉見娟妍,纖細而氣益閎,填塞而境愈廓, 意味無窮,故學者罕窺其津涉。」南田老人云:「作書須優 入古人法度中,縱橫恣肆,方能脫落時徑,洗發新趣也。」 即為學古而不為古法所泥,實足藥專主學古者之偏疾。與 石濤具古以化之思想,有殊涂同歸之意趣。故清代書家之 有識者,多以是說以昭後學。筲重光曰:「拘法者,守家 數。不拘法者,變門庭。叔達變為子久,海岳化為房山。 黃鶴師右丞,而自具蒼深。梅花祖巨然,而獨稱渾厚。方 · 毒之逸致,松雪之精研,皆其澄清味象,各成一家,會境 通神,合於天造。」唐岱云:「落筆要舊,景界要新,何患

不脫古人窠臼也。」張庚曰:「華亭一派,首推藝苑;第其 心目為文敏所壓,點擬拂規,惟恐失之,奚暇復求平古。 由是襲其皮毛, 潰其精髓, 流而為習氣矣。蓋文敏之妙, 妙能師古:晚年墨法,食古而仁者也。學者當求文敏之所 以師古,所以變化,則不難獨開生面,而與文敏抗衡,不 當株守而自域。」然學古者,每不易化古,其流弊致各守 師承,嚴劃流派,不相容納,互為詆毀。於是右雲間者詆 浙派,祖婁東者毀吳門。石谷曰:「嗟乎!畫道至今日而 衰矣。其衰也,自晚折支派之流弊起也。顧、陸、張、吳, 療哉遠矣,大小李以降,洪谷、右丞,逮於李、范、董、 巨,元四大家,皆代為師承,各標高譽,未聞衍其餘緒, 沿其波流,如子久之蒼渾,雲林之澹寂,仲圭之淵勁,叔 明之深秀,雖同趨北苑,而變化懸殊,此所以為百世宗而 無弊也。泊乎折世,風趨益下,習俗愈卑,而支派之說起。 文進、小仙以來,而浙派不可易矣。文、沈以後,吳門之 派興焉。董文敏起一代衰,抉董、巨之精,後學風靡,妄 以雲間為口實。琅琊、太原兩先人,源本宋、元,媲美前 哲,猿獮爭相仿效,而婁東之派又開。其他旁流末緒,人 自為家,未易指數,要之,承訛藉舛,風流都盡。」實為 泥於學古之大病,為清代繪畫思想趨向之大略。其餘關於 形神、情意、理趣、氣韻,以及筆墨諸技法等,要語名言, 揮發 尤 夥 , 誠有 不 堪 詳 錄 之 概 , 只 從 略 耳 。

附錄:域外繪畫流入中土考略

中土為古文明之國,一切文化,均獨自萌芽,獨自滋 長,與域外無相關係。稍後,以文化、武力、商業、交 通、進展等諸原因,漸漸發生域外與中土交互之事實。換 言之,文化、武力、商業、交通等愈進展,交互之事實, 亦愈綜錯,而文化學術之互相影響變化,亦愈甚;此為人 群進化上之自然現象。繪畫為人類文化之一部,其進展亦 自不能離開自然現象之例。兹為域外繪畫與中土繪畫交互 上便於研究起見,將域外繪畫流入中土之時期及影響變化 等,作一概略。

夏禹治洪水,分九州,鑄九鼎,《左傳》云:「昔夏之方有德也,遠方圖物,貢金九牧,鑄鼎象物,百物為備,使民知神奸。」有人頗以此為域外繪畫最先流入中土之證。然考夏代版圖,僅為九州之地,所謂遠方者,顧無名稱地域之可考,以意度之,總不外九州不遠之邊垂,則仍屬中土範圍,未可以較擴大之域外相看待也。

又《拾遺記》云:「(周靈王時),有韓房者,自渠胥國

來,……身長一丈,垂髮至膝,以丹沙畫左右手,如日月盈缺之勢,可照百餘步。」按《拾遺記》為符秦方士王嘉所撰,其言多荒誕,為《齊諧》志怪一例;證之史傳皆不合。而韓房之名,既未見於中土談畫之書;記載之事實,亦全近神話。所云日月盈缺之勢,亦不過一種極簡單之形象,不能謂為較完成之繪畫。如據此以為域外繪畫之流入中土殆始於周季,自是不妥。

域外繪畫之流入中土,比較近於事實者,厥為秦始皇時騫霄國畫人烈裔來朝一事。故予以秦代烈裔來朝,為域外繪畫流入中土之第一期。次為後漢佛教繪畫之流入中土為第二期。再次為明代天主教士歐西繪畫之流入中土為第三期。末為近時之歐西繪畫之流入中土為第四期。在事實上較顯著者,自然須從第二期起,即依次簡述於下:

(甲)第一時期

相傳始皇元年【一說二年】,騫霄國畫人烈裔來朝,能口含丹墨,噴壁而成鬼魅詭怪群物之象;善畫鸞鳳,軒軒然,唯恐飛去。《拾遺記》亦載其事,謂「烈裔,騫霄國人,善畫來獻」。按秦始皇一統天下,版圖遠擴於中土之西南。並因當時商業之進展,所謂西南夷者,無不與中土通商往來。並由中土西南商人,大開西域之交通。《漢書·五行

志》載「有大人長五丈,足履六尺,皆夷狄服,凡十二人, 見於臨洮,故銷兵器,鑄而象之。」按臨洮,即今甘肅岷 縣之地,足為當時西域人來中土之證,亦即為秦與西域交 通之實據。以此推論,西域畫士之往來中土邊境及中土內 地者,在事實上,自屬十分可能。老友鄭午昌亦以秦代烈 裔為域外繪畫流入中土之始,頗有同感。但烈裔住中土久 暫不可考,其藝術雖足稱道,與中土繪畫上有若何影響? 顧無痕跡可尋耳。

(乙)第二時期

漢高祖得天下後,至武帝,好大喜功,北征匈奴,遠 通西域,雖如波斯之文明,亦漸漸播及中土。並刻意欲從 滇、蜀通印度,不久即由合浦渡海而達印度。換言之,即 當時中土文化已漸漸開始接受西域、印度文化之東來。在 繪畫技術上,雖尚未受直接之影響,然以畫材論,如天馬 蒲桃鏡之鏤紋等,是取材於大宛所獻之天馬蒲桃,已現顯 著之變化。

原佛教之傳來中土,相傳始自後漢明帝。實則前漢武帝之遠通西域時,已開始東移。

《魏書·釋老志》云:

及開西域, 遺張騫使大夏還, 傳其旁有身毒國, 一 名天竺, 始聞有浮屠之教。

《魏書‧釋老志》又云:

復若丘山司馬遷,區別異同,有陰陽、儒、墨、名、法、道德六家之義。劉歆著《七略》,班固誌《藝文》,釋氏之學,所未曾紀。案武帝元狩中,遺霍去病討匈奴,至皋蘭,過居延,斬首大獲,昆邪王殺休屠王,將其眾五萬來降,獲其金人。帝以為大神,列於甘泉官,金人率丈餘,不祭祀,但燒香禮拜也。此則佛道流通之漸也。

《魏書·釋老志》又云:

哀帝元壽元年,博士弟子秦景憲,受大月氏王使伊 存口授浮屠經,中十聞之,未之信了也。

此則實為印度佛教傳入中土之始。惟至後漢明帝,遣 蔡愔至天竺迎佛後,為域外繪畫之來中土最明了、最有影 響於中土繪畫而可考查者。

晉袁宏《後漢記》云:

初,明帝夢見金人,長大頂有日月光,以問群臣。 或曰:「西方有神,其名曰佛,陛下所夢,得無是乎?」 於是遺使天竺,問其道術,而圖其形象焉。

《後漢書·西域傳》云:

世傳明帝夢見金人,長大頂有光明,召問群臣。或曰:「西方有神,名曰佛,其形丈六尺而黃金色。」帝於是遺使天竺問佛道法,遂於中國圖畫形象焉。楚王英,始信其術,中國因此頗有信其道者。

《佛祖統紀》云:

帝夢金人,丈六頂佩日光,飛行殿庭,且問群臣, 莫能對。太史傅毅進曰:「臣聞周昭之時,西方有聖人 出,其名曰佛。」帝乃遣中郎將蔡愔秦景博士王遵十八 人,使西域,訪求佛道。

《佛祖統紀》又云:

蔡愔等於中天竺大月氏國遇迦葉摩騰、竺法蘭,得 佛倚像,梵本經六十萬言,載以白馬,達洛陽。 案蔡氏於明帝永平初遣赴月氏,至永平十一年【一說 九年】,偕沙門迦葉摩騰、竺法蘭東還洛陽。當時以白馬馱 經及白氈《釋迦立像》,因在洛陽城西雍關外建立白馬寺, 並在寺中壁作《千乘萬騎三匝繞塔圖》。

《魏書·釋老志》云:

自洛中構白馬寺,盛飾佛圖畫跡甚妙,為四方式。

《魏書·釋老志》又云:

明帝並命畫工圖佛,置清涼台及顯節陵上。

為中土有佛教畫之始,亦即為吾國畫人作佛畫之始。而僧 人迦葉摩騰等,亦曾畫《首楞嚴二十五觀》之圖於保福院。 惟漢代畫家,尚無能作佛畫稱者,是殆佛畫初入中土,不 為中土人士所習耳。

佛教自漢流傳中土以來,歷三國、兩晉,上而君主, 下而士庶,崇信者代有其人。並自魏朱士行始為沙門, 西行求法後,繼起者有竺法護、法顯等數十人。挾西域同 歸之高僧,則有佛馱、拔陀羅等,皆為中土人士所崇敬。 於是造佛建寺,漸由洛陽及於大江南北。而所謂莊嚴妙相 者,更不能不儘量揮發佛畫,以為宣傳佛教之方便。其時, 西域及印度僧人,受中土歡迎,陸續由海陸路來中土宣教

者,又各挾其佛畫以俱來。中十畫家,應時勢之要求,多 取為節本而傳寫之,因此佛畫乃盛行中十。三國時有天竺 僧人康僧會者,遠游於吳,得吳主孫權之信仰,為立建初 寺於建業。吳人曹不興,得康僧會所挾佛畫之影響,為中 十佛書家之祖。至晉武帝時,所謂寺廟圖像,已崇京邑, 書家對於佛書,自易獲得節本,淮為精妙之研求。原來中 十漢代繪畫,尚多簡略,技術方法等似尚不及印度佛畫之 精進。至晉衛協出,始就佛畫而陶熔之,漸趨細密,其藝 術手段尤足左右一時之風習。至東晉時,佛書尤為輝發, 顧愷之即為當時特出之大作手。相傳東晉興寧中,始建瓦 官寺,僧家設會,以請朝賢鳴剎注疏,時十大夫無過十萬 錢者。既而顧愷之打剎,注百萬。愷之素貧,眾以為誇誑。 後寺僧請勾疏,愷之曰:「官備一壁。」遂閉戶,往來月餘, 書《維摩詰》一驅。工畢,將欲點眸子,乃謂寺僧曰:「不 三日,而觀者所施,可得百萬錢。」乃開戶,光彩陸離, 施者填咽,俄而果得百萬。於此可見當時之佛書,得中十 天才畫士精心運用之努力,與中土繪畫之陶熔,大得精妙 之淮步。中十佛教,自魏、晉以至南北朝,如野火燎原, 其隆盛,誠不可以言語形容,佛寺之建築,亦不可以數計。 · 讀唐人杜牧之「南朝四百八十寺,多少樓台煙雨中」一詩, 即可知其一二。甚至於中土之一切學術思想,無不以佛教 為中心。佛教繪畫,亦自然因佛教之盛隆,而達其極致。 當時西方僧侶,如天竺之康僧鎧、佛圖澄、龜兹之羅什三

藏,皆以佛畫為宏道之第一方便。且西僧中,如迦佛陀、摩羅提、吉底俱等,皆善佛畫,來化中土。中印度之新壁畫,即於此時傳入。張僧繇,更直接得其手法,略加以變化,成中土之新佛畫。曾在建康一乘寺,作門畫,近望人物宛然,遠望眼暈如有凹凸,故人稱一乘寺為凹凸寺。所謂遠望眼暈如有凹凸,大概為中土所不常用之陰影法,略與日本奈良法隆寺金堂之壁畫,出於同一手法者。

中土繪畫,至六朝時,全以佛畫為中心,凡能作畫者,即能作佛畫。然中印度陰影法之新佛畫,除張僧緣外,繼起者殊少有人。至唐時,僅有尉遲乙僧曾在慈恩寺塔前作《觀音像》,於凹凸之花面中,現有千手千眼之大慈悲菩薩,為能陰影法而技術精妙。按尉遲乙僧,西域于闐國人,善佛畫,為于闐王所薦而來中土。然當時佛畫家,如閻立本兄弟及吳道玄等,均直承顧愷之諸人而下,極盡中、印陶熔之變化,呈佛畫上之新貢獻。而於中印式陰影一法,則無所影響。蓋因中土繪畫,極重線條骨法與氣韻之描寫;謝赫六法,即以氣韻生動與骨法用筆,為繪畫上最高之基件,絕不在陰陽形體上之顯現。故中印式之佛畫,雖自張僧繇得其影響,至唐尉遲乙僧再表現於中土,均因不合中土民族之性格而無形淘汰之。

有唐以後,佛教以禪宗興盛,主直指頓悟,不重形式,佛畫因之漸衰,其影響於中土繪畫者,亦由微弱而 斷絕。

(丙)第三時期

中土與歐洲之交通,雖開始於元代,然自元人武力 衰微以後,並因歐亞大陸交通之不便,以致中斷。至西曆 十四五世紀間,歐亞兩洲各亟謀彼此之交通;在中土, 則有明永樂至宣德時,三保太監鄭和七下西洋;在西方 則有地亞士 (Bartholomew Diaz) 發現好望角等。至西曆 一五一四年,葡萄牙人阿爾發耳 (Jorge Alvares) 至廣東之 三洲島後,荷蘭、西班牙、英、法諸國,俱相繼而至澳門、 廣州等處。並漸漸沿漳、泉、寧波而達北京。西方天主教 徒,亦隨之而來中土,亦即為西方繪畫之隨來中土。

明季天主教徒,時由海道來中土之廣東、福建諸 沿海地傳教,然多不為中土官民所信仰,無甚成績。至 一五七九年,耶穌會教士羅明堅 (Michael. Ruggseri) 至廣 州。一五八〇年,利瑪竇繼來金陵,建天主教堂,天主教 始植其基礎於中土。後並至北京,於是中土人士之信天主 教者亦漸增多。當時中土學者,如徐光啟等,即為篤信天 主教義而受洗禮者。利氏住中土甚久,通華文華語,東來 時,挾有歐西之圖畫及雕版圖像書籍器物等甚夥,西洋之 曆算、格致、哲理等諸科學,亦由利氏之傳教而傳入中 土,明萬曆二十八年,西曆一六〇〇年。利氏上神宗表文 有云: 謹以《天主像》一幅,《天主母像》二幅【即聖母像】,《天主經》一本,真珠鑲嵌十字架一座,報時鐘二架,《萬國圖志》一冊,雅琴一張,奉獻於御前。物雖不腆,然從西極貢來,差足異耳。

利氏所獻之《天主像》、《天主母像》,當然為其東來時,挾帶圖像中之一部。張紹聞《無聲詩史》云:「利瑪竇攜來西域《天主像》,乃女人抱一嬰兒,眉目衣紋,如明鏡涵影,踽踽欲動,其端嚴娟秀,中國畫家無由措手。」張氏所謂《天主像》,即《聖母像》也。當時顧起元既曾見利氏其人,並見利氏所攜之聖母像。顧起元《客座贅語》云:

利瑪竇, 西洋歐羅巴國人也。面皙白, 虯鬚深目, 而睛黃如貓。通中國語, 來南京, 居正陽門西營中。自言其國以崇奉天主教為道, 天主者, 製匠天地萬物者也。所畫《天主》, 乃一小兒, 一婦人抱之, 曰「天母」。畫以銅板為幀, 而塗五彩於上, 其貌如生, 身與臂手, 嚴然隱起幀上, 臉之凹凸處正視與生人不殊。人問畫何以致此?答曰:「中國畫, 但畫陽, 不畫陰, 故看之面軀正平,無凹凸相。吾國畫, 兼陰與陽寫之, 故面有高下, 而手臂皆輪圓耳。凡人之面, 正面迎陽, 則皆明而白; 若側立,則向明一邊者白; 其不向明一邊者, 眼、耳、鼻、口凹處,皆有暗相。吾國之寫像者,解此法用之,

故能使畫像與生人亡異也。」

顧氏所記,較《無聲詩史》為詳。且記述利氏談西 洋畫用光學以顯明暗之理,是則西洋畫理,亦由利氏而 開始萌芽於中土。繼利氏而來中土者,有利氏之徒羅 儒望(Joao da Rocha),德國耶穌會教士湯若望(Joannes Adam),均挾來相當之畫像器物,並有由郵寄而來中土 者。崇禎二十二年間,湯若望曾進呈《天主降凡一生事跡 像》。黃伯祿《正教奉褒》記其事云:

崇禎十三年十一月,先是有葩槐國 (Bavaria) 君瑪西理 (Maximilianus) 飭工用細緻羊鞟,裝成冊頁一帙,彩繪《天主降凡一生事跡》各圖,又用蠟質裝成三王來朝天主聖像一座,外施彩色,俱郵寄中華,託湯若望轉贈明帝。若望將圖中聖跡,釋以華文,工楷謄繕。至是,若望恭賣趨朝進旱。

蓋當時西洋教士,深知中土人士之愛好繪畫,故以此為宣傳之具。與漢、魏、南北朝時之西域及印度僧人,攜來佛畫,以為佛教宣傳之工具者,全為一轍。一六一五年,利瑪竇所著拉丁文《中土佈教記》(De Christiana expeditione apud Sinas),一六二九年畢方濟(P. Franciscus Samdiaso)所著之《畫答》,皆言及西洋畫、西洋雕版圖

書,為中十傳教之輔助而收大效之事,蓋可想見。中十人 士亦因西洋教士攜來之繪畫,應用陰陽明暗之法,儼然若 生,為中土所未見而生愛好。並因喜新之心,中土畫家, 亦漸漸受其影響。然明季傳入中十之西書,大率為《天主 像》、《聖母像》,及《天主一生事跡》等,純係寫像人物書。 故中十最先受西書影響而採用西法者,厥為寫直派。此派 之開始者,為明末聞莆田人曾鯨。鯨,字波臣,流寓金陵, 寫照如鏡取影,妙得神情;其傅色淹潤,點睛生動,雖在 楮素, 盼睞顰笑, 咄咄逼真, 若軒冕之英, 岩壑之俊, 閨 房之秀,方外之蹤,一經傳寫,妍媸唯肖。然每圖一像, 烘染至數十層,必窮匠心而後止。陳師曾謂「傳神一派, 至波臣乃出一新機軸,其法重墨骨而後傅彩,加以量染, 其受西書之影響可知」。蓋波臣流寓金陵,正在利氏傳教 金陵之時,定與徐光啟、顧起元等,同目睹利氏懸在金陵 教堂中之《天主》、《聖母》諸像,所謂烘染至十數層者, 即為參用西洋書法之明證,非曾氏以前之寫真家所知也。 日人大村西崖云:「萬曆十年,意大利教十利瑪竇來明, 工歐西繪畫,能寫耶穌、聖母像,曾波臣乃折衷其法,而 作肖像,所謂江南派之寫照也。」傳波臣之學者殊眾,有 謝彬、郭鞏、徐易、劉祥生、張琦、沈韻、沈紀諸人,均 有聲譽。徐瑤圃寫真,不獨神肖,至筆墨烘染之跡,亦與 之俱化, 為沈韻入室高弟。

清初,主事欽天監者多西洋教士,彼輩通歐西之科學

藝術,每於無形中,與以西畫入中土有力之幫助。中土人士亦於潛移默化中,濡染其影響。例如欽天監五官正焦秉貞,以西畫遠近諸法而成中西折中之新派,是以中畫而參以西法者。張浦山《畫徵錄》云:「焦秉貞,濟寧人,欽天監五官正。工人物,其位置,自遠而近,由大及小,不爽絲毫,蓋西洋法也。」清聖祖並謂:「秉貞素按七政之躔度,五形之遠近,所以危峰疊嶂,中分咫尺於萬里」。按焦氏,在康熙二十一年間入直內廷,工山水界畫,深明測算之學,悟會有得,取歐西繪畫之方法,變通而成之耳。焦氏之後,有冷枚、唐岱、陳枚、羅福旼等,均以折中新派見稱於世。

又張恕,字近仁,工泰西畫法,自近及遠,由大及 小,皆准法則。崔鏏,工人物士女,學焦秉貞法,傅染淨 麗,風情婉約,均屬焦氏一派。

明季西畫之傳入中土,為數殊夥。然東來之諸教士中,兼通繪事,供奉畫院,從事內庭繪事者,尚屬無人。至清初康熙末年,始有意大利教士郎世寧、艾啟蒙、王致誠等,供奉畫院。按郎氏,康熙五十四年至北京,工歐西繪畫,後兼習中土繪畫,因參酌中西畫法,別立中西折中之新體。人物、山水、花卉、翎毛,無不擅長,住中土甚久。人謂郎氏所繪之花卉等,具生動之姿,非若彼中庸手,詹詹於繩尺者比。畫馬尤工,掩仰俯側,姿態各異,陰陽明暗,盡形體之能事。艾氏亦工歐西繪畫,參以中

法,工翎毛。《石渠寶笈》載其畫跡者凡九。其他如潘廷璋(Giusephepanyi)、安德義(Tean Damascene)均長中西新體,與郎、艾諸氏,奉清高宗之命,畫《平准噶爾部凱旋圖》,純為以西法為本,而參以中法者。

西畫法自明末已漸興盛,至郎氏時代,實為最高潮。 一因當時西洋教士之來中土者日多。二為因喜新,而造 成時新之潮流。三為郎氏諸人之技藝,非通常畫史所能希 及。實與中土繪畫之一大波動。

此外,尚有純以西法寫真者,莽鵠立為此派之代表。 《畫徵錄》云:「莽鵠立,字卓然,滿洲人,工寫真。其法 本於西洋,不先墨骨,純以渲染皴擦而成,神形酷肖,見 者無不指是所識某也。」傳其法者,有諸暨人金介,又丁 允泰及其女瑜,《畫徵錄》謂其一遵西洋烘染之法,亦屬 此派。

總之,西洋畫,自明萬曆初年至清高宗乾隆末,凡二百年,其勢力殊盛強;宮廷之間,尤為活動。漸漸由寫真而至山水花卉,以及於《西清硯譜》等器物圖譜,均受其風化。惟民間畫家受其影響者較少。自乾隆末年,開始嚴厲之禁教後,西洋繪畫在中土之勢力與影響,均驟然中絕。其原由固甚複雜,然西洋繪畫,終不甚合中土皇帝人士之目光,實為一總因。雖當時王致誠、郎世寧等之供奉內廷,頗思以西畫之風趣,及明暗遠近諸端,輸之中土;於是寫真花卉等,一導西法。然色彩之渲染,濃淡之配

合,陰影之投射,終不為皇帝所欣賞,因強師西土畫家而 習中土畫法。王致誠曾馳函巴黎而言其事云:

> 是余拋棄平生所學,而另為新體,以曲阿皇上之意 旨矣。然吾等所繪之畫,皆出自皇帝之命。當其初, 吾輩亦嘗依吾國畫體,本正確之理法而繪之矣;乃呈閱 時,不如意,輒命退還修改,至其修改之當否,非吾等 所敢言,惟有屈從其意旨而已。(見戴岳所譯之《中國 美術》,福開森《中國書史》)

福開森《中國畫史》又云:

王致誠初入北京,以畫受知於高宗,於郎世寧為後進。高宗不喜其油畫,因命工部轉諭曰:「王致誠作畫雖佳,而毫無神韻,應令其改學水彩,必可遠勝於今。 若寫真時,可令其仍用油畫。」

由此可見西洋畫家供奉內廷而受束縛拘執之苦矣。 當時中土畫家,亦每譏評貶斥,殊少讚許之評論。吳漁山 云:「我之畫,不取形似,不落窠臼,謂之神逸。彼全以 陰陽向背,形似窠臼上用工夫。即款識,我之題上,彼之 識下。用筆亦不相同,往往如是。未能殫述。」鄒一桂亦 云:「西洋人善勾股法,故其繪畫,於陰陽遠近,不差錙 黍。所畫人物屋樹,皆有日影。其所用顏色與筆,與中華 絕異。佈影,由闊而狹,以三角量之。畫宮室於牆壁,令 人幾欲走進。學者,能參一二,亦具醒法。但筆法全無, 雖工亦匠,故不入畫品。」對於西教士及焦秉貞之折中新 派,亦多致不滿。張浦山云:「焦氏,得利瑪竇西洋畫法 之意而變通之,然非雅賞,為好古家所不取。」此蓋為東 西民族性格之不同,與文化基礎之各異,有以致之耳。 惟至清代末年之康有為氏,對於郎氏之折中新派備致推 崇。謂「郎世寧乃出西法,他日當有合中西而成大家者, 日本已力講之,當以郎世寧為太祖矣。如仍守舊不變,則 中國畫學,應遂滅絕。」【見《萬木草堂藏畫目》】康氏不諳中 西繪畫,主以院體為繪畫正宗,是全以個人意志而加以論 斷者。恐與其政見之由維新而至於復辟者相似,不足以為 準繩。

(丁)第四時期

中土自道光二十二年鴉片戰爭後,致成五口通商。 隨後即繼以八國聯軍,使中土沿海各門戶洞然開啟。因 之西洋之文化學術等,亦漸由五口等地為根據,侵入中 土內地。中土人士之有識者,亦以國勢衰弱,非維新中土 之學術思想等,不足以自強。致釀成戊戌政變,廢科舉, 興學校,派遣中十青年,留學東西洋諸舉。西洋耶穌天主 諸教士,亦以通商故,重來中土,佈教於中土內地。《天 主像》及雕版圖像等之歐西繪書,亦隨西教十重來中十。 然當時中土人士,對於此等繪畫,一因已屬慣見,大不似 明末清初新來時之驚奇駭異。二因《天主像》等古典派之 作品,離純粹之藝術基點尚遠,不足以厭足中土畫家之追 求。三因明末清初時,中西折中之新派,終不為中土人士 所欣賞,致被公認為品格不高之匠品。故西書,雖自道光 末年,重來中土,直至光緒末年止,其影響於中土之繪畫 者, 實屬有限。在江南僅有吳石仙等幾人而已。吳氏, 金陵人,光緒末年間僑寓上海。喜參用西法,作煙雨秋 山諸景。黃賓虹氏曾評之云:「金陵吳石仙,以字行。初 書山水,略仿藍田叔,喜作秋山白雲紅葉。繼參西法,用 水漬紙,不令其乾,以施筆墨,獨誇秘法,淒迷似雲間派 而筆力遒勁之氣泯焉。」自光、宣後,至民國初年,西書 在中土之勢力,始漸漸高漲。其原因,一為歐西繪畫,近 三五十年,極力揮發線條與色彩之單純美等,大傾向於東 方唯心之趣味。二為維新潮流之激動,非外來之新學術, 似無研究之價值。三為中土繪畫,經三四千年歷代天才者 與學者之研究,其揮發已至最高點,不易開闢遠大之新前 程,殊有迎受外來新要素之必要。四為歐西繪畫,其用具 與表現方法等,有特殊點,另為一道,而有試驗之意義。 緣此中土青年,有直接徹底追求歐西繪畫之傾向。當時日

本自明治維新以後,竭力迎受歐西學術,已為迎受歐西學 術之先雑國。故在光緒三十年間,即有李叔同先生息【叔 同先生,為予幼年業師,初名岸,長文學書法,攻歐西音樂繪畫,與 曼殊和尚等同為南社諸子。民國六年間,剃度於杭州,法名演音, 號弘一,現雲遊閩省。】東渡日本,入東京美術專門學校研習 西畫。至宣統初年,即返中土,為中土赴域外專習西畫之 第一人,亦為計域外研習西書最先返中十之一人。次為陳 抱一,約在官統末赴日本,至民國四年春回中土,亦算較 早。至民國初年,始有李超十、王靜遠、吳法鼎等直接赴 法之巴黎,專習西畫。超士,民國七年返中土,靜遠較遲。 此後,直接赴歐,學習西書者日漸增多,以致英、美、意、 法諸國,無不有人,可謂盛矣!至中十研究西畫之學術機 關,以三十年前之南京兩江優級師範學堂【民國成立後,改 為南京高等師範學校,繼又改為東南大學,國民政府遷都南京後,改 為中央大學】為最早。該校開辦在清光緒二十八年,簡派李 梅庵【名瑞清,號清道人】為監督【即今校長】。道人固篤學君 子,尤長於書法繪畫,賣志提倡藝術教育;且以既廢科舉 而興學校,則直接需要之藝術師資,為數甚夥。與其輸耗 巨大經費,派遣多數學生出洋留學,不如添辦藝術專科, 延聘少數外國學者,來華教授之為經濟與簡便。但當時該 校學制,僅規定開設文學、數理、史地、農博、理化等 科,而藝術不與焉。道人乃諮詢校中之諸外國教授,匯集 東西各國師節教育設科之成例,擬訂藝術專科之辦法,條

陳學部,奏准添設。乃於光緒三十二年,實行創辦此科, 連開兩班,約浩就師資五六十人。所聘西書及中書教授, 為日人鹽見競、万理寬之助及蕭厔泉【名俊賢,別號天和逸人】 等。如凌百支、文淵、呂鳳子濬以及姜敬廬先生輩,皆該 校畢業生也。查該科辦法,約略與東京高等師範之藝術科 相仿。當是時,公家財力尚稱實裕,物價又低,故設備頗 善。關於藝術之中外圖書及石膏模型,油書材料,用器書 標本儀器等,皆從東西洋直接採辦【此等藝教用品,當時國內 尚乡買賣之處。上海僅有別發洋行一家,備有少數油畫顏料,供給少 數西人購用】。雖惜於辛亥革命時,大好文物,皆毀於兵燹: 然此輩藝術人材,多分佈服務於蘇、皖、贛、浙、湘、粤、 川、晉及北京等各中學師節等校,此為歐西書法,直接由 國人率先推行於新藝術教育上之嚆矢也。同時,北方之保 定優級師節,亦援例開辦藝術科一班,造就若干人,又同 時上海徐家匯土山灣教會內,亦有若干人練習油畫,且自 製油書顏料。惟所書,均為宗教性質之題材:指導者, 為法國教士:學習者,則為中土信徒;此點,當亦有多少 影響於當時之社會。然在此等人材未造成之前,各省師範 學校之規模較大者,即普通科之西畫教師,亦多聘日人任 之。例如光、盲間之浙江兩級師範學堂,圖書教師,初為 日人吉加江宗二。至盲統三年,以中土既有相當師資,自 可收回教育職權,遂辭狠客鄉,而改聘姜敬廬先生繼任。 至民國元年秋,該校長經頤淵先生亨頤,以浙省各中學藝

教師資缺乏,特設藝術專科一班,聘李叔同先生主其事。 其組織及教學亦仿行東京高師藝術科之大略;設備及教室等,亦極完善;高年級,均以半身真人體,為西畫之基本 練習。即所謂人體模特兒者,已見用於中土矣。民國七年 間,在上海創辦藝術專科師範之吳夢非等,即在該科畢業 者。斯時上海方面,尚無研究西畫之較好團體與學校,兹 錄汪亞塵《四十自述》中云:

廣告畫,只要看見,就買回來,照了模仿。因為沒有真正的洋畫,也找不着學習的場所。我們幾個朋友,就杜造範本,還去騙人。我由國畫而改習洋畫的動機,便在於此。當時在上海有伊文思與普魯華兩家洋書店,有西洋畫印刷品經售;將那種印刷品買回來,臨摹臨摹,便充作至上的西洋畫。現在想起,着實可笑!

民國二年春季起,我每天到烏始光家裏補習英文, 晚間在四川路青年會夜館唸書。這一年冬月,有一天早 晨,在始光家裏,遇見了劉季芳【就是現在上海美專校長劉 海栗】。季芳和始光,都是周湘背景傳習所的書方。從那 天起, 還合了丁悚、夏劍康、楊柳橋等五六人, 想籌備 一個圖畫學校。那時候,季芳比我小二歲,始光比我大 九歲,始光在上海住得久,普通的英語,很能對付,所 以比我們的經驗都富些。我會見季芳那一天中午,始光 請客,邀季芳與我三個人,便到乍浦路曰本人開的西洋 料理店——寶亭——午餐。正在進餐,從窗門中望出 去,看見對過牆上,有一張召租字條;那幢半中半西式 的房子,又緊閉着,知道是出租。餐後,打聽房價不貴, 就由始光去賃定那間房子,試辦學校的起點,也就在那 個場所。上海圖畫美術院,是最初的定名,兼辦臨摹稿 本的圖畫函授學校。最初,人數寥寥,繼續二年間,也 不過二十餘人。那時候,要在上海社會,樹起美術學校 的招牌,確難號召。而且有許多連自己都還弄不清,練

習造型藝術,從何處入手?可説茫然不知。不過那時圖 畫美術院裏幾個年輕小夥子,確抱着知其不可為而為之 主義,耐心幹去,這一點,我個人便覺得勇氣直衝。

民國四年春,陳抱一由日本歸來,講給日本人學洋畫的方法,須用石膏模型,為練習初步。另外又組織一個研究所,定名叫做東方畫會,地點在西門寧康里。起初徵集會員,有二十餘名,因為每月收納研究費,石膏模型既少,研究的興趣,便提不起,學員漸漸減少,辦了半年,便收旗鼓。

據上所述,則中土上海方面之西畫,至民國元年,或宣統末年,始有周湘所辦之佈景畫傳習所。至民國二年冬,始有上海圖畫美術院之創立。至民國四年春,陳抱一由日本回中土後,才產生東方畫會,始用石膏模型,為西畫基本之練習。其幼稚簡略,實非意想所及。大約至民國七八年間,始有上海圖畫美術院所改名之上海美術專門學校,與吳夢非等所辦之藝術專科師範等,較臻完善。稍後,北京亦有中等程度之藝術專修學校之創設;至民國十三年,改為國立北京藝術專門學校。此後,在上海又有上海藝大、新華藝大等之產生;在內地,則有成都、武昌、蘇州、廣州等各藝專,相繼設立;在南京中大師範院,又有藝術組之添設;真是為數不少。然為五年制之正式大學制者,尚屬無有。有之,自民國十七年,部派林風眠在

杭州所開辦之國立杭州藝術院始。又民國十四五年間, 上海美專、北京藝專,並聘俄國畫人普特爾斯基、法國畫 人克羅多,任西畫課程,教授中土青年。至此純粹之歐西 繪畫,在中土各地之發生滋長,真是風起雲湧,不可一世 矣。然自東西各國學習歐西繪畫而回中土者;或在中土學 習歐西繪畫者,大多數只能周旋於歐西某派某系一部之間 者,已屬不弱。若僅此即謂為有所建樹,則予尚抱奢望。 凡吾同道及有志青年,希共同努力之耳。

至中土畫家,受歐西畫風之影響,而成折中新派者,民國初年間,在上海則有洪野等。全以西畫為本,而略參中法者,在北平則有鄭錦等。略帶歐西風味,全為抄自日本者,力量均不強,無特別注意之必要。較有力量而可注意者,則為廣東高劍父一派。高氏於中土繪畫略有根底,留學日本殊久,專努力日人參酌歐西畫風所成之新派,稍加中土故有之筆趣;其天才工力,頗有獨到處。其作風,與清代郎氏一派,又絕不相同。近時陳樹人、何香凝,及高劍父之弟高奇峰等均屬之。惜此派每以熟紙熟絹作畫【熟絹作畫,始於唐,盛於五代及宋,至元已漸見衰減;明清之世,僅有少數院派及工整作家,尚沿用之。近時東瀛諸畫人,則仍襲吾國唐宋人舊法,以熟絹為中心畫材。蓋熟絹熟紙,光滑不沁水,易於落筆落墨,尤宜於工描細寫,第不能儘量發揮筆情墨趣耳】,並喜值染背景,使全幅無空白,於筆墨格趣諸端,似未能發揮中土繪畫之特長耳。

原來無論何種藝術,有其特殊價值者,均可並存於人間。只須依各民族之性格,各個人之情趣,仁者見仁,智者見智,選擇而取之可耳。英人秉雍氏 Laurence Binyon 謂:

東方繪畫,最初形為宗教美術,與古意大利之 壁畫同宗。其後漸形發達,致入於自然主義一途; 然宗教唯心主義之氣味,固時瀰漫於其間也。西 洋近代之畫學,使無文藝復興以後之科學觀念參 入其中,而仍循中古時代美術之古轍,以蟬嫣遞 展,其終極,將與東方畫同其致耳。

原來東方繪畫之基礎,在哲理;西方繪畫之基礎,在 科學;根本處相反之方向,而各有其極則。秉雍氏之言, 固為敍述東西繪畫異點之所在,實為贊喜雙方各有終極之 好果,供獻於吾人之眼前,而不同其致耳。若徒眩中西折 中以為新奇;或西方之傾向東方,東方之傾向西方,以為 榮幸;均足以損害兩方之特點與藝術之本意,未識現時研 究此問題者以為然否?

此後之世界交通日見便利,東西學術之互相混合融 化,誠不可以意想推測;只可待諸異日之自然變化耳。

附圖目錄

1. 晉 顧愷之 女史箴圖卷 2. 唐 韓幹 照夜白圖卷 3. 五代 董源 溪岸圖軸 4. 五代 周文矩(傳) 琉璃堂人物圖卷 5. 宋(明) 佚名(舊傳南唐王齊翰) 排耳圖卷 6. 北宋 僧巨然(傳) 溪山蘭若圖軸 北宋 屈鼎(傳) 7. 夏山圖卷 北宋 佚名(舊傳易元吉) 8. 三猿得鷺圖 9. 北宋 郭熙 樹色平遠圖卷 10. 北宋 佚名(舊傳趙令穰) 江村秋曉圖卷 11. 北宋 李公麟 孝經圖卷 12. 北宋 宋徽宗趙佶 竹禽圖卷 13. 北宋金 黃宗道(傳/舊傳李贊華) 獵鹿圖卷 14. 金 楊邦基(傳) 聘金圖卷 15. 南宋 李唐(傳) 晉文公復國圖卷 16. 南宋 米友仁 雲山圖卷 17. 南宋 馬和之 詩經豳風圖卷 18. 南宋 劉松年 聽琴圖頁 19. 南宋 馬遠 高十觀瀑圖冊頁 20. 南宋 梁楷 澤畔行吟圖 21. 南宋 夏圭 山市晴嵐圖冊頁 22. 南宋 陳居中(傳) 胡騎春獵圖 23. 南宋 馬麟 蘭花圖冊頁 24. 南宋 趙孟堅 水仙圖卷 25. 元 趙孟頫 雙松平遠圖卷 26. 元 錢選 干羲之觀鵝圖卷 27. 元 李衎 竹石圖對軸 28. 元 柯九思 臨文同墨竹圖軸

29.	元	王振鵬
30.	元	王冕
31.	元	王淵
32.	元	黃公望(傳)
33.	元	吳鎮
34.	元	倪瓚
35.	元	王蒙
36.	元	方從義
37.	明	謝環(傳)
38.	明	王紱
39.	明	戴進
40.	明	邊文進
41.	明	沈周
42.	明	杜蓳
43.	明	郭詡
44.	明	張路
45.	明	呂紀
46.	明	唐寅
47.	明	文徵明
48.	明	文伯仁
49.	明	陳淳
50.	明	謝時臣
51.	明	仇英(傳)
52.	明	王穀祥
53.	明	丁雲鵬
54.	明	董其昌
55.	明	吳彬

維摩不二圖卷 墨梅圖軸 秋景鶉雀圖軸 夏山圖軸 蘆灘釣艇圖券 虞山林壑圖軸 素庵圖軸 雲山圖卷 杏園雅集圖卷 江山漁樂圖卷 箕山高隱圖軸 三友百禽圖軸 溪山秋色圖卷 伏生授經圖軸 稱書圖軸 觀畫圖軸 秋景花鳥圖軸 墨竹圖卷 東林辦暑圖卷 振衣濯足圖軸 暑園圖軸 風雨歸村圖券 文玉圖軸 四時花卉圖卷 潯陽送客圖軸 荊谿招隱圖卷 十六羅漢圖卷 許旌陽移居圖軸

56. 明 崔子忠

57. 明 陳洪綬 陳字 雜書冊 58. 明 藍瑛 支許清言圖軸 王時敏 59. 清 仿黃公望山水圖軸 60. 清 王鑑 仿古山水圖冊 61. 清 干翬 仿巨然燕文貴山水圖卷 62. 清 王原祁 江國垂綸圖卷 63. 清 吳歷 墨井草堂消夏圖卷 64. 惲壽平 清 仿宋元山水圖冊 65. 清 髡殘 春暑圖卷 66. 清 八大山人 蓮塘戲禽圖卷 67. 清 石濤 游張公洞圖卷 68. 清 龔賢 自題山水圖冊 69. 清 禹之鼎 春泉洗藥圖卷 70. 清 講秋圖軸 華品 71. 清 金農 墨梅圖冊 72. 清 鄭燮 遠山煙竹圖軸

鍾馗圖軸

準噶爾平叛圖冊 枇杷圖軸

73. 清 羅聘

74. 清

75. 清 虚谷

郎世寧等